TRAITÉ
DE
PERSPECTIVE LINÉAIRE.

PUBLICATIONS DE L'AUTEUR.

Art des Constructions.

Note sur l'établissement d'un bassin à flot à Saint-Nazaire. Nantes, Forest, 1840.

Mémoire sur un appareil employé au port du Croisic pour des travaux sous-marins (*Recueil des Savants étrangers*, séance de l'Académie du 3 mai 1847; *Annales des ponts et chaussées*, 1848). — Un résumé de ce Mémoire a été inséré dans le volume de 1849 du *Bulletin de la Société d'encouragement*. Ce même volume contient la description d'un autre appareil à travailler sous l'eau : comparer les dispositions, et rapprocher les dates.

Deux Mémoires sur les arches biaises (*Annales des ponts et chaussées*, 1851 et 1853).

Discours inaugural au Conservatoire des Arts et Métiers, sur l'art du Trait et la Géométrie descriptive. Paris, Mallet-Bachelier, 1854.

Rapport sur les travaux rendus à l'Exposition universelle de 1855 (Rapports officiels du Jury).

Géométrie et Mécanique.

Mémoire sur les courbes décrites par les différents points d'une droite mobile dont deux points sont assujettis à suivre des directrices données (*Journal de Mathématiques pures et appliquées*, t. XIV, 1849).

Mémoire sur les lignes d'ombre et de perspective des hélicoïdes gauches (*Journal de l'École polytechnique*, XXXIVe cahier, 1851).

Mémoire sur les lignes d'ombre et de perspective des surfaces de révolution (*Journal de l'École polytechnique*, XXXVe cahier, 1853).

Étude sur la courbure des surfaces (*Journal de Mathématiques*, t. XX, 1855).

Note sur les théorèmes de Schooten et de la Hire (*Journal de l'École polytechnique*, XXXVIe cahier, 1856).

Mémoire sur les courbures des sections faites dans une surface par des plans tangents (*Journal de Mathématiques*, t. III, 2e série, 1858).

TYPOGRAPHIE HENNUYER, RUE DU BOULEVARD, 7, BATIGNOLLES.
(Boulevard extérieur de Paris.)

TRAITÉ
DE
PERSPECTIVE LINÉAIRE

CONTENANT

LES TRACÉS POUR LES TABLEAUX
PLANS ET COURBES,
LES BAS-RELIEFS ET LES DÉCORATIONS THÉATRALES,

AVEC

UNE THÉORIE DES EFFETS DE PERSPECTIVE;

OUVRAGE

Conforme au cours de Perspective qui fait partie de l'enseignement de la Géométrie descriptive
au Conservatoire impérial des Arts et Métiers.

PAR

JULES DE LA GOURNERIE

INGÉNIEUR EN CHEF DES PONTS ET CHAUSSÉES, PROFESSEUR DE GÉOMÉTRIE DESCRIPTIVE
A L'ÉCOLE POLYTECHNIQUE ET AU CONSERVATOIRE DES ARTS ET MÉTIERS.

> Sempre la pratica dev'essere edificata sopra la buona teorica,
> della quale la prospettiva è guida, e porta; e senza questa non
> si fa bene, cosí di pittura, come in qual'altra professione.
> LÉONARD DE VINCI (*Trattato della pittura*).
>
> Multa equidem naturæ partes, nec satis subtiliter comprehendi,
> nec satis perspicue demonstrari, nec satis destere et certo adusum
> accommodari possint, sine ope et interventu mathematices. Cujus
> generis sunt Perspectiva, ...
> F. BACON *De dignitate et augmentis scientiarum*.

PARIS
DALMONT ET DUNOD,
Précédemment Carilian-Gœury et V^{or} Dalmont,

LIBRAIRES DES CORPS IMPÉRIAUX DES PONTS ET CHAUSSÉES ET DES MINES,
Quai des Augustins, 49.

MALLET-BACHELIER,
IMPRIMEUR-LIBRAIRE DU BUREAU DES LONGITUDES ET DE L'ÉCOLE POLYTECHNIQUE,
Quai des Augustins, 55.
1859
Reproduction interdite. Droit de traduction réservé.

A

MONSIEUR LE GÉNÉRAL ARTHUR MORIN

DIRECTEUR DU CONSERVATOIRE IMPÉRIAL DES ARTS ET MÉTIERS,
MEMBRE DE L'INSTITUT,

ET A MES COLLÈGUES

MM. LES PROFESSEURS DU CONSERVATOIRE.

J. DE LA GOURNERIE.

AVANT-PROPOS.

La Perspective linéaire, telle qu'on l'a présentée jusqu'à ce jour, est basée sur la supposition que toute personne qui regarde un tableau ferme un œil, et place l'autre en un point dont rien ne lui indique la position d'une manière précise.

On a dit, pour justifier la première partie de cette hypothèse, qu'on pouvait négliger l'écartement des deux yeux vu sa petitesse relativement à l'éloignement des objets représentés. Cela est vrai quand ces objets sont tous à une grande distance; mais, en général, une perspective faite pour l'œil droit d'un spectateur immobile diffère notablement de celle qui conviendrait à son œil gauche. On voit, en effet, en fermant successivement chaque œil, que les objets placés à diverses distances se présentent dans des positions relatives assez différentes.

Quant à la fixité du point de vue, on a rappelé que d'après Léonard de Vinci « la peinture ne doit être regardée que d'un seul point; » on a dit que de grands artistes ne laissaient voir leurs tableaux, dans leur atelier, que d'un endroit déterminé. Cela tend seulement à prou-

ver qu'il y a pour les spectateurs une position un peu préférable, mais un dessin doit donner des effets perspectifs satisfaisants à toutes les personnes placées de manière à le bien voir. La Peinture ne pourrait pas être comptée au nombre des beaux-arts si un tableau, semblable à une anamorphose, ne devait être regardé qu'avec des précautions particulières.

Quelques personnes supposent que devant un tableau, les spectateurs sont naturellement amenés à se placer au point de vue choisi par l'artiste, mais c'est une erreur : on ne regarde pas une élévation de plus loin qu'une perspective, et cependant elle est faite dans l'hypothèse de rayons visuels parallèles.

Lorsqu'un spectateur étudie un tableau, il s'arrête à une position déterminée par la grandeur de la toile, la hauteur à laquelle elle est placée, la manière dont elle est éclairée, l'intérêt plus ou moins grand que lui présentent les diverses parties de la composition, et sa vue propre. Lorsque le premier examen est terminé, il se place en différents points, et se rapproche pour juger les détails. Quelquefois il reste toujours assez éloigné du point de vue choisi par l'artiste.

Cela est tellement vrai que lorsqu'on a l'habitude d'analyser les tableaux sous le rapport géométrique, on en trouve dont la position paraît convenable à tout le monde et qui ont leur point de vue de construction hors de la salle, ou tellement abaissé par suite de l'inclinaison de la toile, qu'il faudrait se coucher sur le parquet pour y mettre son œil. On pensera peut-être que si le peintre avait prévu comment son tableau serait placé, il aurait choisi un autre point de vue, mais cela n'est pas certain. A la fin du siècle dernier, des artistes

italiens, chargés de faire pour l'Opéra de Paris un rideau représentant une galerie d'un palais de Venise, placèrent le point de vue au delà des loges de face, en dehors de la salle. Tout en blâmant cette disposition, Valenciennes reconnaît que la toile produisait « beaucoup d'illusion avec peu de moyens, » et qu'on en faisait généralement l'éloge.

Je cite ce rideau, parce qu'il y a là un fait certain et acquis à l'art, mais je dois ajouter qu'il est parfaitement admis par les peintres qui s'occupent de décorations de théâtre, que le point de vue peut être placé hors de la salle. Dans ce cas, dit Valenciennes, « il fait quelquefois un très-grand effet, quoiqu'il soit véritablement faux, et contre les règles invariables de la Perspective. » Étrange préoccupation d'un auteur qui veut maintenir intacte une théorie, tout en reconnaissant des faits qui la modifient nécessairement!

Le point de vue est un point de construction. Sa position a une grande importance, parce qu'elle détermine les effets perspectifs du tableau, mais non pas parce que le spectateur va y placer son œil, et la seconde partie de l'hypothèse fondamentale est beaucoup moins admissible que la première.

Les observations que je viens de présenter ne sont pas nouvelles; elles ont été produites, dans ce qu'elles ont d'essentiel, à diverses époques et surtout au dix-septième siècle: des discussions très-vives ont eu lieu, mais tout cela est oublié. L'expérience a prononcé; elle a prouvé que la Projection conique employée avec de certaines précautions donnait des représentations convenables: on s'est soumis à sa décision;

mais, au lieu de reconnaître la base expérimentale de la Perspective, les auteurs ont continué à présenter l'hypothèse du spectateur borgne et immobile, comme une supposition toute naturelle, et contre laquelle on ne saurait élever aucune objection sérieuse.

Quand je me trouvai chargé d'enseigner la Perspective, je crus qu'il convenait d'appuyer sur l'expérience l'emploi de la Projection conique. Je me plaçais ainsi dans la vérité des faits, et je me donnais une base solide, mais il me restait à résoudre la difficulté théorique.

Je remarquai d'abord que la question des deux yeux avait déjà été examinée par Léonard de Vinci dans sa réponse à l'objection du miroir. Une glace, disait-on, est une surface comme un tableau; comme lui elle a un cadre qui empêche l'illusion, et cependant elle fait paraître les objets en relief. La Peinture n'obtenant pas les mêmes résultats, on peut en conclure qu'elle ne connaît pas les véritables lois de la Perspective.

Le grand artiste fit remarquer qu'un tableau ne peut pas, comme un miroir, offrir aux deux yeux d'un spectateur les apparences différentes, mais concordantes, qui sont nécessaires pour produire le relief [1]. Cette explication est devenue de la plus grande clarté, depuis que l'on est familiarisé avec les effets du stéréoscope. Lorsqu'on regarde dans une glace, les rayons partis d'un même point arrivent aux deux yeux après avoir été réfléchis en des points différents, tandis que, pour un tableau, les rayons visuels arrivent aux yeux des même points d'une surface. Le spectateur peut fermer un œil par

[1] Traité de la Peinture ; chap. LIII et CCCXLI.

instants, comme l'indique Léonard de Vinci, pour que la vision binoculaire d'une surface n'empêche pas le clair-obscur et la dégradation perspective de donner du relief aux objets; mais ce n'est qu'en présentant à chaque œil un dessin fait pour lui, que la Perspective peut donner des effets comparables à ceux du miroir. Les résultats que la Projection conique obtient ainsi dans le stéréoscope prouvent que c'est bien la perspective naturelle pour un œil. Un tableau regardé par les deux yeux, et placé d'ailleurs dans les conditions ordinaires, ne donne pas complétement l'apparence du relief, ce qui n'est pas à regretter ([1]); mais, si la perspective est exacte, il peut produire le genre d'illusion que doit rechercher l'art, celui qui résulte de l'harmonie de la composition et de l'intérêt supérieur d'une scène qui captive le spectateur.

Relativement à la fixité du point de vue, je crus avoir trouvé dans quelques raisonnements très-simples une explication plausible, mais je reconnus bientôt qu'il était nécessaire de résoudre complétement la question.

J'avais remarqué que les peintres représentent généralement d'une manière peu conforme aux lois de la Projection conique les corps terminés par des surfaces courbes, lorsqu'ils les dessinent près des bords du tableau. Je crus qu'on améliorerait les perspectives par une plus grande exactitude géométrique, et j'étudiai les formes assez re-

([1]) Dans les arts du dessin, les représentations doivent être exactes, mais non pas complètes. Le Panorama et le Stéréoscope qui produisent l'illusion, par des moyens d'ailleurs très-différents, seront toujours repoussés de l'art proprement dit, comme la sculpture polychrome.

marquables des courbes de contour apparent des surfaces ordinaires de l'architecture. Je trouvai dans ce travail, auquel je consacrai peut-être trop de temps, le genre d'intérêt que présentent presque toujours les monographies. Quand la forme des courbes dans l'espace me fut bien connue, je voulus en déduire les perspectives; j'obtins des contours inadmissibles. J'avais voulu corriger ce qui me paraissait incorrect, ce qui l'était certainement comme projection conique, et j'arrivais à des formes impossibles.

Je me souvins alors que Thibault prescrivait de représenter toujours une sphère par un cercle, et approuvait formellement Raphaël d'avoir suivi cette pratique dans l'*Ecole d'Athènes*, bien que, eu égard à leur position, les deux sphères que l'on voit sur ce tableau dussent avoir pour perspective des ellipses d'une excentricité appréciable. Je me rappelai que Montabert condamnait, au nom du goût, la variation du diamètre perspectif de colonnes vues de front, et je commençai à reconnaître, sans en bien voir le motif, que la perspective des surfaces devait être soumise à des lois particulières.

Une étude attentive des artistes me montra que quand ils dessinent un corps terminé par une surface courbe, ils transportent toujours le point de vue au devant de lui. Ils n'allongent pas une tête placée dans le haut du tableau; ils ne l'élargissent pas, si elle se trouve près de l'un des bords verticaux; ils n'augmentent pas son diamètre oblique quand elle est dans un angle. L'unité du point de vue exigerait ces altérations qui, bien que peu considérables en réalité, seraient cependant suffisantes pour déformer d'une manière fâcheuse les personnages qui ne seraient pas au centre de la toile.

En établissant la perspective des arêtes d'après un seul point de vue, et les contours apparents d'après plusieurs, on obtient des résultats partiels, qu'il faut nécessairement modifier pour les faire concorder. Ces *tricheries* exigent du goût et de l'habitude ; mais on peut, dans tous les cas, les rendre faciles en tenant le point de vue assez éloigné, ce qui malheureusement présente quelquefois des inconvénients à d'autres égards.

Après avoir établi ces règles par l'étude des pratiques raisonnées ou instinctives des peintres, j'ai dû en rechercher la cause. Elle tient évidemment à la mobilité du spectateur. Pour résoudre la question, il fallait donc faire la restitution géométrique (¹) des objets représentés par un tableau, et voir suivant quelle loi ils se modifient quand le point de vue change de position. Lorsque ces altérations introduisent des formes étranges ou disgracieuses, la projection conique doit être nécessairement rejetée ou au moins modifiée.

Il semble au premier abord que le problème de la restitution graphique pour une position donnée du spectateur soit toujours indéterminé. Il l'est, en effet, quand le tableau ne représente que des objets à formes indécises, comme des buissons, des rochers et des nuages ; mais l'incertitude diminue quand on a des données sur la forme des objets, et surtout quand certaines directions rectilignes doivent être conservées ; enfin elle disparaît complétement, quand on peut rap-

(¹) Je distingue la restitution géométrique ou graphique, qui est obtenue par des constructions, de la restitution à vue, opération que fait spontanément toute personne qui regarde un tableau.

porter les différents points à un géométral perspectif, c'est-à-dire dans un cas fort étendu. En comparant alors les différentes restitutions d'un même tableau pour divers points de vue, j'ai reconnu qu'elles ont entre elles les relations géométriques qui constituent l'homologie telle qu'elle a été définie par M. Poncelet. Lorsque la restitution est géométriquement indéterminée, on peut toujours la soumettre aux lois de l'homologie. En conséquence, et d'après les propriétés des figures homologiques, quand certains points des objets dessinés sont en ligne droite, ils paraissent en ligne droite à tous les spectateurs. Si un peintre a représenté un personnage qui en regarde un autre, ou le menace de son poignard, quelque part que le spectateur se place, il verra toujours le second personnage regardé ou menacé, et comme la position de son œil est liée aux figures restituées par la loi d'homologie, si, dans une station, il est lui-même regardé et menacé, il le sera dans toutes.

Les rayons de lumière étant rectilignes, si les ombres sont bien déterminées sur le tableau, suivant les règles de la Projection conique, tous les spectateurs verront des ombres exactes sur les objets restitués; seulement la position des flambeaux ou la direction des rayons variera suivant les lois de l'homologie.

La conservation des lignes droites, condition essentielle pour le maintien de l'harmonie d'une composition, est satisfaite dans la loi géométrique de la restitution, pour divers points de vue, des objets représentés sur un tableau plan par une projection conique. C'est principalement de là que résultent les effets vraiment merveilleux de cet admirable mode de dessin; mais, pour se rendre un compte

exact de la question, il est nécessaire d'étudier en détail les conséquences de la déformation homologique, surtout pour les édifices. On arrive alors à comprendre qu'un tableau d'une certaine dimension puisse être regardé simultanément par un grand nombre de spectateurs, et qu'un peintre placé près de la toile, et ne s'éloignant que par instants pour en saisir l'ensemble, puisse cependant dessiner à vue les détails d'une manière convenable.

La déformation homologique introduit diverses irrégularités : les angles sont altérés, mais cet effet est peu appréciable; il faut, par exemple, beaucoup de coup d'œil pour voir si l'angle d'un édifice est exactement droit. D'ailleurs, l'architecture nous présente des maisons sur plan oblique, des arches biaises, etc... Si les objets sont terminés par des surfaces courbes, les déformations sont bien moins acceptables : une sphère se change en un ellipsoïde, les balustres d'une même rangée offrent tous des galbes différents... Toutefois, il est plus facile de reconnaître que la Projection conique ne doit pas être conservée dans sa rigueur, que d'établir sur des bases solides les règles que les peintres ont adoptées. Les raisonnements sont très-délicats; il faut rechercher quelles sont les irrégularités que l'œil saisit le plus facilement, et celles qui sont moins remarquées.

Je n'ai donc pas créé une théorie complète, et, vu la nature de la question, il me paraît difficile de le faire ; mais je suis arrivé à une série de considérations généralement nouvelles qui font comprendre les effets de la perspective, montrent ce que le principe de la Projection conique a de trop absolu, et expliquent, si elles ne les justifient complétement, les règles suivies par les peintres.

Telle est au fond la théorie de la Perspective que je développe dans cet ouvrage. Le premier livre est consacré à l'exposition des divers tracés élémentaires, le second à des exercices, le troisième aux ombres, et le quatrième au dessin des images produites par la réflexion ou par la réfraction. Dans cette première partie de l'ouvrage, je considère la Projection conique comme donnant pour le problème de la perspective une solution complète, dont la justesse est établie par l'expérience. J'étudie, dans le cinquième livre, les restitutions et les effets de la perspective : c'est là que j'expose les considérations que je viens de présenter sommairement. Cinq autres livres sont relatifs aux courbes d'ombre et de contour apparent des surfaces, aux instruments de perspective, aux tableaux courbes, aux bas-reliefs et aux décorations théâtrales. Je vais indiquer rapidement la marche que j'ai suivie dans chaque livre, et ce qu'on y trouvera d'un peu nouveau.

J'ai adopté, comme méthode générale, la mise en perspective complète du plan géométral. Ce procédé est suivi par tous les artistes qui s'occupent sérieusement de ces questions. En éloignant convenablement le géométral du plan d'horizon, et, si la vue est étendue, en le décomposant en zones que l'on abaisse inégalement, on évite, dans tous les cas, la confusion des tracés, et on arrive au résultat par une marche plus régulière et plus sûre que de toute autre manière.

La position perspective d'un point est déterminée d'après sa projection sur le tableau et son éloignement, à l'aide du point principal et du point de distance : c'est la construction fondamentale de la Per-

spective. Je l'ai généralisée en faisant la projection dans une direction horizontale quelconque. La distance de l'œil au tableau et l'éloignement du point considéré sont mesurés dans cette direction, et on appuie le tracé sur les points accidentels de fuite et de distance qui lui correspondent.

En introduisant ainsi l'emploi des coordonnées obliques dans la pratique de la Perspective, je crois donner de grandes facilités pour l'établissement des vues obliques.

On connaît l'ancien procédé de la *corde de l'arc* : il consiste à faire tourner un plan, celui d'une façade, par exemple, de manière à l'amener de front ; on trace alors, à l'échelle convenable, toutes les figures qu'il contient, puis on le ramène dans sa position. Tous les points décrivent des arcs dont les cordes sont parallèles : si leur point de fuite est sur le tableau, on trouve très-aisément la perspective de la façade ramenée.

Ce point de fuite est précisément le point accidentel de distance qui correspond à la direction des horizontales du plan. Le procédé de la corde de l'arc, qui formait une construction isolée, se trouve ainsi rattaché aux tracés ordinaires de la Perspective, ce qui me paraît très-important, car toutes les opérations que l'on peut être conduit à faire, suivant les dispositions particulières des données, doivent découler de la méthode générale, comme des conséquences d'une même doctrine.

L'homologie a une grande importance en Perspective. On la ren-

contre dans la projection conique d'une figure plane, dans les ombres, dans les figures restituées et dans les bas-reliefs. J'ai cru, en conséquence, devoir donner, dès le premier livre, quelques notions élémentaires sur cette théorie.

J'ai pensé que dans un ouvrage pratique, la perspective du cercle devait être traitée avec une grande sobriété, et par les moyens les plus simples. Le lecteur remarquera aux articles 38 et 39 deux constructions très-faciles. Je crois que la seconde est nouvelle; la première est une extension d'un procédé employé depuis longtemps.

La construction d'une projection conique, d'après les figures géométrales, ne forme qu'une partie de la Perspective; il faut savoir opérer directement sur un tableau, y représenter des édifices, déterminer les arêtes des voûtes, les ombres, les images par réflexion ou par réfraction. Cette seconde partie forme le trait de perspective. J'ai cherché à le développer dans quelques-uns des exercices du second livre, et dans ceux qui sont relatifs aux ombres et aux images.

Le trait de perspective n'est pas nouveau, mais il a été un peu négligé par les disciples de Monge.

Cet illustre géomètre, ayant adopté le trait de stéréotomie pour former la Géométrie descriptive, voulut que tous les arts graphiques ne fussent que des applications de cette science. On peut certainement tracer des perspectives par les procédés généraux de la Géométrie descriptive, mais cette méthode a des inconvénients sérieux [1] (art. 111).

[1] Dans son enseignement, Hachette présentait la Perspective comme une application

Quant aux constructions ordinaires de la Perspective, qui reposent sur les principes de la projection conique, il est réellement impossible d'y voir une application de la Géométrie descriptive qui est basée sur la projection cylindrique (¹).

La Perspective est un art graphique spécial; elle présente des difficultés pratiques qui lui sont propres et qui, dans le courant de plusieurs siècles, ont occupé un grand nombre de savants et d'artistes. Les auteurs qui l'ont traitée comme une simple application de la Géométrie descriptive n'ont pas pu lui donner les développements nécessaires. Il y a d'ailleurs lieu de croire que plusieurs d'entre eux avaient dédaigné d'étudier les anciens ouvrages. Les élèves de Monge croyaient, en

de la Géométrie descriptive, mais il ne se dissimulait pas les inconvénients de cette méthode, car il a écrit : « Il serait à désirer que ceux de MM. les élèves qui désirent cultiver plus particulièrement l'Architecture connussent les méthodes de perspective plus faciles et moins longues que la méthode générale qui est l'objet d'une partie de mon cours de Géométrie descriptive. » (*Correspondance sur l'École polytechnique*, I, 313).

Plusieurs auteurs appellent *méthode des points de fuite* la méthode de perspective dans laquelle on considère directement la projection conique. Cette expression n'est pas sans justesse, car l'existence de points de fuite et de lignes de fuite est le caractère le plus saillant de cette projection ; mais elle a l'inconvénient de porter à penser que la méthode ne consiste que dans deux ou trois constructions.

(¹) Je considère la Géométrie descriptive telle qu'elle a été présentée par Monge ; on pourrait sans doute la définir de manière que le trait de perspective en fût une branche.

Quelques auteurs présentent la Détermination des ombres et la Perspective comme des arts parallèles. La construction du contour des ombres appartient à la Géométrie descriptive ou à la Perspective, suivant qu'on opère sur des figures géométrales ou sur un tableau; cette question n'a pas, comme la Perspective, un trait qui lui soit propre : il n'y a donc aucun parallèle à établir sous le rapport graphique.

effet, presque tous, que les arts graphiques ne présentaient avant leur maître qu'incertitude et confusion. On trouve dans les écrits de plusieurs des plus célèbres d'entre eux des assertions tout à fait erronées à cet égard.

Ces mêmes auteurs ont porté dans la Perspective des tracés de Géométrie descriptive qui s'y trouvent entièrement déplacés. Je citerai pour exemple la construction donnée par Leroy pour la détermination du point le plus élevé des arêtiers d'une voûte d'arêtes vue de front. Le tracé géométrique est exact, sans doute, mais il appartient à la Stéréotomie, et fait contraste avec les autres opérations de l'épure; j'ai dû le traduire en trait de perspective, ce qui, du reste, l'a simplifié (art. 83 et 84). Je pourrais citer d'autres exemples, mais la différence des tracés serait moins frappante que dans celui-ci, où un point important se trouvant envoyé à l'infini par la perspective, la figure éprouve une déformation analogue à celle qui change le cercle en parabole.

Je suis, du reste, bien éloigné de condamner d'une manière absolue les emprunts que les différents arts graphiques peuvent se faire, mais il faut qu'ils soient motivés, et que le lecteur en soit averti. Sans cela on ne développe pas un art, on expose une série de constructions basées sur les principes les plus divers; on fatigue l'intelligence, et on instruit peu.

Comme je tenais à montrer toutes les ressources du trait de perspective, j'ai inséré trois exemples assez difficiles (¹). L'élève pourra

(¹) Vue d'un berceau avec lunette et de ses ombres, Perspective d'une voûte d'arête en tour ronde, Vue oblique d'une niche sphérique et de ses ombres.

les passer à la première lecture, mais il fera bien d'y revenir s'il veut posséder complétement l'esprit des constructions : les tracés ordinaires de la pratique ne pourront plus l'arrêter.

J'expose avec beaucoup de détails la question des images par réflexion pour les nappes d'eau et les miroirs verticaux. Je l'examine ensuite dans le cas des miroirs plans en général, et je donne des constructions assez faciles pour le renversement de la ligne d'horizon et des points de fuite, et pour tout le tracé de l'image.

De tous les auteurs qui ont écrit sur la Perspective, M. Vallée est, je crois, le seul qui se soit occupé des images par réfraction. Ce géomètre détermine chaque point par la construction d'une caustique. J'ai cherché une solution plus pratique, et j'ai calculé une table à double entrée, qui fait connaître, avec toute l'exactitude désirable dans la question, la proportion dans laquelle la réfraction diminue la profondeur apparente d'un point immergé. Les deux arguments sont l'inclinaison, sur la surface de l'eau, de la droite qui va de l'œil au point regardé, et le rapport de la partie immergée à la partie émergée de cette ligne.

Du reste, je ne me prononce en aucune manière sur la question de savoir si la Peinture doit représenter fidèlement les images que donne la réfraction. Ce phénomène produit des effets avec lesquels nous sommes peu familiarisés : le bras brisé d'une laveuse et la jambe raccourcie d'un pêcheur présentent quelque chose de choquant, et je

suis porté à penser qu'un peintre doit modifier les formes réelles moins qu'une représentation exacte ne l'exigerait.

Dans le cinquième livre, indépendamment des théories dont j'ai parlé plus haut, j'ai indiqué quelques-unes des licences qu'on trouve dans les bons artistes, mais sans m'étendre sur cette question.

Une licence, en Perspective, est une altération de la projection conique, dans laquelle on doit avoir pour but de diminuer les déformations de l'objet restitué, pour des positions de l'œil un peu éloignées du point de vue.

Si l'on s'occupait sérieusement de la perspective dans la critique des tableaux, on arriverait probablement à fixer des bases sur lesquelles on pourrait établir des règles pour les licences, qui deviendraient des dérogations régulières, comme celles que je crois avoir établies pour les surfaces.

Les lignes d'ombre et de contour apparent présentent diverses particularités importantes qui sont généralement peu étudiées. Je les ai exposées avec soin dans le sixième livre.

La disposition des planches m'a donné beaucoup plus de travail que le lecteur ne sera porté à le supposer. J'ai cherché à présenter successivement les diverses difficultés de la Perspective, et toutes les constructions qui peuvent être utilement employées dans la méthode que j'ai adoptée.

J'ai mis à contribution la plupart des auteurs qui ont écrit sur la

Perspective. Je dois citer, parmi les modernes, Thibault et M. Adhémar. J'ai pris à ce dernier la manière très-commode dont il dispose les données.

Je me suis occupé des principaux instruments de perspective, parce qu'ils ont beaucoup d'importance, et que j'ai lieu de croire que certains artistes ne les déclarent incommodes que parce qu'ils ne connaissent pas suffisamment les précautions qu'exige leur emploi. Cette observation concerne spécialement la chambre claire.

Dans le huitième livre, j'ai montré que les diverses restitutions des objets représentés par un tableau courbe n'étaient pas homologiques, et qu'il en résultait le plus souvent de graves inconvénients pour les effets de perspective.

J'aurais voulu donner des indications certaines sur la pratique des panoramas, mais il existe peu de documents utiles sur ce genre de représentation, qui est resté comme la propriété de quelques artistes. Je n'ai trouvé de renseignements réellement intéressants que dans les dossiers des brevets d'invention.

Il existe deux genres de bas-reliefs. Le bas-relief antique présente une série de figures et d'emblèmes, à l'aide desquels l'artiste expose des faits ou développe ses pensées : on y trouve les disproportions perspectives les plus choquantes. Cependant quelques critiques sont parvenus à justifier, jusqu'à un certain point, ce genre de sculpture, mais par des considérations qui enlèvent aux œuvres, considérées dans

leur ensemble, toute valeur artistique. Le bas-relief moderne prétend au genre d'illusion que peut donner le tableau, et doit par conséquent être soumis à la Perspective. Ses règles, pour les bas-reliefs, sont bien connues aujourd'hui : M. Poncelet les a exposées d'une manière brève mais précise, et M. Chasles a donné sur cette question des détails historiques d'un haut intérêt (¹). Toutefois il me semble que la nécessité de la déformation homologique ne peut pas être établie, quand on suppose, comme l'ont fait ces géomètres, que la position du point de vue est invariable ; tandis qu'en faisant remarquer que les lignes droites des objets doivent paraître droites au spectateur, dans toutes les positions qu'il peut prendre, j'arrive à la solution sans incertitude.

La restitution des bas-reliefs présente de grandes analogies avec celle des tableaux ; on remarque cependant cette différence essentielle que les diverses positions de l'œil ne sont pas des points homologues dans les figures restituées, et que, par suite, le spectateur n'est pas lié à l'ensemble de la scène. Si un personnage le regarde quand il occupe une certaine position, lorsqu'il se déplace le regard cesse bientôt d'être dirigé vers lui.

La comparaison des effets de perspective dans la Peinture, le Bas-Relief et la Ronde Bosse m'a conduit à des résultats qui me paraissent présenter quelque intérêt.

Je termine par les décorations théâtrales. Cette question a été ef-

(¹) M. Poudra a présenté à l'Académie des sciences un mémoire sur la Perspective des bas-reliefs, mais ce travail n'a pas été publié, et je ne le connais que par le rapport que M. Chasles a fait au nom de la Commission chargée de l'examiner.

fleurée par beaucoup d'auteurs, mais je n'en connais pas qui l'aient exposée avec les développements nécessaires pour tout ce qui concerne les tracés géométriques; c'est donc en réalité, comme la Perspective des bas-reliefs, une nouveauté dans l'enseignement.

J'ai choisi, pour donner en exemple dans mon cours du Conservatoire, une décoration faite pour le ballet des *Elfes*, à l'Opéra, par l'un de nos plus habiles peintres, M. Desplechin, qui a mis ses portefeuilles à ma disposition de la manière la plus gracieuse. Je présente cette décoration après l'avoir un peu simplifiée: c'est une plantation à l'italienne avec quelques châssis obliques. On y trouve toutes les difficultés ordinaires de la Perspective théâtrale. J'ai refait en entier les tracés pour les assujettir à la méthode générale adoptée dans cet ouvrage.

Les constructions ordinaires de la Perspective ne peuvent pas servir pour les châssis obliques, vu l'éloignement du point principal. Généralement les peintres déterminent un certain nombre de points par les procédés de la Géométrie descriptive; ils achèvent ensuite le dessin en se fiant à la justesse de leur coup d'œil. Ma méthode des éloignements obliques lève toutes les difficultés, et rend les tracés aussi faciles sur les châssis obliques que sur ceux qui sont de front.

Si le châssis oblique est rattaché à une ferme de front pour laquelle on ait dû construire la perspective du géométral, il est convenable d'utiliser ce travail. Je donne pour cela un tracé qui dépend de la théorie de l'homologie.

Je crois avoir ainsi amené la construction exacte des perspectives sur châssis obliques à un grand degré de simplicité.

J'ai cru nécessaire de présenter tous les détails de la décoration

choisie, afin de bien faire comprendre les difficultés et l'esprit des solutions. Chaque châssis offre d'ailleurs un bon exemple de perspective facile, et je regrette que le développement logique des questions rejette ces exercices à la fin de l'ouvrage. J'y ai appliqué les diverses constructions exposées dans les deux premiers livres, et notamment celles qui sont relatives à la perspective des objets éloignés.

Ce Traité, comme l'indique son titre, est conforme au cours de perspective qui fait partie de mon enseignement au Conservatoire des Arts et Métiers, mais il n'en est pas la reproduction exacte[1]. J'ai fait, en effet, quelques modifications qui consistent principalement à réunir, sur des dessins plus importants, divers traits que j'expose séparément à mes auditeurs sur des figures élémentaires. Plusieurs questions sont traitées d'une manière plus complète. Au fond, les changements sont peu importants.

Je me borne à exposer les tracés pratiques de la Perspective et à expliquer ses effets, en éloignant tous les développements qui n'auraient de l'intérêt qu'au point de vue de la Géométrie. Je repousse également les questions qui sont seulement curieuses, comme les anamorphoses et les réflexions par miroirs courbes.

Je ne me suis pas occupé de la Perspective aérienne, parce que, dans l'état actuel de la science et de l'art, il me paraît difficile de l'enseigner d'une manière abstraite, et par préceptes. Je crois qu'elle doit être

[1] J'emploie trois années à parcourir le cercle complet de mon enseignement. Le cours de Perspective occupe l'une de ces années.

exposée par les peintres à leurs élèves, en leçons familières, et plutôt par une critique judicieuse des tableaux que par principes généraux.

Il suffit, pour étudier avec fruit ce Traité, de connaître les éléments de la Géométrie ordinaire et de la Géométrie descriptive. J'excepte le sixième livre relatif aux contours apparents des corps dans lequel je me suis appuyé sur la théorie de la courbure des surfaces, et deux ou trois articles distingués par de petits caractères. Ces passages peuvent être négligés sans grave inconvénient: j'ai dû cependant les insérer parce qu'ils complètent des théories utiles. Je tenais d'ailleurs à ce que les élèves de l'École polytechnique trouvassent dans cet ouvrage le développement de toutes les questions que je traite dans les leçons que je leur fais sur la Perspective.

Le lecteur devra se rappeler que lorsque l'on étudie un livre sur le Trait, il est nécessaire de faire tous les dessins. Le crayon a sa logique : il montre les difficultés, et achève les explications.

La nécessité de la Perspective pour la Peinture n'est pas contestée, et cependant on voit à chaque exposition un certain nombre de tableaux qui présentent des fautes graves. Je ne crois pas aller trop loin en disant que quand les ombres ne sont pas copiées sur la nature, elles sont fréquemment fausses, et quelquefois choquantes.

Beaucoup d'architectes entendent bien la Perspective, et par suite obtiennent dans leurs dessins une vérité de représentation qui leur donne à l'égard des peintres, et sur leur propre terrain, une supériorité d'un certain genre. Les ingénieurs se contentent généralement de figures

géométrales : la Perspective leur serait cependant fort utile pour apprécier et faire juger le caractère architectonique des édifices qu'ils projettent. En employant des vues à vol d'oiseau, comme celle de la figure 112, ils feraient comprendre d'un coup d'œil les dispositions quelquefois compliquées de leurs ouvrages. Enfin, il leur suffirait de guider pendant quelque temps un dessinateur pour l'habituer à ce mode de représentation, car si la Perspective exige de l'étude, quand on veut la connaître complètement, elle ne demande qu'un peu d'exercice, lorsqu'on se borne à faire des vues d'après des figures géométrales.

Je m'abuse peut-être sur l'importance de la Perspective, mais il me semble qu'elle est utile à toute personne qui s'occupe des arts du dessin, même en simple amateur. Lorsqu'on la connaît, l'examen des tableaux présente beaucoup plus d'intérêt, et c'est seulement alors qu'on peut apprécier avec sûreté leur composition. Je pourrais citer des ouvrages considérables sur les peintres où l'insuffisance des études sur la Perspective se fait souvent remarquer. Mais je m'aperçois que je suis sur le point de faire de la critique, quand je devrais, au contraire, solliciter l'indulgence du lecteur.

Bien des reproches peuvent, sans doute, être faits à mon livre, mais il est le produit d'un travail consciencieux. J'aime à espérer qu'il rendra quelques services, et que son utilité fera pardonner ses imperfections.

Paris, 20 décembre 1858.

TRAITÉ

DE

PERSPECTIVE LINÉAIRE

LIVRE I.

PRINCIPES DE PERSPECTIVE.

CHAPITRE I.

NOTIONS GÉNÉRALES.

1. La Perspective est l'art de représenter les objets sur un tableau en conservant leur apparence. Elle est linéaire ou aérienne, suivant qu'elle s'occupe des formes ou de la coloration. Il ne sera pas question dans cet ouvrage de la perspective aérienne.

Chaque point matériel d'un objet regardé envoie à l'œil un faisceau de rayons rectilignes, mais on peut ne considérer que celui qui, passant au centre optique du cristallin, n'éprouve pas de déviation sensible : c'est le *rayon visuel* du point.

Quand un point regardé se meut sur son rayon visuel, l'impression qu'il fait sur l'œil reste toujours la même ; l'apparence d'un objet ne sera donc pas modifiée si tous ses points glissent sur leurs rayons vi-

suels jusqu'au tableau. Un dessin ainsi obtenu est appelé, en géométrie, une *projection conique*.

Aux deux yeux du spectateur correspondent sur le tableau deux projections coniques différentes de l'objet regardé. Un seul dessin ne peut donc pas conserver complétement les apparences; il faut en faire deux, et montrer à chaque œil celui qui lui est destiné. Ce résultat est obtenu par le stéréoscope.

Les projections coniques construites avec soin donnent dans le stéréoscope une illusion complète; on doit en conclure que ce genre de représentation est bien la perspective naturelle pour un œil placé exactement au sommet de la projection conique, ou *point de vue*. L'expérience prouve que quand la distance du point de vue au tableau est comprise entre certaines limites que nous indiquerons plus loin, la Projection conique donne encore des résultats satisfaisants pour les dessins destinés à être regardés de diverses positions, et des deux yeux à la fois, mais elle n'est plus alors une solution rigoureuse : le problème n'en comporte pas.

2. Pour avoir la projection conique d'une courbe *ae* (fig. 1) sur un tableau plan T, il faut chercher la trace sur le tableau du *cône perspectif*, formé par l'ensemble des rayons qui vont de l'œil aux différents points de la courbe.

Pour une droite E (fig. 3), les rayons visuels forment un *plan perspectif*, dont l'intersection avec le tableau est une droite RF. Si l'on considère un point *m* sur E, plus il sera éloigné, et plus la perspective M sera rapprochée du point F, trace, sur le tableau, d'une droite passant par l'œil et parallèle à E. Ce point F n'est la perspective d'aucun point de la droite; on dit que c'est son *point de fuite*.

D'autres droites E', E", parallèles à E, auraient le même point de fuite. On considère quelquefois ce point de concours comme la perspective du point infiniment éloigné, où l'on peut concevoir que les parallèles se rencontrent.

Quand une droite est *de front*, c'est-à-dire parallèle au tableau, elle ne peut rencontrer sa perspective, et comme ces lignes sont toujours dans un même plan, elles se trouvent parallèles. Il n'y a plus de point de fuite, car la parallèle menée par l'œil ne rencontre pas le tableau.

Des droites parallèles et de front ont leurs perspectives parallèles.

3. Les points de fuite des diverses droites E, E'.... situées dans un plan Q (fig. 2) sont sur une droite MN, intersection du tableau T par un plan Q_1, passant par l'œil O et parallèle à Q. MN est la *ligne de fuite* du plan Q, et de tout autre plan Q' qui lui serait parallèle.

Les plans parallèles au tableau n'ont pas de ligne de fuite ; on les appelle *plans de front*.

4. Un polygone situé dans un plan de front et sa perspective sont deux sections parallèles d'une même pyramide. Ces figures sont donc semblables ; c'est-à-dire que la seconde est la reproduction exacte de la première, à une échelle réduite, qui est *l'échelle du plan de front*.

Si la figure considérée comprend des lignes courbes, la pyramide est en partie remplacée par un cône, mais le théorème subsiste toujours.

Les lignes homologues de la figure et de sa perspective sont dans le rapport de deux arêtes Oa, OA (fig. 4), ou des distances Op, OP de l'œil au plan de front et au tableau. Il suffit donc de connaître l'éloignement d'un plan de front pour déterminer son échelle.

5. Les édifices, les machines et les objets de diverses natures qu'on doit représenter sont généralement donnés par un plan et des élévations. On construit d'abord la perspective du plan, et on déduit la perspective des objets au moyen de la hauteur de chaque point réduite en raison de l'éloignement.

Cette marche n'est pas nécessaire, mais elle est plus méthodique et plus sûre.

CHAPITRE II.

PERSPECTIVE DES PLANS.

Exposition de la méthode.

6. Nous nous occuperons spécialement des tableaux plans et verticaux.

On appelle *plan d'horizon*, ou simplement *horizon*, le plan horizontal qui contient l'œil. Son intersection avec le tableau donne la *ligne d'horizon* : c'est la ligne de fuite des plans horizontaux.

On nomme *géométral* le plan horizontal G (fig. 6) sur lequel est tracée la figure que l'on veut mettre en perspective. Son intersection AB avec le tableau est la *ligne de terre*.

Supposons que l'œil O ait été joint à un point quelconque F de la ligne d'horizon, et que l'on ait pris sur cette droite, d'un côté et de l'autre de F, des longueurs FD, FD' égales à OF. Si d'un point quelconque m du géométral, on conçoit des droites indéfinies mN, mM_1, mN' parallèles à OD, OF, OD', leurs perspectives seront les lignes ND, M_1F, ND' qui joignent les traces N, M_1, N' aux points de fuite D, F, D'; toutes trois doivent passer par la perspective M du point considéré, qui se trouve ainsi déterminée par leur intersection.

Les triangles horizontaux qui ont leur sommet en m sont semblables à ceux qui ont leur sommet en O, ils sont donc isocèles comme

eux, et par suite les longueurs M_1N et M_1N' sont égales à mM_1, c'est-à-dire à l'*éloignement* du point m mesuré sur une ligne parallèle à OF.

La figure 7 montre comment on fait la construction sur le tableau, quand la position du point M_1 sur la ligne de terre, et l'éloignement du point m sont connus.

F est le point de fuite de la perspective. D et D' sont les *points de distance* : on n'emploie généralement qu'un seul de ces deux points (fig. 5); les éloignements doivent être portés sur la ligne de terre du côté opposé à celui où il se trouve.

7. Si, par la perspective M (fig. 5) d'un point du géométral, déterminé comme il vient d'être dit, on fait passer une droite quelconque dn, elle coupera en parties proportionnelles la distance FD sur la ligne d'horizon, et l'éloignement NM_1 sur la ligne de terre, de sorte que si Fd est le tiers de FD, nM_1 sera le tiers de NM_1. D'après cela, quand le point de distance D est *éloigné*, c'est-à-dire quand il ne peut pas être placé sur la feuille de dessin, on peut déterminer la position du point M sur FM_1, en employant une distance et un éloignement réduits dans un même rapport.

Nous verrons plus loin que les points de distance sont toujours éloignés. On les remplace par un point de distance réduite, que l'on désigne ordinairement par $\frac{1}{2}$ D, $\frac{1}{3}$ D...., suivant la fraction de la distance qu'il indique. Cette fraction est généralement simple, et aussi grande que l'étendue de la feuille le permet.

Quand il ne s'agira que de théorie, nous prendrons quelquefois des points de distance rapprochés, afin de faciliter les explications. Dans les exercices, les points de distance seront éloignés.

8. Lorsqu'on veut faire la perspective d'un plan (fig. 8), on y place la projection o de l'œil et la base ab du tableau; on établit les droites oa et ob traces des plans verticaux qui limitent la partie à représenter: l'angle aob que forment ces lignes est l'*angle optique*. On prend ensuite

sur ab un point f, qui sera le point de fuite de la perspective, ou du moins sa projection sur le plan.

Le tableau (fig. 9) ayant la largeur indiquée sur la figure 8, on place la ligne d'horizon hh' à la hauteur à laquelle on suppose l'œil, on donne au point de fuite f la position qu'il occupe sur cette ligne, et on détermine le point de distance en prenant fD égal à fo (fig. 8).

Nous supposons le géométral à la hauteur de la base du tableau, de sorte que ab (fig. 9) est la ligne de terre.

La droite indéfinie ay parallèle à of (fig. 8) est représentée par af (fig. 9). La perspective d'un quelconque n de ses points s'obtient en portant l'éloignement an (fig. 8) en an_1 (fig. 9), et traçant Dn_1.

On peut opérer de la même manière pour un point quelconque m du géométral ; la perspective de la droite mr parallèle à of (fig. 8) s'obtient par sa trace r que l'on place sur ab (fig. 9), et son point de fuite f. L'éloignement est porté en rm_1.

Le point m_1 sort souvent de la feuille ; alors on détermine la perspective de m par celle du point n situé à la rencontre de ay et de la ligne de front mn (fig. 8), qui a pour perspective une parallèle à la ligne d'horizon.

Quand une droite telle que ay (fig. 8), af (fig. 9), est employée pour déterminer les éloignements perspectifs de différents points du géométral, on la nomme *échelle des éloignements*. On place souvent l'origine de cette échelle à celui des deux points a et b qui est le plus éloigné du point de fuite f, parce que le point de distance que l'on emploie étant celui qui est le plus rapproché du cadre, on se trouve avoir toute la longueur de la ligne de terre pour porter les éloignements.

9. Quand un plan et une élévation sont à une échelle convenable pour bien représenter un édifice ou d'autres objets, il est généralement nécessaire d'amplifier la perspective faite d'après ces dessins. Ainsi, au lieu de faire un tableau (fig. 9) ayant la largeur indiquée sur le géo-

métral (fig. 8), on en construira un ayant des dimensions trois fois plus grandes (fig. 10).

On triplera la hauteur de la ligne d'horizon, la largeur *ab* du cadre (fig. 8), et la distance *fb* du point de fuite au bord du tableau, mais on conservera la distance *of* et les éloignements des divers points : nous avons vu en effet (art. 7) qu'on pouvait sans inconvénient réduire ces longueurs dans un même rapport. Le point de distance se trouvera ainsi rapproché du point de fuite, et souvent placé sur le tableau même.

Nous indiquerons toujours par la lettre *d* le point de la distance réduite à l'échelle du plan.

Pour avoir la trace R (fig. 10) de la droite *mr* (fig. 8), il faut tripler *ar*, mais on peut éviter cette petite complication. Prenons Fa_1 (fig. 10) égal à *fa* (fig. 8), traçons les droites a_1a et *aX*, l'une perpendiculaire et l'autre parallèle à la ligne d'horizon : Fa_1 étant le tiers de FH, les lignes Fa et aR_1 seront les tiers de Fa et de AR. Nous pourrons donc, pour déterminer la direction FM, porter indifféremment la longueur *ar* (fig. 8) trois fois sur AB ou une fois sur *aX*.

La droite *aX* est *l'échelle des largeurs* ou *des abscisses*; c'est, sur le tableau, la droite de front du géométral dont les différentes parties conservent leur vraie grandeur sur la perspective amplifiée.

Les dimensions du tableau sont quelquefois augmentées dans un rapport qui n'est pas simple ; l'échelle des largeurs est disposée de la même manière, et les constructions restent aussi faciles.

Les deux échelles des largeurs et des éloignements sont les *échelles horizontales*.

10. Supposons que l'on veuille mettre en perspective le trapèze *mnsr* situé sur le plan horizontal qui passe par la base du tableau (fig. 11).

Le point de fuite *f* des côtés *mr* et *ns* sera le point de fuite de la perspective.

Les dimensions du tableau sont doublées ; ainsi AB et HF (fig. 12)

sont doubles de *ab* et *af* (fig. 11). La ligne d'horizon est placée à la hauteur que l'on suppose à l'œil, mesurée à une échelle double de celle du plan. La longueur *of* (fig. 11), portée sur la ligne d'horizon, à partir de F, fait connaître le point *d* de la distance réduite.

L'échelle des éloignements sera *by* sur le plan, et BF sur le tableau. Prenant Fb_1 (fig. 12) égal à *fb* (fig. 11), et élevant b_1b perpendiculaire à HH', nous déterminerons le point *b*, origine de l'échelle des abscisses *bX*.

On porte sur cette ligne les longueurs *bi* et *be* relevées sur la figure 11. Les lignes F*i* et F*e* représentent les droites sur lesquelles se trouvent les côtés parallèles du trapèze.

Pour placer les points *n* et *s*, on porte les éloignements *in* et *is* (fig. 11) en I_n et I_s (fig. 12), et on joint *n* et *s* au point *d* de la distance mesurée sur le plan.

L'éloignement *er* (fig. 11) ne peut pas être porté sur AB, à gauche de E (fig. 12), sans sortir du cadre; en conséquence, on porte cette longueur de B en r_1, et on détermine sur l'échelle BF le point R_1, que l'on ramène en R par une parallèle à la ligne d'horizon.

Le point M est également déterminé par le point M_1 sur l'échelle des éloignements.

En général, les divers points d'une droite fuyante, telle que *er*, doivent être marqués avec soin sur une bande de papier ou sur une règle, suivant l'échelle à laquelle on opère, et portés tous ensemble sur la ligne de terre, à partir, soit de la trace E de la droite, soit de celle B de l'échelle des éloignements, s'il faut recourir à elle.

Les divers points qui sont sur *ab* (fig. 11) doivent être également portés ensemble sur l'échelle des largeurs.

11. Le point de fuite des perpendiculaires au tableau est le *point principal de fuite*, ou simplement le *point principal*. Le point de distance correspondant est le *point principal de distance*. Les autres points de fuite et de distance sont dits *accidentels*.

CHAPITRE II. — PERSPECTIVE DES PLANS.

On trouve dans l'emploi du point principal de fuite des avantag[es] que nous ferons ressortir plus loin, mais aussi quelquefois l'inconv[é]nient d'être obligé de réduire la distance mesurée sur le plan, qua[nd] on pourrait la conserver entière en prenant un point de fuite vois[in] du bord du tableau.

Si l'on veut faire à échelle double la perspective du plan représen[té] sur la figure 13, on ne pourra porter sur la ligne d'horizon, à partir d[u] point principal de fuite P (fig. 14), que la moitié de la distance recta[n]gulaire op (fig. 13). On obtient le point $\frac{1}{2}d$ (fig. 14), et pour la pe[r]spective d'un point quelconque n_1 de l'échelle des éloignements (fig. 13), il faut mesurer sur la ligne de terre une longueur An (fig. 1[4]) égale seulement à la moitié de an_1 (fig. 13).

Mais si l'on prend le point accidentel f' pour point de fuite, la d[i]stance correspondante of' pourra être portée entière sur la ligne d'h[o]rizon, car elle détermine le point d' voisin du cadre. Alors on n'au[ra] pas à réduire les éloignements mesurés sur le plan, avant de les port[er] sur la ligne de terre.

L'échelle des largeurs est $a'a''$; suivant que le point de fuite est [P] ou F', son origine est en a' ou en a''. Ces points sont déterminés par l[a] méthode générale (art. 9), en prenant les longueurs Pa_1 et F'a_1 (fig. 1[4]) égales à pa et $f'a$ (fig. 13). Pour avoir la perspective de la ligne em pe[r]pendiculaire au tableau, il faut porter la longueur ae de a' en e (fig. 1[4]). La droite im parallèle à of' (fig. 13) est déterminée sur le tableau pa[r] la longueur ai portée de a'' en i (fig. 14). L'exemple que nous donnon[s] à l'article 12 fera bien comprendre l'emploi de l'échelle des largeur[s] avec deux origines différentes.

On voit sur la figure 14 la perspective de la droite mn obtenue pa[r] les points P et $\frac{1}{2}d$, et par les points F' et d'. Le point n (fig. 13), étant su[r] le côté ob de l'angle optique, a sa perspective sur le bord correspondan[t] du tableau. En général, toute droite du géométral dirigée vers le som[m]et de l'angle optique est représentée par une verticale.

12. On appuie quelquefois une perspective sur deux points de fuite, sans employer aucun point de distance.

Supposons qu'on veuille représenter un pavage en hexagones (fig. 16). Les dimensions du tableau sont quadruplées.

Les sommets sont sur deux séries de droites parallèles, dont les points de fuite f' et f peuvent être placés en F' et F sur le tableau (fig. 17). Nous traçons F'A et FB, nous portons sur la ligne d'horizon les longueurs F'a_1 et Fb_1 égales à $f'a$ et fb (fig. 16), et nous déterminons les points a et b de l'échelle des largeurs qui se trouve située au quart de la distance de la ligne d'horizon à la ligne de terre.

Les traces des lignes de la première série sont marquées sur la figure 16 par des chiffres arabes; on les porte sur l'échelle des largeurs en prenant le point a pour origine fixe. Les points indiqués par des chiffres romains correspondent aux lignes de la seconde série : on les place sur la même droite d'après leurs distances au point b. Joignant les premiers à F' et les autres à F, on obtient la perspective du réseau. Il ne reste plus qu'à reconnaître les sommets des hexagones et à unir les côtés.

13. Ainsi que nous l'avons dit à l'article 6, le point de distance D (fig. 6), relatif à une direction mM_1, est le point de fuite des droites qui, telles que mN, font des angles égaux avec la ligne de terre AB et la droite mM_1. Il résulte de là qu'un point de distance peut être déterminé indépendamment du point de fuite qui lui correspond.

Par un quelconque m des points d'une droite mn (fig. 15) menons une horizontale de front, et portons sur ces deux lignes des longueurs égales mr et mn. Le point de distance d relatif à mn sera le point de fuite de la droite rn, base du triangle isocèle mnr.

Le point de fuite d_1 de la ligne r_1n serait le second point accidentel de distance.

L'angle rnr_1 est droit comme inscrit dans une demi-circonférence;

l'angle dod_1 formé par des parallèles est donc également droit, et, par suite, le produit des longueurs comprises entre le point principal p et les points de distance d et d_1 relatifs à une même direction mn est égal au carré de la distance rectangulaire op, que l'on appelle souvent la *distance principale*.

Cette même relation subsiste toutes les fois que les directions qui correspondent à deux points de fuite d et d_1 sont à angle droit.

Points et lignes de construction hors du cadre de l'épure.

14. La méthode que nous avons exposée donne un moyen facile pour mettre en perspective une figure horizontale, par des constructions renfermées dans le cadre de l'épure; mais on compose souvent sur le tableau, et alors il arrive quelquefois que les tracés doivent être appuyés sur des lignes et des points *éloignés*.

On peut toujours lever cette difficulté, en faisant rentrer les points et les lignes dans le cadre, par une réduction suffisante de l'échelle du dessin. La figure 21 donne un exemple de cette construction.

Pour faire passer une droite par les deux points éloignés où se rencontrent les droites A et B d'une part, C et D de l'autre, nous avons réduit la figure au tiers, en prenant le point E pour centre de similitude. Le point G est venu en g, et les lignes B et D ont été transportées parallèlement à elles-mêmes en b et d. La droite cherchée est m sur la figure réduite; en triplant Eu nous trouvons sa véritable position M sur l'épure.

Nous avons pris le point E pour centre de similitude, afin d'utiliser pour la figure réduite les deux lignes A et C.

La méthode est générale; mais on peut souvent employer des constructions plus simples.

15. On a quelquefois à mener par divers points B, C, D d'une droite (fig. 18) des lignes au point éloigné où deux droites Aa_1, Ee_2 se rencontrent.

Pour le faire, on trace entre les lignes données, et aussi loin que possible, une droite a_1e_1, parallèle à AE; puis, ayant pris un point arbitraire F sur l'une des lignes, on inscrit dans l'angle EFA la ligne ea égale et parallèle à e_1a_1. Joignant les points B, C et D à F, on divise la ligne en parties proportionnelles à celles de AE; il n'y a plus qu'à reporter ces longueurs sur a_1e_1. Les lignes Ee_1, Dd_1, etc., coupant deux parallèles en parties proportionnelles, se rencontrent nécessairement en un même point.

La figure 19 reproduit la même construction, avec une disposition un peu différente.

Sur la figure 20 les droites données sont FG et BB_1; il faut mener des lignes à leur point de rencontre par les points A, C et D situés sur une parallèle à FG.

On joint les points A, B, C, D à un point quelconque F de FG, et on coupe ce faisceau par une droite xy parallèle à FG. On transporte les points a, b, c, d sur cette ligne, en conservant leurs espacements, de manière que b aille sur B_1. Les points A_1, C'_1 et D_1 déterminent les droites convergentes cherchées.

La figure 20 montre encore comment on peut mener une ligne FG d'une direction donnée, par le point éloigné où plusieurs droites se rencontrent.

16. Il y a plusieurs autres manières de résoudre le problème, mais nous ne croyons pas devoir nous arrêter plus longtemps à cette question facile de lignes proportionnelles. Nous terminerons sur ce sujet en signalant comme généralement vicieux un tracé fréquemment employé dans la décoration.

Pour mener par les points B, C, D (fig. 22) des droites au point de rencontre des lignes Aa et EE_1, on relève souvent sur une règle la posi-

tion des points A, B, C, D, E, puis on avance cette règle aussi loin que possible, en l'inclinant, de manière que les points A et E restent sur les lignes données. On marque alors les nouvelles positions des points B, C, D, et on les joint aux anciennes.

Il faudrait, pour la solution régulière, mener par le point E_1 une parallèle à EA, et la diviser en parties proportionnelles à celles qui sont marquées sur la règle, comme il est indiqué. Les lignes Bb, Cc...., ainsi déterminées, diffèrent notablement de celles qui joindraient les points B et B_1, C et C_1.

Ce tracé facile ne peut être admis que quand la ligne $A_1 E_1$ est à très-peu près parallèle à AE.

Dans le cours de cet ouvrage nous aurons occasion d'exposer un assez grand nombre de constructions relatives à des points éloignés.

CHAPITRE III.

CONSTRUCTIONS DIVERSES SUR LE GÉOMÉTRAL EN PERSPECTIVE.

Constructions qui n'exigent pas le relèvement du géométral.

17. Pour connaître les rapports des parties d'une horizontale fuyante RS (fig. 30), il faut joindre un point quelconque G de la ligne d'horizon aux points de division, et couper les divergentes par une parallèle *rs* à cette ligne. La sécante représente une droite de front dans le plan horizontal de RS, et par suite les rapports de ses différentes parties ne sont pas altérés par la perspective; ils sont d'ailleurs les mêmes que pour RS, car les divergentes représentent des horizontales parallèles ayant leur point de fuite en G.

On emploie les mêmes constructions, mais en ordre inverse, pour partager une droite horizontale AB (fig. 30) en parties proportionnelles à des longueurs données.

Ainsi, par une extrémité A on mène parallèlement à la ligne d'horizon une droite A*b*, sur laquelle on porte les longueurs données, ou des parties proportionnelles à ces longueurs, si elles ne sont pas d'une grandeur convenable. On joint le point extrême *b* à B, et on prolonge cette droite jusqu'à la ligne d'horizon en F. Enfin, on trace des lignes de F aux points de division de A*b*.

Pour partager une horizontale MN (fig. 31) en parties proportion-

nelles à celles d'une droite AB, située dans le même plan horizontal, on joint les points A et B d'une part, M et N de l'autre, à des points F et G de la ligne d'horizon. Les intersections déterminent une droite RS, qu'on divise en parties proportionnelles à celles de AB par des droites convergeant vers le point F. Des lignes divergeant du point G reportent la division sur MN.

18. On désire porter une longueur donnée à partir du point M, sur une droite CM, située dans le plan horizontal qui a pour trace AB (fig. 23). On connaît le point accidentel de distance réduite $\frac{1}{2}$ D qui correspond à la direction CM.

Il faut tracer la droite $\frac{1}{2}$ D·M, et, à partir du point E où elle rencontre la ligne de terre AB, porter une longueur EG égale à la moitié de la longueur donnée, que nous supposons être à l'échelle du tableau, ou, comme l'on dit, du premier plan de front. La ligne qui joint les points G et $\frac{1}{2}$ D donne le point cherché N.

On voit, en effet, que la longueur représentée par MN est double de EG, parce que les éloignements CM et CN sont doubles de CE et de CG (art. 7). Le segment *eg* fait sur une ligne de front quelconque du géométral serait égal en perspective à la moitié de MN.

Si la longueur EG est un peu grande, le point G sortira de la feuille de dessin ; on place alors cette longueur sur la ligne de terre, dans une position quelconque (fig. 24), et on détermine sur l'horizontale de front du point M un segment M*n* qui lui soit égal en perspective. Il n'y a plus qu'à joindre *n* à $\frac{1}{2}$ D.

On voit, en effet, que si la ligne *n*N était dirigée vers le point accidentel de distance de la droite MN, le triangle MN*n* serait isocèle. La ligne *n*N passant par le point de demi-distance, la longueur M*n* est seulement la moitié de MN, ainsi que cela devait être.

19. Supposons maintenant que trois points R, 1 et 2 étant marqués sur une droite indéfinie RF (fig. 23), on veuille porter sur cette ligne une série de longueurs alternativement égales aux deux premières.

On joint un point quelconque *f* de la ligne d'horizon aux points 1 et 2, et on prolonge ces droites jusqu'à l'horizontale de front du point R. On détermine ainsi les longueurs R1′ et 1′2′, qu'on porte à la suite autant de fois qu'il est nécessaire. On joint enfin les points de division à *f*.

Pour justifier cette construction, il suffit de rappeler que les lignes qui convergent vers *f* sont des horizontales parallèles.

Si les longueurs à porter sur l'horizontale de front du point R sortent du cadre de l'épure, on emploiera successivement plusieurs horizontales de front, sur lesquelles on déterminera des longueurs égales en perspective à R1′ et 1′2′. La figure indique toute la construction.

Quand le point de fuite de la droite considérée est éloigné (fig. 24), après avoir choisi un point de fuite *f*′ sur la ligne d'horizon, et marqué les points 1′ et 2′ sur l'horizontale de front du point R, on trace une horizontale RF″ dont le point de fuite F″ soit sur la feuille; on porte sur cette ligne une série de longueurs égales en perspective à R1″ et 1″2″, et on prolonge jusqu'à la droite donnée les divergentes du point *f*′.

20. Il est maintenant facile de comprendre comment le pavage représenté sur la figure 25 a été dessiné. On a porté plusieurs fois sur la ligne de terre les longueurs des diagonales des deux carreaux. Il fallait ensuite mener, par les points de division, des horizontales inclinées à 45 degrés sur le tableau : ces lignes sont dirigées, en perspective, vers les points principaux de distance qui, étant éloignés, ne peuvent pas être utilisés directement. Alors par le milieu *m* d'un grand carreau on a tracé une ligne *m*P perpendiculaire au tableau, et on l'a divisée en parties égales à celles de la ligne de terre (art. 18); les divisions ont été reportées sur d'autres lignes de diagonale, comme *n*P et *r*P, par des horizontales de front; il n'y a plus eu qu'à reconnaître les points qui devaient être sur les mêmes droites, et à les joindre.

21. On a souvent à construire un carré horizontal sur une droite de front telle que UR (fig. 26). Ce problème est facile à résoudre, quand on

connaît le point principal de fuite P, et le point $\frac{1}{3}$ D de la distance principale réduite.

En joignant les points U et R au point P, on a la direction des côtés latéraux du carré. On obtient leur longueur en réduisant UR dans le même rapport que la distance : ici au tiers (art. 7). Joignant le point u ainsi obtenu à $\frac{1}{3}$ D, on a le sommet S. Le quatrième côté du carré est une horizontale de front.

Si l'on voulait faire un carré sur une droite RS perpendiculaire au tableau, le point de la distance réduite $\frac{1}{3}$ D ferait connaître le point u, et on triplerait la longueur Ru.

Constructions sur le géométral par relèvement.

29. On ne peut faire directement sur le géométral en perspective que quelques constructions simples; souvent on est obligé de supposer que ce plan tourne autour d'une de ses horizontales de front jusqu'à devenir parallèle au tableau. On fait alors la construction demandée à l'échelle du plan de front, et on ramène le géométral dans sa position.

Les exemples qui suivent ne laisseront aucune incertitude sur cette méthode.

Proposons-nous de déterminer la véritable grandeur de l'angle ISK (fig. 27) que forment deux droites du géométral données en perspective : les points principaux de fuite et de distance sont connus.

On trace à une petite distance du point S, et parallèlement à la ligne d'horizon, une droite MN que l'on considère comme une horizontale de front du géométral. On fait tourner ce plan autour de MN, jusqu'à le rendre parallèle au tableau. Le point S décrit un quart de cercle, dont le centre est au pied S_t de la perpendiculaire abaissée de

ce point sur MN, et va se placer au point S_1, que l'on obtient en portant sur la verticale de S_2 une longueur égale à $S_2 S'_2$, grandeur réelle de la ligne SS_2 à l'échelle du plan de front de MN.

Les points I et R situés sur l'axe du mouvement ne changent pas. La perspective de l'angle ramené dans un plan de front est donc IS_1K_1 : c'est là sa vraie grandeur.

Si le point R est éloigné, on opérera sur un point quelconque K de SK de la même manière que pour le point S, et on déterminera sa nouvelle position K_1.

Nous avons appuyé la construction sur le point de distance D ; mais en général on se servira du point de distance réduite $\frac{1}{2}$ D, en doublant les longueurs $S_2 S'_2$, $K_2 K'_2$.

La figure 28 représente le tableau, et le géométral d'abord dans sa position naturelle, puis quand il est relevé.

Pour éviter la complication de la figure, nous n'avons tracé qu'un petit nombre de rayons visuels, mais tous les points homologues I et i, S et s, K et k..., sont sur des droites qui divergent du point O.

On résoudrait par les mêmes constructions, faites dans un ordre différent, le problème de mener dans le géométral, et par le point S, une droite faisant un angle donné avec IS (fig. 27).

La droite IS étant relevée en IS_1, on tracerait la ligne $S_1 K_1$ sous l'angle donné, et on ramènerait le point K_1 en K sur le géométral.

23. On peut appuyer un relèvement sur des points accidentels, pourvu qu'on connaisse l'angle que font avec le tableau les droites qui leur correspondent.

Soient F' et $\frac{1}{2}$D' (fig. 29) des points accidentels de fuite et de distance réduite. Pour savoir où se place un point S du géométral, quand on relève ce plan en le faisant tourner autour d'une horizontale de front MN, il faut tracer les droites SF', $S.\frac{1}{2}$D', puis mener du point E, sous l'angle MES_1 qui doit être donné, une droite ES_1 double de ES'_1.

Pour trouver les points principaux, on tracerait $S_1 S_2$ perpendicu-

laire à MN, et on porterait de S_1 en S'_2 une fraction simple, aussi grande que possible de cette ligne : ici c'est le tiers.

Il est commode d'employer pour un relèvement les points principaux de fuite et de distance; en conséquence on doit généralement commencer par les déterminer, quand on n'a que des points accidentels.

La figure 29 indique comment on doit disposer les constructions, pour déterminer les points accidentels relatifs à une ligne donnée SE, quand on connaît les points principaux.

24. La méthode du relèvement revient à restituer le géométral sur la figure même; elle peut servir pour tous les tracés à faire sur ce plan.

La figure 32 représente la construction d'un carré sur une ligne oblique AB, qui devient AB_1 quand le géométral a été relevé en tournant autour de MN. Le carré de front est $AB_1C_1E_1$; reporté sur le géométral il devient ABCE. La figure indique toutes les opérations.

Les points I et J qui sont sur l'axe du mouvement ne changent pas et appartiennent aux lignes qui, après le rabatement, forment la perspective du carré. Les côtés AB, CE ont leu. point de fuite F sur la ligne d'horizon.

La figure 32 montre comment on opérerait pour trouver le point de fuite F des perpendiculaires à une droite AE. On a souvent ce problème à résoudre.

25. La grandeur de la figure relevée est quelquefois gênante; il est alors nécessaire de faire une réduction.

Soit AB (fig. 35) la droite sur laquelle on veut tracer un carré. On suppose que le relèvement est fait autour de MN; mais au lieu de construire la figure relevée, on en trace une semblable appuyée sur la parallèle mn plus rapprochée de la ligne d'horizon; le point de fuite F est le pôle commun de similitude.

On établit très-facilement cette figure; le point homologue de A est en a, et celui de B en b, sur la verticale du point b_1, à une hauteur

triple de $b_1 b_2$ qui correspond à $B_1 B_2$: ces deux lignes représentent le tiers de la longueur de BB_1 aux échelles des plans de front de mn et de MN.

Le carré étant tracé, on projette les sommets sur mn, et on a les directions PE, PC, les mêmes que si l'on avait construit la figure sur MN. Pour placer le point E, on a considéré PA comme une échelle des éloignements; alors portant le tiers de ee_1 de a en e_3, on voit que cette longueur devient AE_3 sur MN. La ligne $\frac{1}{3}$ D. E_3 fait connaître le point E_1 qu'on ramène en E par une parallèle à la ligne d'horizon.

On peut éviter de recourir au point de distance, en remarquant que le point R correspond à r sur la transversale $b_1 e$; il fait trouver le sommet E. On obtient par le point I le sommet C.

On fait quelquefois le relèvement sur une feuille séparée, alors on place les divers points tels que r, i_1, e_1, c_1 sur la droite mn transportée. Dans tous les cas on doit regarder cette ligne comme une échelle des largeurs.

Relations géométriques entre les deux perspectives d'une même figure, considérée sur le géométral et dans un plan de front.

26. Les deux perspectives d'une même figure considérée dans un plan horizontal, et relevée dans un plan de front, présentent des relations remarquables.

D'abord des droites SI, SK (fig. 28) ont toujours pour homologues des droites $S_1 I$, $S_1 K_1$, parce qu'elles correspondent nécessairement à des droites si, sk sur la figure originale qui est plane.

En second lieu nous avons vu que les points de la droite MN autour de laquelle se fait le relèvement appartiennent aux deux perspectives.

La ligne ss_1, qui joint les deux positions d'un même point avant et après le relèvement est inclinée à 45 degrés sur le tableau, et située dans un plan vertical perpendiculaire à la ligne de terre. Son point de fuite est donc au point D_1 placé sur la verticale du point principal à une hauteur égale à la distance : c'est le *point supérieur de distance*. Toutes les droites qui joignent les points homologues S et S_1, K et K_1 des deux perspectives, concourent vers D_1.

Ces relations constituent l'*homologie*, telle qu'elle a été définie par M. Poncelet. Le point de concours D_1 est le *centre d'homologie*. La droite MN, où les points homologues se confondent, est l'axe d'homologie.

Nous aurons souvent à considérer des figures homologiques.

27. Le point D_1 est éloigné comme les points principaux de distance, il n'est donc pas possible de s'en servir directement ; mais on peut porter une distance réduite, la moitié, par exemple, sur la verticale du point principal (fig. 33), et alors, pour avoir le relèvement E_1 du point E autour de MN, il suffit de doubler $E_2 E_3$. Cette méthode ne diffère pas essentiellement de celle de l'article 22 ; elle jette quelquefois moins de confusion dans le dessin. Il faut employer l'un ou l'autre des deux procédés suivant les circonstances.

Si on relève successivement un géométral dans différents plans de front, les perspectives des figures relevées seront évidemment semblables, et le point supérieur de distance sera le pôle commun de similitude, puisque, quelque part qu'on place l'axe MN du relèvement, un point S' ira toujours se placer sur la ligne SD_1 (fig. 28).

Quand on fait tourner le géométral de manière que la partie antérieure s'abaisse, il faut considérer le *point inférieur de distance* situé au-dessous du point principal.

28. Considérons la ligne FF' (fig. 34) située au-dessus de l'axe MN du relèvement à une hauteur égale à la distance PD_1. Tout point E_1, situé sur la

ligne FF′ de la figure relevée, a pour homologue sur la première figure un point à l'infini, car les lignes PE_i et D_iE_i sont parallèles.

La figure 38 explique ce résultat. La droite FF′, placée au-dessus de l'axe MN à une hauteur égale à la distance principale, correspond sur le géométral relevé G_i à une ligne ff' qui, en rabatement, est la droite $f_if'_i$ située dans le plan de front du point de vue; car les triangles OF_oL, Of_oI sont semblables, et la hauteur OP du premier étant égale à la base LF_o, on a également sur le second oI égal à If_o.

Un point K, situé sur la ligne FF′ du tableau, représente donc un point k, en rabatement k_i, et la perspective de ce point est à l'infini, parce que ok_i est parallèle au tableau.

Une droite KI de la figure relevée a pour homologue une droite IE menée par le point I de MN parallèlement à D_iK.

La ligne d'horizon représente, comme nous le savons, les points du géométral situés à l'infini; elle est, par conséquent, homologue de ces mêmes points à l'infini sur la figure relevée, et en effet, si nous prolongeons EI jusqu'en G, le point qui correspond à G est à la rencontre de IK et de CD_i, lignes qui sont évidemment parallèles.

Chacune des deux figures contient ainsi une droite qui représente les points situés à l'infini sur l'autre figure.

CHAPITRE IV.

PERSPECTIVE DES COURBES HORIZONTALES.

Principes généraux.

29. Pour construire la perspective d'une ligne courbe *mw* située sur le géométral (fig. 51), on met séparément en perspective un certain nombre de ses points (fig. 52). Ils doivent être assez rapprochés pour que la forme de la ligne soit bien accusée. On doit construire les perspectives des points extrêmes et des autres points remarquables de la courbe.

On obtient la tangente en un point S en construisant la perspective de la tangente *st* à la courbe originale.

30. Pour justifier cette construction, il faut considérer une sécante *mn* de la courbe originale (fig. 50) et sa perspective MN. Si le point *n* se rapproche de *m*, sa perspective N se rapprochera également de M, et quand le point *n* sera confondu avec *m*, le point N aura rejoint M. Alors la sécante sera devenue tangente à la courbe originale, et sa perspective tangente à la perspective de la courbe.

On arriverait au même résultat en remarquant que le plan perspectif de la tangente est tangent au cône perspectif de la courbe, tout le long du rayon visuel du point de contact.

Nous n'avons pas supposé que la courbe originale fût plane; ainsi le théorème est tout à fait général.

31. Quelquefois, pour construire rapidement les perspectives des courbes du géométral, on divise ce plan en carreaux par deux séries de lignes dont on construit la perspective. On trace ensuite à la simple vue des courbes sur les mailles de ce réseau, de manière que leurs diverses parties occupent des positions analogues à celles des lignes correspondantes sur les carreaux du géométral. Cela s'appelle *craticuler*. On emploie aussi ce mot pour désigner l'opération qui consiste à diviser en carreaux une perspective faite à petite échelle, pour la reproduire amplifiée sur une grande toile divisée de la même manière.

Il convient, en général, que les droites de l'une des séries soient de front : on les place plus rapidement sur le tableau, et la grandeur des divisions donne immédiatement l'échelle de chaque plan de front, ce qui facilite la construction de la perspective des élévations. Quelquefois cependant on est conduit à établir les droites du réseau parallèlement aux lignes magistrales du dessin, et alors elles peuvent se présenter obliquement au tableau.

32. Nous avons disposé le réseau sur la figure 37, de manière que les grandes droites du plan de la maison fussent sur des lignes de division. Les points de fuite et de distance réduite des lignes de l'une des séries ont été placés en F et en d sur la ligne d'horizon (fig. 36). Les dimensions du tableau sont quadruplées.

Les points I, II, III... du plan ont été portés sur l'échelle des largeurs bX, à partir de l'origine b; ils déterminent les lignes de la première série.

Nous avons ensuite déterminé sur celles qui sont marquées I et VI, les points 1, 2, 3..., en portant les éloignements obliques de ces points sur la base du tableau, à partir de I' et de VI', et joignant à d. Nous avons ainsi obtenu huit points des lignes de la seconde série sur I.I', et sept sur VI.VI'.

Ensuite, pour rendre la construction plus rapide, nous avons joint

le point 2 de I.I' avec le point 7 de VI.VI'. Cette diagonale fait connaître une série de sommets jusqu'à M.

Dans l'autre direction, nous avons employé deux diagonales E. 12 et G. 16; mais, comme les intersections déjà obtenues ne les déterminent pas avec précision, nous avons assuré leurs extrémités sur I.I' par une construction expliquée à l'article 19 (fig. 23).

Si les droites des deux séries avaient leurs points de fuite éloignés, on emploierait celles des diagonales dont le point de fuite pourrait être utilisé. Il suffirait d'en tracer deux et de les diviser.

La grandeur perspective des carreaux éloignés est très-réduite; quand la vue est étendue, il devient nécessaire de leur donner des dimensions plus grandes, surtout dans le sens des lignes fuyantes.

Perspective des cercles horizontaux.

33. Proposons-nous de construire un cercle horizontal sur un diamètre de front AB (fig. 44).

Le centre sera au point milieu O; les lignes OP, AP et BP seront le diamètre et les tangentes perpendiculaires au tableau. La distance étant donnée par son tiers, en prenant les points A_2 et B_2 au tiers des rayons, et en les joignant au point de distance réduite $\frac{1}{3}D$, on obtient les extrémités O' et O" du diamètre perpendiculaire à AB. Le cercle sera inscrit dans le carré $A_2 B_2 B'_2 A'_2$.

Pour avoir d'autres points et d'autres tangentes, on relève le plan horizontal en le faisant tourner autour de $A_2 B_2$, et on trace le cercle inscrit dans le carré : il suffit d'en avoir un quart, parce qu'il y a symétrie dans la figure relevée. Les longueurs mesurées d'un côté du point O doivent être reportées de l'autre.

On ramène un point R_1 sur le géométral sans recourir au point de distance, en remarquant que le point G_1, où la tangente $S_2 R_1$ rencontre

le rayon horizontal O_1A_1, se place au point G où la droite PG_1 coupe le diamètre BA prolongé.

Le point G doit être joint à S'_2, comme à S_2; on obtient ainsi simultanément les deux points R et R'.

La construction peut être simplifiée quand le point choisi R_1 est sur la diagonale O_1A_2, car alors les points R et R' sont les intersections des diagonales $A_1B'_2$ et $B_1A'_2$ par PR_1. On se contente souvent de déterminer ainsi les points situés sur les diagonales du carré et leurs tangentes.

Quelquefois on emploie la méthode de l'article 25, et on décrit un quart de cercle o_2b_1 d'un petit rayon. Enfin on peut, une fois pour toutes, placer sur une règle les points o_1, i, k, b_2 et e_2. Inscrivant le segment o_2b_2 parallèle à la ligne d'horizon dans l'angle OPB, on fait la construction sans avoir à tracer un cercle.

Si le diamètre donné est une ligne O'O'' (fig. 44) perpendiculaire au tableau, on cherche le point O milieu perspectif de cette droite; on détermine ensuite le diamètre de front AB par une construction inverse de celle que nous avons expliquée, et les opérations se continuent comme précédemment.

Si on doit représenter plusieurs cercles concentriques, on peut construire le premier par relèvement, et, pour déterminer les autres, diviser un certain nombre de rayons en parties proportionnelles (art. 17).

84. La perspective d'un cercle est généralement une ellipse. On peut se proposer de construire cette courbe d'après ses propriétés. Voyons d'abord comment on aura deux diamètres conjugués.

Soit AB (fig. 47) le diamètre de front sur lequel on veut construire un cercle. On détermine, comme précédemment, le diamètre O'O'' perpendiculaire au tableau; toutes les cordes de front du cercle ont, en perspective, leurs milieux sur cette ligne qui, par suite, est un diamètre de l'ellipse. Le diamètre conjugué avec celui-là est la parallèle à la ligne d'horizon qui passe par le point milieu C : il faut avoir ses extrémités R et S.

Si nous relevons le plan horizontal autour de $O''A_1$, le rayon OA se placera en O_1A_1; le point V intersection de la corde $O''A$ par le diamètre SR ira en V_1, et fera connaître la droite V_1C_1 qui correspond à VC : il n'y aura plus qu'à ramener le point R_1 du cercle en R.

Les lignes qui passent par les points A_2 et R_2 étant très-voisines, il en résulte un peu de confusion : on la fait disparaître en employant le point supérieur de distance (art. 26 et 27). Nous n'avons pu indiquer que le tiers de la distance, et par suite nous avons dû tripler $O''c$ pour avoir C_1, et ensuite réduire R_2R_1 au tiers pour avoir r.

Cette méthode a l'inconvénient de ne pouvoir pas se combiner avec celle de la réduction de la figure relevée (art. 25).

35. On peut, du reste, appuyer la construction sur les relations d'homologie qui existent entre les figures, sans utiliser le point supérieur de distance.

Soit AB (fig. 43) le diamètre de front d'un cercle horizontal, et OO' celui qui est perpendiculaire au tableau. Dans le relèvement autour de AB, le point O' va en O; la ligne O'O est donc dirigée vers le point supérieur de distance, centre d'homologie des figures. On voit, d'après cela, que le point M a son homologue en m; mr est donc la corde qui correspond au diamètre de l'ellipse conjugué avec OO'. Il est facile de reconnaître que le point r a pour homologue R.

Le lecteur doit voir dans ces constructions, non des recettes spéciales à un problème, mais une méthode générale. Il fera bien de s'exercer à faire des relèvements, tantôt à échelle réduite suivant la méthode de l'article 25, tantôt à l'échelle du plan de front, et, dans ce cas, en employant quelquefois le point supérieur ou inférieur de distance. Quand on connaît l'esprit des constructions, on peut souvent utiliser pour une question des tracés déjà faits sur l'épure en vue d'un autre problème.

36. Deux diamètres conjugués de l'ellipse étant connus, on peut tracer la courbe par points.

Soient AB, MN (fig. 45) ces diamètres. Décrivons un cercle sur AB, élevons la perpendiculaire CG, et joignons GM : si l'on construit sur une ordonnée quelconque gc du cercle un triangle semblable à GCM, le point m et le point m_1 situé à une distance égale de c appartiendront à l'ellipse.

Pour avoir les tangentes perpendiculaires à AB, il suffit de mener au cercle des tangentes IK, I_1K_1 parallèles à GQ. Les perpendiculaires KS, K_1S_1 sont les lignes cherchées. Les droites VS, V_1S_1 parallèles à MN font connaître les points de contact.

Cette construction est utile quand on veut dessiner un cylindre vertical ([1]).

37. Il y a plusieurs moyens de trouver les axes d'une ellipse, quand on connaît deux diamètres conjugués O'O" et RS (fig. 47). Voici celui qui nous paraît le plus simple : il est dû à M. Chasles.

De l'extrémité S de l'un des deux diamètres, on abaisse une perpendiculaire sur l'autre, et on prend sur cette ligne des longueurs SK, SK_1, égales au demi-diamètre CO'; on joint CK, CK_1. Les axes sont, en direction, les bissectrices de l'angle KCK_1, et de son supplément, en grandeur, la somme et la différence de CK_1 et de CK ([2]).

Les axes étant connus, on peut construire l'ellipse par la méthode très-simple de Schooten. On porte sur une règle deux longueurs Mm_1 et Mm égales aux moitiés des axes (fig. 46); puis on place la règle en diverses positions de manière que les points m et m_1 soient toujours, le

[1] Nous ne démontrons pas les constructions exposées aux articles 36 et 37, parce qu'elles se rapportent à la théorie des sections coniques, et qu'elles sont seulement empruntées par la Perspective.

[2] M. Poncelet a donné un procédé pour construire les axes d'une ellipse quand on connaît quatre points de la courbe, et la tangente à l'un d'eux. Cette construction peut servir en perspective, mais, pour l'employer avec sûreté, il faut bien connaître la théorie des polaires et celle des figures homologiques. Nous nous bornons à l'indiquer à nos lecteurs : elle se trouve à l'article 317 du *Traité des propriétés projectives*.

premier sur le grand axe, et le second sur le petit : le point M se trouve nécessairement sur l'ellipse.

38. La méthode du relèvement est la plus complète ; elle permet de tracer un cercle horizontal et ses tangentes de quelque manière qu'il soit déterminé ; elle donne un moyen d'avoir sur le cercle des arcs égaux, ce qui est nécessaire pour représenter les colonnes cannelées et les roues dentées ; mais, quoiqu'elle ne conduise pas à des constructions compliquées, on évite souvent de s'en servir.

Un cercle étant inscrit dans un carré (fig. 39), partageons la tangente O'2 en un nombre quelconque de parties égales, et portons sur la tangente A2 des longueurs doubles de ces divisions ; joignons les points ainsi déterminés, les premiers à A et les autres à B : les intersections I, II, III... de ces lignes appartiennent au cercle.

Nous avons en effet deux séries de triangles qui sont semblables, et, par suite, les angles en A et les angles en B sont respectivement égaux. Ainsi, quand la ligne dirigée vers A tourne d'un certain angle en se redressant, celle qui lui correspond vers B tourne du même angle en s'abaissant ; l'angle qu'elles forment reste donc toujours le même, et en conséquence son sommet décrit le cercle qui passe par les points A, O' et B.

La figure 40 représente la construction sur le tableau. Le point C de la ligne d'horizon sert à diviser la tangente AP, au moyen de longueurs égales sur l'horizontale O'2 (art. 17). On place sans difficulté sur la tangente de front les points 1', 2' et 3'.

Au lieu d'employer la tangente en A, il est plus commode d'opérer sur le diamètre O'O", mais la position des lignes qui divergent de B est moins assurée.

Les points homologues situés des deux côtés du diamètre de front AB, tels que II et V sont sur des droites qui convergent vers P.

La construction que nous venons de développer peut être employée pour inscrire un cercle dans un carré vu obliquement ; mais alors il

faut diviser chaque tangente en parties qui soient égales sur le géométral (art. 17).

39. Voici une autre construction également très-simple.

Les diamètres AB et O'O' (fig. 42) étant à angle droit, traçons les cordes AO' et BO', et une sécante rr' perpendiculaire à AB: les droites Ar et Br se couperont en un point m du cercle.

L'égalité des longueurs O'r et O'n entraîne, en effet, celle des triangles BO'r, AO'n, et par suite celle des angles en A et en B, ce qui, comme précédemment, assure l'invariabilité de l'angle en m.

La construction en perspective est représentée sur la figure 41. Le point r' étant éloigné, m' a été déterminé sur la sécante An' par la divergente Pm.

On peut ainsi obtenir rapidement autant de points que l'on veut, toutes les fois que l'on a deux diamètres à angle droit, pourvu que le point de fuite de l'un d'eux soit sur la feuille de dessin.

40. La construction d'un cercle donne, pour porter une longueur donnée sur une ligne oblique, un procédé quelquefois préférable à celui du point accidentel de distance (art. 18), qui exige un relèvement préalable (art. 23).

Ainsi, sur la figure 150, pour donner à la porte une largeur égale à l'ouverture de la baie, nous avons construit le cercle dont cette ouverture est le rayon perpendiculaire au tableau. La méthode que nous avons employée est celle de l'article 38. La ligne de l'épaisseur de la porte est dirigée suivant la tangente au cercle.

On détermine encore par des cercles la largeur du couvercle d'un coffre ouvert, celle des feuillets d'un livre, etc.; dans ces cas les cercles ne sont plus horizontaux, mais nous croyons pouvoir faire remarquer dès à présent que les constructions des articles 38 et 39 peuvent être employées dans quelque position que soit le plan du cercle, lorsque l'on connaît deux diamètres à angle droit, et qu'on sait les partager en parties égales.

CHAPITRE V.

PRINCIPE DES HAUTEURS.

Echelle des hauteurs.

41. Nous allons voir maintenant comment on peut appuyer sur la perspective du plan les constructions qui donnent la perspective de l'objet lui-même.

La figure 48 est un dessin géométral sur lequel les objets à mettre en perspective sont représentés par un plan et une élévation séparés par une ligne de terre YY′. Les points o et o' sont les projections de l'œil; ab est la trace du tableau sur le plan horizontal, et hh' celle de l'horizon sur le plan vertical.

La figure 49 est la perspective amplifiée; la largeur AB du tableau et la hauteur AH de la ligne d'horizon sont triples des lignes ab et Yh (fig. 48). Nous supposons les points de fuite et de distance réduite placés, les échelles horizontales établies et la perspective du plan terminée. Nous allons chercher à quelle hauteur un point m, m' du dessin géométral doit être placé sur le tableau, au-dessus de la perspective M_1 de sa projection.

Prenons AA′ (fig. 49), triple de $m'm_1$ (fig. 48) : les horizontales re-

présentées par FA et FA' sont parallèles; la seconde est placée au-dessus de la première, à la hauteur du point considéré. La verticale V_1V, égale en perspective à AA', est la hauteur du point à l'échelle du plan de front dont la trace sur le géométral est V_1M_1. Le point cherché M est donc sur la parallèle à la ligne d'horizon menée par le point V.

Au lieu de prendre sur la verticale du point A une longueur égale à la hauteur amplifiée du point M, il est plus simple de porter cette hauteur elle-même sur la verticale du point a, origine de l'échelle des largeurs. aF étant le tiers de AF, ae sera le tiers de AA' et, par suite, égal à $m'm$. (fig. 48).

On peut remplacer le point a par tout autre point C de l'échelle des largeurs. La verticale CZ, étant dans le même plan de front que ae, a la même échelle perspective. Prenant donc une longueur Cc' (fig. 49) égale à $m'm$, (fig. 48) et joignant les points C et c' à un point quelconque H' de la ligne d'horizon, on aura deux droites qui représenteront des horizontales situées dans un même plan vertical, et dont l'écartement fera connaître la grandeur perspective de la verticale $m'm$, aux différents plans de front. On trace $M_1M'_1$ parallèle à la ligne d'horizon, M'_1M' verticale et $M'M$ parallèle à M'_1M_1.

Toutes les hauteurs seront ainsi portées sur une même droite CZ, que l'on appelle *échelle des hauteurs*. Il est bon de la placer hors du cadre, quand les tracés sont un peu compliqués, pour éviter de porter de la confusion dans le dessin.

L'échelle des hauteurs et l'échelle des largeurs sont les *échelles de front*. Les figures contenues dans leur plan sont reproduites en perspective à l'échelle du dessin géométral.

On mesure souvent sur l'élévation les hauteurs, à partir de la ligne d'horizon hh'; il faut alors considérer l'échelle des hauteurs comme ayant son origine en a'.

42. Pour avoir la perspective d'une horizontale mn, $m'n'$ (fig. 48),

dont la projection est représentée en M_1N_1 (fig. 49), on pourra opérer pour le point N comme nous avons déjà fait pour le point M, ou bien déterminer sur la ligne d'horizon le point de fuite G de M_1N_1, qui est aussi celui de MN.

Si le point G est éloigné, on pourra utiliser le point g'; en le relevant sur H'e' par une verticale, on aura le point g, qui appartient à la droite NM prolongée, car $g'g$ est égal en perspective à Ce', élévation de la droite considérée au-dessus du géométral.

Enfin on peut relever un point quelconque, par exemple I_1 pris sur la base du tableau. En le ramenant en I'_1, on voit que l'élévation de la droite sur le géométral est $I'_1 I'$ à l'échelle du plan de front qui a pour trace AB. On reporte le point I' en I sur la verticale du point I_1.

Perspective des figures situées dans des plans verticaux.

43. On a souvent à mettre en perspective des figures tracées sur un plan vertical. On peut résoudre ce problème par l'emploi des échelles, mais on obtient souvent par le point accidentel de distance une solution plus simple.

Proposons-nous pour exemple de tracer sur une horizontale A'G' (pl. 8) une arcade d'une forme donnée. Nous distinguerons trois cas différents.

Si le point accidentel de distance D (fig. 57) peut être placé sur le tableau, on le joindra aux points A' et G', et on tracera une parallèle $a'g'$ à la ligne d'horizon : elle aura la même grandeur perspective que A'G' (art. 18). On construira sur $a'g'$ une arcade de la forme donnée, et on la ramènera par points sur A'G', en remarquant que les projections b', c', e' vont en B', C', E', d'où il est facile de les relever sur les lignes qui divergent de D.

On peut supposer que l'on fait tourner le plan vertical A'G' autour de sa trace sur le plan de front $a'g'$, de manière à le ramener sur ce plan. Dans ce mouvement, tous les points décrivent des arcs horizontaux dont les cordes concourent au point accidentel de distance (art. 13, fig. 15) : les points A' et G' viennent ainsi se placer en a' et g'. On peut alors tracer l'arcade en lui donnant sa forme géométrale à l'échelle du plan de front. Il n'y a plus qu'à ramener le plan dans sa position.

Cette manière de construire la perspective d'une figure située dans un plan vertical est quelquefois appelée *Méthode de la corde de l'arc* ([1]).

La ligne $a'g'$ peut être placée à la distance que l'on veut de la ligne d'horizon. Il est commode de se servir de l'échelle des largeurs, parce que la figure à tracer se trouve être précisément celle du dessin géométral qui sert à établir la perspective. (Voir plus loin les articles 76 et 140.)

44. Le point accidentel de distance relatif à un plan vertical a donc une grande importance, et son emploi simplifie beaucoup les tracés à faire sur le plan. Quand ce point est éloigné, on peut appuyer des constructions sur une distance réduite : elles sont moins simples, cependant nous les ferons connaître.

Nous supposerons d'abord que le point de fuite accidentel F (fig. 58) soit sur le tableau. On joindra le point de la distance réduite $\frac{1}{3}$D aux points A' et G', et on tracera une parallèle à la ligne d'horizon. Nous avons fait passer cette droite par A', mais cela n'était pas nécessaire.

A'g'' est, à l'échelle de son plan de front, le tiers de la longueur réelle de A'G' ; par conséquent, si l'on prend Fa' égal au tiers de FA', qu'on porte A'g'' en $a'g'$, et qu'on construise sur cette droite une

([1]) On peut évidemment étendre cette construction au cas où le plan de la figure a une position quelconque, mais elle devient moins simple. Quand on l'applique au tracé d'une figure horizontale, on est conduit à la méthode de relèvement avec emploi du point supérieur de distance (art. 26 et 27).

CHAPITRE V. — PRINCIPE DES HAUTEURS.

figure de la forme donnée, il n'y aura plus qu'à la ramener sur A'G'.

La verticale du point a' sert d'échelle des hauteurs. Les projections b', c', e' sont transportées sur A'g' par des parallèles à FA', c'est-à-dire que les largeurs restent réduites au tiers, ce qui est nécessaire pour qu'en joignant les derniers points à $\frac{1}{3}$D, on détermine les projections sur A'G'.

Les points b et c sur lesquels nous avons opéré correspondent aux points m et n, qui ont une même tangente horizontale.

Quand les deux points accidentels de fuite et de distance sont éloignés (fig. 59), on trace une droite fl'_1 de la ligne d'horizon à sa parallèle menée par le point G', et réduisant la longueur de cette ligne dans le même rapport que la distance l'a été, on place en c' l'origine de l'échelle des hauteurs, et on ramène en $a'g'$ la longueur $a''G'$, qui, à l'échelle de son plan de front, est le quart de A'G'.

Le reste de l'épure est facile à comprendre.

Constructions diverses dans l'espace en perspective.

45. Nous avons vu que tout plan a une ligne de fuite, trace sur le tableau d'un plan parallèle passant par l'œil (art. 3). Toute droite située dans le plan a son point de fuite sur la ligne de fuite du plan.

Quand un plan est vertical, la ligne de fuite intersection de deux plans verticaux est verticale.

La position d'une droite est déterminée dans l'espace quand on connaît sa perspective AB, et la perspective A'B' de sa projection sur le géométral (fig. 53). Le point de fuite de la projection est en F' sur la ligne d'horizon ; la ligne de fuite du plan projetant est la verticale FF' ; le point de fuite de la droite elle-même se trouve ainsi en F.

46. Si nous voulons partager la droite AB en parties qui soient

dans un rapport donné, nous considérerons le plan parallèle à la ligne d'horizon dans lequel elle se trouve; sa ligne de fuite est Ff. Nous mènerons par A et B des droites qui se rencontreront en un point quelconque f de Ff : ce seront des parallèles du plan que l'on coupera par une ligne de front ab, parallèle à la ligne d'horizon. On achève la construction comme à l'article 17.

Si le point F est éloigné, on remplacera f par un point quelconque F, de la ligne de fuite du plan vertical qui contient la droite (fig. 54). Les convergentes représenteront des droites situées dans ce plan; on les coupera par une verticale ab, ligne de front du plan.

Enfin on peut partager la projection AB dans le rapport donné (art. 17), et relever les points de division sur la droite (fig. 55).

47. On a souvent besoin de déterminer le point de fuite des perpendiculaires à un plan vertical dont on connaît la ligne de fuite AB (fig. 56). Ces droites sont horizontales, leur point de fuite F est donc sur la ligne d'horizon. Les horizontales du plan ont leur point de fuite en A. Ces deux séries de lignes étant à angle droit, la distance de l'œil au tableau est moyenne proportionnelle entre PA et PF (art. 13). Cette relation fera trouver le point F; il sera toujours éloigné quand la ligne AB sera sur la feuille de dessin, ou pourra cependant l'utiliser pour des constructions en échelle réduite (art. 14).

Un plan vertical a une position particulière par rapport au géométral, mais non pas par rapport au tableau; nous pouvons donc dire que le point de fuite F′ des perpendiculaires à un plan est sur la perpendiculaire abaissée du point principal P sur la ligne de fuite A′B′ du plan, à une distance donnée par la relation indiquée plus haut.

La droite A′F′ est la ligne de fuite des plans perpendiculaires au tableau et au plan considéré, et par suite aux lignes de front de ce plan. Les droites situées dans le plan, et perpendiculaires à ses lignes de front, auront donc leur point de fuite en A′, comme les horizontales du plan vertical ont leur point de fuite en A.

CHAPITRE VI.

EXTENSION DES CONSTRUCTIONS DE LA PERSPECTIVE,
A LA PROJECTION CONIQUE
CONSIDÉRÉE D'UNE MANIÈRE GÉNÉRALE.

48. On peut déterminer la projection conique d'un objet placé devant le tableau, ou même derrière le spectateur. La figure que l'on obtient n'est plus une perspective, dans le second cas du moins, mais elle en a tous les caractères géométriques, et il est quelquefois utile de la considérer, par exemple pour la détermination des ombres, quand les flambeaux sont placés derrière le spectateur.

Une droite indéfinie mm^v (fig. 60) a pour perspective une droite indéfinie $M'M^v$. Le point m^v situé sur la ligne considérée dans le plan de front de l'œil, la partage en deux parties, dont les perspectives sont situées de part et d'autre du point de fuite F'. Ainsi, les deux points m et m^v situés l'un devant le spectateur, l'autre derrière lui, ont leur perspective, le premier du côté du point de fuite où se trouve la trace g, le second de l'autre côté.

La droite om^v étant parallèle au tableau, le point m^v n'a pas de perspective. On dit quelquefois que sa perspective est à l'infini sur la droite $M'M^v$.

49. Considérons une droite indéfinie mm'' située sur un plan horizontal (fig. 62), et sa perspective Fg obtenue par les moyens ordinaires (fig. 63). Pour avoir sur cette ligne la perspective N d'un point m de la droite, nous savons qu'il faut porter l'éloignement gm sur la ligne de terre, et joindre au point de distance réduite d.

Nous verrions, en refaisant les raisonnements de l'article 6, que le même tracé peut donner la perspective d'un point m' situé en avant du tableau, mais qu'il faut porter la ligne gm' sur la ligne de terre, du même côté que celui des deux points de distance sur lequel on appuie la construction. On trouve le point N en deçà de la ligne de terre.

La perspective du point m'' est à l'infini, car la ligne dm'' est parallèle à Fg. Enfin le point m''' a sa perspective en N''' au delà du point de fuite F, comme cela devait être.

On voit que la même construction suffit à tous les cas. Il faut supposer que la droite donnée sur le plan (fig. 62) est transportée sur la ligne de terre; les droites qui divergent du point d vers ses différents points font connaître la position de leurs perspectives.

50. Si la droite est dans l'espace et non sur le géométral, ayant les deux projections (fig. 61 et 62), nous déterminerons facilement la perspective de ses différents points. Ainsi, nous trouvons les points M et M' (fig. 63) en portant les hauteurs relevées de la figure 61 en Ci et Ci' sur l'échelle CZ.

Le point M'' est à l'infini; quant à M''', la construction nous le fait trouver sur la droite déterminée par les points M et M', au delà du point de fuite F'.

Nous avons représenté par des points ronds les lignes qui sont des projections coniques et non des perspectives dans l'acception véritable de ce mot.

M' représente un point en avant du tableau, mais il n'y a aucun inconvénient à le conserver sur le dessin. Nous verrons dans le livre II que les peintres représentent souvent des lignes situées en avant du

CHAPITRE VI. — EXTENSION DES CONSTRUCTIONS DE LA PERSPECTIVE. 39

plan du tableau déterminé par sa trace sur le géométral, lorsqu'elles se relient à l'ensemble des objets représentés.

31. Nous allons appliquer ces constructions à un cercle horizontal (fig. 64) qui rencontre en deux points m et n le plan de front du spectateur.

Ces points en perspective sont transportés à l'infini. Les tangentes im et in deviennent ainsi tangentes à l'infini ou *asymptotes*.

La courbe se trouvera composée de deux branches : l'une perspective de l'arc mrn, l'autre projection conique de l'arc men.

Les dimensions du tableau (fig. 65) sont sextuplées. AP est l'échelle des éloignements, et aX celle des largeurs. Nous portons sur cette dernière ligne les points u, a', e et r du plan (fig. 64), en u, a, e et r (fig. 65); puis, sur la ligne de terre, les éloignements aa' et aI (fig. 64) en Aa', et AI_1 (fig. 65). Achevant les constructions par la méthode ordinaire, on trouve en i, U, E, V, les perspectives des points i, u, e, r.

Les droites iU, iV sont asymptotes de la courbe, et la droite de front VU la touche en E. Ces données suffisent pour tracer la perspective du cercle considéré, qui est une *hyperbole*. Nous ne pouvons nous arrêter à exposer les propriétés de cette courbe. On pourra toujours déterminer avec exactitude l'arc utile S T par les perspectives d'un certain nombre de points.

Nous donnons plus loin (art. 95 et suiv.) un exercice où l'on doit ainsi construire des arcs d'hyperbole.

Pour avoir le centre du cercle, il faudrait prendre le milieu perspectif de la droite qui va du point R au point E (fig. 65) par la méthode de l'article 17. On trouverait un point hors du cadre de l'épure.

Si le cercle était tangent au plan de front du spectateur, la perspective ferait disparaître à l'infini un de ses points avec sa tangente, et la courbe serait une *parabole*.

LIVRE II.

EXERCICES ET DÉVELOPPEMENTS.

CHAPITRE I.

VUES DE POLYÈDRES.

Perspective d'une croix.

(Planche 10.)

59. Pour mettre en perspective la croix qui est représentée par les figures géométrales 66 et 67, on établit d'abord les données du problème, qui sont : la projection horizontale de l'œil O, la trace ab du tableau sur le plan, la hauteur du plan d'horizon, et le rapport dans lequel les dimensions du tableau doivent être augmentées ; ici elles sont doublées.

La croix présente deux séries de lignes horizontales parallèles. L'un des deux points de fuite correspondants est éloigné, l'autre sera notre point de fuite accidentel. Nous préparons le tableau, comme il a été indiqué à l'article 41. Les longueurs FH et HH' (fig. 68) sont doubles de fa et de ab (fig. 66) ; Fd (fig. 68) est égal à fO (fig. 66) ; HA est double de la hauteur du plan d'horizon au-dessus du sol, mesurée sur l'é-

lévation ; FA est l'échelle des éloignements obliques représentée sur le plan par *ay* : la ligne *a*C, menée parallèlement à la ligne d'horizon par le milieu de FA, est l'échelle des largeurs; enfin, l'échelle des hauteurs est la droite CZ placée hors du cadre.

53. Nous nous occuperons d'abord de la perspective du plan.

Nous plaçons sur l'échelle *a*C les points I, II, III... aux distances de *a* relevées sur le plan. En joignant à F les points ainsi obtenus, nous avons la perspective des lignes fuyantes.

Nous allons chercher les points de division de deux lignes F.II′, F.V′, afin de pouvoir tracer les transversales 1.5, 2.6... Pour cela, nous portons sur la base du tableau, à partir de II′ et de V′, les éloignements obliques relevés sur le plan, et nous joignons les points obtenus au point *d* de la distance oblique réduite.

La base du socle et la projection du fût de la croix ayant les mêmes diagonales sur le plan, cette circonstance doit se reproduire en perspective.

54. Les sommets des angles sont situés à diverses hauteurs indiquées sur l'élévation par les chiffres 1, 2, 3 et 4. Ces hauteurs sont portées sur l'échelle CZ (fig. 69), à partir de C. On trace ensuite les droites II′.1, II′.2..., qui représentent des horizontales parallèles échelonnées les unes au-dessus des autres, dans un même plan vertical.

La ligne 2.6, sur laquelle se projettent tous les points de la face antérieure de la croix, est prolongée jusqu'à l d'un côté et *r* de l'autre. On trace les verticales ll_4 et rr_4 : la seconde coupe les droites qui divergent de II′; on rapporte sur la première les points $l_1′$, $l_2′$, $l_3′$ et $l_4′$. On obtient ainsi deux points de chacune des horizontales de la face antérieure de la croix; on relève sur ces droites les points de la perspective du plan.

Toutes les horizontales de la seconde série sont dirigées vers le point de fuite accidentel F.

Pour le socle, après avoir relevé les points 2 et 6 en 2′ et 6′ sur

CHAPITRE I. — POLYÈDRES. — PERRON. — P. 13.

$I_1 r_1$, on trace les droites F2' et FG", que l'on termine aux verticales des points 1 et 4, 5 et 8.

On s'assurera, comme vérification, que la longueur AI (fig. 68) est double de ai (fig. 66).

Pour un exemple aussi simple, il n'était pas nécessaire de faire sortir du cadre l'échelle des hauteurs; nous aurions pu très-bien placer son origine au point H ou au point V de l'échelle des largeurs; mais la disposition que nous avons adoptée a l'avantage de dégager la figure, et de mieux faire comprendre l'esprit de la méthode.

On trouvera plus loin (art. 145) les explications relatives aux personnages de la figure 68.

Perspective d'un perron.

(Planche 13.)

55. Nous allons nous proposer de mettre en perspective le perron représenté sur les figures géométrales nos 86 et 87. Nous ferons d'abord la perspective du plan.

La distance n'a pu être marquée sur le plan que par sa moitié $p.\frac{1}{2}O$. Les dimensions du tableau sont doublées. F' (fig. 88) est le point de fuite des droites perpendiculaires aux arêtes des marches : ce sera notre point de fuite accidentel; d est le point accidentel de distance réduite. Nous déterminons ces deux points en prenant BF' quadruple de $\frac{1}{2}b.\frac{1}{2}f$ (fig. 86), et Fd double de $\frac{1}{2}O.\frac{1}{2}f$.

FA$_1$ est l'échelle des éloignements mesurés suivant la direction oblique ay du plan. La droite aX, menée par le milieu a de FA$_1$ parallèlement à la ligne d'horizon AB, est l'échelle des largeurs. Nous plaçons sur cette droite les points i, i' i''... aux distances de a relevées sur

le plan. Joignant ces points à F′, nous avons toutes les lignes fuyantes.

Pour tracer les marches, il nous faut avoir les points de division de deux lignes, telles que $i'i_1'$ et $i^{\text{iv}} i_1^{\text{iv}}$. Nous les obtenons en portant sur AB, à partir de i_1' et de i_1^{iv} les éloignements obliques mesurés sur le plan, et joignant au point accidentel de distance d.

56. Ajoutons maintenant aux données la coupe verticale (fig. 87), avec la hauteur de l'horizon, et proposons-nous d'établir la perspective du Perron.

Nous pourrions conserver la droite AB comme ligne d'horizon ; mais l'épure sera plus claire si nous élevons toute la perspective. Notre ligne AB deviendra la base du tableau, et, au-dessus d'elle, à une hauteur double de celle qui est donnée par la figure 87, sera la nouvelle ligne d'horizon HH′. Dans ce mouvement, chaque point restera sur sa verticale, et la construction pourra être appuyée sur la figure 88, comme si le tableau n'avait pas été déplacé.

Sur la figure 88 nous avons placé la ligne d'horizon à une hauteur arbitraire au-dessus de la ligne de terre AB, parce que nous pouvions supposer le géométral à une hauteur quelconque.

Nous prenons pour échelle des hauteurs la verticale CZ (fig. 89), intersection du plan de front de l'échelle des largeurs par le plan vertical qui a pour trace AB_1' sur le géométral, et HO sur le sol dans le tableau élevé.

Nous portons sur l'échelle, à partir du point c_0, les hauteurs relevées de la figure 87, et nous traçons des droites divergeant du point H ; elles représentent les intersections des divers plans horizontaux par le plan vertical considéré.

Toutes les données sont maintenant introduites.

57. Nous déterminons les lignes des marches par des profils verticaux faits sur $i'i_1'$ et $i^{\text{iv}} i_1^{\text{iv}}$ (fig. 88). Pour le second, nous transportons sur la verticale du point i_1^{iv} les points de division de la droite OB′ (fig. 89), située dans le même plan de front.

Pour le profil $i i_i'$ nous n'avons pas voulu employer la verticale du point i_i', qui eût porté un peu de confusion dans le dessin. Nous avons préféré celle du point i'; elle est située dans le plan des échelles de front, et divisée comme l'échelle des hauteurs.

Joignant le point de fuite accidentel F aux points de division des verticales de i_i'' et de i', nous avons des droites qui terminent les plans des marches, et sur lesquelles nous pouvons relever du géométral les sommets des divers angles.

Les autres points s'obtiennent très-aisément. Considérons ceux qui sont projetés sur le géométral en 17 : la parallèle à la ligne d'horizon, menée par ce point, rencontre la droite AB'$_t$ au point 17' qu'on relève en 17''' et 17'''; ces points sont ensuite ramenés en 17 et 17' sur la verticale de 17.

58. La ligne de fuite des plans verticaux qui contiennent les arêtes des rampes est verticale, et passe par le point de fuite F des horizontales de ces plans. Le point de fuite des arêtes est sur cette ligne en un point éloigné.

Si l'on joint les points 5, 6', 7' et 8 à un point quelconque J de la ligne FF', et qu'on coupe ces lignes par une droite 5'.8' parallèle à 5.6'.7'.8, les parallèles aux perspectives des arêtes menées par les points de section iront se rencontrer en un point J' de la ligne FF', parce que les droites qui convergent vers J interceptent des longueurs proportionnelles sur 5'.8' et sur 5.8.

Cette construction peut servir, soit comme vérification, soit pour tracer les autres arêtes, quand une d'elles a été obtenue.

Les angles des marches sont placés sur quatre droites qui sont parallèles aux arêtes des rampes, et auxquelles on peut appliquer la même vérification, ainsi qu'il est indiqué pour la ligne 3'.15' qui rencontre en x la droite 5.8.

Nous expliquerons plus loin (art. 160) le tracé des ombres du perron.

Perspective d'un escalier.

(Planche 14.)

59. Dans une vue oblique, on peut le plus souvent appuyer les constructions sur les points accidentels de fuite et de distance qui correspondent à l'une des directions principales; mais il arrive quelquefois que toutes les séries de droites parallèles ont leurs points de fuite éloignés. Les opérations sont alors un peu plus laborieuses, parce qu'il faut déterminer deux points de chaque ligne.

Nous donnerons pour exemple de ce cas la perspective de l'escalier représenté sur la figure géométrale, n° 91. L'œil n'a pu être placé qu'à la moitié de la distance, de sorte que pour avoir sur la ligne ab le point de fuite des arêtes des petites marches, il faut doubler la longueur $p.\frac{1}{2}f_1$, ce qui conduit à un point éloigné.

60. Nous avons déjà dit (art. 56) que le géométral pouvait être supposé à une hauteur quelconque. Il est nécessaire de le tenir à quelque distance de l'horizon, pour que la perspective du plan, qui est comprise entre les lignes de terre et d'horizon, ait un développement suffisant. On peut d'ailleurs supposer indifféremment le géométral au-dessous de l'horizon, ou au-dessus de lui : nous avons adopté cette dernière disposition.

Les dimensions du tableau sont triplées.

La droite $A_1 B_1$ (fig. 92) est la ligne de terre. P est le point principal de fuite, et d le point de la distance principale réduite à l'échelle du plan. Les lignes PA_1 et aX sont les échelles des éloignements et des largeurs.

61. Nous plaçons par la méthode générale (art. 9) les quatre points m, c, e et n : les tracés ne sont complétement représentés que pour le

premier. Nous divisons les longueurs perspectives mc et en en six parties égales (art. 17), et nous pouvons ensuite tracer les arêtes des grandes marches.

Les droites qui passent par les points y et l (fig. 91) sont mises en perspective au moyen de ces points, et par la condition d'avoir le même point de fuite que MN (art. 15).

Nous prolongeons sur le plan les arêtes des marches en retour jusqu'à une droite de front kk', dont nous déterminons la perspective par son éloignement.

Les points 1, 2, 3... relevés sur kk' (fig. 91) sont marqués sur l'échelle des largeurs (fig. 92), et rapportés par des droites divergeant de P sur la position perspective de kk'. Nous avons ainsi les points $1'$, $2'$, $3'$... qui, avec les divisions de mc et de en, déterminent les arêtes des marches en retour.

Pour éviter la confusion, nous n'avons pas conservé sur le dessin quelques constructions faciles indiquées dans cet article.

62. Nous joignons le point H' de la ligne d'horizon à un point B' de la droite AB ligne de terre du tableau, et nous portons quatorze fois sur la verticale B'B'$_1$ une longueur triple de la hauteur commune des quatorze marches, à l'échelle de la figure 91.

Quand il y a sur l'objet à représenter beaucoup de hauteurs différentes, il est utile de tracer une échelle sur laquelle on les mesure à la grandeur même qu'elles ont sur l'élévation; mais comme ici c'est la même hauteur qui doit être reportée plusieurs fois, il est plus simple et d'ailleurs plus exact de l'augmenter dans le rapport convenable, et d'opérer sur B'B'$_1$.

Les droites qui divergent de H' représentent des horizontales parallèles, échelonnées les unes au-dessus des autres dans les différents plans des marches. H'B'$_1$ est une horizontale située dans le même plan vertical que les précédentes et dans le géométral.

63. Prolongeons mc et en jusqu'aux points B', r et q; pour voir com-

ment les verticales de ces points sont divisées par les plans des marches, il faut les transporter dans leurs plans de front jusqu'au plan vertical qui contient les lignes de hauteur tracées sur la figure 93, puis les ramener dans leurs positions.

En joignant les points de division de la verticale rr' à ceux de $B'B_1'$ et de qq', on a les horizontales des profils mc et en. On détermine sur elles les angles des marches en les projetant du géométral, comme il est indiqué pour le point n'.

Le point de fuite F des horizontales du profil mc peut être placé sur la ligne d'horizon, à une distance de p sextuple de la longueur $p.\frac{1}{2}f$ du plan. En utilisant ce point on peut ne pas employer la verticale $B_1'B'$.

La perspective des grandes marches est maintenant déterminée. Pour celles qui font retour, nous avons construit le profil gei (fig. 92). La verticale du point i est immédiatement divisée; celle du point g doit être reportée sur la figure 93. En joignant les points de division, on obtient les horizontales qui terminent les marches du côté du mur. On projette du géométral, et on joint les nouveaux sommets à ceux des angles saillants précédemment déterminés.

Les marches de l'une des deux rampes supérieures sont vues: on les met en perspective à l'aide des profils uv et gi (fig. 92 et 93), en supposant leurs arêtes prolongées jusqu'à ce dernier. Les verticales des points u et v servent pour le premier profil; nous avons déjà parlé du second.

Pour ne pas trop compliquer la figure 94, nous avons supprimé les prolongements des marches. Le point s a seul été conservé.

CHAPITRE II.

VOUTES.

Perspective d'une galerie fuyante. — Comparaison des vues de front et des vues obliques sous le rapport du tracé.

(Planche 15.)

84. La figure 97 est le plan d'une galerie fuyante que l'on veut mettre en perspective. La largeur du tableau est augmentée dans le rapport de 1 à 8.

Nous prenons une distance réduite P.2d (fig. 98) double de la longueur Op du plan, parce que celle-ci est trop petite eu égard à l'augmentation des dimensions du tableau. Les éloignements mesurés sur le plan doivent, en conséquence, être doublés.

On obtient le point M en portant huit fois am à partir de A. Le point N est déterminé de la même manière. On prend MP pour échelle des éloignements.

Lorsque les points r, v, r' et v' sont obtenus, au lieu de continuer à porter les éloignements sur AB, on peut opérer comme il est indiqué à l'article 19 (fig. 23); puis, quand les lignes qui convergent vers 2d coupent trop obliquement la droite PM, on réduit à moitié la distance et les longueurs rs et st. On remplace ainsi le point 2d par d, et les droites sP et tP par s_1P et t_1P.

Connaissant le rapport qui existe entre la hauteur et la largeur d'une arcade, on peut déterminer les naissances. Elles sont sur deux droites r'_1P et u'_1P. Enfin, les courbes étant de front, leur forme est exactement conservée.

65. Quand le point de fuite d'une série de droites peut être placé sur le tableau, il importe peu qu'elles soient obliques ou perpendiculaires : les constructions sont les mêmes dans les deux cas. Pour le montrer, nous avons donné le plan d'une galerie fuyant obliquement (fig. 96), et disposée de manière à avoir la même perspective que la galerie perpendiculaire au tableau que nous venons d'examiner.

Le point de fuite accidentel p a la même position que le point principal de la figure 97. La longueur Pd sur le tableau est égale à la distance rectangulaire p'O; mais on peut, même avec un point de fuite accidentel, prendre une distance réduite rectangulaire, pourvu que les éloignements soient aussi mesurés perpendiculairement au tableau, car ces quantités se trouvent diminuées dans un même rapport. Les points r, v, r'... se trouvent donc déterminés d'une manière exacte par les constructions déjà faites sur la figure 98 : il n'y a rien à y changer.

Nous avons supposé que les arcades restaient de front pendant que les grandes lignes de la galerie devenaient obliques (fig. 96). Cette disposition ne se présentera que rarement. En général l'édifice sera fait sur un plan rectangulaire, et, si la vue est oblique, les courbes des arcades paraîtront modifiées, et devront être construites par points; mais nous avons voulu montrer, d'une manière précise, ce qu'il y avait de commun et de différent dans les constructions relatives aux vues obliques et aux vues de front.

Sur la figure 95 nous avons augmenté d'un tiers la distance Op' de l'œil au tableau; alors augmentant dans le même rapport les éloignements des différents points, nous avons une troisième galerie qui a la même perspective que les deux autres.

Arcades vues obliquement.

(Planche 16.)

66. Les arcades que nous voulons mettre en perspective sont représentées sur les figures géométrales 99 et 100. Nous prenons le point f pour point de fuite : les éloignements seront mesurés parallèlement à Of. La largeur du tableau est AB (fig. 101).

Cette droite AB sera notre ligne d'horizon pour la perspective du plan. Nous plaçons au-dessous d'elle la ligne de terre $A_1 B_1$, à une distance suffisante pour que la figure se développe sans confusion.

67. La largeur AB du tableau n'est pas dans un rapport simple avec la ligne ab qui lui correspond sur le plan; il faut, en conséquence, déterminer par des triangles semblables la position du point de fuite sur la ligne d'horizon. Nous prenons les longueurs Ab et Af (fig. 101) égales à ab et af (fig. 99); nous traçons la droite BA_1 et sa parallèle bA', la droite $A'f$ et sa parallèle A_1F'. F' est le point de fuite; la droite aC menée par le point A', parallèlement à la ligne d'horizon, est l'échelle des largeurs : son origine est a sur $F'A_1$.

On peut être porté à penser qu'on éviterait les constructions que nous venons d'indiquer, sans altérer la perspective, en reculant ou en avançant la ligne ab dans l'angle optique, de manière à la mettre dans un rapport simple avec AB. Les lignes des arcades resteraient en effet les mêmes; mais on verrait une étendue différente du sol, et, par suite, le tableau serait modifié.

68. Pour que les lignes de construction ne se coupent pas sous un angle trop aigu, nous prenons deux distances $F'.2d$ et $F'.4d$, l'une double, l'autre quadruple de Of (fig. 99). Les éloignements mesurés sur le plan devront être doublés ou quadruplés, suivant qu'on se servira de l'un ou de l'autre des deux points de distance réduite.

Nous portons les points de la ligne *ab* (fig. 99) sur l'échelle des largeurs (fig. 101), et les joignant à F', nous obtenons la perspective des lignes fuyantes du plan. Si l'on tenait à mieux assujettir leur position, on pourrait transporter l'échelle aA' en $a''A''$, à une distance quadruple de la ligne d'horizon : toutes les largeurs devraient être augmentées dans le même rapport.

Pour achever la perspective du plan, il n'y a plus qu'à déterminer sur deux des lignes fuyantes I.I' et V.V' les points 1, 2, 3 et 4, 5, 6, puis à les joindre par des transversales.

69. La perspective du plan étant terminée, nous supposons qu'elle a été déplacée, et nous prenons AB pour base du tableau.

Nous déterminons la ligne d'horizon HH', en portant de A en *h* sa hauteur relevée sur la figure 100, et traçant F'H parallèle à *fh*.

Enfin nous plaçons l'échelle des hauteurs CZ.

70. Nous ne nous arrêterons pas à la perspective des piliers, et nous passons immédiatement aux courbes.

Nous prenons sur la courbe de tête (fig. 100) le point le plus élevé, et d'autres points placés symétriquement; nous les rapportons sur la ligne *ab* en *l, v, l*₁; nous plaçons ces points sur l'échelle des largeurs (fig. 101), et les joignant au point de fuite accidentel, nous déterminons sur U'V' les projections l_4, v_4, l_4.

Nous portons ensuite sur l'échelle CZ les hauteurs des points considérés prises sur l'élévation. Comme nous avons plusieurs arcades de même forme, et que les points ont été choisis symétriquement, au lieu de construire leurs diverses hauteurs perspectives, nous allons tracer les horizontales L, L_1, V, V_1 sur lesquelles ils sont placés. Ces droites sont déterminées à l'aide des verticales des points U' et V'. On relève enfin les points de leurs projections horizontales. La construction n'est indiquée que sur la seconde arcade.

Pour avoir la perspective de la tangente en L (figure 102), on se sert du point T ou du point G. On trace dans le premier cas l'horizontale

$T_3 T_1$, et dans le second sa parallèle $G_3 G_1$; enfin on prend T_4 sur la verticale du sommet V_4, ou G_4, G_6 sur les arêtes prolongées des piliers.

La ligne $V_3 V_4$ est tangente à toutes les courbes.

Les droites $J_6 L_6$, $T_4 V_4$ et $J_4 L_4$ se rencontrent en un même point I_4.

Il suffira généralement d'avoir les cinq points E_4, L_4, V_4, L_6, E_6 et leurs tangentes, pour que la courbe puisse être tracée avec une exactitude suffisante.

La méthode que nous venons d'indiquer convient à toutes les courbes. Dans le cas d'un demi-cercle on pourra employer la construction de l'article 38 ou celle de l'article 39. Cette dernière est représentée pour la détermination d'un point sur la troisième arcade.

71. On peut obtenir la courbe intérieure par les mêmes procédés, mais il est plus simple de la déduire de la courbe de tête, en traçant les génératrices de l'intrados qui passent par les points déterminés L_4, V_4, et relevant sur ces lignes les points l_5, v_5, qu'on trouve immédiatement sur le géométral.

Pour la tangente, on transporte les points G_4 et T_4 en G_5 et T_5.

Nous donnerons aux articles 169 et 170 l'explication du tracé des ombres.

Perspective d'un pont biais.

(Planche 17. figures 104, 105, 107, 108 et 109.)

72. Les figures géométrales 104 et 105 représentent, à l'échelle de deux millimètres et demi par mètre, un pont biais établi sur une route pour le passage d'un chemin de fer. La figure 105 est une coupe verticale sur la ligne RR' du plan.

Après avoir placé l'œil O et la base ab du tableau (fig. 104), on détermine le point de fuite f des lignes de la route : ce sera le point de fuite de la perspective.

Les dimensions du tableau sont quadruplées.

Nous nous occuperons d'abord de la perspective du plan (fig. 107). Les points accidentels F' et d sont placés, comme à l'ordinaire, sur la ligne d'horizon H' F'. CX est l'échelle des largeurs.

Nous déterminons la position des lignes fuyantes par les points 3, 4, 5... de la droite ab du plan, que nous reportons sur l'échelle des largeurs à leurs distances du point a.

Nous divisons les lignes des points 3 et 9, comme elles le sont sur le plan, en portant sur la ligne de terre A'B', à partir des points 3' et 9', les éloignements des différents points de division mesurés sur la figure 104, et en joignant au point accidentel de distance.

Les angles des dés de la première tête ont été déterminés par la méthode ordinaire. Les dés de la seconde tête ne sont pas vus.

73. La perspective du plan étant terminée, nous plaçons la base AB du tableau (fig. 109), et au-dessus d'elle la ligne d'horizon HF à une hauteur quadruple de la longueur O'ω (fig. 105).

Nous avons représenté sur la figure 108, à une échelle quadruple de celle de la figure 105, la moitié de la tête de l'arche, et la partie correspondante du parapet. Les diverses hauteurs doivent alors être reportées sur la droite C'Z. L'élévation du terrain naturel peut indifféremment être portée sur la ligne CZ à la grandeur même qu'elle a sur la figure 105, ou au quadruple sur C'Z'.

Les droites qui divergent du point H représentent des horizontales parallèles échelonnées aux diverses hauteurs considérées, dans le plan vertical dont la trace sur le géométral est HC.

74. Les différents points 3', 4', 5'..., situés sur A'B', sont relevés aux hauteurs des points V, II, I... situés sur la verticale du point C'. On obtient ainsi le polygone 3" 4" 5"..., profil du terrain par le plan du tableau. On joint les différents sommets au point F, et on a la perspective des talus et des trottoirs.

On voit que le tableau représente une certaine étendue du terrain situé en avant de la ligne ab du plan. Il devait en être ainsi parce que

nous avons pris, pour former le bord du cadre, la trace AB d'un géométral passant par les points les plus bas. Si, au contraire nous avions pris pour base du tableau la ligne 3' 9' située sur le terrain naturel, le socle des pieds-droits et divers autres objets situés bien au delà de la ligne *ab* du plan n'auraient pas été vus.

Celles des lignes du cordon et du parapet qui se trouvent dans le plan de tête sont déterminées par les points où elles coupent les verticales des points *k* et K. La première est immédiatement divisée par les lignes de hauteur : on reporte sur la seconde les divisions de la verticale du point K'.

On obtient les autres lignes du parapet de la même manière, au moyen de verticales très-voisines de celles des points *k* et K'. Nous ne les avons pas tracées, pour éviter la confusion.

Nous n'avons laissé subsister les lignes des opérations relatives à la courbe de tête que pour les points *n* et *n*' qui se projettent en n_1 et n_1' (fig. 107) sur les lignes des trottoirs. Ces points sont désignés sur les figures 104 et 105 par les lettres N_1, N_1' et N, N' ; ils correspondent, sur la figure 108, au point N qui détermine la ligne de hauteur H. VI.

(Figures 104, 105, 106, 110, 111 et 112.)

75. Nous avons fait une seconde vue du même pont, prise d'un point élevé O_1, O_1' (fig. 104 et 105). Le tableau est parallèle aux lignes de la route ; celles du petit chemin lui sont perpendiculaires sur le plan.

Les dimensions du tableau sont triplées.

A'B' et P'H, (fig. 110) sont les lignes de terre et d'horizon de la perspective du plan.

Les constructions sont appuyées sur les points principaux P' et *d* de fuite et de distance réduite. P'A' est l'échelle des éloignements représentée sur le plan par $a_1 y$; X a C est l'échelle des largeurs. Les points

F_1' et F_2' sont les points de fuite des obliques qui passent par les points 3 et 9 de la ligne a_1b_1 du plan.

Nous plaçons sur l'échelle des largeurs les points 1, 2, 3... de cette ligne a_1b_1, à leurs distances du point a, et nous les joignons à P'. Nous déterminons sur P'A' les positions des points 1, 2, 3... de la ligne a_1y du plan. Les droites de la route étant de front, on peut ensuite les tracer immédiatement; pour celles du chemin de fer, il faut avoir d'autres points, par exemple ceux qui sont sur la droite P'6', axe du petit chemin. Il est avantageux, pour la précision du tracé, de se servir du deuxième point de distance réduite d_1, comme nous l'avons indiqué.

20. Le point accidentel de distance D', correspondant aux lignes du chemin de fer, peut être placé sur la ligne d'horizon.

Du point e (fig. 104) traçons l'arc $e_1 e_2$, et menons par l'œil une ligne $O_1 d_1'$ parallèle à sa corde : d_1' est, sur le plan, le point cherché (art. 13). Le point D', qui lui correspond sur la perspective du géométral, peut être employé utilement pour diverses constructions, et notamment pour placer les dés des parapets.

Amenons la droite TT' (fig. 110) sur l'échelle des largeurs, en la faisant tourner autour de son point de rencontre avec cette ligne. Tous les points décriront des arcs dont les cordes concourront au point D'; le point L ira ainsi en l. Les longueurs sont reproduites sur l'échelle CX, à la grandeur même qu'elles ont sur le plan. Nous pouvons donc porter sur cette ligne les divers points de la droite tt' (fig. 104) à leurs distances du point l relevées sur le plan, et ensuite ramener ces points sur TT' par des droites divergeant de D'.

La même opération doit être répétée pour la ligne $T_1 T_1'$ et pour les droites sur lesquelles se trouvent les angles intérieurs des dés. Nous avons représenté par des amorces les cordes qui servent pour la ligne $T_1 T_1'$: on se règle sur le point L' qui va en l'.

Cette construction ne pouvait pas être employée pour la figure 107; car en cherchant sur ab (fig. 104) le point accidentel de distance

relatif à $t t'$, on trouve un point d' qui ne peut pas être placé sur la ligne d'horizon du tableau (fig. 107).

77. Nous plaçons la base AB du tableau (fig. 112), et au-dessus d'elle la ligne d'horizon H' H, à une hauteur triple de la longueur $\omega_1 O_1'$ (fig. 105). Nous relevons sur cette droite les points F_1', P' et F_2' en F_1, P et F_2.

Nous traçons la droite $H_1 C_1$ (fig. 111), la verticale du point C qui est l'échelle des hauteurs, et la verticale de C_1; nous déterminons le point I sur le prolongement de l'horizontale AB, et nous le joignons au point H de la ligne d'horizon.

Nous prenons sur H I (fig. 108), une longueur Hc_1 triple de Hc, et nous élevons la verticale $c_1 z$. Les hauteurs déterminées sur cette ligne par les divergentes sont triples de leur grandeur à l'échelle des figures géométrales, et, par suite, telles qu'elles doivent être sur la verticale du point C_1 (fig. 111). Portant donc sur cette ligne, à partir de I, les hauteurs relevées sur $c_1 z$ (fig. 108), et joignant ces points à H, nous avons toutes nos horizontales échelonnées. Cette construction nous donne plus de précision que si nous avions porté sur l'échelle CZ les hauteurs prises sur les figures géométrales 105 et 106.

78. Les tracés sont maintenant faciles. On relève le point j en j à la hauteur de V (fig. 111), qui est celle du terrain naturel dans le plan du tableau; on trace jj_1 et on rapporte sur cette ligne 3' et 9' en 3" et 9". La droite 4". 5". 7". 8" est au-dessous de la précédente du triple de la grandeur 3.4 (fig. 106), car ces lignes sont dans le plan du tableau. On opère de la même manière pour la ligne 5". 7".

Nous joignons 3" et 9" aux points de fuite F_1 et F_2.

Pour avoir le point de fuite F_3 des lignes inclinées du chemin, nous menons par le point O_1 (fig. 104) une droite $O_1 f_3$ parallèle à ces lignes considérées sur la figure 106. La distance pf_3 doit être triplée, et portée ensuite de P en F_3 (fig. 112).

Les points 4", 5", 7", 7" et 8" doivent être joints à F_3. Les rencontres

des lignes donnent les points λ et μ où commencent les talus des déblais. En deçà les trottoirs sont horizontaux, et leurs lignes divergent du point principal.

Les courbes sont construites par points. Les contours apparents des cônes sont des droites tangentes aux courbes.

On place directement les rails sur la figure 112, en partageant la largeur du chemin de fer mesurée dans une direction quelconque, comme elle l'est sur le plan (fig. 101). Cette division en parties proportionnelles est représentée à la gauche de la figure 112 (Voir l'article 17).

Vue de front d'une voûte d'arêtes.

(Planche 18, figures 113, 114 et 115.)

79. Une voûte d'arêtes est formée par la rencontre de deux berceaux qui ont même plan de naissance et même montée. Quand les berceaux sont droits, on donne toujours aux intrados des formes telles que chaque arête se trouve située dans un plan vertical.

Les points principaux de fuite et de distance réduites sont indiqués sur la ligne d'horizon (fig. 114).

Les données sont : 1° l'horizontale de front A_1B_1 trace sur le sol du plan du parement des premiers piliers; 2° les points l, c et k qui déterminent la position et la largeur des piliers et des berceaux perpendiculaires au tableau; 3° la hauteur cc_1 des piliers dans le plan de front de A_1B_1; 4° la courbe c_1Sk_1 trace de l'intrados sur le même plan. Cette ligne est un demi-cercle; elle pourrait avoir toute autre forme sans que la construction fût modifiée.

Nous devons connaître en outre l'épaisseur du pilier et la largeur du berceau parallèle au tableau. Ces grandeurs mesurées à l'échelle

du plan de front de A_1B_1, et réduites dans le même rapport que la distance, c'est-à-dire à moitié, sont portées sur A_1B_1 en cI et IJ.

La forme de l'intrados du deuxième berceau est déterminée par la condition déjà indiquée, que les projections horizontales des arêtes soient des lignes droites.

80. La perspective des piliers ne pouvant présenter aucune difficulté, nous nous occuperons immédiatement des voûtes.

Les projections des arêtes sont les droites $c'k''$, $c'k'$, $c''k^{v}$...

Pour avoir les points situés sur une génératrice PM, nous projetons M en M_1 sur le géométral, nous traçons la projection PM_1 de la génératrice, et nous relevons en m, m', m''... les points m_1, m'_1, m''_1..., où cette droite rencontre les projections des arêtes.

On peut déterminer les hauteurs par une construction placée hors du cadre du tableau. Cette disposition est surtout convenable pour les génératrices qui, telles que PN, seraient coupées très-obliquement par les projetantes.

Joignons un point quelconque F de la ligne d'horizon à B_1 et à M_2 (fig. 115) : les droites FB_1, FM_1 représentent deux horizontales situées dans un même plan vertical, l'une sur le sol, l'autre à la hauteur de la génératrice considérée. On ramène le point n'_1 en n_2', puis en n_2' sur FM_1, et enfin en n' sur PN.

On relève les points s et s' où les arêtes se croisent, des points s_1 et s'_1, soit directement, soit par l'intermédiaire de la figure 115, à l'aide de la ligne FS_1.

81. Traçons la droite TE tangente en M à la courbe d'intrados cS, et joignons TP. Les tangentes des arêtes aux points m', m', n' et n'' passeront par le point t où la ligne TP rencontre la verticale du point s.

Ces tangentes, en effet, rencontrent nécessairement la verticale du point s, et elles ne peuvent le faire que sur la ligne TP, intersection du plan vertical qui contient la génératrice SP, par les plans tangents au cylindre d'intrados le long des génératrices PM et PN.

On peut obtenir le point t en ramenant s_4 en s_3, puis en t_2 (fig. 115).

En employant la verticale du sommet s on a cet avantage qu'une seule opération détermine quatre tangentes, mais on peut se servir de toute autre verticale située dans le plan de la courbe considérée. Nous avons indiqué la construction par les arêtes prolongées des pieds-droits. On joint à P le point E de la tangente MT ; les points d'intersection E, c', e''... appartiennent aux tangentes des points m, m', m''...

Ce tracé doit être préféré pour les points voisins des naissances, parce que le point T serait trop élevé.

Les tangentes au sommet s sont horizontales ; elles ont, par conséquent, les mêmes points de fuite que leurs projections $c'k''$, $c'k'$. L'un de ces points est en G ; il donne immédiatement la tangente sG. S'il avait été éloigné, on eût relevé le point z_4 en z sur FS_2, ou le point V_4 en V sur la ligne VS trace, sur le plan de front de A_4 B_4, du plan tangent au cylindre le long de la génératrice PS.

On peut déterminer la tangente de la seconde arête au point s, en prenant SV_4 égal à SV.

En général, pour tracer une arête $c'_i k''_i$, il suffira de déterminer le sommet s, deux points m' et n'', et les tangentes. On a d'ailleurs les naissances et on sait que les tangentes y sont verticales.

Les opérations sont les mêmes pour les voûtes voisines, mais on peut se dispenser de tracer une nouvelle courbe d'intrados et ses tangentes.

Menons la verticale xy au milieu de la largeur $k_i q_i$, prenons xR égal à Mx et traçons PR : il suffira de rapporter sur cette ligne n_i, n'_i, n''_i, en r, r', r'' par des parallèles à la ligne d'horizon.

Le point Q placé symétriquement à S, par rapport à xy, fera connaître les sommets v et v'.

La figure auxiliaire 115 permet d'établir simultanément le tracé de toutes les voûtes.

82. Dans cette épure, nous avons opéré sur le plan de front de

A_1B_1, exactement comme si c'était le plan du tableau. Cette manière de procéder est fréquente en Perspective. En réalité le plan du tableau n'a pas de position déterminée; nous pouvons supposer que ce soit le plan de $A_1 B_1$ et qu'on représente une partie du sol situé en deçà.

Sur quelque plan de front que l'on opère, les points de distance sont toujours les mêmes, car la distance de l'œil au tableau est égale à sa distance à un plan de front quelconque, réduite à l'échelle de ce plan. Les proportionnalités indiquées par la figure 4 rendent cette proposition évidente.

83. Nous allons maintenant nous occuper de la détermination des points les plus élevés des perspectives des arêtes. Nous examinerons d'abord cette question sur la figure 113, qui comprend la projection d'une voûte d'arêtes sur le plan d'horizon, et deux élévations sur des plans perpendiculaires aux cylindres d'intrados. La droite ab est la trace du tableau.

Les traces d'un plan passant par l'œil O, et tangent au cylindre transversal B, seront : sur l'horizon la droite O'O" parallèle au cylindre et au tableau, sur l'élévation de gauche O"b, et sur le tableau l'horizontale projetée en I. Cette droite est la perspective de toutes les lignes du plan, et notamment de la tangente de l'arête $c''k'$ au point i. On voit que le point i est celui que nous cherchons, puisque la tangente de l'arête en ce point devient horizontale en perspective.

84. Il faut maintenant faire sur le tableau les constructions que nous venons d'indiquer.

Les diverses lignes qui sont dans le plan d'horizon ayant leur perspective sur la ligne d'horizon, nous sommes obligé, pour les rendre distinctes, de les projeter sur un plan horizontal, et nous choisissons naturellement celui de la ligne $A_1 B_1$ (fig. 114). La perspective du point O' (fig. 113), situé dans le plan de front de l'œil, est à l'infini sur $c''k'$ (fig. 114). La perpendiculaire au tableau IO' (fig. 113) est donc représentée par la ligne PI' (fig. 114) parallèle à $c''k'$. Prenons son inter-

section L′ avec $A_t B_t$ trace du plan de front de la courbe c_tSk_t, et relevons L′ en L dans sa position naturelle sur la ligne d'horizon : la tangente L*a* fera connaître la génératrice P*i*.

On détermine le point *i* sur la ligne P*a* par le procédé ordinaire.

La parallèle à la ligne d'horizon menée par le point *i* serait le contour apparent du cylindre transversal, s'il se présentait en relief au spectateur. Cette droite touche les perspectives de toutes les courbes tracées sur l'intrados.

Si le point L′ avait été éloigné, nous aurions pris l'intersection de PL′ avec la trace d'un autre plan de front dans lequel nous aurions construit la courbe d'intrados. On peut opérer sur le plan du demi-cercle $c_t'k_t'$ qui est tout tracé. Le point *l*′ relevé en *l* fait connaître le point *a*′ de la génératrice P*a*.

Vue oblique d'une voûte d'arêtes.

(Planche 19.)

85. Après les épures que nous avons expliquées, celle que nous présentons ne peut offrir aucune difficulté, bien que nous ayons fait des tracés plus complets qu'il ne serait nécessaire dans la pratique, parce que nous avons voulu montrer les relations graphiques qui existent entre les différentes courbes, et qui permettent de faire rapidement le dessin, quelle que soit la position de la voûte par rapport au tableau.

La voûte est barlongue. Nous avons supposé que les dimensions horizontales des piliers sont proportionnelles aux ouvertures des berceaux; en d'autres termes, que les projections horizontales des arêtes des différentes voûtes sont sur les mêmes droites prolongées.

La largeur *ab* du tableau (fig. 122) est quadruplée.

L'édifice présente quatre séries de droites parallèles : les génératrices des berceaux, et les horizontales des plans des arêtes. Deux des points de fuite sont éloignés; les deux autres *f* et *g* (fig. 122) peuvent être placés en F' et G' (fig. 124) sur la ligne d'horizon AB du géométral. Toute la perspective est appuyée sur ces deux points, comme dans la construction exposée à l'article 12. Pour éviter la confusion, nous n'avons tracé sur la figure 122 que quelques-unes des lignes de construction qui sont indiquées sur la perspective du plan.

aCb (fig. 124) est l'échelle des largeurs. Les points de *ab* (fig. 122) y sont rapportés. L'origine est au point *a* correspondant à *a* (fig. 122), ou à *b* correspondant à *b*, suivant que les points déterminés doivent être joints à F' ou à G'.

Si un seul des points de fuite avait pu être utilisé, on aurait eu recours au point accidentel de distance réduite.

86. La base du tableau est placée sur la ligne d'horizon du géométral, et la nouvelle ligne d'horizon HH' (fig. 126) est établie, d'après sa hauteur, sur la figure 123.

La section droite de l'un des berceaux doit être donnée; ici c'est celle du berceau transversal qui est en plein cintre. On porte sur l'échelle CZ (fig. 125) les hauteurs de plusieurs points de cette courbe, et celles qui servent à déterminer les tangentes, puis on trace les divergentes H'I, H'J... qui représentent des horizontales échelonnées dans un même plan vertical.

Les lignes des piliers sont faciles à déterminer. Nous nous sommes servi du point *p* qui, reporté en *p'* sur BB'$_1$, relevé en p_1' et p_2', puis ramené en p_1 et en p_2, fait connaître les droites Fp_1 et Fp_2.

On aurait pu prendre tout autre point sur F'*k* (fig. 124), par exemple celui qui est situé sur A$_1$ B$_1$.

Les horizontales des points M, S, T... (fig. 125) sont les traces, sur le premier plan, des plans horizontaux situés aux hauteurs considérées,

en relevant les points de A_1 B_1 sur ces lignes, et joignant les uns à F et les autres à G, on peut construire toute la perspective, sans avoir besoin de relever individuellement les points du géométral. Ainsi les points T_1, T_2, T_3... sont transportés en S_1', S_2', S_3' et T_1', T_2', T_3'...; ils font connaître les sommets s_1', s_2', s_3'... et les points de concours des tangentes t_1', t_2', t_3'... Ces points sont deux à deux sur des verticales $s't'$, $s_1't_1'$... et se trouvent sur des alignements : nous avons des droites $s_4's_5's_6'$..., $t't_1't_2't_3'$...

Les points intermédiaires des arêtes peuvent être déterminés de la même manière : en relevant T_1 et M_3 en M_1' M_3', et joignant à G et à F on obtient n'_4; mais il est inutile de recommencer ainsi l'épure : on peut se contenter de relever les points n, v, n_4 sur FM_3', puis n_1, v_1, n_5 sur FM_2', et ainsi de suite. En joignant les points obtenus à t', t_1', t_2'... on obtient les tangentes.

On peut aussi déterminer ces droites par les verticales des naissances. Relevant p au point p_3 correspondant à p_3' (fig. 125), on obtient la ligne Fp_3 sur laquelle se placent les points e'', q'', e_3'' que l'on joint à n', v' et n_4'.

Les tangentes aux divers sommets forment deux séries de droites horizontales; les unes convergent vers le point G : elles sont déjà tracées; on obtient les autres en joignant les sommets de deux courbes situés dans le même plan, tels que s' et s_3'.

Divers points ont été relevés de la droite BB_1'. Le point N remonté en N' a fait trouver v_2' et n_2'.

Les courbes qui terminent les berceaux sur le plan KK des têtes (fig. 124) sont faciles à tracer. On relève les points l et y sur FS_1' et FM_1'. Les tangentes sont déterminées par les constructions que nous avons exposées à l'article 70, en parlant des arcades.

87. Le bord supérieur du cadre doit être assez abaissé pour que le tableau ne rencontre pas la voûte; il la couperait ici si nous avions conservé la retombée vers le pilier en avant du tableau, mais nous

n'avons pas dessiné les arêtes au delà du sommet s_1'. On agit généralement ainsi; quelques peintres croient même pouvoir supprimer les piliers les plus rapprochés du tableau et les parties de voûte correspondantes; mais il en résulte un défaut de proportion qui est quelquefois sensible sur le plan du pavage.

Vue d'un berceau avec lunette.

(Planche 20.)

88. On se donne le point principal P, le point de distance réduite $\frac{1}{3}$ D, et toutes les lignes qui déterminent, sur le plan de tête du grand berceau, la hauteur des naissances, l'ouverture de la voûte et la forme de l'intrados.

Nous prenons pour trace du géométral sur le plan de tête, ou premier plan, la droite A'B', assez abaissée pour que les opérations puissent être faites sans confusion. Les dimensions de la feuille ne permettent pas de porter sur cette ligne, à partir de A', le tiers de l'éloignement du plan de la seconde tête; nous le réduisons en conséquence au sixième, ainsi que la distance, et nous obtenons le point a' qui fait connaitre l'extrémité a de l'arête Aa. La seconde tête, entièrement semblable à la première, est ensuite établie sans difficulté.

Nous plaçons en CM,R, la moitié de la section droite du petit berceau à l'échelle du premier plan. Le centre c est en A_1, à l'extrémité de la ligne de naissance.

L'éloignement du petit berceau est réduit au tiers, et ensuite porté de A' en c_1. On obtient ainsi la trace c' de la première arête prolongée jusqu'au géométral.

Toutes les données du problème sont maintenant sur l'épure.

89. Pour avoir la trace g' de la seconde arête, on porte sur la ligne de terre une longueur $c_1 g_1$ égale au tiers de l'ouverture du petit berceau, ou aux deux tiers de CA_1. On trace les arêtes jusqu'à la ligne de naissance $A_1 P$. Nous parlerons plus loin des marches qui sont à la partie basse.

En coupant par des plans horizontaux les deux cylindres d'intrados, nous aurons des droites dont les rencontres dessineront l'arête crg.

Le plan horizontal, dont la trace sur le premier plan est MM_1, coupe l'intrados du grand berceau suivant la génératrice MP qui se projette sur $M'P$.

Pour le petit berceau, il faut supposer la section droite dont la moitié est représentée en CR_1 remise à sa place dans le plan du pied-droit Aa. La projection de M_1 est alors au point m'_1 facile à déterminer par la longueur $c_1 m_1$ égale au tiers de l'éloignement CM_1. La génératrice du petit berceau située dans le plan horizontal considéré est projetée sur $m'_1 m'$. Son intersection m' avec la génératrice du grand berceau doit être relevée en m sur MP. En prenant $g_1 n_1$ égal à $c_1 m_1$, on obtient un second point sur la ligne MP, car chaque génératrice du grand berceau a deux points sur la courbe, jusqu'à celle qui est située dans le plan RR_1 tangent au petit berceau, et qui est elle-même tangente à l'arête.

Nous ramenons les génératrices sur le géométral pour dégager la partie haute du dessin, et porter tous les éloignements sur la même ligne de terre; mais on pourrait faire la construction dans chaque plan horizontal considéré : on trouverait alors les divers points de l'arête à leur position même.

90. Les abscisses des points de l'arc CR_1 sont des éloignements qui doivent être réduits au tiers et portés sur $A'B'$. On peut faire cette opération d'une manière très-simple, en prolongeant Cc_1 d'une longueur $c_1 I$ égale à sa moitié; il suffit alors, pour avoir sur $A'B'$ les éloignements réduits, de joindre à I les différents points de CA_1.

Si l'arc CR_1 avait été d'une grandeur gênante, on l'eût réduit au tiers, en le supposant dans un plan de front convenablement éloigné, comme nous avons généralement fait jusqu'à présent. On aurait eu alors immédiatement dans les abscisses les éloignements à porter sur A′B′.

91. La tangente de l'arête en un point est l'intersection des plans tangents aux deux cylindres le long des génératrices correspondantes. Nous allons chercher les intersections de ces plans sur le plan de front qui contient l'axe du petit berceau. En opérant ainsi, une seule opération fera connaître la tangente à deux points m et n d'une même génératrice PM.

La trace, sur le géométral, du plan de front considéré est $r'_1 r'$. La droite PM le rencontre au point i relevé de i'.

Le plan tangent au grand berceau, le long de la génératrice PM, a pour trace MT sur le premier plan, et la parallèle it sur le plan de front.

Le plan tangent au petit berceau coupe le plan de front suivant une horizontale, dont la hauteur AT_1, à l'échelle du premier plan, est réduite à $r'_1 t_1$ dans le plan considéré. La trace est donc $t_1 t$.

Le point t où les traces se coupent appartient aux deux tangentes cherchées.

Au lieu d'un plan de front, nous pourrions employer comme plan auxiliaire un plan horizontal quelconque, par exemple celui des naissances. La trace du plan tangent au grand berceau serait alors TP.

Pour le petit berceau, le point T_2 porté à son éloignement dans le plan vertical A′a′ est t'_2 sur le géométral, et t' dans l'espace. La trace du plan tangent, étant horizontale et de front, est la droite $t't'_1$, parallèle à la ligne d'horizon.

Le point t_1, intersection des traces, appartient à la tangente.

La courbe présente une inflexion. On ne devrait donc pas être surpris si l'on obtenait une tangente qui la traversât.

92. Nous allons voir maintenant comment on peut déterminer le point le plus élevé de la courbe cg. En général cette construction n'est pas nécessaire, mais elle peut devenir utile, dans les perspectives exactes, lorsque l'arête ne se dessine pas bien.

Au point le plus élevé, la tangente est la trace, sur le tableau, de celui des plans tangents au petit berceau qui passe par l'œil du spectateur. Cette tangente ne dépend donc en rien de la grande voûte que, par suite, nous pouvons remplacer par un berceau fictif ayant même montée que le petit berceau. Nous aurons alors une voûte d'arête pour laquelle nous opérerons comme il est dit à l'article 84.

Il est nécessaire, pour rendre la construction facile, que le berceau fictif soit en plein cintre. Nous obtenons son ouverture en prenant A'E double de A,C. La droite $c'l'_1g'$ est la projection de l'une des arêtes; il faut mener par le point P une parallèle PY à cette ligne.

Nous prenons un plan de front d'opération dont la trace $a'e'$ rencontre PY en un point rapproché Y. La trace du berceau fictif, sur ce plan, est $a'le'$. Du point Y_1 correspondant sur la ligne d'horizon à Y, nous menons la tangente Y_1l.

La construction ne présente plus de difficultés. On ramène le point l en l', puis successivement en l'_1, l'', l_1, L_1, L et L_1. Le point cherché x est sur la génératrice L_1P.

Il est facile de se rendre compte de ces opérations. Pl_1'' est, sur le géométral, la génératrice de l'intrados fictif sur laquelle se trouverait le point le plus élevé de la perspective de l'arête projetée sur $c'g'$. $l'l'_1$ est la projection de la génératrice du petit berceau, qui devient en perspective la tangente cherchée. Ayant son éloignement, nous obtenons facilement sa hauteur.

La génératrice L_1P du grand berceau est à la même hauteur que la génératrice lP de l'intrados fictif. On l'obtient par cette condition d'une manière plus rapide et même plus sûre sous le rapport graphique, pourvu qu'on opère à une échelle assez grande, par exemple à celle du

plan de la seconde tête. Le point l est transporté en x'_1, puis ramené en x''.

Il faut maintenant déterminer la position du point le plus élevé x sur la génératrice PL_1. Il suffit de relever le point l'_1 en x' sur Pl. x' est un point de la génératrice du petit berceau qui est, en perspective, tangente à la courbe.

On peut encore tracer la tangente LL_1, puis la droite L_1P, qui détermine sur la verticale $t_1r'_1$ un point x'_2 de la tangente horizontale. On voit, en effet, que quand le point m de la courbe va en x, les droites ml et $t_1 t$ se confondent.

Ces constructions peuvent être modifiées de diverses manières.

Il n'échappera pas au lecteur que l'intrados fictif donne un moyen de construire la courbe cg. On déterminerait sur chaque génératrice du berceau auxiliaire les deux points situés sur les arêtes planes de la voûte, et on les transporterait horizontalement sur la génératrice correspondante de l'intrados réel. C'est ainsi que le point l'_1 est relevé en x' et transporté en x.

93. Pour l'escalier, on se donne les hauteurs et les girons des marches sur le premier plan. Le profil est indiqué par une ligne pointillée. Il n'y a plus qu'à fixer les saillies des marches en deçà et au delà des pieds-droits du petit berceau. Ce sont des éloignements qui doivent être réduits au tiers et portés sur A'B'.

Nous expliquerons plus loin (art. 168) le tracé des ombres.

94. Si la vue était oblique, on ne pourrait pas déterminer le point le plus élevé de la perspective de l'arête par le contour apparent du cylindre qui forme l'intrados du petit berceau. Toutes les autres constructions resteraient, au fond, les mêmes; mais il faudrait relever sur un plan géométral les largeurs obliques qui devraient être portées sur l'échelle.

Perspective d'une voûte d'arêtes en tour ronde.

(Planche 18, figures 116-121.)

95. Cette voûte est formée par la rencontre d'un berceau tournant avec un berceau conoïde. L'intrados du second est une surface gauche dont toutes les génératrices rencontrent l'axe vertical de la surface de révolution qui forme l'intrados du berceau tournant. Les deux berceaux ont d'ailleurs même plan de naissance et même montée.

Dans la voûte représentée sur les figures géométrales nos 116, 117 et 118, le berceau tournant est en plein cintre; le conoïde a pour directrice une ellipse située dans le plan vertical $i'j_4$ (fig. 118), perpendiculaire à son axe horizontal ci'.

Nous renvoyons aux ouvrages d'architecture et de stéréotomie pour les propriétés géométriques de cette voûte. Nous rappellerons seulement que, pour avoir les projections horizontales des arêtes, on coupe les intrados par des plans horizontaux; les sections du berceau tournant sont des cercles, celles du conoïde des droites convergeant vers le centre commun.

Pour avoir les génératrices du conoïde contenues dans les divers plans horizontaux x_1y_1, x_2y_2 (fig. 117), nous portons les abscisses ii_1, ii_2, sur la droite $i'i'_4$ (fig. 118), et nous menons par les différents points des parallèles à i'_3j_3; elles déterminent les points j_1 et j_2. Cette construction, reproduite de M. Adhémar, est fondée sur ce que, quand le petit axe d'une ellipse est égal au rayon d'un cercle, les abscisses des points de ces courbes qui ont même ordonnée sont dans le rapport du grand axe au rayon. Il est par conséquent inutile de tracer l'ellipse pour avoir la position des génératrices; il suffit d'augmenter les abscisses des points du cercle dans le rapport indiqué.

96. Nous allons maintenant mettre en perspective le plan (fig. 116) avec les projections horizontales des arêtes. Si l'on voulait construire directement les arêtes sur le tableau, les opérations seraient longues et leur résultat peu exact, parce qu'il faudrait tracer les perspectives des différents cercles auxiliaires.

Les dimensions du tableau sont quadruplées.

Nous déterminerons d'abord la perspective du point c (fig. 116), vers lequel convergent les projections des génératrices.

Prenant, sur les lignes de terre et d'horizon, les longueurs $A_9 R_9$ et AF_9 (fig. 119) quadruples de $a9$ et de af_9 (fig. 116), nous obtenons la trace R_9 de la droite $c.9.i'$, et son point de fuite F_9. Nous plaçons ensuite le point de distance d_9 correspondant à F_9, et nous portons sur la ligne de terre l'éloignement oblique du point c, de R_9 en c_9, du même côté que le point de distance d_9, parce que le point c est en avant du tableau. La ligne $c_9 d_9$ donne, par sa rencontre avec $R_9 F_9$, le point cherché C; il se trouve au delà du point de fuite F_9, parce que le point c est derrière le spectateur (art. 48).

97. Pour tracer rapidement les projections des génératrices de l'intrados conoïde, nous avons fait une échelle des largeurs par rapport au point C. Il suffit pour cela de mener une parallèle à la ligne d'horizon par le point 17 situé au quart de la verticale CR_9. Les points qui sont sur ab (fig. 116) doivent être portés sur cette ligne à leurs distances de 17, et joints au point C.

Ce qu'il y a de plus simple pour placer les points des arêtes sur les projections des génératrices du conoïde, c'est d'opérer sur chacune d'elles à l'aide du point de distance qui lui convient. Si l'on trace la ligne $a'b'$ (fig. 116), parallèle à ab et à la même distance de c que cette droite l'est du point O, la partie de chaque génératrice comprise entre c et $a'b'$ sera la distance oblique mesurée dans sa direction. On évite ainsi de mener par le point O des parallèles aux génératrices.

Les cercles de la figure 116 sont représentés (art. 51) par des

hyperboles. Leurs asymptotes sont les perspectives des tangentes aux points tels que E où chaque cercle coupe le plan de front du point de vue. Les centres correspondent aux points où les tangentes dont nous venons de parler rencontrent le rayon cS perpendiculaire au tableau. Nous avons cru inutile d'indiquer ces centres.

98. La perspective du géométral étant terminée, on placera la ligne d'horizon HH' du tableau, à quatre fois la hauteur relevée sur la figure 117. Puis, traçant une ligne arbitraire HA$_1$, on fera passer l'échelle des hauteurs par le point A$_1$ situé au quart de cette ligne.

Comme les points à relever du géométral sont placés sur un petit nombre de droites horizontales, on abrège le travail en plaçant d'abord ces lignes.

Considérons celles qui sont projetées sur R$_6$F$_6$: la trace R$_6$ est relevée en r_6 et en r'_6, et le point de fuite F$_6$ en f_6. Les deux droites sont donc $r_6 f_6$ et $r'_6 f_6$. Elles rencontrent en C$_a$ et C$_1$ la verticale du point C qui représente l'axe de la tour. Ceux des autres rayons qui sont situés aux mêmes hauteurs vont passer par les mêmes points. Si donc nous relevons R$_{11}$ en r_{11} et r'_{11}, il suffira de joindre ces points à C$_a$ et à C$_1$ pour avoir la perspective des lignes qui limitent les arêtes des pieds-droits du côté de la seconde arcade.

On peut déterminer les points C$_a$, C$_1$, C$_{11}$... par l'échelle des hauteurs, en suivant la méthode ordinaire. Si nous prolongeons AA' jusqu'à la rencontre en C' de l'horizontale du point C, la verticale CC' représentera l'intersection du plan de front de l'axe de la tour avec le plan vertical qui contient l'échelle des hauteurs, et dont la trace est AA'$_1$; prolongeant les horizontales de ce plan VI.H, V.H....., nous déterminons les points C'$_{VI}$, C'$_V$ qui doivent être reportés sur l'axe de la tour.

On construit les lignes du bandeau par points et de la même manière que les arêtes de la voûte.

99. Pour avoir les tangentes des courbes, on les détermine d'abord

sur les figures géométrales; ainsi pour la tangente à la courbe de tête en n'_4, (fig. 121), on établit (fig. 117) la tangente en y_4 au demi-cercle générateur du berceau tournant. Sa trace i_4 sur la ligne de naissance, est portée en i'_4 sur la figure 118, et fait connaître le point j_4, d'où l'on déduit sur la figure 116 la trace u de la tangente cherchée (*). Ce point est mis en perspective, d'abord sur le géométral en u (fig. 119), puis dans l'espace en u'; la tangente est $n'_4 u'$.

La construction est analogue pour les arêtes; la difficulté ne consiste que dans la détermination des tangentes sur les figures géométrales.

Aux points situés sur la génératrice supérieure $r_0 C_{\text{IV}}$, les tangentes sont toutes dans le plan horizontal qui correspond à II.IV (fig. 120). La courbure des arêtes étant d'ailleurs très-petite sur le géométral (fig. 119), on peut tracer immédiatement les tangentes $m_2 t_2$, $m_1 t$, $m_1 t_1$ avec une approximation suffisante. Il n'y a plus qu'à relever les points t, t_1, t_2, en t', t'_1, t'_2.

Vue oblique d'une niche sphérique.

(Planche 21.)

100. Nous allons nous proposer de construire la perspective d'une niche sphérique. Nous nous donnons les points principaux de fuite et de distance P et D, le point de fuite f des horizontales du plan de tête et la verticale cC, axe du demi-cylindre de la Niche. Le point C est le centre de la surface sphérique qui forme le parement de la partie su-

(*) Les personnes qui connaissent la théorie des surfaces gauches verront que la construction du point u n'est graphiquement exacte, que parce que l'angle des lignes $c8$ et $c9$ est petit. Nous ne nous arrêtons pas à la détermination des tangentes sur les figures géométrales; cette question est étrangère à la Perspective, et on en trouve la solution dans tous les ouvrages de géométrie descriptive.

périeure. Nous connaissons enfin la largeur de la Niche à l'échelle du plan de front de la verticale C*c*, ou, si l'on veut, le rapport de la largeur de la Niche à sa hauteur.

101. Si nous supposons que le plan de tête ait tourné autour de la verticale C*c* jusqu'à devenir parallèle au tableau, nous pourrons placer les arêtes ; elles forment le polygone mixtiligne $a_1 A_1 C'B_1 b_1$. Pour ramener facilement ces lignes dans le plan de tête, il faut avoir le point de distance *d* correspondant au point de fuite *f* (art. 43).

Pour cela nous traçons une horizontale de front mm_1, et nous relevons en mM_1 une partie mM de la droite *cf* prolongée (art. 22) ; portant la longueur mM, en mm_2, la ligne Mm_2 fait connaître le point cherché *d*. Nous déterminons en même temps le point de fuite *f'* des perpendiculaires au plan de tête, et le point de distance correspondant *d'*, qui nous seront utiles plus loin.

Nous ramenons sans difficulté les arêtes sur le plan de tête, suivant la méthode de l'article 43. Le demi-cercle de front a été partagé en parties égales correspondant aux voussoirs ; il suffit d'opérer sur les points de division, pour déterminer la courbe de tête avec exactitude.

102. On utilise le demi-cercle de front $A_1 C'B_1$ pour avoir le demi-cercle perspectif $AA_1 B$ (art. 33), et de celui-ci on déduit les autres demi-cercles horizontaux, par cette considération que, si l'on marque sur une verticale quelconque du plan de tête, telle que C*c*, les traces des lignes d'assises prolongées, les droites qui joindront ces points à un point F pris arbitrairement sur la ligne d'horizon rencontreront les divers cercles sur une verticale.

103. Il faut maintenant avoir les lignes de division des voussoirs sur la sphère : deux méthodes se présentent. On peut tracer des demi-cercles de front ayant leurs centres sur le diamètre C*f* perpendiculaire au plan de tête, et pour diamètre les cordes du cercle horizontal $B_1 BA$, les diviser en cinq parties, et les faire tourner autour de leur rayon vertical, de manière à les rendre parallèles au plan de tête. Cette con-

struction déjà faite pour le demi-cercle BC'A n'exige aucune nouvelle explication. L'autre méthode que nous allons développer consiste à faire tourner autour de Cf le demi-cercle qui est dans le plan de naissance, en amenant successivement le point B en B', B''....

Les perpendiculaires abaissées des deux points α et ε de ce cercle sur l'axe du mouvement sont les droites $\alpha\gamma$, $\varepsilon\delta$ qui, prolongées, vont passer par f. Ces lignes et CB restent toujours parallèles. CB se meut dans le plan de tête qui a pour ligne de fuite ff''; quand le point B est en B', CB devenu CB' a son point de fuite en f'. Les deux autres lignes ont donc pris les positions $\gamma f'$, $\delta f'$.

Traçons maintenant les droites B$\alpha\beta$, B$\varepsilon\eta$; les points β et η, situés sur l'axe du mouvement seront fixes, et les droites se placeront en βB' et ηB'. Les points α' et ε' seront ainsi obtenus par intersection.

Quand le point B' passe en B'', le point de fuite f'' sort de la feuille de dessin. On emploie une des méthodes connues pour suppléer à son éloignement. La construction reste d'ailleurs la même.

Le point ε a été choisi de manière que l'ensemble de ses positions dessinât la courbe du trompillon. Sans entrer à ce sujet dans des détails minutieux, nous ferons observer qu'à l'aide du point de distance d correspondant à f', on peut donner à Cδ la grandeur perspective que l'on veut.

104. La Niche n'est pas entièrement vue; une partie du cylindre avance au delà de l'arête aA jusqu'à une génératrice a_1A$_1$ qui est prolongée par une portion de l'ellipse qui formerait le contour apparent de la sphère si elle était en relief.

En rabattant sur le plan de front du centre de la sphère le plan perpendiculaire au tableau passant par PC, nous amènerons l'œil sur la ligne PD$_1$ perpendiculaire à CP, au point D$_1$ déterminé par une longueur PD$_1$ égale à PD; et la section faite dans la sphère se placera sur le cercle dont A$_1$C'B$_1$ est la moitié. Menant la tangente D$_1q$ et la ligne symétrique D$_1r$ qui serait tangente à la partie non tracée du cercle, ces

droites donneront sur l'axe du rabattement les points Q et R extrémités du grand axe de l'ellipse.

Nous pourrions obtenir d'autres points de cette courbe, mais ayant le grand axe, et un point A_i, nous pourrons la tracer par la méthode de Schooten.

105. Il est intéressant de déterminer le point v' où l'arc d'ellipse A_iQ rencontre tangentiellement la courbe de tête; pour cela nous allons construire la droite Vv' intersection du plan de tête de la Niche par le plan du cercle qui formerait le contour apparent de la sphère supposée en relief.

Dans le rabattement le plan de ce cercle est projeté sur la droite qr perpendiculaire à CD_i; le point v_i situé sur l'axe du rabattement appartient au plan de front du centre de la sphère, et par suite la trace du plan du cercle sur ce plan est rv_i perpendiculaire à PC. Cc est la trace du plan de tête sur le plan de front. Le point v, intersection des deux traces, appartient à la droite cherchée.

Nous allons maintenant nous occuper des lignes de fuite. Pour avoir celle du plan du contour apparent de la sphère, il faut mener par le point D_i une parallèle à qr, et tracer par son point de rencontre avec CP une perpendiculaire à cette droite. La ligne de fuite du plan de tête est ff'; l'intersection de ces deux droites sera le point de fuite de Vv'.

La construction ne peut être faite qu'à une échelle réduite (art. 14). Nous avons pris la proportion du sixième. Les lignes de fuite ainsi rapprochées de v sont VV_i et f_iV; leur intersection achève de déterminer la droite Vv'.

Les tracés que nous venons d'exposer résolvent le problème de la projection conique de la sphère. Nous présenterons plus loin quelques observations sur la représentation de ce corps (art. 245 et suiv.).

Nous expliquerons aux articles 171 et suivants la détermination des ombres de la niche que nous venons de mettre en perspective.

CHAPITRE II. — VOUTES. — COURBES A DOUBLE COURBURE.

**Observations sur la perspective des courbes à double courbure.
Construction d'une perspective
par les procédés généraux de la Géométrie descriptive.**

(Planche 23.)

106. Nous avons rencontré dans les épures de la Lunette et de la Voûte d'arêtes en tour ronde, des courbes qui étaient à double courbure, c'est-à-dire qui ne pouvaient pas être placées dans un plan. Leur perspective ne nous a présenté aucune circonstance particulière; mais, pour certaines positions de l'œil, ces courbes ont sur le tableau des nœuds et même des rebroussements. Nous nous arrêterons un instant à l'étude de ces formes singulières : elles sont intéressantes par elles-mêmes, et il sera nécessaire de les connaître pour comprendre diverses questions relatives à la perspective des surfaces.

107. Les figures 135 et 136 sont le plan et l'élévation d'une porte dans un mur cylindrique. La courbe de tête résulte de l'intersection du cylindre horizontal de l'intrados avec le cylindre vertical du parement. L'œil est en un point O,O' (fig. 137) sur le prolongement d'une corde mm_1, $m'm'_1$. Nous avons placé le tableau perpendiculairement aux plans de projection : la droite AB forme ses deux traces. Nous supposons qu'on le fasse tourner autour de la verticale du point A, de manière à le rendre parallèle au plan vertical. Chaque point de la perspective est obtenu directement par l'intersection du rayon visuel avec le tableau.

Les deux points m, m' et m_1, m'_1 sont représentés par un seul point M; la courbe y forme un nœud, et comme elle est l'arête d'un corps opaque, d'un côté du nœud elle est entièrement vue, et de l'autre une de ses branches est cachée.

Le point le plus élevé U est donné par le rayon visuel dont la projection verticale O'u est tangente à l'élévation de la courbe. Le point le plus à gauche correspond au rayon visuel tangent Ov (fig. 135). Le contour apparent du parement cylindrique se termine à la courbe qu'il rencontre tangentiellement au point V.

108. Supposons maintenant que l'œil se transporte successivement sur des droites qui rencontrent la courbe en deux points de plus en plus rapprochés l'un de l'autre : la boucle ou feuille MVU se resserrera progressivement, et se réduira à un point quand l'œil sera sur une tangente. Les deux parties de la courbe se rejoindront à ce point, en formant un rebroussement.

Cette circonstance est représentée sur la figure 138. L'œil est en O_1, O'_1 sur la tangente nO_1, $n'O'_1$; le tableau A_1B_1 a été retourné parallèlement à l'élévation. La perspective est construite par les moyens déjà employés pour la figure 137. Nous avons ajouté quelques marches pour élever le plan d'horizon qui se trouvait un peu bas.

On voit facilement, d'après la position de l'œil sur le plan, que l'une des deux parties de la courbe qui se rejoignent au point de rebroussement N est cachée tandis que l'autre reste vue, mais cela n'a pas toujours lieu : la courbe entière serait vue si l'œil était placé sur la même tangente, à gauche du point n, n'.

Nous avons reconnu qu'il y avait un rebroussement en faisant disparaître la boucle MVU (fig. 137) ; il est en effet manifeste que quand les points projetés sur v et u (fig. 135 et 136) viennent se confondre en un seul point n, n', la perspective de ce dernier doit être le point le plus élevé, et le plus à gauche, ce qui exige qu'il soit le sommet d'un rebroussement ; mais nous allons arriver à ce résultat d'une autre manière qui aura l'avantage de nous faire connaître la tangente au rebroussement.

109. Considérons un polygone ES (fig. 135) tracé sur une pyramide. Le plan passant par deux côtés contigus MN et NR coupera nécessairement la

pyramide, mais il se confondrait avec la face RNO si le côté MN se trouvait précisément sur l'arête ON.

Ces propositions ne cesseront pas de subsister si nous altérons graduellement la forme de la pyramide, et celle du polygone tracé sur elle, de manière à les rapprocher indéfiniment d'un cône et d'une courbe à double courbure. Nous voyons ainsi que les plans osculateurs d'une courbe tracée sur un cône ne sont pas, en général, tangents au cône, mais que cette circonstance se présente quand, en un point, la courbe est tangente à la génératrice rectiligne.

Supposons maintenant que l'on prenne la perspective d'une courbe à double courbure, par rapport à un œil O (fig. 134) situé sur l'une de ses tangentes On. Le plan osculateur de la ligne considérée, au point n, sera tangent au cône perspectif, et sa trace NT, sur le tableau, sera tangente à la perspective de la courbe. D'ailleurs, si la ligne anb n'a pas d'inflexion en n, sa perspective se trouvera entièrement au-dessous d'une droite EG, trace sur le tableau d'un plan passant par On et perpendiculaire au plan osculateur. Il y a donc rebroussement, et comme le plan osculateur d'une courbe la traverse généralement, la trace NT sera entre les deux branches NA et NB de la perspective.

Il est évident que le cône perspectif a un rebroussement tout le long de la génératrice On.

110. Il est intéressant d'avoir la tangente au rebroussement, et malheureusement la méthode ordinaire ne peut pas être employée pour la construire, parce que la tangente de la courbe originale, étant dirigée vers l'œil, est représentée tout entière en perspective par le point N (fig. 138).

Les tangentes à la courbe de tête au point n, n', et aux points voisins r, r' et m, m' rencontrent le plan vertical $m_2 r_2$ aux points n_2, r_2 et m_2. La courbe qui unit ces points est la trace sur le plan $m_2 r_2$ d'une surface qui serait formée par l'ensemble des tangentes à la courbe de tête. La trace du plan osculateur de cette ligne au point n, n' doit être tangente en n_2 à la courbe $m_2 r_2$; c'est donc la droite $n_2 T'_0$ qui rencontre le tableau au point dont les projections sont T_0, T'_0; on le ramène en T' et la tangente est NT'.

Cette construction présente peu de précision, parce qu'il faut tracer la tangente d'une courbe auxiliaire en un point donné. La Géométrie ne donne aucun procédé graphique plus exact.

111. Nous avons construit les perspectives des figures 137 et 138 par des procédés empruntés à la Géométrie descriptive. Cette méthode est peu commode dans la pratique, parce que le tableau que l'on obtient n'a pas la grandeur qu'on désire, mais celle que lui assigne l'échelle du plan et de l'élévation, de sorte que quand le tracé est terminé, on est généralement obligé de craticuler. En second lieu, quand la distance est un peu grande, il faut qu'on puisse disposer pour le dessin d'une étendue relativement considérable, parce qu'il est nécessaire de placer les projections de l'œil sur le plan et l'élévation; sans cela les tracés seraient très-compliqués.

Cette méthode, dont nous donnerons plus loin une application (art. 274 et suiv.), présente des avantages pour la discussion des courbes. Lorsqu'on y a recours, il ne faut pas négliger entièrement les constructions ordinaires de la Perspective. Ainsi les arêtes des marches, et les horizontales du mur droit qui est incliné à quarante-cinq degrés sur le tableau, sont dirigées vers les points principaux de fuite et de distance P et D (fig. 137). Si tous les points étaient obtenus directement, de petites erreurs suffiraient pour détruire la convergence des perspectives de droites parallèles, ce qui produirait un effet choquant.

On remarquera sur la figure 138 que les droites $e'a'$, $e'a''$... sont des projections de rayons visuels et convergent vers O_1', tandis que les droites qui partent des points a', a''... sont des perspectives de lignes horizontales tracées sur le mur droit, et concourent vers D_1.

CHAPITRE III.

PERSPECTIVE DES OBJETS ÉLOIGNÉS.

Généralités.

(Planche 30, figures 166, 167 et 168.)

112. Quand un objet est à une grande distance, ses lignes fuyantes et ses lignes de front sont réduites par la perspective ; mais les premières le sont dans un rapport bien plus grand que les autres. Il en résulte que l'objet est encore vu distinctement, alors que la perspective de son plan est déjà trop resserrée pour pouvoir être dessinée d'une manière nette. On peut, en abaissant le géométral, donner plus de développement aux lignes fuyantes; mais l'augmentation qui en résulte dans les dimensions de l'épure rend ce moyen impraticable, quand l'éloignement des objets est considérable. Il faut alors diviser le plan en zones par des droites de front, et leur donner des abaissements différents et d'autant plus grands qu'elles sont plus éloignées.

Nous allons d'abord voir comment les constructions se disposent quand on abaisse une partie du géométral.

113. *ab* et *xu* (fig. 166 et 167) sont les traces horizontale et verti-

cale du tableau; l'œil est en O, O'; l'objet à représenter est un prisme dans lequel nous considérerons principalement le point m, m'.

Si l'on place sur le tableau (fig. 168) les échelles FA, CC' et C'Z, et le point de distance réduite d, on pourra déterminer les perspectives m'' et m' du point considéré, sur le géométral et dans l'espace.

Abaissons maintenant de la hauteur $x_{i}x'$ (fig. 167) la partie du géométral située au delà d'une droite de front $a_{i}b_{i}$ (fig. 166). Nous pouvons supposer que le tableau a été transporté parallèlement à lui-même, dans la pyramide optique, jusqu'à occuper la position $a_{i}b_{i}$, $x_{i}u_{i}$; nous nous débarrassons ainsi des objets situés en avant de $a_{i}b_{i}$ dont nous n'avons pas à nous occuper. La partie conservée de la perspective est simplement amplifiée, et, par suite, le tableau définitif ne sera pas altéré, si l'on modifie convenablement la proportion d'agrandissement.

Les échelles horizontales sont maintenant FA et $C_{i}C'_{i}$. Nous pouvons conserver pour échelle des hauteurs la droite C'Z, mais son origine doit être reportée en C_{i} sur la nouvelle échelle des largeurs.

Les deux échelles CC' et $C_{i}C'_{i}$ sont les traces, sur les deux positions du géométral, d'un même plan de front, celui dont les lignes sont réduites par la perspective à l'échelle des figures 166 et 167. La hauteur $C'C'_{i}$ est, par suite, égale à $x'x_{i}$ (fig. 167).

Nous n'avons pu porter sur la ligne d'horizon que la longueur $F.\frac{1}{2}d_{i}$ moitié de la distance Of_{i}.

Opérant d'après ces nouvelles bases, on porte la moitié de l'éloignement $r_{i}m$ (fig. 166) de A en I_{i}, l'abscisse $a_{i}r_{i}$ de C_{i} en r_{i}, et la hauteur $m_{i}m'$ de C'_{i} en C'. On obtient le même point m'; mais le point auxiliaire m_{i} sur le géométral est plus éloigné que m'' de la ligne d'horizon.

Le rectangle $mnge$ (fig. 166), qui était représenté d'abord par $m'n'g'e'$, l'est maintenant par le quadrilatère moins resserré $m_{i}n_{i}g_{i}e_{i}$. Si cette figure faisait partie du plan d'un escalier, d'une voûte, d'un édifice quelconque, il serait bien plus facile de faire les constructions nécessaires à la détermination des lignes de perspective.

CHAPITRE III. — OBJETS ÉLOIGNÉS. — PONTCEAU. — P. 24.

Pour procéder avec plus de méthode, nous avons supposé que l'on conservait la ligne d'horizon HH' et la ligne de terre AB, alors l'abaissement du géométral a été égal à $x_1 x'$ (fig. 167); mais on peut très-bien remplacer les lignes de terre et d'horizon par d'autres droites parallèles, plus ou moins écartées, comme nous l'avons déjà fait. On rend ainsi tout à fait arbitraire l'abaissement du géométral et le développement, en perspective, des figures qu'il contient. L'exemple suivant lèvera toute incertitude à cet égard.

Perspective d'un pontceau.

(Planche 24.)

114. Le pontceau à mettre en perspective est représenté sur les figures géométrales 139 et 140.

Les dimensions du tableau ab sont augmentées dans le rapport de 1 à 8. Le point de concours f des droites perpendiculaires aux plans des têtes est le point de fuite de la perspective.

Aucun objet ne se trouve sur la partie antérieure du plan; il y a donc tout avantage, pour faire la perspective du géométral, à avancer le tableau, puisque, sans rien faire disparaître et sans augmenter les dimensions de l'épure, nous aurons une figure plus développée. Le tableau est ainsi porté de ab en $a'b'$ (fig. 139), à une distance double du point de vue, et alors ses dimensions ne doivent plus être que quadruplées.

La ligne d'horizon de la perspective du géométral (fig. 141) est AB; la ligne de terre, $A_1 B_1$. Nous plaçons le point de fuite F_1, puis l'échelle des largeurs a'EC, en prenant $F_1 a'_1$ double de fa (fig. 139). La distance accidentelle réduite $F_1 d$ est double de of. Afin d'éviter des recoupements trop obliques, nous avons employé pour certaines lignes

les points $2d$ et $3d$ qui correspondent à la distance réduite doublée et triplée.

Nous ne décrirons pas les opérations de la perspective du géométral ; ce serait reproduire des détails minutieux maintenant bien connus de nos lecteurs.

115. Si l'on étendait les constructions à l'escalier qui est vu par l'arche du Pontceau, les arêtes des marches seraient très-rapprochées les unes des autres, et ne pourraient pas être tracées d'une manière distincte. Il est nécessaire de supposer, pour cette partie, le tableau beaucoup plus éloigné du point de vue. Nous le transportons en $a''b''$ (fig. 139) à une distance quintuple de l'œil.

La ligne de terre de la nouvelle figure 142 est la droite $A'B'$ perspective de $a''b''$ sur la figure 141. La ligne d'horizon peut être placée à une hauteur quelconque ; nous avons choisi la ligne d'horizon HH' du tableau, située au-dessus de AB à huit fois la hauteur donnée sur l'élévation (fig. 140). Cette droite est assez élevée pour que la perspective de l'escalier sur le géométral ait un développement suffisant. Le même point F est ainsi le point de fuite des figures 142 et 141.

La ligne d'horizon s'élevant de AB en HH', et la droite $A'B'$ restant fixe, la ligne F_1A' devient FA' et le point E monte en E' ; l'échelle des largeurs devient EC'.

La distance accidentelle réduite, égale à cinq fois of, est indiquée par le point d' sur la ligne d'horizon.

116. La perspective des deux parties du géométral est maintenant terminée. L'échelle des hauteurs est CCZ. Son origine serait différente suivant qu'on considérerait l'une ou l'autre des figures 141 et 142 ; mais pour ne pas avoir à nous occuper des abaissements du géométral qui résultent naturellement de la translation du tableau (art. 113), nous mesurerons les hauteurs à partir du plan d'horizon. Les traces, sur la nappe d'eau, du plan vertical des horizontales échelonnées sont BB_1' et $H'B$, sur les figures 141 et 142.

On voit que la construction de la perspective des objets vus directement ne présente plus de difficultés. On trouvera les détails de cette opération et de celle qui est relative à l'image, aux articles 179 et 180.

117. Nous ferons remarquer que pour rétablir le tableau en ab (fig. 139), il nous a suffi de placer la ligne d'horizon à une hauteur huit fois plus grande que celle qui est donnée sur l'élévation. Une hauteur simplement quadruple aurait maintenu le tableau en $a'b'$. Tout le changement eût consisté dans la disparition de la plus grande partie de la surface de l'eau, et par suite de l'image.

Nous avons divisé le géométral en deux parties; il sera quelquefois nécessaire de le partager en un plus grand nombre de zones : la marche à suivre sera toujours la même.

On doit éviter que la perspective de la projection d'un objet soit brisée; si la ligne $a''b''$ (fig. 139) avait rencontré le deuxième escalier, on l'eût néanmoins soumis tout entier à la perspective de la figure 142, ce qui n'aurait présenté aucune difficulté, car on opère pour les points situés en deçà du tableau, comme pour ceux qui sont au delà (art. 49).

Nous donnerons dans le livre relatif aux décorations théâtrales d'autres exemples de translation du tableau pour la perspective des lointains, en augmentant la distance tantôt dans un rapport simple, comme nous l'avons fait sur la planche 24, tantôt dans un rapport quelconque.

CHAPITRE IV.

PLAFONDS.

118. Les plafonds sont le plus souvent des tableaux verticaux placés horizontalement. Quelquefois cependant on établit leur perspective en ayant égard à la position véritable qu'ils doivent avoir. Ce serait sortir de notre cadre que de faire l'historique et le parallèle de ces deux genres de plafonds. Nous nous occuperons seulement de la construction d'une perspective sur un tableau horizontal.

Plafond représentant une voûte en dôme et des voûtes d'arêtes.

(Planche 25.)

119. On veut avoir sur un tableau horizontal la perspective d'une voûte sphérique et de plusieurs voûtes d'arêtes représentées sur les figures géométrales 145 et 116 ; la première est le plan de l'édifice, et la seconde une moitié de la coupe verticale faite sur la ligne $kA'''l$, du plan.

Nous allons opérer sur la projection verticale comme nous l'avons

fait, jusqu'à présent, sur le plan; la projection horizontale remplacera l'élévation.

Nous plaçons l'œil en O (fig. 146) à une hauteur convenable; A'b est la moitié de la base du tableau, et Ob l'un des côtés de l'angle optique.

Les dimensions du tableau doivent être quadruplées.

120. Pour faire la perspective de la projection verticale, nous traçons parallèlement à A'A", et à une distance arbitraire, une droite AB ligne de fuite du plan vertical de projection; nous lui donnons une longueur huit fois plus grande que la demi-largeur A'b du tableau (fig. 146).

Le point principal est placé en P' au milieu de AB; d est le point de la distance réduite à l'échelle des figures géométrales.

La droite P'A' servira d'échelle pour les hauteurs qui doivent être considérées comme des éloignements. L'échelle des largeurs est la droite a c menée par le point a situé au quart de P'A'.

Vu la position de la figure 146, pour porter les hauteurs des différents points sur la ligne de terre A'A", il suffit de les projeter sur cette droite. On les joint ensuite au point d de la distance réduite.

121. Les moulures ne sont pas indiquées sur le plan. Nous avons remplacé leurs profils par des triangles sur la figure 146: c'est ce qu'on appelle les représenter *par masses* ([1]).

xy et uv (fig. 146) sont parallèles aux deux côtés de l'angle optique, et ont, par conséquent, leurs points de fuite en A et en B (fig. 147). Le point de fuite f de rs (fig. 146) est reporté en F (fig. 147), et en F_1, eu égard aux positions symétriques. D'après cela uv et $u'v'$ convergent vers B; xy et $u''v''$ vers A; rs et $r's'$ vers F; $r's''$ et $r''s''$ vers F_1. Quant aux grandes arêtes, comme elles sont verticales, leurs perspectives doivent être dirigées vers P'.

([1]) Des moulures sont représentées par masses toutes les fois qu'on remplace leur profil par un polygone rectiligne. Voir l'article 129.

Les symétries que présente la figure 146 sont en partie conservées sur la figure 147 ; ainsi la ligne P'E partage en parties égales les droites parallèles à P'A, telles que $v'v''$. La ligne P'E, jouit d'une propriété analogue, et qui serait utile si l'on voyait une plus grande partie de l'arc doubleau.

122. Nous voulons que le plafond soit carré, et nous déterminons en conséquence son périmètre ABB_1A_1, d'après le côté AB.

Nous plaçons le point principal P en concordance avec P', au-dessus de la partie de la salle où l'on suppose que les groupes se formeront de préférence. La droite PHH' parallèle à P'A sera la ligne de fuite du plan vertical de projection : elle jouera dans les constructions le même rôle que la ligne d'horizon dans l'établissement d'une perspective sur un tableau vertical.

La droite PHH' correspond à la droite P'A de la figure 147. Il paraît naturel que la projection horizontale O' de l'œil (fig. 145) ait, au milieu des piliers, une position semblable à celle du point principal P sur le plafond ; mais cela n'est pas nécessaire, parce que le plan de la voûte n'a pas, par rapport au plafond, une position déterminée. Nous préférons partir d'une condition qui introduise une certaine régularité ; ce sera de faire passer par les points A, B, B_1 et A_1 les arêtes des angles rentrants des piliers, dont trois sont projetées en l'_2, l_2 et l_1 (fig. 145). Il faut pour cela que le point A'_1 (fig. 147) soit relevé en A et en A_1. Afin de réaliser cette disposition, nous amenons A'_1 en L' sur une droite CA'' passant par le point A ; nous prolongeons les côtés BA, B_1A_1 du plafond jusqu'à la ligne $L'L'_2$ menée par le point L' parallèlement à AA_1, et nous joignons le point H aux points L_1' et L'_2 ainsi déterminés.

Les lignes HL'_1, HL'_2 correspondent aux horizontales échelonnées de nos autres épures : ce sont les intersections des plans passant par l_1 et l_2 (fig. 145) et parallèles au plan vertical de projection, avec un certain plan perpendiculaire à ce plan vertical. La droite CZ est analogue à l'échelle des hauteurs, et ainsi la longueur l_1l_2 doit être égale

à celle qui est désignée par les mêmes lettres sur la figure 145.

D'après cela, si l'on porte sur la figure 145 la longueur l_4h' prise sur la figure 148, on aura la position de la ligne hh' trace du plan passant par l'œil et parallèle au plan vertical de projection. L'œil se projette sur cette ligne en O'.

En rapportant le point l_3 de la figure 145 sur l'échelle CZ de la figure 148, on peut tracer la ligne IIL, située dans le plan vertical de projection. La ligne de terre correspondant à A'A" (fig. 147) serait ainsi la parallèle à AP' menée par le point L_3.

Cette préparation est un peu différente de celle que nous avons faite dans les autres exercices, parce que nous n'avons pas posé le problème exactement de la même manière. Si nous nous étions donné sur les figures 145 et 149 la projection horizontale de l'œil et le point principal, la perspective des piliers aurait présenté aux angles du tableau des irrégularités qui eussent été d'un mauvais effet.

123. Les arêtes *xy*, *uv*, *rs*... (fig. 146 et 147) sont dans des plans verticaux inclinés à 45 degrés sur le plan vertical de projection. Des plans parallèles menés par l'œil auront pour traces sur le plafond les lignes F'_1, PF_1 et F'_2, PF'_2 qui passent par le point principal, et font des angles de 45 degrés avec PIII'. Relevant sur ces lignes les quatre points de fuite A, B, F_1, F' de la figure 147, on obtient les points de fuite des arêtes inclinées des prismes qui représentent les masses des moulures : ils sont indiqués par les lettres F'_1, F'_2, F'_3, F''_2, F'_1, F'_1, F, F'.

124. La construction de la figure 149 ne présente plus de difficultés. Nous portons la saillie l_4q et l'épaisseur l_3l_4 (fig. 145) sur l'échelle CZ (fig. 148); nous traçons les droites IIq et III$_4$ qui correspondent à deux des plans des piliers. Nous ramenons les points X'_1 et Q (fig. 147) en Q_1 et Q'_2, puis en Q_1 et Q_2. Nous prolongeons $L'X'_1$ jusqu'au point I. que nous relevons en L_1. L'_1 fait connaître L_1.

Ces divers points et le point principal déterminent les grandes

arêtes du pilier que nous considérons. On relève les points u, u', u'' en u_2 et u_1, u'_1 et u'_2, u''_1.

Les arêtes u_1v_1, $u'_1v'_1$, $u''_2v''_2$ sont dirigées vers F''_2; u_2v_2 vers F'_2, $u_1''v_1''$ vers F_2''.

Il est inutile de nous arrêter plus longtemps aux piliers; on voit facilement comment ils sont tracés.

Les horizontales qui sont égales dans l'espace sont aussi égales en perspective. Nous citerons comme exemple les lignes u_2v_1, $u'_2u''_1$ et $u'_2u''_2$.

Si l'on craignait que la position des droites qui divergent du point H ne fût mal assurée par les points de la ligne CZ, on porterait sur I_2A'' les quadruples des longueurs mesurées sur la figure 145.

125. Nous allons maintenant nous occuper des arcs doubleaux. Le point M' (fig. 147) appartient à un arc qui est tout entier dans le plan représenté sur la figure 148 par la droite HL_1'. On relève facilement ce point en M par les constructions indiquées.

Pour les arêtes, il faut recourir aux figures géométrales. Le point M' (fig. 147) correspond à m' (fig. 146), et à m (fig. 145). La longueur mm_0 doit être portée de l_2 en m (fig. 138); on trace ensuite la ligne Hm, et on ramène en M_1 le point de l'arête projeté en M' (fig. 147).

Le sommet est relevé de K' en K à la position indiquée par la ligne HL_3 qui, comme nous l'avons déjà dit, correspond sur la figure 148 au plan diamétral $A''k$ (fig. 145) de l'édifice.

126. La construction des tangentes ne présente pas de difficultés; nous nous arrêterons seulement à celles qui se croisent au sommet K : ce sont les traces des plans verticaux des arêtes sur le plan tangent supérieur des intrados. L'une des tangentes cherchées passera par le point t relevé du point t' de la figure 147, sur la ligne t_1P prolongement de l'arête de l'angle rentrant du pilier. L'autre tangente s'obtient de la même manière. Ces lignes font, dans le cas actuel, des angles de

CHAPITRE IV. — PLAFONDS. — P. 25.

15 degrés avec les côtés du plafond, parce qu'elles sont de front, et que la voûte est carrée.

La ligne tK peut servir pour construire l'arête correspondante. Par le point M' (fig. 147), traçons une droite M'N' perspective d'une verticale, et relevons le point N' en N_1 : le point M_1 doit se trouver sur la droite dirigée de P vers N_1 perspective d'une verticale.

Les points M_2 et M'_2 se correspondent, et par suite on peut construire sur le plafond la seconde courbe d'un arc doubleau à l'aide des verticales PM, PM'.

127. Il ne reste plus à tracer que les cercles de la coupole. Comme ils sont de front, leur forme circulaire est exactement conservée. Leurs centres sont sur la droite P'P : celui du plus grand est en I sur KK'.

Pour avoir les centres des autres, il faut les déterminer sur la figure 147, les ramener sur AA', les relever sur IIL, et enfin les reporter sur P'P.

128. Nous croyons devoir pour les plafonds nous borner à cet exercice. Nous y avons réuni les différentes difficultés de ce genre de représentation.

On place quelquefois sur les côtés d'un grand plafond des toiles inclinées. Pour faire une perspective sur un tableau de ce genre, il suffirait de placer convenablement la ligne A'b dans l'axe optique : les opérations se feraient comme pour une vue oblique.

CHAPITRE V.

MOULURES.

129. Généralement, quand on met un édifice en perspective, on représente d'abord les moulures par masses, comme nous avons fait à l'article 121; puis, lorsque le tracé géométrique est terminé, on dessine à vue les différentes lignes. Cette méthode rapide donne de bons résultats lorsqu'elle est employée par un artiste qui a acquis l'habitude de la perspective.

Quand on débute, il est convenable de dessiner géométriquement les moulures : cela d'ailleurs est toujours nécessaire quand on veut représenter avec correction un édifice d'une certaine importance. Les procédés que nous allons exposer ne sont pas compliqués; ils consistent à construire par ordonnées un certain nombre de profils.

Nous engageons le lecteur à faire des perspectives de moulures par la méthode des masses, et à les corriger par des tracés exacts. C'est la manière la plus sûre de former son coup d'œil pour ces représentations, et de voir jusqu'à quel point on peut compter sur lui.

Vue de front d'un soubassement.

(Planche 26, figure 151.)

130. La construction est appuyée sur le point principal de fuite P, et sur celui de la distance réduite au tiers $\frac{1}{3}$ D.

On établit d'abord la perspective en négligeant les moulures : cette opération ne présente aucune difficulté. On détermine la position des socles en portant plusieurs fois leur longueur et leur espacement sur la droite LP; mais, comme cette ligne est très-voisine de l'horizon, il est nécessaire de considérer sa projection A'P sur un plan horizontal suffisamment abaissé. On prend les segments A'n et nm égaux aux tiers de la longueur des socles et de leur espacement à l'échelle du plan de front de AL, et on achève la construction comme il est indiqué à l'article 19 (fig. 23). Les points de division de A'a' sont relevés sur Ll.

131. En faisant une section par un plan de front, les moulures sont coupées suivant un profil géométral $\gamma\beta\alpha$, que l'on peut tracer. On fait ensuite passer par tous les sommets des droites dirigées vers P. Il faut les arrêter aux profils d'angle CB, cb, EL, el. Parlons d'abord des deux premiers.

Nous projetons les différents sommets du profil $\gamma\beta$ sur $\alpha\beta$, et des points de division nous menons des droites convergeant vers P, jusqu'à ab d'un côté, et AB de l'autre. Il faut maintenant, par les points déterminés sur ces lignes, mener des droites aux points de distance.

Pour cela, nous traçons les droites A'P et A'.$\frac{1}{3}$D; nous prenons VK double de VR, et la droite A'K est dirigée vers le point de distance.

Transportant la verticale AB, dans son plan de front, en A_1B_1, et joignant ses points de division à un point F de la ligne d'horizon, les

94 LIVRE II. — EXERCICES ET DÉVELOPPEMENTS.

convergentes donnent sur la verticale du point U des points qui appartiennent aux droites cherchées.

Passons au profil *cb*. Nous traçons la droite $\frac{1}{3}$D.*a'*I, et prenant *iJ* triple de I*i*, nous obtenons la ligne J*a'* dirigée vers le point de distance de gauche. Prolongeant cette ligne jusqu'en *u*, nous élevons à ce point une verticale qui est divisée dans le rapport voulu par les lignes qui convergent vers F.

132. Cette manière d'opérer ne peut pas être employée pour la corniche, parce que tous les points sont tellement rapprochés de l'horizon, que les lignes de construction ne se présenteraient pas d'une manière distincte. En conséquence nous avons projeté les sommets du profil λε sur α'δ', et de ces points nous avons dirigé des droites vers P ; leurs intersections avec les prolongements de UA' et *ua'* ont fait connaître les projections des différents sommets des profils d'angle. Il n'y a plus eu qu'à relever ces points.

Vue oblique d'un entablement.

(Planche 27.)

133. La figure 152 représente en plan l'angle *vlq* d'un édifice, et les droites *ui* et *ir* qui limitent la saillie de la corniche de l'Entablement. On met ce plan en perspective (fig. 153) par la méthode ordinaire. Les dimensions du tableau sont quintuplées ; l'échelle des largeurs CX est, en conséquence, au cinquième de la distance de la ligne d'horizon AB à la ligne de terre A_1B_1. Les constructions relatives à la perspective du plan ne sont pas représentées.

Nous plaçons l'échelle des hauteurs C*z* (fig. 154), et une seconde échelle N*z*, à une distance triple du point B. Nous appuyons sur la droite C*z* les triangles 1.2.5, 3.4.6 enveloppes des moulures, et nous

reportons par des divergentes les points 1, 2, 3 et 4 de la première échelle sur la deuxième en 1', 2', 3' et 4'. Ces points servent à déterminer la position d'un profil géométral que l'on appuie sur $N z_1$. Enfin du point B on trace d'autres divergentes qui représentent des horizontales situées dans un même plan vertical, aux diverses hauteurs à considérer.

Nous établirons d'abord le profil d'angle du plan vertical qui a pour trace la droite IL (fig. 153) dont le point de fuite est en K.

Nous projetons les sommets des différents angles du profil géométral sur une horizontale MN (fig. 154), et ayant pris arbitrairement un point E_1 sur la ligne d'horizon, nous inscrivons dans l'angle IE_1L une horizontale de front M_1N_1 égale à MN. En joignant les points de division à E_1, nous partageons la ligne fuyante IL dans les mêmes rapports que MN.

Nous ramenons le point I en I_1 sur BC, nous élevons les verticales II' et I_1I_2, nous portons les points de division de la seconde de ces lignes sur la première, et nous les joignons au point de fuite K. Il n'y a plus qu'à relever sur ces dernières droites les points déterminés sur IL.

En menant des divers sommets du profil d'angle des lignes au point de fuite F qui correspond au point ƒ du plan, on obtient la perspective de l'entablement dans la partie qui est à gauche du spectateur.

De l'autre côté, il faut construire un nouveau profil : nous avons pris pour sa base une droite QS (fig. 153) dont le point de fuite est G. Les opérations sont exactement les mêmes que pour IL. QS est partagé en parties proportionnelles à MN; les divisions de la verticale S_1S_2 sont reportées sur la verticale SS', puis jointes au point de fuite G. Enfin les différents points sont relevés du plan.

134. La division des lignes pour les denticules est faite sur les deux côtés, au moyen de deux points de fuite φ et ψ pris arbitrairement sur la ligne d'horizon, et de parties égales portées sur A'B'. Les denticules sont établis sur base carrée, et leur largeur est donnée par la grandeur de l'espace parallélipipédique réservé à la pomme de pin.

Vue oblique d'un fronton.

(Planche 23.)

135. Le fronton à mettre en perspective est représenté sur les figures géométrales 156 et 157; la seconde donne le détail des moulures à une échelle quintuple. Les droites tracées sur la figure 156 sont celles qui passent par les points M et N de la figure 157; elles nous serviront de régulatrices pour le placement des profils.

La figure 158 est la perspective du plan obtenue par la méthode ordinaire. AB est la ligne d'horizon, et XC l'échelle des largeurs. Les dimensions du tableau sont augmentées dans le rapport de 1 à 8.

L'échelle des hauteurs est Cz. En prenant sur la ligne d'horizon une longueur BE quintuple de Be, on peut tracer une seconde échelle EZ en concordance avec la figure 157.

136. Nous commençons par les moulures horizontales. Pour tracer le profil d'angle, on partage la ligne $M'_1 N'_1$ (fig. 158) en parties proportionnelles à celles de l'horizontale mn (fig. 157). Le point de concours G_1 sur la ligne d'horizon a servi pour cette construction (art. 17). On porte ensuite sur l'échelle Cz une longueur $e\mu_1$ égale à la hauteur du point M_1 (fig. 156) au-dessus de la ligne d'horizon hh', et on trace la ligne $B\mu_1$ qui donne le point μ'_1 sur l'échelle EZ. On marque sur la verticale EZ (fig. 157) les points qui correspondent aux différents sommets du profil d'angle, et on porte cette droite sur l'échelle EZ (fig. 159), de manière que le point m_1 se place sur μ'_1. On trace ensuite des divergentes du point B aux différents points de division; ces lignes coupent les verticales $M'_1 m''_1$ et $N'_1 n''_1$ en des points qu'on ramène sur les verticales des points M'_1 et N'_1. On établit ainsi les horizontales du profil, et on relève sur elles les points de division de $M'_1 N'_1$.

En joignant les sommets du profil ainsi obtenu au point de fuite F, on a la perspective de la corniche sur la face latérale de l'édifice. Du côté où se trouve le fronton, il faut construire un autre profil; nous prendrons celui dont la trace est la droite $M'_2 N'_2$, dirigée vers F.

On divise cette ligne en parties proportionnelles à celles de *mn* (fig. 157), puis transportant M'_2 en M'_3 sur BB'_1, et rapportant les points de division de la droite $M'_3 m'_3$ sur la verticale de M'_2, on a des points qui, joints à F, font connaître les horizontales du profil $M_6 N_6$; il ne reste plus qu'à relever sur ces lignes les points de division de $M'_2 N'_2$.

137. Nous allons maintenant nous occuper des moulures inclinées.

Le premier profil à construire est celui qui est dans le plan diamétral de l'édifice. On divise la droite MN, qui lui correspond sur le géométral, en parties proportionnelles à celles de la droite *mn* (fig. 157), parce que les moulures qui sont inclinées ont la même saillie sur le nu du mur que celles qui sont horizontales. On place ensuite sur l'échelle C_3 (fig. 159) le point μ à la hauteur du point M (fig. 156), puis on trace $B\mu\mu'$, et on porte sur EZ les différents points des lignes inclinées relevés sur EZ (fig. 157), en plaçant m'_1 sur μ'. On peut alors tracer du point B des divergentes qui représentent des horizontales échelonnées à la hauteur des sommets du profil. Les points de division de la verticale $M'm'$ doivent être transportés sur la verticale de M', puis joints au point F : on a ainsi les horizontales du profil sur lesquelles on relève les points de MN'.

Joignant les points M et M_1, nous avons la perspective de la ligne régulatrice MM_1 (fig. 156). Pour placer l'autre ligne régulatrice MM_2, nous prenons sur la verticale de M'_1 un point K à une hauteur convenable, et nous le ramenons en K' sur la ligne $M'_1 m'_1$. La droite BK' coupe la verticale $M'_2 m'_2$ au point R' qui, rapporté en R sur la verticale de M'_2, fait connaître une horizontale KR du plan des lignes régulatrices MM_1, MM_2. Pour déterminer le point M_2 sur cette ligne KR, nous

prenons la longueur perspective IM_7 égale à IM_3 (art. 17). Dans cette dernière construction, nous nous sommes servi du point de concours g sur la ligne d'horizon.

Les lignes régulatrices permettent de construire les profils des moulures inclinées, dans les plans M'_2N_2 et M'_3N_3, sans tracer de nouvelles divergentes sur la figure 159. Si l'on rapporte, en effet, les divisions des verticales de M'_2 et de M'_3, sur les verticales de M'_2 et de M'_3, non par des horizontales, mais de manière que les points m''_2 et m''_3 soient placés sur M_2 et M_3, en joignant les points de division à F, on aura les horizontales des deux profils; car la section d'une moulure par des plans parallèles donne des profils identiques, mais à des hauteurs différentes.

Vue oblique d'une arcade avec imposte et archivolte.

(Planche 29.)

138. Nous allons nous proposer de représenter la perspective d'une arcade avec imposte et archivolte. Les figures géométrales 161 et 162 donnent l'une le plan de l'arcade, l'autre le détail des moulures à une échelle double.

La largeur du tableau est quintuplée. La figure 163 est la perspective du plan; la droite CX est l'échelle des largeurs. En doublant Be, on obtient le point E origine, sur la ligne d'horizon AB, de l'échelle sur laquelle doivent être portées les hauteurs de la figure 162.

139. Les difficultés que présente la perspective de l'imposte ont déjà été résolues dans les exercices précédents. Nous construisons les profils faits par les plans verticaux dont les traces sont les horizontales de front MN', $M'_1N'_1$ (fig. 163). Pour cela, nous partageons ces lignes en parties proportionnelles à celles de la droite mn (fig. 162),

puis nous portons sur EZ (fig. 164) les divers points de la ligne $m''n''$ (fig. 162) à la hauteur qu'ils ont au-dessus de l'horizon. Par les points de division nous traçons des droites qui divergent de B, et nous les coupons par les verticales des points M' et M'_1, situés sur les prolongements de $N''M'$ et $N'_1 M'_1$. Les coordonnées des sommets des profils MN et $M_1 N_1$ se trouvent ainsi déterminées.

Pour avoir le profil d'angle $M_2 N_2$, on divise la ligne horizontale $M'_2 N'_2$ en parties proportionnelles à celles de mn (fig. 162), et on relève les points sur les grandes lignes de l'imposte que les deux premiers profils ont permis de tracer. On peut opérer de la même manière pour le profil $M_3 N_3$ qui se présente à peu près comme une ligne droite. Enfin, on construit directement le profil $M_4 N_4$: les opérations ne sont pas indiquées.

140. Nous allons maintenant nous occuper de l'archivolte.

Le point accidentel de distance d correspondant au parement du mur (art. 13) peut être placé sur la ligne d'horizon en D : il rend la construction des courbes très-facile. Ainsi le centre G du demi-cercle qui termine l'intrados et sa projection G′ sur le géométral étant déterminés, on amène le plan de tête dans le plan de front de l'échelle des largeurs, par une rotation. Le centre vient en g' sur le géométral, et en g dans l'espace. On trace le demi-cercle à l'échelle de la figure 161, et on ramène les points par des droites qui divergent de D : un point tel que r, r' va se placer en R, R′.

On pourrait tracer les autres demi-cercles de la même manière, et ce serait peut-être le procédé le plus rapide ; mais il est facile de comprendre que si ces courbes voisines étaient ainsi déterminées indépendamment les unes des autres, de petites inexactitudes suffiraient pour introduire des irrégularités choquantes dans l'archivolte. Il est préférable d'opérer par profil, et de ne tracer directement que les demi-cercles qui passent par les points j, k et l.

141. Pour avoir le profil situé dans le plan qui contient l'axe de

l'arcade, et un rayon quelconque Gl, on projette i et l en i' et l' (fig. 163). On fait passer par i' une droite ij' projection d'une génératrice du cylindre d'intrados, et, par suite, dirigée vers le point de fuite éloigné de G', G'_1. Nous avons employé pour ce tracé la méthode de l'article 15 : les constructions sont conservées sur la planche ; f est le point de fuite auxiliaire. On relève ensuite j' en j ; on trace le rayon G.j. Cette ligne donne le point k ; on le projette en k', et la droite $k'l'$ fait connaître le point s' qu'on relève en s.

On partage les longueurs horizontales sl et GG$_1$ en parties proportionnelles à celles de $u'v'$ (fig. 162), et les lignes inclinées li et kj en parties proportionnelles à celles de la droite uv (fig. 162). Pour cette dernière opération, nous avons divisé les projections sur le géométral (art. 46) : la construction n'est représentée que pour la projection $i'l'$.

Enfin, joignant les points de division de sl et G$_1$G d'une part, ceux de li et kj de l'autre, on obtient par intersection les sommets du profil. On en construit quelques autres de la même manière.

Sur la droite de la figure on voit le cylindre extérieur de l'archivolte ; son contour apparent est formé par la petite droite ab tangente aux cercles qui passent par les points s et l, et dans son prolongement à celui du point k.

Vue de la base d'une colonne.

(Figures 205 et 206, Planche 31.)

142. Cet exemple diffère des précédents en ce qu'il présente des surfaces arrondies dont il est nécessaire de déterminer le contour apparent. On construit encore des profils ; mais, au lieu de joindre les sommets, on enveloppe leurs différentes parties par des courbes comme nous allons le voir.

CHAPITRE V. — MOULURES. — BASE D'UNE COLONNE. — P. 34. 101

On trace suivant sa forme exacte, et à l'échelle convenable, le profil 1. 2. 3. 4. 5. 6. 7. 8 qui se trouve dans le plan de front passant par l'axe de la colonne, puis on le fait tourner, et on le considère dans diverses positions.

Le point principal est placé précisément sur l'axe. La distance est représentée par son tiers.

Nous projetons les points principaux du profil sur une horizontale de front IC suffisamment éloignée de la ligne d'horizon, et nous traçons par chacun d'eux un cercle perspectif horizontal, ayant son centre en I. Ce sont les projections, sur le géométral d'opération, des cercles décrits dans leur rotation par les points considérés.

Nous rapportons les hauteurs de ces points sur l'axe, et sur la verticale CZ située dans le même plan de front; nous joignons ensuite les points obtenus sur cette dernière ligne à un point quelconque F de la ligne d'horizon, et nous avons des horizontales échelonnées aux diverses hauteurs. Nous les limitons aux verticales des points R et G'_1 qui sont situés dans les deux plans de front entre lesquels la base est comprise.

143. Pour construire un profil quelconque, par exemple celui qui est dans le plan vertical IG' (fig. 203), on rapporte sur la verticale G'G les points de division de la verticale G'_1g, et joignant ces points à ceux qui ont été déterminés sur l'axe, on a une série de droites horizontales situées dans le plan IG' aux hauteurs considérées. On relève sur elles les points où IG' rencontre les différents cercles, et on construit ensuite le polygone curviligne sans difficulté.

Pour le profil situé dans le plan IK', on emploie la verticale du point K' sur laquelle on reporte les points de division de G'_1g. La trace Ie du plan d'un troisième profil rencontrant trop loin la ligne de terre, nous avons ramené un de ses points e en e_1 sur RG'_1, et les points de division de la verticale de e_1 ont été reportés sur celle du point e.

144. Un profil ne peut pas former le contour apparent, parce que

les plans tangents de la surface en ses différents points sont perpendiculaires à son plan, et par suite ne peuvent pas aller passer par un même point, tandis que les plans tangents aux points du contour apparent contiennent nécessairement l'œil.

Le contour apparent a donc ses différents points sur divers profils, et comme cette courbe les enveloppe nécessairement, elle leur est tangente (Voir ci-après, art. 279). Cette condition permet de tracer facilement les lignes qui forment le contour apparent de la base.

Au bas du fût se trouve une partie arrondie en forme de cavet renversé ; les petites courbes qui forment son contour apparent s'arrêtent brusquement. Des considérations que nous présenterons plus loin (art. 269-272) expliqueront ce résultat, et éclairciront les questions que nous venons de traiter.

CHAPITRE VI.

PAYSAGES, MARINES.

145. Les dessins que nous avons expliqués ne sont que des exercices de perspective ; suivant l'exemple de la plupart des auteurs qui ont écrit sur cet art, nous n'avons pas cru nécessaire de représenter des lointains. Les dessins des planches 17 et 21 sont les seuls qui puissent être considérés comme formant tableau.

En général, une vue doit être complète. Dans un paysage, si le terrain forme une plaine indéfinie et sans pente sensible, sa perspective s'élèvera jusqu'à la ligne d'horizon. On le considérera comme un géométral auquel toute la perspective pourra être rapportée. Il sera alors facile d'apprécier la grandeur perspective qu'un homme, un arbre ou un objet quelconque doit avoir à un plan de front déterminé.

Ainsi, sur la figure 68, la taille d'un homme étant MB à l'échelle du premier plan, ou $M_1 B_1$ à l'échelle des figures géométrales 66 et 67, on déterminera sans difficulté la grandeur des personnages sur toute la partie droite du dessin qui représente un terrain horizontal, passant par la base AB du tableau.

Sur la figure 112, la ligne d'horizon étant au-dessus du cadre, on ne doit pas voir le ciel.

Quand le terrain est accidenté, il s'élève nécessairement au-dessus

de la ligne d'horizon ; la succession des plans de front n'est plus indiquée d'une manière précise, et par suite on ne peut déterminer la grandeur d'un personnage, qu'en supposant connue la hauteur du point où il se trouve au-dessus d'un plan horizontal dont on ait la ligne de terre. Les opérations à faire sont représentées sur la gauche de la figure 68. La ligne de terre est AB, mais nous avons opéré sur l'échelle des largeurs A_1B_1 ; alors l'élévation A_1E du personnage et sa grandeur EX sont données à l'échelle des figures géométrales 66 et 67.

146. Il est rare que l'on dessine un paysage d'après des figures géométrales ; cependant un architecte peut vouloir faire des vues d'un parc qu'il projette. On doit faire d'abord la perspective du plan en craticulant, comme il est indiqué aux articles 31 et 32, puis on aura égard aux hauteurs des différents points qui seront généralement données par des cotes. La grandeur des arbres et des divers objets sera facile à établir.

147. Dans les marines, la mer s'élève jusqu'à la ligne d'horizon ; sa surface forme un géométral auquel on peut rapporter toute la perspective. Il n'y a rien d'indéterminé, et on peut préciser la hauteur perspective des mâts de navire et de tous les objets.

# LIVRE III.

OMBRES LINÉAIRES.

CHAPITRE I.

GÉNÉRALITÉS.

Principes. — Ombres sur un plan horizontal.

148. Quand un corps opaque arrête des rayons lumineux, les points situés sur leur direction prolongée sont dans l'ombre, c'est-à-dire qu'ils ne reçoivent pas de lumière directe. La limite de l'ombre est formée par l'ensemble des rayons qui touchent la surface du corps ou qui rencontrent les arêtes extrêmes. Ces rayons éprouvent une petite déviation dont le résultat est de porter un peu de lumière dans la partie obscure, et un peu d'ombre dans la partie éclairée; mais nous négligerons entièrement ces effets d'ailleurs peu sensibles, et qui sont du domaine de la Perspective aérienne.

149. Lorsque le soleil est au delà du tableau, la perspective de son centre est au-dessus de la ligne d'horizon, en un point *s* (fig. 70) qui peut se trouver hors du cadre. Vu l'éloignement de l'astre, les rayons qu'il nous envoie doivent être considérés comme parallèles. Ils ont leur

point de fuite en s. Les plans qui les projettent sur un plan horizontal quelconque ont pour ligne de fuite la droite ss' perpendiculaire à la ligne d'horizon; s' est le point de fuite des rayons projetés.

L'ombre d'une droite verticale AB, sur le plan horizontal du point A, est la ligne s'A prolongée; elle s'éloigne de la ligne d'horizon parce que le soleil est devant le spectateur, et se termine au point B_1 sur le rayon du point extrême B.

La construction géométrique place quelquefois le point B_1 au delà de la ligne d'horizon (fig. 71). Dans ce cas l'ombre doit être indiquée du point A au cadre du tableau en E. Si l'on prend, en effet, sur la verticale AB un point C voisin de A, on trouve son ombre en C_1, et considérant des points de plus en plus élevés sur la verticale AB, on voit que l'ombre s'étend indéfiniment sur la ligne AC_1, à partir du point A.

Le point B_1 (fig. 71) étant au delà de la ligne d'horizon, nous devons en conclure que l'ombre du point B est plus éloignée du tableau que le point de vue (art. 48). Dans une projection conique complète, l'ombre de AB serait la ligne indéfinie EAB_1, sauf la partie $As'B_1$.

150. Quand le soleil est derrière le spectateur, on ne peut pas le représenter sur le tableau; mais en menant par l'œil une parallèle aux rayons, on détermine, au-dessous de l'horizon, leur point de fuite s (fig. 72). Dans le cas que nous venons d'examiner, les perspectives des rayons divergeaient de leur point de fuite; dans celui-ci elles convergent vers lui. Si, en effet, nous considérons la droite $m''m$ (fig. 60) comme un rayon de lumière, le soleil étant derrière le spectateur, le point m' portera ombre sur le point m, et le rayon dirigé, en perspective, de M' à M s'avancera vers son point de fuite.

L'ombre d'une verticale AB sur le plan horizontal du point A (fig. 72) s'obtient, dans le cas qui nous occupe, par les mêmes constructions que précédemment. L'ombre AB_1 s'éloigne vers la ligne d'horizon.

151. Il peut enfin arriver que les rayons soient parallèles au tableau; ils sont alors parallèles à leurs perspectives, et leurs projections

CHAPITRE I. — GÉNÉRALITÉS. — OMBRES HORIZONTALES. 107

sur un plan horizontal sont des lignes de front. La direction des rayons doit alors être donnée par une droite R (fig. 73).

152. Pour les ombres au flambeau on met en perspective la flamme considérée comme un point, et sa projection sur le géométral. Les perspectives des rayons et celles de leurs projections divergent de ces deux points s et s' (fig. 74), ou convergent vers eux (fig. 75), suivant que le flambeau est devant ou derrière le spectateur. Le problème se présente donc comme dans le cas des rayons parallèles : le point de concours s' des rayons projetés n'est plus sur la ligne d'horizon, mais cette différence de position n'en entraîne aucune dans les tracés.

On voit sur la figure 74 l'ombre d'un écran vertical rectangulaire sur un plan horizontal. Les constructions sont faciles à comprendre. L'horizontale BE est parallèle à son ombre et à AC, et ces trois lignes ont, par suite, le même point de fuite sur la ligne d'horizon.

Dans le cas de la figure 75 le flambeau est derrière le spectateur, au-dessus du plan d'horizon. S'il s'abaissait graduellement, le point s s'élèverait ; les points E_1 et D_1 pourraient arriver sur la ligne d'horizon, et même la dépasser : cela indiquerait des ombres géométriquement infinies.

153. En considérant les rayons du soleil comme exactement parallèles, et ceux d'une flamme comme divergeant d'un même point, nous obtiendrons des ombres terminées d'une manière brusque, et sans cette légère dégradation que l'on appelle *pénombre*, et qui se trouve sur l'espace privé par le corps opaque d'une partie seulement des rayons que lui envoient les différents points des corps lumineux. La détermination graphique des pénombres serait très-laborieuse et peu utile : il suffit que le peintre sache qu'elles existent, et qu'il en tienne compte.

154. D'après Léonard de Vinci, « la hauteur de la lumière doit être prise de telle sorte, que la longueur de la projection des ombres de chaque corps sur le plan soit égale à leur hauteur. » Cette règle

paraît trop absolue, mais elle indique une bonne disposition pour faire ressortir les effets d'ombre et de lumière.

Quand on représente un fait historique arrivé dans un lieu déterminé à une heure connue, il est convenable de donner au soleil la position qu'il occupait. Alors, après avoir calculé sa hauteur et son azimut[1], on tracera sur les figures géométrales le rayon dirigé vers l'œil, et on verra en quel point il perce le tableau.

Le plus souvent il suffira de connaître la hauteur méridienne du soleil, afin de ne pas lui donner, un jour de neige, une position qu'il ne puisse avoir que dans l'été, ou le mettre, même dans une vue d'été, à une hauteur que la latitude du lieu ne lui permet pas d'atteindre.

La règle est très-simple, et, si on la restreint à nos climats, elle peut être exprimée en quelques mots sans ambiguïté.

Si la déclinaison du soleil est boréale, on l'ajoute au complément de la latitude; on l'en retranche si elle est australe : le résultat est la hauteur méridienne, le jour considéré.

Toutes les cartes géographiques donnent la latitude; on trouve la déclinaison du soleil dans les almanachs un peu soignés.

Ombres sur un plan vertical.

155. On peut construire directement les ombres sur un plan vertical, ou les déduire des ombres horizontales.

[1] Nous ne pouvons entrer ici dans le détail des opérations à faire pour déterminer la hauteur et l'azimut du soleil à une heure donnée, et en un lieu dont la latitude est connue. On trouvera les renseignements nécessaires dans les Traités de cosmographie.

Il peut également être utile de connaître l'azimut du soleil levant; mais cette question, comme la précédente, est entièrement en dehors de notre sujet.

CHAPITRE I. — GÉNÉRALITÉS. — OMBRES VERTICALES.

Si l'on cherche l'ombre qu'une partie avancée BC projette sur un mur (fig. 77), l'ombre horizontale CM fera trouver le point m sur le rayon sc. On pourra aussi remarquer que la ligne de fuite du plan d'ombre de bc passe par les deux points de fuite s et f des rayons de lumière et de la droite bc. La ligne de fuite du parement du mur est la verticale du point F. Le point de fuite de la droite bm, intersection des deux plans, sera donc G. Ce point sera très-utile, si l'on doit déterminer les ombres de plusieurs lignes parallèles à bc sur le plan BM ou sur des plans parallèles.

La ligne horizontale bc sera souvent perpendiculaire au parement du mur, et alors l'un des deux points F et f sera nécessairement hors du cadre de l'épure. Si c'est F, le point G sera éloigné, et ne pourra pas être utilisé. Si c'est f, on déterminera la ligne sf sur laquelle est le point G par les procédés qui suppléent à l'éloignement des points de concours (art. 15); on pourra aussi obtenir ce point en construisant une ombre horizontale.

Le point f disparaît (fig. 76), et la ligne Gs est horizontale, quand la droite bc est parallèle à la ligne d'horizon. Cette circonstance se présente souvent dans les vues de front.

Lorsque les rayons sont divergents (fig. 78 et 79), on détermine le point G où le rayon parallèle à bc perce le parement du mur. Les ombres que les lignes parallèles à bc projettent sur le mur divergent toutes de ce point. Sur un autre mur, même parallèle, le point de concours serait différent.

CHAPITRE II.

OMBRES DE POLYÈDRES.

Ombres de prismes et de pyramides.

(Figure 81.)

156. Un prisme et une pyramide sont éclairés par des rayons parallèles, dont le point de fuite est s. Pour que le second de ces corps soit déterminé, nous devons connaître la projection I' de son sommet sur le plan horizontal de la base.

On obtient sans difficulté l'ombre I_1 du sommet, et on en déduit les lignes d'ombre AI_1 et BI_1.

Le plan d'ombre de la verticale II' coupe le plan vertical RM du prisme suivant la verticale il_1; le point I_1 sert à trouver les lignes aa_1 et bb_1. On trace ensuite les droites a_1a_2, b_1b_2 comme parallèles, dans l'espace, à AI_1 et BI_1.

On peut déterminer directement les points a_2 et b_2, en opérant sur la face cachée du prisme comme sur la face vue.

On peut aussi commencer par chercher les points I', A_1 et B_1 situés dans le plan horizontal supérieur du prisme, et construire ensuite les lignes d'ombre A_1I_2, B_1I_2 des arêtes sur ce plan. Les points de fuite F, F' et G servent à mener des horizontales parallèles.

CHAPITRE II. — OMBRES DE POLYÈDRES.

L'ombre du prisme sur le sol ne présente aucune difficulté.

(Figure 80.)

157. Considérons maintenant un prisme portant ombre sur une pyramide. Les rayons sont parallèles entre eux et au tableau.

Le plan d'ombre de l'arête RR' coupe le géométral suivant la droite RR_2 parallèle à la ligne d'horizon; il rencontre l'arête AI en un point qui se projette en r' et est par conséquent r. L'intersection du plan d'ombre indéfini avec la face AIB de la pyramide est donc $R_2 r$. L'ombre R_1 du point R est sur cette ligne, et sur le rayon de lumière.

Si l'on opère de la même manière pour l'arête MM', le point m sera mal déterminé par l'intersection trop oblique de la verticale du point m' et de l'arête BI. On pourrait chercher le point où le plan d'ombre est traversé par l'arête AI, mais cette ligne rencontre un peu loin la verticale du point m'. Le mieux est de remarquer que $M_1 m$ est parallèle à $R_2 r$ dans l'espace, et aussi en perspective, car ces lignes sont de front.

Des constructions semblables font trouver le point N_1.

(Figure 81.)

158. Nous allons déterminer les ombres qu'une pièce de bois ayant la forme d'un parallélipipède rectangle projette sur le sol et sur un mur contre lequel elle est appuyée. Les perspectives de la flamme et de sa projection sur le sol sont aux points s et s' situés, le premier au-dessous, et le second au-dessus de la ligne d'horizon. Il résulte de ces positions que le flambeau est derrière le spectateur et au-dessus de l'horizon.

Les arêtes AB, CE, A_1B_1 et C_1E_1 ont le même point de fuite f que la base du mur MN. Les points F et F' sont les points de fuite des grandes arêtes et de leurs projections.

Les traces des faces latérales sont A_1a'', B_1b'' sur le mur, et Aa', Bb' sur le sol. Prolongeant les arêtes CC_1, BB_1, jusqu'à ces lignes, on trouve leurs traces c_1, e_1 sur le mur, et c, e sur le sol.

Le rayon de lumière parallèle aux grandes arêtes est sF; il a pour projection s'F' et il perce le plan horizontal en g. Les traces horizontales des plans d'ombres des grandes arêtes divergent de ce point, et sont Aa', cc', Bb', ee'. Les traces sur le mur sont $a'A_1$, $c'c_1$, $b'B_1$, $e'e_1$.

Deux des quatre grandes arêtes n'atteignent ni le sol, ni le mur; il est nécessaire de déterminer les ombres des points extrêmes E, E_1 et C_1. On trouve les points e_3, e_2 et c_2; le périmètre de l'ombre est ainsi $Aa'A_1c_2e_2e'e_3BA$.

159. Nous avons beaucoup incliné la pièce de bois afin d'avoir sur la feuille le point de fuite F qui était nécessaire à l'explication. Si ce point avait été éloigné, on eût construit la ligne sF par les procédés qui suppléent à l'éloignement des points de concours (art. 15); puis, pour avoir F', on eût tracé Ii et Ll respectivement perpendiculaires à LF et sF, et, du point F" où ces droites prolongées se rencontrent, on eût mené une perpendiculaire à la ligne d'horizon. Cette construction est basée sur ce que les perpendiculaires abaissées des trois sommets d'un triangle LFI sur les côtés opposés se rencontrent en un même point F".

Ombres d'un perron.

(Planche 13.)

160. Nous allons déterminer les ombres du perron, dont nous avons expliqué la perspective aux articles 55 et suivants.

Les rayons sont parallèles : leur point de fuite est s.

L'ombre de l'arête $2'.2''$ sur les marches est la ligne brisée $2'.e$ composée de droites dirigées vers s', et de lignes verticales. Elle se termine en e sur le rayon $2''s$.

La ligne m_1m est l'ombre de l'arête $6'.14''$ sur la marche supérieure. Cette ligne est déterminée à l'aide de son point de fuite G : nous allons voir comment on l'obtient.

La ligne de fuite du plan d'ombre passe par le point de fuite s des rayons de lumière et par le point de fuite de $6''.14''$, qui est le point éloigné où cette droite rencontre la ligne de fuite $F'F$ du plan vertical de l'arête. D'après cela on peut obtenir la ligne de fuite du plan d'ombre par les procédés de l'article 15; mais, comme nous n'avons besoin que de son intersection G avec la ligne d'horizon, il convient de disposer la construction de manière qu'elle donne directement ce point. Nous traçons par s une parallèle à la ligne d'horizon; nous prolongeons $14''.6''$ jusqu'à cette droite en k; nous ramenons q en q' sur une horizontale AB peu éloignée de s; nous traçons $kq'K$, et $KG's$: il n'y a plus qu'à relever G' sur la ligne d'horizon, on a en effet les proportionnalités nécessaires.

La ligne m_1m_2 est la trace du plan d'ombre de $14'.6''$ sur le plan vertical de la marche. Nous connaissons déjà sur cette ligne le point m_1; nous allons en chercher un second n'.

La projection $2.s'$ du rayon $2''.s$ rencontre en u la trace $14''.15''$ du plan vertical de la marche. Il suffit de relever u en u' sur le rayon $2''.s$.

On pourrait tracer de la même manière les lignes mm' et m_3t, mais on doit remarquer que ces droites parallèles dans l'espace à m_1m_2 le sont aussi à peu près en perspective, car leur point de fuite est très-éloigné. On a d'ailleurs le point m de mm', et le point m_3 de m_3t, parce que la ligne m_2m_3 dirigée vers G peut être tracée immédiatement. On arrête mm' sur le rayon $14'.s$ et m_3t sur le rayon $6''.s$.

L'ombre de l'arête 6″2′ est la ligne brisée tt_1e. La partie et_1 est dirigée vers le point F; la droite t_1t est déterminée par ses extrémités.

L'ombre de 4′.8 est zll_1. Les droites zl et ll_1 sont dirigées l'une vers F, l'autre vers 24′.

Ombres dans un intérieur.

(Figure 150.)

161. On commencera par déterminer la projection de la flamme s sur le parquet, les parements des murs, et le plan supérieur de la plinthe qui nous servira de géométral pour diverses constructions.

La première projection s' présente seule quelque incertitude. Si l'on veut opérer d'une manière très-exacte, on déterminera d'abord le centre de la base du flambeau, ce sera la projection de la flamme sur le plan de la table; puis, comme la saillie du rebord doit être la même sur les quatre côtés, les projections des angles de la table sur le parquet se trouvent sur les diagonales déterminées par les pieds. On peut, d'après cela, projeter la table et tous les objets qu'elle porte. Le plus souvent on pourra placer à vue le point s' sur la verticale du point s. Nous avons obtenu sa position par les figures géométrales qui nous avaient servi à mettre la table en perspective.

Le point s'' sur le plan supérieur de la plinthe est obtenu par les horizontales parallèles $s'if$, fis''.

On projette ensuite s'' en s^v et en s^{ix} sur les parements des murs voisins, et on obtient sur les verticales de ces points les projections s^{vi} et s^x de la flamme.

On détermine enfin par s^{viii} et s^{vii} les projections s^{iv} sur le plafond, et s'' sur le plan horizontal mn de la bibliothèque.

162. Les traces des plans d'ombre des solives sur le mur du fond passent évidemment par s'' : ce sont donc les droites 1.2, 4.5,... tracées par ce point et par les angles 1, 4.... Les lignes d'ombre sur le plafond sont les droites 2.3, 5.6... qui divergent du point principal comme les arêtes des solives.

La détermination des ombres de la table ne présente aucune difficulté.

163. Nous allons maintenant nous occuper des ombres de la porte.

La ligne qq_1 vient du point s'; elle fait connaître la verticale q_1z, la ligne zz_1 qui passe par s'' et la verticale du point z_1. Cette ligne devrait être arrêtée à la droite menée de s au point supérieur de l'arête du point q, mais on peut opérer sur le point R, car, vu la manière dont la porte se présente à la lumière, son épaisseur n'est pas assez grande pour qu'il y ait lieu d'y avoir égard. Nous aurons ainsi en R_1 un seul angle au lieu de deux très-voisins. On ne peut avoir égard à cette circonstance qu'en arrondissant très-légèrement le contour de l'ombre, car des tracés plus minutieux seraient peu praticables.

On trace la ligne $R_1 x'$ en la dirigeant vers l'extrémité de l'arête supérieure de la porte. On peut aussi remarquer que les horizontales de la porte ont leur point de fuite en E. Le rayon de lumière qui leur est parallèle est sE; il se projette en $s'E$ sur le plan supérieur de la plinthe. Sa rencontre avec le plan du parement du mur est au point G relevé de G' (art. 155, *fig.* 79) : la trace du plan d'ombre de l'arête supérieure de la porte est donc GR_1.

Pour avoir sur le chambranle l'ombre qui prend naissance au point x', il faut chercher la trace du plan du chambranle sur la face antérieure de la porte. En menant par y une parallèle à la ligne d'horizon, on trouve sur l'arête inférieure cachée le point x_1 qu'on relève en x. Ce point est la trace de l'arête qui porte ombre sur le plan qui la reçoit ; il appartient donc à la ligne d'ombre qui part de x'.

164. La ligne d'ombre *uk* à la partie supérieure de la bibliothèque, la droite *nn'* et les deux lignes obliques qui arrivent en K, viennent de s^r, s'', s et s^{vi}.

Les ombres de la fenêtre ne présentent aucune difficulté, non plus que celles de la cheminée ; toutefois, pour tracer ces dernières, il est nécessaire d'avoir la projection du manteau sur le parquet ou plutôt sur le plan supérieur de la plinthe. On peut supposer que la saillie du rebord est la même des divers côtés, et placer le sommet de l'angle projeté sur la bissectrice de l'angle des jambages : pour faire cette opération, il faudrait connaître le point de distance.

Le point s^{ir} ne sert qu'à faire connaître la petite ombre du cadre de la glace sur le plafond, et de là sur le parement du mur.

CHAPITRE III.

OMBRES PORTÉES OU REÇUES PAR DES SURFACES COURBES.

Ombres d'un cône.

(Figure 85.)

165. Pour que le cône soit déterminé, il est nécessaire d'avoir la projection l' de son sommet sur le plan horizontal de la base.

s étant le point de fuite des rayons, on trouve en l_i l'ombre du sommet. Les traces des plans d'ombres sont ainsi l_iA et l_iB. La génératrice lA est la ligne de séparation d'ombre et de lumière sur la partie vue du cône.

Ombres d'un cylindre vertical portant un prisme droit.

(Figure 83.)

166. Cette épure ne présente presque aucune difficulté; nous ne nous occuperons que de la courbe kE.

Considérons un rayon sM passant par un point M de l'arête RG du prisme; sa projection horizontale s'M' coupe la trace du cylindre en

un point m' qui, relevé sur sM, donne le point m de la courbe d'ombre.

La tangente se projette sur la droite $m'N'$, tangente à la base du cylindre; elle rencontre d'ailleurs la droite RG, parce qu'elle est dans le plan d'ombre de cette arête : relevant donc N' en N, on trouve que la tangente est Nm.

Les extrémités de la partie utile de la courbe se projettent sur les points K' et E'; pour les avoir dans l'espace, il faut tracer les rayons projetés $s'K'$ et $s'G'$, puis relever d'abord K' et G' sur RG, et ensuite k' et E' sur sK et sG.

Ombres d'un cylindre horizontal.

(Figure 82.)

167. Les droites AL, aL traces des plans verticaux qui contiennent les bases des cylindres doivent être données.

Les deux plans tangents au cylindre et parallèles aux rayons de lumière ont pour ligne de fuite la droite Fs, qui passe par les points de fuite F et s des génératrices et des rayons de lumière. Les plans des bases ayant pour ligne de fuite Ll, leurs intersections avec les plans tangents que nous considérons auront leur point de fuite en l. Menant de ce point des tangentes à la base la plus rapprochée, on détermine les points extrêmes B et C des génératrices qui forment séparation d'ombre et de lumière. On pourrait déterminer directement de la même manière les points b et c.

La trace lB du plan tangent sur le plan de la base rencontre le plan horizontal en B_1 : l'ombre de la génératrice Bb passe par ce point et est dirigée vers le point F. Les rayons sB et sb placent en B_1 et b_1 les extrémités de cette ligne. On obtient également ces points en employant les projections des rayons telles que $s'B'$.

Les mêmes opérations déterminent la droite C_1c_1, ombre de Cc; elle est invisible sur la plus grande partie de sa longueur.

Pour achever le contour de l'ombre sur le plan horizontal, il faut déterminer l'ombre des arcs BMC, *bac* des bases.

La construction est représentée pour le point M; son ombre M_1 est à la rencontre du rayon sM avec sa projection $s'M'$. Comme ces lignes se coupent très-obliquement, il est préférable de considérer le plan qui contient la génératrice et le rayon de lumière du point M. Sa trace lM sur le plan de la base perce le plan horizontal en M_2; l'ombre de la génératrice du point M est donc FM_2: sa rencontre avec sM donne le point M_1.

Les tangentes aux deux courbes en M_1 et M doivent se rencontrer sur la droite B_2L, car la première est l'ombre de la seconde, qui a précisément sa trace au point de rencontre E.

Enfin, comme les droites qui joignent les points homologues des courbes divergent toutes de s, la tangente commune NN_1 doit passer ce point. Les relations d'homologie sont évidentes.

En général, une figure plane et son ombre sur un plan sont homologiques en perspective. Le lieu de la flamme et l'intersection des plans sont le centre et l'axe d'homologie.

Ombres dans un berceau.

(Planche 20.)

168. Les rayons sont parallèles: s est leur point de fuite, s' celui de leurs projections horizontales.

Les droites $s'b$, $s'A$, $s'1$, $s'3$, $s'7$ prolongées sont les limites des ombres horizontales. Les lignes 2.4 et $s.6$ convergent vers G (art. 155, fig. 76).

Partons maintenant de la courbe rk.

Les plans parallèles aux génératrices du berceau et aux rayons de lumière ont pour ligne de fuite Ps; leurs traces sur le plan de la seconde tête sont des parallèles à cette ligne telles que $v'v''$ ou $k'k''$. Le rayon sv' rencontre en v la génératrice Pv''.

Sur le plan de la seconde tête les traces des plans tangents au cylindre d'intrados le long de la génératrice Pv'', et au cylindre d'ombre le long du rayon sv', sont $v''u$ et $v'u$. La tangente au point v étant l'intersection de ces plans doit passer par u.

Une construction analogue fait trouver la tangente qk.

Ombres dans des arcades.

(Planche 16.)

169. Nous supposons que les arcades représentées fig. 103 sont éclairées par un réverbère dont la flamme a sa perspective en s, et la perspective de sa projection en s' sur le sol, et en s'' sur le géométral déplacé et abaissé (fig. 104).

Nous construirons d'abord la courbe cc', intersection du cylindre d'intrados de la première arcade par le cône d'ombre qui a la courbe E$_2$N pour directrice, et son sommet au point lumineux s.

Des plans passant par le sommet du cône, et parallèles aux génératrices du cylindre, couperont les deux surfaces suivant des droites dont les intersections formeront la courbe cherchée.

La ligne sF dans l'espace et s'F' sur le géométral est une parallèle aux génératrices du cylindre menées par le point lumineux; elle rencontre le parement du mur au point (g', g). Les traces des plans auxiliaires sur le parement divergent donc du point g. L'une d'elles cou-

pera la courbe de tête aux points q et m; le rayon de lumière sq rencontre en n la génératrice Fm de l'intrados.

Cette construction est répétée sur la quatrième arcade. La courbe s'y raccorde en n' avec la ligne droite de l'ombre portée sur la face du pilier par le pilier précédent.

En menant du point g des tangentes aux courbes de tête, on détermine les points tels que q'' (4ᵉ arcade), où la courbe commence. Le triangle $q''n''m''$ est alors réduit à un point.

Nous avons vu (art. 70) comment on construit les tangentes à la courbe de tête en des points tels que q' et m''. Ces lignes sont les traces des plans tangents au cône d'ombre et au cylindre d'intrados. La tangente à la courbe d'ombre en n'' étant leur intersection passera par le point t'.

Si la courbe de tête est un arc de cercle ou d'ellipse, la courbe d'ombre sera un arc d'ellipse; car, quand un cône et un cylindre ont pour directrice commune une ellipse, leur intersection est une courbe du même genre.

170. Il faut maintenant chercher l'intersection des cônes d'ombre avec le mur du fond de la galerie.

Pour avoir l'ombre portée par un point (N, N') on trace le rayon sN et sa projection $s'N'$, puis on relève en M le point M', où cette dernière ligne rencontre la trace du mur de la galerie sur le géométral.

Le parement du mur du fond et le plan de tête étant parallèles, les tangentes des deux courbes aux points homologues, tels que N et M, sont parallèles dans l'espace, et, en perspective, se rencontrent en un point situé sur la ligne de fuite des plans verticaux des courbes. Cette droite étant éloignée, nous construirons la tangente en M, comme intersection du plan tangent au cône le long de la génératrice sN, avec le plan du mur.

Nous allons chercher les intersections des deux plans avec un plan auxiliaire que nous prenons vertical. Sa trace sur le géométral est une droite quelconque $r'e'$.

L'intersection du plan du mur et du plan auxiliaire est une verticale $r'r$.

La tangente (Ne, Ne') et le rayon (sN, $s'N'$) rencontrent le plan auxiliaire en (e, e') et (i, i'). L'intersection de ce plan avec le plan tangent au cône est donc ie.

Les traces des deux plans sur le plan auxiliaire se coupent en r ; la tangente cherchée est donc rM.

Nous avons opéré sur le géométral comme s'il n'avait pas été déplacé : c'est que les figures de ce plan ne servent qu'à donner des points e', i', r' qui fixent la position de diverses verticales.

Le cône qui a pour directrice la courbe intérieure de l'arcade trace la ligne kK. Les deux courbes se rencontrent en k sur le rayon qui passe par c'.

La ligne Y est obtenue à l'aide de la courbe de tête de la seconde arcade.

Les lignes d'ombre sur le sol ne présentent aucune difficulté : ce sont des droites qui divergent de s' sur le sol, et de s'' sur le géométral déplacé. Celle de ces lignes qui a son origine en E_7 prend au delà du deuxième pilier une courbure peu sensible : elle est alors l'ombre de la partie de la courbe de tête de la seconde arcade voisine de E_6.

Nous avons indiqué le lieu de la flamme sur le plan et l'élévation (fig. 99 et 100). Ordinairement on détermine directement ce lieu sur le tableau, d'après les effets qu'on veut obtenir.

Ombres d'une niche vue obliquement.

(Planche 22.)

171. Nous allons nous proposer de déterminer les ombres de la niche dont la perspective, obtenue sur la planche 21 (art. 100 à 105),

a été reportée sur la suivante, pour éviter la confusion des tracés. Les rayons de lumière ont leur point de fuite en s.

La détermination des lignes d'ombre aa' et $a'A'$ ne présente aucune difficulté. $A'K$ est l'intersection du cylindre d'ombre avec le cylindre de la Niche. L'ombre d'un point M_1 s'obtient en traçant la projection $s'M'_1$ du rayon de lumière, et relevant le point M' en M sur le rayon sM_1.

La tangente de la courbe au point M est l'intersection des plans tangents au cylindre de la Niche et au cylindre d'ombre. Le premier a pour trace MT_1 sur le plan horizontal, et T_1T sur le plan de tête. La trace du second sur ce même plan est M_1T. La tangente cherchée perce donc le plan de tête au point T.

132. La courbe KC_1 est la trace du cylindre d'ombre sur la partie sphérique de la Niche. Nous allons rappeler le procédé graphique qui sert à construire cette courbe, tel qu'on le trouve dans tous les traités de géométrie descriptive.

Nous supposons que la niche représentée sur les figures géométrales 130 et 131 est éclairée par des rayons parallèles à la droite, dont les projections sont Os'' et $O's$.

Par le centre C de la sphère concevons un plan parallèle aux rayons, et perpendiculaire au plan de tête; sa trace sur ce plan sera la droite NE parallèle à $O's$. Il coupe la sphère à laquelle appartient la surface supérieure de la Niche, suivant un cercle dont nous rabattons la moitié postérieure en N_1i_1 (fig. 132). Le rayon de lumière $(NE, N'E')$ est rabattu en N_1E_1, le point E_1 étant déterminé de manière que E_1E soit égal à $E'E''$. Le point i_1 serait l'ombre de N_1 sur la surface sphérique prolongée; la droite C_1i_1 est la projection de la courbe d'ombre.

Cela résulte de ce que, quand un cylindre coupe une sphère suivant un grand cercle, il la rencontre nécessairement suivant un autre grand cercle, et de telle manière que le diamètre, intersection des plans des cercles, soit perpendiculaire aux génératrices du cylindre.

Ainsi, si le grand cercle projeté sur N_1M (fig. 132 *bis*) est la directrice

d'un cylindre dont les génératrices soient parallèles à $N_i i_i$, le grand cercle projeté sur $i_i j$ appartiendra également au cylindre, comme il est facile de le reconnaître.

Pour déterminer divers points de la courbe d'ombre, il faut concevoir des plans parallèles à celui de la figure 132. Chacun d'eux coupera le cylindre d'ombre, le plan de tête et le plan de la courbe, suivant trois droites qui formeront un triangle semblable à celui dont les projections sont $N_i C_i i_i$ et $N' c i'$ sur les figures 132 et 130.

173. Si nous avions les points de fuite g et e (fig. 129) des sections des plans auxiliaires par le plan de tête et par le plan de la courbe d'ombre, et l'intersection CC_i de ces deux derniers plans, nous construirions facilement la perspective KC_i. La droite gm' étant la trace d'un plan auxiliaire, les intersections avec le plan de la courbe, et avec le cylindre d'ombre, seraient $m_i e$ et $m's$; le point d'ombre serait donc m.

On trouverait que la tangente à la courbe rencontre le plan de tête au point t, où la trace $m't$ du plan tangent au cylindre d'ombre coupe la trace CC_i du plan de la courbe.

Tout le problème se réduit donc à la détermination des points de fuite g et e, et de la droite CC_i.

174. Le point f' rapporté de la figure 128 est le point de fuite des perpendiculaires au plan de tête. Les plans auxiliaires étant perpendiculaires à ce plan, et parallèles aux rayons de lumière, ont pour ligne de fuite $f's$. La ligne de fuite du plan de tête est fg. Le point de rencontre g est donc le point de fuite des intersections de ces plans.

175. Maintenant traçons un cercle du point C comme centre, avec un rayon égal à CC' (fig. 128).

Le plan auxiliaire qui passe par le centre de la sphère a pour trace sur le plan de tête gCN (fig. 129), et sur le plan de front du point C la droite nCi parallèle à la ligne de fuite $f'g$. Si l'on rabat ce plan sur le

plan de front en le faisant tourner autour de ni, le grand cercle suivant lequel il coupe la sphère se placera sur le cercle que nous avons tracé. Voyons ce que devient le point N dans ce mouvement.

Les perpendiculaires à l'axe de rotation ni situées dans le plan auxiliaire ont leur point de fuite sur la ligne de fuite $f's$, au pied u de la perpendiculaire abaissée du point principal P (art. 47). La droite Nu est donc dans l'espace perpendiculaire à ni; elle devient en rabattement uN$_1$, et le point N va en N$_1$.

Le rayon de lumière sN devient N$_1$I$_1$, et rencontre le cercle en I$_1$. Quand on relève le plan auxiliaire, la perpendiculaire I$_1 i$ devient iu, et le point I$_1$ se place en I sur le rayon de lumière Ns. La trace du plan auxiliaire sur le plan de la courbe est donc CI; elle fait connaître le point de fuite e.

Le triangle NCI est celui qui est représenté par N$_1$C$_1$I$_1$ et Nci' sur les figures 132 et 130.

176. On peut obtenir la ligne CC$_1$ en menant du point g une tangente à la courbe de tête, et joignant le centre C au point de contact C$_1$; mais il convient d'opérer avec plus de précision.

La droite cherchée, étant perpendiculaire aux plans auxiliaires, a son point de fuite sur la droite uP prolongée, à une distance du point P que nous pourrions facilement construire, car sa produit par Pu est égal au carré de PD (fig. 128). Mais il est plus simple de remarquer que ce point de fuite est également sur gf, et qu'en conséquence tout le problème consiste à mener une droite du centre C au point éloigné où Pu et gf se rencontrent. Nous avons tracé l'horizontale Cu', puis $u'g$ et une seconde horizontale quelconque $c'u'$ que nous avons relevée de manière que le point u' se plaçât sur uP; le point c' se trouve alors en C$_1$ sur la droite cherchée.

177. Nous pouvons déterminer les points de fuite g et e, et la ligne CC$_1$ par les procédés ordinaires de la géométrie descriptive, en restituant le plan et l'élévation de la Niche. Ces opérations sont repré-

sentées sur les figures 130 et 131, qui nous ont déjà servi pour les explications.

Nous opérons sur le plan de front du centre de la sphère ; en d'autres termes nous supposons que le tableau passe par ce point. Une partie de la Niche se trouve alors en saillie. L'échelle des figures est réduite à moitié.

Une droite Pg'' (fig. 130) étant prise arbitrairement pour trace du tableau sur le plan, nous rapportons les points C, P, s' et f (fig. 129) en c, P, s' et g'' (fig. 130), et nous plaçons l'œil à la distance PD (fig. 128). La ligne Og'' donne la direction du plan de tête de la Niche.

Nous traçons la ligne d'horizon O$'f$ parallèlement à Og'', et nous construisons l'élévation d'après les données de la figure 128.

La direction du rayon de lumière est déterminée par la position de l'œil (O, O′), et par celle du point de fuite (s'', s) : la longueur ss' est la moitié de la ligne indiquée par les mêmes lettres sur la figure 129.

Quand le point (i, i') est déterminé, on cherche les points de fuite des droites (NC, N′c) et (Ci, ci') ; on trouve les points (g'', g) et (e'', e) qu'on reporte sur la figure 129.

L'intersection du plan de tête par le plan de la courbe est la droite représentée par N′c, CC$_1$ et C$_1$ sur les figures 130, 131 et 132. On la met en perspective par les procédés ordinaires.

LIVRE IV.

IMAGES D'OPTIQUE.

CHAPITRE I.

IMAGES PAR RÉFLEXION.

Loi de la réflexion.

178. Nous allons maintenant étudier la détermination et la représentation des images que produisent les nappes d'eau et les miroirs. Nous ne nous occuperons que des surfaces réfléchissantes planes, parce que ce sont les seules que l'on rencontre dans les applications sérieuses de la Perspective.

Considérons un rayon de lumière MA (fig. 169) émané d'un point matériel M, et la droite AB suivant laquelle il est réfléchi par le miroir XY. L'expérience a montré que le plan des lignes AM et AO contient la droite AZ perpendiculaire au miroir, et que l'angle d'incidence MAZ est égal à l'angle de réflexion ZAO.

Il est facile de voir, d'après cette loi, que la direction du rayon réfléchi passe par le point N qui a, par rapport au plan réflecteur, une position symétrique de M. Tous les rayons réfléchis paraissant émaner

de N, un spectateur, quelque part qu'il soit placé, verra le point M en N. Le point N est, en conséquence, l'image de M.

Cette image sera vue par un œil O, quand le rayon visuel NO rencontrera le miroir. Le point F n'est utile que pour la construction graphique : il peut se trouver sur le prolongement du plan réflecteur.

L'effet de la réflexion est de faire paraître un objet avec une forme et dans une position symétriques de celles qu'il a réellement. On doit d'ailleurs considérer une image comme un corps réel, dont le spectateur voit successivement les différentes parties s'il change de position.

Lorsque des droites sont parallèles entre elles, leurs images sont parallèles, et ont, par suite, un même point de fuite en perspective. Quand une droite est parallèle au miroir, son image lui est parallèle ; si elle est perpendiculaire au miroir, son image est sur son prolongement.

Réflexion sur une nappe d'eau.

(Planche 25.)

139. L'exemple du ponceau, dont nous nous sommes déjà occupé (art. 114 à 117), suffira pour montrer comment on doit opérer dans le cas des nappes d'eau.

Nous avons vu comment on établissait la perspective du géométral (fig. 141 et 142), et l'échelle des hauteurs CCZ.

On place le point K (fig. 143) qui représente le niveau de l'eau, au-dessous de la ligne d'horizon, de la quantité donnée par la figure 140, puis on porte les diverses hauteurs sur l'échelle au-dessus et au-dessous de ce point. On peut alors mettre en perspective, à la fois, les objets et leurs images. Afin de bien indiquer cette construction, nous avons représenté (fig. 143) une moitié de l'arche directe et réfléchie.

Les points considérés doivent être portés horizontalement sur C′Z, puis joints à H′.

On agira de la même manière pour les marches; il sera bien de ne placer d'abord que les deux extrêmes, puis de partager en dix parties égales les longueurs LXI et I′.XI′ sur la verticale B′$_t$L.

Pour le premier escalier, on établit d'abord le profil dans le plan uu' (fig. 141), à l'aide des verticales des points u et u'. La seconde est immédiatement divisée sur la figure 143; on reporte sur la première les divisions de la verticale du point B′$_t$. Enfin on relève les points du géométral sur les droites qui joignent les points de division des deux verticales. Les grandes arêtes convergent vers F.

180. On construit les courbes de la première tête par points, suivant le procédé ordinaire (art. 70). Nous n'avons pas représenté sur la figure 143 les lignes de hauteur des points m et n, par crainte de confusion. On pourrait employer la méthode de la corde de l'arc (art. 43). Les courbes de la seconde tête, et celles qui limitent les voussoirs sur la douelle se déduisent de la première arête, à l'aide des traces de leurs plans sur le géométral.

Pour déterminer les points de division des voussoirs, il faut les indiquer sur l'élévation (fig. 140), les projeter sur la trace $a'b'$ du tableau, les porter sur l'échelle des largeurs a'E, et de là sur la droite ii', puis les relever sur la figure 141. Nous n'avons pas conservé les lignes de cette facile construction. Les lignes de division des voussoirs sur la douelle concourent au point F; celles qui sont sur la tête convergent vers le points G et G′, perspectives du centre en vue directe et en réflexion.

Les retours de l'imposte et le bahut sont obtenus par les verticales des points x et y d'un côté, x' et y' de l'autre. Les points que l'on détermine sur les deux premières dessinent la coupe par le plan du tableau. Par suite de l'obliquité, les dimensions horizontales sont exagérées.

Le demi-cercle qui termine la gargouille est dans un plan qui a pour ligne de fuite F_1F. Les extrémités du diamètre horizontal, et celle du diamètre vertical suffisent à le tracer convenablement.

On emploie pour le deuxième escalier les verticales des points e et e', sur lesquelles on rapporte les divisions de la verticale Bb'.

Miroirs.

181. Nous nous occuperons d'abord des miroirs verticaux.

Soit EG (fig. 173) la trace sur le géométral du plan du tain de la glace *rstu*, et M un point dont on veut avoir l'image N. On déterminera le point de fuite F des perpendiculaires à la glace (art. 24), on joindra F au point M et à sa projection M' qui doit être connue; on prendra la longueur CN' égale en perspective à CM', et on n'aura plus qu'à relever N' en N.

Pour déterminer la longueur CN' égale à CM', on tracera l'horizontale de front $M'M'_2$, et on prendra son milieu C'': la ligne C'C donnera le point F_1 que l'on joindra à M'_2.

Ce point F_1 une fois obtenu fera trouver rapidement la projection de chaque point de l'image, par une droite de front telle que $M'M'_2$ et une convergente telle que M'_2F_1. On pourra même ne plus se servir du point F, et déterminer le point N' comme sommet du losange $M'M'_2 N'M'_1$ dont les sommets M'_1 et M'_2 sont sur la trace de la glace. Cette construction est très-utile quand le point F est éloigné.

La figure 172 représente sur le plan les constructions que nous venons de faire en perspective, et montre comment on doit opérer quand on a les figures géométrales.

On voit sur la figure 174 l'image d'une porte dans une glace verticale. Les murs étant à angle droit, on a immédiatement des perpen-

diculaires au plan réflecteur. Le point de fuite F_1 est déterminé par les points C et C', comme sur la figure 173.

Si ce point de fuite auxiliaire est éloigné, on prendra un point F_1 (fig. 174) à une distance convenable sur la ligne d'horizon; on le joindra à M' et à C, et prenant C'I, égal à CI, on obtiendra le point N. Construisant alors le losange M'M$_1$N'M$_1$ dont les sommets M$_1$ et M$_2$ sont sur la trace de la glace, on obtiendra un second point de fuite F_2 qui servira avec le premier à déterminer rapidement les images des divers points du géométral, par des losanges semblables. On pourrait aussi utiliser le point de fuite F_1 et tracer seulement des triangles tels que M'M$_1$N.

Cette construction est représentée sur la figure géométrale 170, et appliquée à une glace de front sur la figure 175.

188. Considérons maintenant une glace quelconque; elle sera déterminée par sa trace cg (fig. 177) sur le géométral, et par son inclinaison. Supposons la glace coupée par un plan vertical qui lui soit perpendiculaire, et rabattons ce plan sur le géométral en le faisant tourner autour de sa trace $m'z'$: la section faite dans le plan réflecteur se placera en cz sous l'inclinaison voulue.

Un point m situé dans ce plan de profil rabattu a pour projection sur le géométral m', et pour image n. On peut arriver à ce point en menant mm'' parallèle à zc, prenant $m''n''$ égal à cm'', et traçant les deux lignes mn et $n''n$ l'une perpendiculaire, l'autre parallèle à zc.

Ces constructions seront faciles en perspective, si l'on connait les points de fuite des diverses droites. Nous trouvons immédiatement en f le point de fuite de $m'n''$; rabattant sur le géométral le plan vertical dont la trace est Of, et menant les lignes Of_1 et Of_2, l'une parallèle, l'autre perpendiculaire à zc, nous obtenons en f_1 et en f_2 les points de fuite qui restaient à déterminer.

Les dimensions sont doublées sur la figure 178 : FF_1 et FF_2 sont ainsi doubles des longueurs ff_1 et ff_2.

Pour avoir l'image N d'un point M dont la projection sur le géométral est M', il faut joindre M à F_1 et à F_2, et M' à F_1, prendre CN' égal en perspective à CM', et tracer F_2N' jusqu'en N.

Cette opération serait compliquée, parce que les points F_1 et F_2 doivent ici être considérés comme éloignés, mais le plus souvent la glace sera peu inclinée, et alors le point F_2 sera rapproché de la ligne d'horizon ; le point F_1 se trouvant au contraire très-loin, les lignes qui convergent vers lui pourront être tracées comme parallèles.

183. Quand une glace est perpendiculaire au tableau, la droite qui va d'un point à son image est de front, et le plan réflecteur la partage en deux parties dont l'égalité n'est pas altérée par la perspective.

Dans la figure 150, la glace est verticale et perpendiculaire au tableau ; la construction de l'image ne présente, en conséquence, aucune difficulté. On peut reporter les ombres par points, ou les construire directement sur l'image ; pour cela on déterminera les points de concours s_1 et s''_1, images des points s et s''.

Sur la figure 176 la glace également perpendiculaire au tableau est inclinée à l'horizon. Le plan réflecteur a pour trace sur le parement du mur latéral la ligne rs, et sur celui du mur de front la droite xi parallèle aux côtés ru et st.

Toutes les lignes situées dans le plan de front dont la trace sur le géométral est be, doivent être reproduites sur la glace, dans une position symétrique par rapport à la droite xi.

Pour le plan dont la trace est cg, il faut prolonger ab jusqu'en c et élever la verticale cy jusqu'à la ligne rsy : la droite yj, parallèle à xi, sera la trace du plan considéré sur la glace, et par suite l'axe de symétrie.

Les lignes des feuilles du parquet, étant parallèles à la glace, ont le même point de fuite que leur image.

CHAPITRE I. — IMAGES PAR RÉFLEXION.

Points de fuite et lignes de fuite des images. — Renversement de la ligne d'horizon.

184. La détermination des points de fuite et des lignes de fuite d'une image présente plusieurs problèmes qui sont faciles dans les cas ordinaires de la pratique. Nous allons examiner d'une manière générale le plus important, celui du renversement de la ligne d'horizon.

Le plan symétrique du plan d'horizon, par rapport au plan passant par l'œil et parallèle à la glace, est parallèle aux images des droites horizontales; sa trace sur le tableau contient donc les points de fuite de ces lignes : c'est la ligne d'horizon de l'image.

Il est commode, pour l'exposition, de supposer que le plan réflecteur a été transporté parallèlement à lui-même jusqu'à passer par le point de vue : la ligne de fuite devient sa trace, et l'image du plan d'horizon contenant le point de vue se trouve être le plan d'horizon de l'image.

185. P et D sont les points principaux de fuite et de distance (fig. 180) et KL la ligne de fuite du miroir. Nous allons rechercher la ligne d'horizon de l'image.

Nous commencerons par réduire la figure, en prenant le point P pour centre de similitude. Cette opération est toujours nécessaire eu égard à la grandeur de la distance. La ligne KL devient $\frac{1}{3}$ K.M.

Rabattant l'horizon sur le tableau, l'œil se place en $\frac{1}{3}$ O, et $\frac{1}{3}$ O. $\frac{1}{3}$ K est la trace du plan parallèle au plan réflecteur, que nous considérons comme le plan réflecteur lui-même.

Pour pouvoir appliquer la loi de la réflexion, nous prenons un plan vertical perpendiculaire à la glace : sa trace sur l'horizon est hh'. Nous le rabattons, et nous plaçons en xy son intersection par un plan horizontal XY choisi arbitrairement. L'horizontale du plan réflecteur qui passe par le point M du tableau perce le plan vertical en m; la trace ver-

ticale de la glace est donc *km*. Faisant l'angle *nkm* égal à *mkh*, la droite *kn* est la trace verticale de l'horizon réfléchi. On en déduit, sur le tableau, la ligne de fuite $\frac{1}{2}$K.N en échelle réduite : sa parallèle KH, est la ligne d'horizon de l'image.

186. F étant le point de fuite d'un certain groupe d'horizontales parallèles, leurs images auront sur KH, un point de fuite F', dont nous allons rechercher la position.

Le point F doit d'abord être remplacé par $\frac{1}{2}$F : celui-ci est ramené sur le plan vertical au point *r*, qui est réfléchi en *r'*. Le rayon visuel du point *r'* est projeté sur $\frac{1}{2}$O.R,, et perce le plan vertical au point $\frac{1}{2}$F' qui doit être rapporté en F' sur la figure rétablie à son échelle.

La droite $\frac{1}{2}$F. $\frac{1}{2}$F' est la perspective de *rr'*, c'est-à-dire d'une perpendiculaire au miroir; elle passe donc par le point de fuite de ces perpendiculaires. Menons $\frac{1}{2}$O.V et $\frac{1}{2}$O.$\frac{1}{2}$g parallèles à *hh'* et à *rr'*, $\frac{1}{2}$g sera en rabattement le point de fuite cherché : il n'y a qu'à le relever en $\frac{1}{2}$G sur la verticale du point V, et à le repousser en G à une distance double de P.

G est le point de concours de toutes les droites qui passent par les points de fuite F et F' d'une horizontale et de son image, et, plus généralement, de toutes les droites qui passent par les perspectives d'un point et de son image. Le point de fuite des images des perpendiculaires au tableau serait au point de rencontre des droites H,K et GP.

187. La ligne d'horizon de l'image n'est perpendiculaire aux images des verticales, que quand le plan réflecteur est perpendiculaire ou parallèle au tableau. Quand il est oblique, les images des verticales ne sont plus de front, et ont, par suite, un point de fuite à distance finie.

Traçons (fig. 180) la droite *ki* image de la verticale *k*.$\frac{1}{2}$O, et menons par le point $\frac{1}{2}$O une droite $\frac{1}{2}$O.$\frac{1}{2}$e parallèle à *ki*. Le point $\frac{1}{2}$e sera, en rabatement, le point de fuite des images des verticales : il n'y a qu'à le relever en $\frac{1}{2}$E. Si l'étendue de la feuille le permet, on doublera la lon-

gueur P.½E. Dans le cas contraire, le point de fuite des verticales ne pourra être placé qu'en échelle réduite.

188. Les diverses constructions que nous venons de présenter d'une manière générale se simplifient quelquefois beaucoup.

On peut déterminer les réflexions sur le tableau lui-même, lorsqu'il est perpendiculaire à la glace. La figure 176 présente un exemple de ce cas. La ligne P*m* parallèle à *ru* est la ligne de fuite de la glace, et la droite P*h*, placée par rapport à cette ligne symétriquement à PH, est la ligne d'horizon de l'image.

Deux points symétriques, tels que F et *f* sont les traces de deux rayons visuels placés symétriquement par rapport au plan passant par l'œil et parallèle au miroir. Si des horizontales ont leur point de fuite en F, leurs images convergeront vers *f*. Les images des verticales restent de front, et sont sur le tableau parallèles entre elles, et perpendiculaires à P*h*.

CHAPITRE II.

IMAGES PAR RÉFRACTION.

189. Quand un objet est plongé dans l'eau, tous ses points paraissent rapprochés de la surface du liquide. Cet effet est dû à la *réfraction* : c'est un changement brusque de direction que les rayons éprouvent en passant de l'eau dans l'air.

Un point matériel M (fig. 181), placé à une profondeur ME sous la surface de l'eau, se trouve ainsi vu par un œil O en un certain point N sur la verticale ME. Traçons NO et BM, prenons BM_1 égal à BM et abaissons la verticale M_1E_1 : le quart de BE_1 doit être égal au tiers de BE. Telle est la condition qui détermine la position de l'image N.

On ne peut obtenir graphiquement le point N que par l'emploi d'une courbe auxiliaire. Nous avons simplifié la solution, en calculant une table qui fait connaître immédiatement la proportion dans laquelle la profondeur paraît réduite, c'est-à-dire le rapport de NE à ME.

190. La ligne OM dirigée du point considéré à l'œil est divisée par la surface de l'eau en deux parties AM et AO que nous appellerons m et m' : le rapport de ces longueurs et l'angle de la droite avec un plan horizontal sont les deux arguments de la table. On cherche le premier sur la ligne horizontale supérieure, le second dans la première colonne.

CHAPITRE II. — IMAGES PAR RÉFRACTION.

Sur la figure 181, la valeur de $\frac{m}{m'}$ est $\frac{22}{79}$, ou à peu près 0.28. L'angle OAX mesure 35°30′. On opère avec une exactitude suffisante en prenant pour arguments 0.25 et 35 degrés; la table donne alors pour coefficient de réduction 0.52, et la profondeur EM est réduite de 12mm,8 à 6mm,7.

Si l'on voulait une exactitude plus grande, il faudrait prendre des parties proportionnelles. Nous n'entrerons dans aucun détail sur cette opération qui est très-connue, et qui d'ailleurs ne paraît pas nécessaire ici.

Les colonnes 3, 4 et 5 donnent la réduction de la profondeur quand m est plus petit que m'; les colonnes 7, 8 et 9 concernent le cas où m surpasse m', et la colonne 6 celui de l'égalité.

Les colonnes 1 et 10 servent quand le rapport des deux longueurs est très-petit.

Tableau de la diminution apparente des profondeurs d'immersion.

ANGLE.	$\frac{m}{m'}=0$	$\frac{m}{m'}=0.25$	$\frac{m}{m'}=0.50$	$\frac{m}{m'}=0.75$	$m=m'$	$\frac{m'}{m}=0.75$	$\frac{m'}{m}=0.50$	$\frac{m'}{m}=0.25$	$\frac{m'}{m}=0$
1	2	3	4	5	6	7	8	9	10
5°	0.10	0.08	0.07	0.06	0.05	0.05	0.04	0.02	0
10	0.19	0.16	0.14	0.12	0.11	0.10	0.07	0.05	0
15	0.28	0.25	0.22	0.19	0.18	0.15	0.12	0.07	0
20	0.36	0.33	0.29	0.27	0.25	0.22	0.18	0.12	0
25	0.43	0.40	0.37	0.34	0.32	0.29	0.24	0.17	0
30	0.49	0.46	0.44	0.41	0.39	0.36	0.33	0.25	0
35	0.54	0.52	0.50	0.48	0.46	0.43	0.40	0.33	0
40	0.59	0.57	0.55	0.54	0.52	0.50	0.48	0.44	0
45	0.63	0.61	0.60	0.58	0.57	0.56	0.54	0.51	0.35
50	0.65	0.65	0.63	0.62	0.62	0.61	0.60	0.57	0.50
55	0.69	0.67	0.66	0.66	0.65	0.65	0.65	0.62	0.59
60	0.70	0.69	0.69	0.69	0.68	0.68	0.67	0.66	0.64
65	0.72	0.71	0.71	0.71	0.70	0.70	0.70	0.70	0.68
70	0.73	0.73	0.73	0.73	0.73	0.73	0.73	0.71	0.71
75	0.75	0.74	0.74	0.73	0.73	0.73	0.73	0.73	0.73
80	0.75	0.75	0.75	0.75	0.75	0.75	0.75	0.75	0.75
85-90	0.75	0.75	0.75	0.75	0.75	0.75	0.75	0.75	0.75

191. La formule qui nous a servi pour calculer le tableau est :

$$n^2 = \frac{i^2}{\left(\dfrac{1+\dfrac{m}{m'}}{1+\dfrac{m}{m'}n}\right)^2 (1-i^2)\cot^2\gamma + 1}$$

n est le rapport de EN à EM (fig. 181).
γ l'angle OAX,
Et i l'indice de réfraction dont la valeur est 0.75.

Quand m est nulle, n disparaît du second membre, et on peut calculer la première colonne sans difficulté. Lorsque m n'est pas nulle, il faut donner à n, dans le second membre, une valeur approximative. Le calcul est rapide quand la longueur m est petite, parce que la valeur supposée à n a peu d'influence sur la valeur calculée; pour les valeurs de m un peu grandes, on peut déterminer chaque nouvelle colonne approximativement, d'après celles qui sont déjà obtenues, en extrapolant. Tout se réduit ensuite à un travail de correction par la formule.

Nous avons adopté pour argument celui des deux rapports $\dfrac{m}{m'}$ et $\dfrac{m'}{m}$ qui est inférieur à l'unité. Il résulte de là que les nombres portés sur la première colonne horizontale n'indiquent pas des variations en progression arithmétique.

Faire le rapport $\dfrac{m}{m'}$ nul, c'est supposer que le rayon BO doit être parallèle à AO. Ce cas ne peut pas se présenter, mais il donne les limites supérieures des valeurs de n pour les différents angles.

Faire $\dfrac{m'}{m}$ nul, c'est exprimer que le rayon BM doit être parallèle à OM. On doit alors distinguer deux cas.

Si l'angle γ est supérieur à 41° 25′, un des rayons émanés du point O sera, après sa réfraction, parallèle à OM. La déviation éprouvée par ce rayon déterminera la grandeur de n. La formule devient :

$$n^2 = i^2 - (1-i^2)\cot^2\gamma.$$

Si γ est plus petit que l'angle de réflexion totale 41° 25′, aucun rayon ré-

CHAPITRE II. — IMAGES PAR RÉFRACTION.

fracté ne sera parallèle à OM, et alors plus le point M s'éloignera sur OA, plus le point B devra s'éloigner sur la surface de l'eau. Le coefficient n peut ainsi descendre au-dessous de toute valeur positive sans cependant devenir nul.

D'après ces observations, on comprendra facilement la dixième colonne du tableau.

192. Quand on voudra dessiner un objet plongé dans l'eau, on déterminera l'image sur les figures géométrales, et on la mettra en perspective.

Considérons la courbe de tête, et les lignes des pieds-droits d'une arche (fig. 179). L'œil est au point (O, O'); le niveau de l'eau est indiqué par la droite XX.

Les traces sur la surface de l'eau des plans verticaux qui contiennent les arêtes des pieds-droits sont OX_1 et OX_2. Rabattant successivement ces plans sur le géométral, on obtient en M_1 et m_1 d'une part, M_2 et m_2 de l'autre, les points regardés, et en O_1 et O_2 les positions de l'œil. Opérant alors comme nous l'avons dit à l'article 190, on trouve dans la table les coefficients pour la réduction de profondeur, et on peut établir en M'_1, m'_1, M'_2, m'_2 les images des points.

L'image de $M'_1 M'_2$ peut être tracée comme une droite parce qu'elle a peu d'étendue. Quant aux arcs, pour opérer avec une grande exactitude, il faudrait déterminer plusieurs points; mais il suffira généralement de joindre par des lignes légèrement courbes les points m'_1 et m'_2 à G_1 et G_2.

Une image par réfraction ne présente quelque netteté que quand l'eau est claire, le spectateur rapproché, et l'angle γ assez grand.

LIVRE V.

THÉORIE DES EFFETS DE PERSPECTIVE.

CHAPITRE I.

PROBLÈME INVERSE DE LA PERSPECTIVE.

Exposé de la question.

193. Nous avons vu comment on peut établir une perspective lorsqu'on connaît le plan et l'élévation des objets; nous allons maintenant chercher à rétablir le plan et l'élévation d'après la perspective. Le problème paraît indéterminé, car d'abord la position de l'œil est incertaine, ensuite chaque point peut être placé arbitrairement sur le rayon visuel qui passe par sa perspective; cependant, la connaissance que nous avons des lois auxquelles les objets représentés sont soumis dans leur forme fait disparaître l'indétermination en grande partie, et quelquefois même complétement.

Recherche de la ligne d'horizon.

194. S'il y a sur le tableau des droites qui, dans l'espace, doivent

être horizontales et parallèles, comme il s'en trouve sur presque tous les édifices, on obtiendra la ligne d'horizon en faisant passer par leur point de concours une perpendiculaire aux verticales.

Si le point de concours est éloigné, on pourra opérer comme il est indiqué à la fin de l'article 15 (fig. 20).

Une seule horizontale fuyante AB (fig. 30) suffit pour déterminer la ligne d'horizon, quand on connaît les rapports des parties dans lesquelles elle est partagée ; car, après avoir porté sur une horizontale de front Ab des longueurs qui soient dans les rapports donnés, on peut, par les points correspondants, faire passer des lignes qui, représentant des horizontales parallèles, devront concourir en un certain point F de la ligne d'horizon.

Cette construction est souvent applicable. Les croisées d'un édifice ont généralement des largeurs égales, et les trumeaux sont aussi égaux, sinon sur toute la longueur du bâtiment, du moins dans une même partie. On peut, en conséquence, réunir sur la ligne des appuis la largeur des croisées à celle des trumeaux voisins pour former des segments égaux sur une ligne horizontale.

On obtient le même résultat, en projetant les petites arêtes des marches d'un escalier sur l'une d'elles prolongée (fig. 90, 91 et 141).

L'horizon de la mer ou d'une plaine peu inclinée donne la ligne d'horizon (fig. 68).

195. Pour les paysages, on est quelquefois réduit à déterminer la ligne d'horizon par la comparaison de personnages situés à des plans de front différents. Si la disposition des lieux permet de regarder la partie du sol sur laquelle ils sont placés comme à peu près horizontale, les lignes qui passent à leurs pieds et celles qui touchent leurs têtes sont des horizontales sensiblement parallèles.

Si l'un des personnages paraît plus élevé que l'autre, il faut apprécier la hauteur et l'abaisser convenablement, en conservant sa grandeur.

196. Il convient, toutes les fois que cela est possible, de multiplier

CHAPITRE I. — PROBLÈME INVERSE DE LA PERSPECTIVE.

les vérifications pour la ligne d'horizon, d'abord parce que sa position a beaucoup d'importance, comme nous le montrerons; ensuite parce qu'on reconnaît immédiatement si le dessin est fait avec assez de soin pour qu'il puisse servir de base à des constructions exactes.

Recherche du point principal et de la distance.

197. Le point principal est souvent au milieu de la ligne d'horizon, mais nous verrons qu'il n'y a à ce sujet aucune règle absolue. Il convient, en conséquence, de déterminer directement ce point, quand cela est possible.

On peut placer le point principal et le point de distance sur la ligne d'horizon quand on connaît les véritables grandeurs de deux angles BAG, CAE (fig. 182) formés par des horizontales et ayant leurs sommets en un même point A.

Si, en effet, nous faisons tourner le plan de ces lignes autour d'une horizontale de front MN, jusqu'à le rendre parallèle au tableau, le point A ira se placer en A_1, à l'intersection des segments capables des angles donnés, tracés sur CE et BG. Dans le rabatement la verticale A_1A' devient AA' et fait connaître le point principal (art. 22). En prenant A'K égal à $A'A_1$, on peut tracer la ligne AK dirigée vers le point de distance.

Il est convenable de placer la ligne MN de manière que sa distance au point A soit une fraction simple de la distance de ce point à la ligne d'horizon, le quart, par exemple; alors A'K est précisément la distance principale réduite au quart.

Quelquefois les segments capables se coupent en deux points au-dessus de la ligne MN; on doit alors choisir celle des deux solutions qui satisfait le mieux à la question. Dans l'exemple de la figure 184, le point de section A_1 donne un point principal à peu près au milieu de

la ligne d'horizon, et une distance quadruple de A_1A' qui est bien appropriée à la grandeur du tableau. Le point A_2 conduit, au contraire, à une solution inadmissible, car le point principal serait très-éloigné, et la distance insuffisante. Il pourrait y avoir doute si les cercles se coupaient en des points voisins. Quand les deux angles ont un côté commun, un des deux points de section est sur la trace du plan de front, et il n'y a qu'une solution.

Si les angles donnés CAE, KBI (fig. 185) avaient leurs sommets en des points différents A et B, on ramènerait la question au cas précédent en transportant l'un d'eux par des parallèles qui seraient représentées, en perspective, par des droites ayant les mêmes points de fuite sur la ligne d'horizon. On pourrait, si cela était plus commode pour les constructions, transporter les deux sommets en un troisième point.

Quand un côté AE de l'un des deux angles considérés est parallèle à la ligne d'horizon (fig. 183), on n'a plus qu'un segment capable BA_1G; mais l'angle que CA fait avec AE ou sa parallèle MN étant donné, on peut tracer immédiatement le relèvement CA_1 de CA. Le second segment est remplacé par la droite CA_1.

198. Si l'on connaît plus de deux angles réellement différents, c'est-à-dire non formés par des parallèles, on aura une vérification. Si l'on n'en connaît qu'un, on supposera le point principal au milieu de la ligne d'horizon, et alors on pourra déterminer la distance. Dans le cas où elle paraîtrait trop grande ou trop petite, on déplacerait un peu le point principal.

Quand l'angle donné est droit, si l'un de ses côtés est parallèle à la ligne d'horizon, l'autre est dirigé vers le point principal, et la distance reste indéterminée.

On peut appliquer, dans bien des circonstances, les constructions que nous venons de faire connaître. Ainsi, on trouve souvent sur les édifices et dans les intérieurs des horizontales qu'on sait être à angle

droit. On a quelquefois sur un plafond, sur un parquet, ou à la base d'une colonne, un quadrilatère qui représente un carré; dans ce cas, deux côtés contigus formant avec la diagonale des angles connus, on peut déterminer le point principal et le point de distance. On obtiendra une solution complète toutes les fois que l'on aura la perspective d'un rectangle dont les côtés seront dans un rapport donné.

199. Si deux horizontales AB, AC (fig. 186) sont égales dans l'espace, la ligne dirigée de leur origine commune A au point G, milieu perspectif de BC, sera l'apothème du triangle isocèle BAC; l'angle CGA sera donc droit, et pourra servir aux constructions des articles précédents.

En plaçant le point principal au milieu de la ligne d'horizon en P, on trouve que le point de distance est sur le prolongement de GK. La moitié de la distance est donnée par la longueur RI interceptée sur une droite tracée à égales distances du point G et de la ligne d'horizon.

Si l'on voit sur un tableau une porte ouverte, la largeur de la porte devant être égale à l'ouverture de la baie, on a immédiatement un triangle horizontal isocèle.

Si les deux horizontales égales AB, AC (fig. 187) sont en perspective également inclinées sur la ligne d'horizon, le point principal sera sur la bissectrice, et la distance restera indéterminée.

Quand deux longueurs égales AB, CE (fig. 191) sont dans un même plan horizontal, on peut, par une construction facile, les transporter parallèlement à elles-mêmes, de manière à leur donner une origine commune M. Alors, si elles n'étaient pas primitivement parallèles, on a un triangle horizontal isocèle NMR, sur lequel on agit comme précédemment. Ce tracé peut être employé pour un tableau sur lequel on voit deux portes, deux fenêtres ou deux meubles dont les largeurs non parallèles sont jugées devoir être égales.

Lorsque deux longueurs horizontales égales ne sont pas dans un

même plan, il faut ramener l'une d'elles dans le géométral de l'autre. Lorsque deux droites sont dans un rapport donné, on établit l'égalité par une réduction convenable de l'une des deux (art. 17).

200. Quand on connaît le véritable rapport de deux droites, l'une de front, l'autre horizontale, on prend sur la première une longueur perspectivement égale à la seconde, puis on la fait tourner dans son plan de front, de manière à la rendre horizontale.

Supposons, par exemple, que la verticale AC soit triple de l'horizontale fuyante AB (fig. 188); AE, tiers de AC, sera égal à AB. Ramenant cette longueur sur une parallèle à la ligne d'horizon, le triangle eAB est isocèle horizontal.

On emploie cette construction quand on juge qu'une voûte est en plein cintre. Prenant le diamètre horizontal de la courbe de tête, on le divise en deux parties égales : chacune d'elles a la même longueur que la montée.

Souvent on peut supposer le rapport qui existe entre la hauteur et la largeur d'une porte, d'une fenêtre, d'une marche ou d'un meuble; on détermine alors une distance approximative.

201. Lorsqu'on connaît la perspective d'un cercle horizontal, on peut déterminer le point principal et le point de distance sur la ligne d'horizon. Pour cela on mène deux cordes parallèles à cette ligne; la droite qui passe par leurs milieux est la perspective du diamètre perpendiculaire au tableau : elle fait connaître le point principal. Traçant ensuite quatre tangentes, deux parallèles à la ligne d'horizon, et les deux autres dirigées vers le point principal, on obtient un trapèze dont les diagonales sont dirigées vers les points de distance.

On peut encore déterminer le centre, milieu perspectif du diamètre dirigé vers le point principal, et former des triangles isocèles avec des rayons (art. 199).

Si l'on a la demi-ellipse S_1NS (fig. 45) qui représente la partie visible de la base d'un cylindre, on trouvera le centre de la courbe au milieu

C du diamètre SS_1. On mènera ensuite une tangente horizontale : son point de contact N fera connaître le rayon NC qui est dirigé vers le point principal. On prendra CM égal à CN, on déterminera le milieu perspectif de NM qui sera le centre du cercle, et on formera des triangles isocèles.

202. Quand une droite est perpendiculaire à un plan, si l'on peut déterminer le point de fuite F' de la droite (fig. 56), et la ligne de fuite A'B' du plan, en abaissant une ligne F'A' perpendiculaire sur A'B' on obtiendra le point principal P sur la ligne d'horizon ; la distance sera donnée par une moyenne proportionnelle entre PA' et PF' (art. 47).

Restitution de divers objets simples.

(Figure 81.)

203. Le Prisme fait connaître la ligne d'horizon par ses horizontales parallèles. Comme il y a lieu de penser que les angles situés dans les plans horizontaux sont droits, on a une première condition pour déterminer la position du point de vue.

La Pyramide ne peut évidemment rien indiquer, si l'on n'a pas des données sur sa forme. Dans le cas où l'on aurait quelque motif de supposer que le triangle de la base est équilatéral, en le considérant deux fois comme isocèle on aurait deux conditions, et la Pyramide suffirait à elle seule pour déterminer le point de vue. La condition donnée par le Prisme fournirait alors une vérification.

Les points principaux étant connus ou supposés, on restituera le Prisme sans difficulté ; mais il y a pour la Pyramide une indétermination qui ne disparaîtra que si l'on peut, par quelque considération, assigner sur la base la position probable de la projection du sommet.

(Figure 82.)

204. Le point de concours des génératrices qui forment le contour apparent du Cylindre fait connaître la ligne d'horizon.

Pour déterminer le point de vue, on a les deux conditions que la base soit un cercle, et que son plan soit perpendiculaire aux génératrices.

On mènera à la base deux tangentes verticales, et, joignant les points de tangence, on aura le diamètre horizontal ; on prendra son milieu, et, traçant le diamètre vertical, on aura deux longueurs égales (art. 200).

Joignant un point quelconque du diamètre horizontal au point de fuite F des génératrices, ces deux lignes seront à angle droit.

Les constructions que nous venons d'indiquer sont entourées de diverses vérifications auxquelles nous croyons inutile de nous arrêter.

La restitution du Cylindre et de la direction des rayons de lumière ne présente aucune difficulté.

(Figure 83.)

205. Le Prisme fait connaître la ligne d'horizon. On détermine ensuite la position du point de vue par l'une ou l'autre des deux bases du Cylindre (art. 201).

Le Cylindre suffit à lui seul pour résoudre entièrement le problème; car si l'on prend sur les deux bases des points correspondants, on pourra tracer des couples de cordes parallèles en aussi grand nombre qu'on voudra.

(Figure 84.)

206. Le point de concours f des droites $MN, AB, A_1 B_1 \ldots$ fera trouver

CHAPITRE I. — PROBLÈME INVERSE DE LA PERSPECTIVE. 149

la ligne d'horizon. On déterminera ensuite le point de fuite F des grandes arêtes. La droite qui passerait par F et f serait la ligne de fuite du plan CEE_1C_1.

On prolongera les arêtes AC, BE, A_1C_1 et B_1E_1 jusqu'à leur point de concours, que l'on trouvera sur la verticale du point F, ce qui indiquera que les plans latéraux du Prisme sont verticaux, comme cela devait être.

Il y a lieu de penser que ces arêtes sont perpendiculaires au plan CEE_1C_1. Ayant leur point de fuite et la ligne de fuite du plan, nous pouvons déterminer la position du point de vue dans le plan d'horizon (art. 202).

Restitution des édifices représentés par des vues obliques.

203. Quand un tableau représente un intérieur, un édifice ou une construction quelconque, on y trouve généralement deux séries de lignes horizontales à angle droit. Si la vue est oblique, l'œil est sur un demi-cercle horizontal dont les extrémités sont aux points de fuite de ces lignes.

Le dessin présente quelquefois des données avec lesquelles on peut achever de déterminer la position du point de vue par une des constructions indiquées dans les articles précédents. Les arcades représentées sur la figure 103 paraissent être en plein cintre (art. 200). On peut facilement tracer sur la figure 94 les horizontales du profil d'angle qui contient le point m; ces lignes font des angles de quarante-cinq degrés avec les arêtes des grandes marches, et avec les arêtes des marches en retour (art. 197).

Pour les figures 68, 90, 126 et 141, on supposera d'abord et provisoirement le point principal au milieu de la ligne d'horizon.

208. Les points principaux de fuite et de distance étant obtenus

d'une manière exacte ou très-approchée, la restitution sera généralement facile. Supposons que l'on s'occupe de la figure 68.

On donnera aux échelles des largeurs et des hauteurs aC et CZ une position telle, que les figures géométrales restituées aient une grandeur convenable : ici la réduction des dimensions du tableau est de moitié, et par suite le point C est le milieu de HT'. Plusieurs horizontales parallèles concourent au point F ; on prendra ce point pour point de fuite de la perspective ; on déterminera la distance accidentelle correspondante (art. 23), et, la réduisant à moitié, on aura le point de la distance accidentelle réduite à l'échelle des figures géométrales.

La préparation est maintenant terminée, et on peut construire le plan et l'élévation, en faisant, dans un ordre inverse, les constructions représentées sur les figures 68 et 69, et expliquées aux articles 52, 53 et 54.

La Croix restituée se trouvant avoir des proportions convenables, on adoptera comme définitive la position choisie pour le point de vue.

On obtiendra les dimensions absolues de la Croix, et par suite l'échelle des figures restituées, par la grandeur des personnages de droite qui paraissent être sur le même plan horizontal que le socle. Si l'on n'avait que le personnage de gauche, comme il est évidemment sur une élévation, on devrait l'abaisser sur le géométral, et cette opération présenterait quelque incertitude.

Au lieu de donner au plan des échelles de front une position arbitraire, et de déterminer ensuite le rapport de réduction, nous aurions pu disposer les échelles de manière que les figures géométrales fussent dans un rapport donné avec la grandeur naturelle des objets.

209. On peut faire la restitution par la méthode de la corde de l'arc (art. 43). Pour cela on déterminera le point de distance relatif à la direction Ir (fig. 68), et on fera tourner le plan de la face an-

térieure de la Croix autour de la verticale H_t, jusqu'à l'amener dans le plan du tableau.

Cette construction est très-commode quand le point accidentel de distance peut être placé sur la feuille de dessin. On doit surtout s'en servir pour déterminer la forme exacte d'une courbe située sur un plan vertical.

210. La restitution des figures géométrales dans les divers exemples de perspective qui sont dans notre atlas se fera, quand le point de vue aura été déterminé, de la même manière que pour la figure 68. En général, quand les différents points d'un objet peuvent être rapportés à un géométral, on obtient sans difficulté, pour chacun d'eux, la hauteur, la largeur et l'éloignement qui fixent sa position dans l'espace.

Lorsque le point de vue n'a pas été obtenu d'une manière entièrement rigoureuse, on ne doit l'adopter définitivement que quand toutes les parties des objets restitués ont des proportions convenables.

Restitution des édifices représentés par des vues de front.

211. Quand un édifice est représenté par une vue de front, les lignes de l'une des séries sont dirigées vers le point principal, qu'elles font connaître d'une manière précise ; mais la distance reste entièrement indéterminée.

On voit que la position du point de vue présente beaucoup plus d'incertitude dans les vues de front que dans celles qui sont obliques ; mais on peut quelquefois, comme pour celles-ci, arriver à une détermination géométrique par des considérations collatérales.

212. Sur la figure 150, la largeur de la porte devant être égale à celle de la baie, on peut construire un triangle isocèle qui fera trouver la distance (art. 199).

Pour la figure 127 on pourra supposer que le petit berceau est en plein cintre, et on déterminera la longueur du rayon vertical qui passe par le milieu perspectif de la partie cg de la droite A_1P. Il suffira de limiter ce rayon à la génératrice du petit berceau la plus élevée dans l'espace, qui est celle du point r, où la tangente à la courbe passe par P. Ayant deux longueurs égales, l'une fuyante, l'autre verticale, on trouvera facilement la distance (art. 200).

213. Pour la figure 98 on fera une supposition sur le rapport de deux longueurs, l'une horizontale fuyante, l'autre de front, telles que la largeur et l'épaisseur d'un pilier, ou bien la hauteur des arcades et leur espacement.

Les figures 95 et 96 sont des restitutions aussi correctes, sous le rapport géométrique, que la figure 97 ; cependant on doit les rejeter, parce qu'on ne peut pas supposer, sans motifs, que les grandes lignes d'une galerie aient une direction oblique sur les plans des arcades.

214. Le plafond (fig. 149) est une vue de front. Le point de concours des arêtes des piliers donne le point principal. Il y a lieu de penser que les berceaux sont en plein cintre ; les demi-axes des ellipses des arcs doubleaux sont ainsi des longueurs égales, les unes de front, les autres fuyantes. On peut, d'après cela, trouver la distance ; la restitution se fait ensuite sans difficulté.

Il convient de remarquer que si l'épure est faite avec un grand soin, la position des centres des cercles de la coupole permettra de déterminer la hauteur de chacun d'eux : il n'y aura qu'à restituer la ligne des centres avec ses divisions. Ainsi on joindra H au point L'_3, milieu de L'_1, L'_2 (fig. 148); on ramènera les centres sur HL_3, puis sur une droite AA'' ; enfin, sur $P'A'$, qui est l'échelle des éloignements ici transformée en échelle des hauteurs. On joindra les divers points à d, et on aura sur $A'A''$ les hauteurs cherchées.

CHAPITRE I. — PROBLÈME INVERSE DE LA PERSPECTIVE. 153

Restitution des édifices qui présentent des directions biaises ou des parties courbes.

(Figure 109.)

215. On voit immédiatement que le Pont est biais, parce que les droites de la route n'ont pas le même point de fuite que les lignes en retour du premier dé du parapet, qui doivent être perpendiculaires aux plans des têtes.

On le reconnaîtrait également en étudiant les situations relatives des lignes de la route et du chemin de fer. Pour qu'elles fussent à angle droit, il faudrait que l'œil se trouvât sur le demi-cercle fg (fig. 104), et on ne peut pas y trouver une position pour le point de vue; il serait ou trop rapproché du tableau, ou rejeté sur le côté d'une manière inadmissible.

La construction serait faite sur le tableau, comme il est indiqué à l'article 197; nous l'avons représentée sur un plan séparé pour éviter la confusion, et parce que cette figure existait déjà.

Pour déterminer la position du point de vue, on supposera le point principal au milieu de la ligne d'horizon, et l'on opérera sur les lignes rectangulaires du premier dé du parapet, celui qui est le plus à droite.

La restitution ne présente pas de difficulté. En projetant le point u sur la droite xx', on déterminera la largeur en plan du talus mesurée suivant l'obliquité du chemin de fer. Pour construire les courbes bases des cônes, on prendra pour plan horizontal celui du terrain naturel.

(Figure 112.)

216. Ici le biais est évident, car les lignes de la route sont de

front, et il est impossible de placer le point principal au point de fuite des horizontales du chemin de fer.

On déterminera la position du point de vue comme pour la figure 109, en supposant le point principal au milieu de la ligne d'horizon, et les dés des parapets rectangulaires.

La restitution est facile; on prendra le plan du terrain naturel pour géométral.

La méthode de la corde de l'arc (art. 209) devra être employée pour déterminer la forme exacte de la courbe de tête.

(Figure 121.)

217. On tracera deux horizontales parallèles $r_6 f_6$ et $r'_6 f_6$, l'une par les extrémités inférieures des arêtes, l'autre par les naissances des arcs, que l'on déterminera avec tout le soin possible. Le point f_6 fera connaître la ligne d'horizon.

On peut encore relever des points de l'horizontale inférieure des deux premiers piliers, sur la courbe qui passe par le point m''_3. On aura ainsi des couples de cordes horizontales parallèles. Cette construction a déjà été indiquée à l'article 205.

On voit que la ligne d'horizon peut être déterminée d'une manière précise, bien que sa position ne soit pas indiquée nettement à l'œil, comme dans les exemples précédents.

218. Les horizontales qui sont à la base d'un pilier se rencontrent à angle droit, et, comme aux piliers de gauche et de droite ces lignes ne sont pas parallèles, on a des données suffisantes pour placer le point de vue dans le plan d'horizon.

On pourrait résoudre la question par un des arcs du bandeau, car dès qu'on connaît la perspective d'un cercle horizontal, la position du point de vue est déterminée : la solution que nous avons donnée à

l'article 201 convient au cas de l'hyperbole comme à celui de l'ellipse. Toutefois les tracés donnent quelque embarras dans l'application, par suite de l'éloignement du centre du cercle, et de la seconde branche de l'hyperbole. Il est rare d'ailleurs qu'un arc d'hyperbole soit tracé avec assez d'exactitude pour qu'on puisse appuyer sur lui des constructions.

(Figure 128.)

219. On détermine la ligne d'horizon par le point de concours f des lignes d'assise du mur.

Le point C, milieu perspectif de AB, étant obtenu, on trace la ligne CC' qui est égale à CB, ce qui donne une première condition pour la position du point de vue. On en aura une seconde en remarquant que Cf' doit être perpendiculaire à Cf; la droite Cf' sera déterminée soit par le centre δ du demi-cercle du trompillon, soit par le point de concours η des lignes telles que Bϵ.

220. L'analyse que nous venons de faire montre que le problème inverse de la perspective est bien loin d'avoir l'indétermination qu'on lui attribue ordinairement : la plupart des tableaux qui représentent des édifices se prêtent à une discussion géométrique régulière.

CHAPITRE II.

RESTITUTIONS COMPARÉES.

Exposé de la question et premières considérations.

221. Quand un spectateur regarde un tableau, il est bien rare qu'il se place au point de vue qui a été choisi pour l'établissement de la perspective; alors l'objet qu'il voit n'est pas exactement celui que le peintre a représenté, mais un autre qu'on peut déterminer en faisant la restitution du plan et de l'élévation pour le point de vue spécial où le spectateur est placé.

Ainsi, quand on fait une perspective, le point de vue est fixe et l'objet invariable; mais quand on regarde un tableau de diverses positions successives, le point de vue est mobile, et l'objet éprouve des modifications corrélatives.

Avant de traiter la question d'une manière générale, nous allons présenter quelques considérations très-simples qui feront comprendre la nature des déformations que produit le déplacement du point de vue.

222. Dans quelque position que se place le spectateur, les lignes verticales restent évidemment verticales, et les rapports des parties dans lesquelles une droite de front est divisée ne sont pas altérés. Il résulte de là qu'un édifice reste toujours d'aplomb, que les rapports

des hauteurs de ses différentes parties n'éprouvent pas de modifications, et que si les images produites par la réflexion des nappes d'eau ont été bien déterminées, elles ne cessent pas de correspondre exactement aux objets.

223. Quand le déplacement de l'œil se fait dans le plan d'horizon, les lignes horizontales et parallèles restent horizontales et parallèles, parce que leur point de fuite est toujours sur la ligne d'horizon.

Les rapports des parties dans lesquelles une horizontale est divisée ne sont pas altérés (art. 17). D'après cela la distribution des croisées sur une façade n'est pas modifiée; un fronton reste isocèle, car la verticale du sommet partage la base et toutes les horizontales en parties égales; un faîte est toujours au milieu de la largeur de l'édifice; une anse de panier, une ogive sont légèrement modifiées, mais restent symétriques par rapport à leur axe.

224. Si l'œil s'élevait ou s'abaissait d'une quantité notable, les horizontales parallèles n'ayant plus leur point de concours sur la ligne d'horizon paraîtraient inclinées; les frontons seraient scalènes; les marches des perrons auraient des girons inégaux; les fenêtres d'un édifice ne seraient plus également larges, etc. Il est donc très-important que le plan d'horizon n'éprouve que de petits déplacements. Cette condition est généralement satisfaite, car l'œil du spectateur reste toujours à peu près à la même hauteur. Quand on est obligé d'élever un tableau, on doit l'incliner de manière à ramener le plan d'horizon de construction, qui cesse d'être horizontal, à passer à peu près par l'œil du spectateur.

Toutefois une perspective exacte vue d'un point placé hors du plan d'horizon est moins choquante qu'un dessin où les règles essentielles de la perspective sont violées. Cela vient de ce qu'il y reste une certaine harmonie : ainsi les lignes parallèles ne cessent pas d'être parallèles; la diminution de largeur des croisées d'un édifice ou des marches d'un escalier se fait suivant une loi régulière.

225. Une ligne représentée par un point paraît dirigée vers l'œil du spectateur, quelque part qu'il se place. Si l'on se croit menacé à l'œil par un archer, c'est que, sur le tableau, toute la flèche est cachée par son fer, et alors chacun se verra menacé à l'œil. Si la partie empennée paraît en grand raccourci au-dessus du fer, tous les spectateurs croiront la flèche dirigée vers leurs poitrines.

La visée de l'archer se détourne vers le spectateur comme la flèche, parce que la direction du regard résulte de la position des différentes parties de l'œil, qui n'est donnée sur une perspective que relativement au point de vue. C'est par le même motif qu'un portrait regarde tous les spectateurs ou n'en regarde aucun.

Relations géométriques entre deux figures planes restituées d'une même perspective.

226. Nous allons maintenant entrer dans des détails géométriques plus précis, et, pour procéder avec ordre, nous nous occuperons d'abord des restitutions d'une même figure horizontale, lorsque l'œil se déplace dans le plan d'horizon.

Si l'on regarde le tableau représenté sur la figure 189, en se plaçant au droit du point P, à une distance PD, un point quelconque M du géométral sera restitué en un point m qui pourra être facilement déterminé sur le plan (fig. 190). Son éloignement nm (fig. 189 et 190) est évidemment proportionnel à la distance PD (fig. 189) ou po (fig. 190). Donc, si le spectateur, en se tenant toujours au droit du point P, s'éloigne ou se rapproche du tableau, chaque point représenté paraîtra s'en éloigner ou s'en rapprocher de quantités proportionnelles. On voit sur la figure 190 la position m_1 du point considéré quand la distance est PD_1 (fig. 189).

CHAPITRE II. — RESTITUTIONS COMPARÉES. 159

Si le spectateur se meut parallèlement au tableau, le point principal passera, par exemple, de P en P' (fig. 189), la distance P'D' étant égale à PD. L'éloignement du point M ne changera pas, il sera donné par la longueur n'm' égale à nm. Le point restitué ira de m en m' (fig. 190); il se transportera à gauche pendant que le spectateur s'avancera vers la droite.

Enfin, si le spectateur se meut obliquement de o' en o_1, le point considéré ira de m' en m_1, et comme les deux parties de la figure sont inversement semblables par rapport au point M, on voit que $m'm_1$ est parallèle à $o_1 o'$, et qu'ainsi chaque point du géométral s'est transporté sur une parallèle à la droite que l'œil a parcourue.

227. Supposons que mnrs (fig. 199) soit la restitution, pour une certaine position de l'œil, d'une figure horizontale représentée en perspective sur un tableau placé en AB; connaissant le point m_1 où se transporte le point m pour une situation différente de l'œil, on peut facilement construire la nouvelle figure, car tous les points ont parcouru des parallèles à mm_1, et en prolongeant les diverses droites jusqu'au tableau, leurs traces restent les mêmes.

Si l'on connait la position O de l'œil qui correspond à la première figure, on en déduira, par une construction analogue, la position O_1 corrélative à la seconde.

Les droites qui sont parallèles sur une figure sont parallèles sur l'autre, ainsi que nous avons reconnu que cela devait être (art. 223).

228. Supposons maintenant que l'œil passe d'un point O (fig. 195) à un autre point O_1 situé à une hauteur différente; le point m restitué sur le géométral du point M du tableau ira en m_1, et la droite mm_1, intersection du géométral avec le plan des deux rayons visuels Om, $O_1 m_1$, passera par le point G, trace de la ligne OO_1 sur le géométral. Toutes les lignes qui joignent les points homologues des deux figures divergent donc du point G. Quand l'œil reste dans le plan d'horizon, la ligne OO' étant parallèle au géométral, le point G disparait à l'in-

fini, et les lignes qui joignent les points homologues sont parallèles, comme nous l'avons déjà reconnu.

Les points de la première figure situés sur la base AB du tableau appartiennent à la seconde; enfin, toute droite a pour homologue une droite, car sa perspective est nécessairement une droite, qui doit être restituée suivant une autre droite, quelle que soit la position de l'œil.

Nous n'avons pas supposé que le tableau fût perpendiculaire au plan de la figure; les choses se passeront donc sur un plan quelconque comme sur le géométral.

On voit ainsi que deux figures restituées sur un même plan d'une perspective plane pour des positions différentes du point de vue sont homologiques (art. 26). Les traces du tableau et de la droite des points de vue sur le plan des figures sont l'axe et le centre d'homologie.

Application des théories qui précèdent à la restitution des édifices.

229. Nous avons représenté sur la planche 15 trois restitutions du plan d'une galerie pour des positions différentes de l'œil. L'altération des angles est assez grande dans les figures 95 et 96; elle serait très-remarquée si le tableau représentait le plan lui-même, mais elle paraît moins pour l'ensemble de l'édifice. C'est ainsi qu'on saisit bien mieux l'irrégularité du plan d'une maison quand les murs sortent de terre, que quand elle est achevée.

Sur la figure 96 les éloignements rectangulaires sont les mêmes que sur le plan 97, mais les longueurs obliques sont plus grandes. On peut se demander quels sont les déplacements de l'œil dans le plan d'horizon, pour lesquels une ligne est toujours restituée avec la même grandeur sur le géométral.

230. Soit AB la trace d'un tableau (fig. 200), *mn* une droite res-

tituée sur le géométral, et O la projection de l'œil. La trace G de la droite et son point de fuite F ayant des positions déterminées sur le tableau sont fixes, de sorte que si l'œil se transporte en O_1, la droite se placera en m_1n_1 parallèlement à FO_1. Les cordes mm_1, nn_1 sont d'ailleurs parallèles à OO_1; donc, si le spectateur est resté à la même distance du point de fuite, la droite mn aura conservé la même longueur en se transportant.

231. L'angle de deux droites étant égal à celui que forment les rayons visuels qui vont à leurs points de fuite, si l'œil se meut dans le plan d'horizon sur un cercle passant par ces points, les droites feront toujours le même angle.

Si l'une des lignes est de front, et l'autre dirigée vers le point principal, l'angle paraîtra droit à tout spectateur placé sur le rayon principal.

Cette observation et celle de l'article 230 vont nous conduire à des conséquences intéressantes pour la discussion des perspectives; mais nous devons faire remarquer auparavant que la grandeur des lignes de front ne dépend pas de la position du point de vue dans le plan d'horizon. Ainsi, la verticale MN (fig. 198) a pour grandeur IG à l'échelle du premier plan, quelles que soient les positions des points principaux de fuite et de distance sur la ligne HH'.

232. Si l'on conçoit dans le plan d'horizon d'un tableau un demi-cercle ayant son centre au point de fuite des horizontales d'une façade, en quelque point de cette courbe que le spectateur place son œil, la façade lui paraîtra toujours exactement de la même grandeur, mais en des positions différentes. S'il entre dans le cercle, la façade se raccourcira; s'il en sort, elle s'allongera en conservant d'ailleurs la même hauteur.

Quand le spectateur s'éloigne du point de fuite des horizontales d'une galerie, il augmente sa profondeur, et rend ses arcades fuyantes moins élancées. Ces modifications sont du reste peu appréciables. Les

courbes de front, qui seules manifestent leur forme d'une manière précise, n'éprouvent jamais d'altération.

233. Si l'œil du spectateur se meut dans le plan d'horizon sur un cercle passant par les points de fuite des horizontales de deux façades, il verra ces façades tourner en comprenant toujours le même angle ; l'une se raccourcira, l'autre s'allongera, et les hauteurs resteront invariables. Si le spectateur entre dans le cercle ou en sort, l'angle des façades augmentera ou diminuera.

En quelque point du demi-cercle fof_1 (fig. 139) que le spectateur se place devant le tableau ab, le ponteceau qui s'y trouve représenté lui paraîtra droit. Il prendrait du biais vers la droite ou vers la gauche, si le spectateur sortait du cercle ou y entrait.

234. Quand une perspective est exacte, les objets restitués ont une grande mobilité ; pour peu que l'on change de position, on voit les édifices se déplacer suivant les lois que nous venons de reconnaître. Il faut cependant que le tableau ait de la profondeur. Lorsque tous les objets sont à peu près sur le même plan, et que, par conséquent, il n'y a pas de dégradation perspective sensible, ces effets sont peu appréciables.

Lorsqu'une perspective n'est pas entièrement exacte, les objets sont moins mobiles. Une étude sérieuse d'un grand nombre de gravures nous a montré que c'était à ce signe qu'on pouvait reconnaître le plus facilement, à la première vue, le degré d'exactitude géométrique d'un dessin. Quand il y a un accord parfait entre toutes les lignes d'un tableau, les objets se placent dans la position précise où ils doivent être vus ; mais lorsque les indications perspectives de ses différentes parties se contrarient, la restitution dépend des préoccupations du spectateur, et par suite ses effets sont beaucoup moins certains.

CHAPITRE II. — RESTITUTIONS COMPAREES. 163

Relations entre deux figures à trois dimensions restituées d'une même perspective assujettie à un géométral.

235. Nous allons maintenant exposer la loi générale des relations qui existent entre deux figures à trois dimensions restituées d'une même perspective. Nous supposerons que le tableau considéré est un de ceux où l'on trouve un plan géométral, et dont, par suite, on peut faire une restitution géométrique pour chaque position assignée à l'œil.

Soit O le point de vue d'un tableau (fig. 196) et MM′ la perspective d'une verticale mm' élevée sur le géométral. Si l'œil passe en O_1, le point m' ira en m'_1, et la droite $m'm'_1$ sera dirigée vers la trace G de la ligne OO_1 (art. 228). Le point m_1 homologue du point m sera l'intersection de la verticale du point m'_1 et du rayon $O_1 M$.

Les lignes mm', $m_1 m'_1$ et MM′ forment un prisme triangulaire vertical tronqué. Les lignes homologues des bases se rencontrent en trois points O, O_1 et G qui doivent être sur une même droite intersection des plans des deux bases. La ligne mm_1 qui joint deux points homologues quelconques passe donc par le point G où la ligne des points de vue perce le géométral.

236. Nous avons démontré que, sur le géométral, à toute droite de la première figure correspond une droite de la seconde (art. 228). Pour étendre cette proposition aux figures de l'espace, il suffit de remarquer que la ligne homologue d'une droite, ayant des droites pour projection sur le géométral et pour perspective sur le tableau, est l'intersection de deux plans.

Enfin les points d'une figure situés sur le tableau appartiennent à l'autre figure.

Ces relations constituent l'homologie dans l'espace. Le tableau est

le *plan d'homologie*; la trace de la ligne des points de vue sur le géométral est le centre d'homologie.

Les positions de l'œil sont des points homologues sur les deux figures.

Il est facile de déduire diverses restitutions d'une première, quand on connaît les positions correspondantes du point de vue.

237. Si le point de vue se rapproche du géométral, les lignes verticales paraîtront plus grandes. Ainsi, la ligne d'horizon devenant $H_1 H'_1$ (fig. 198), la grandeur de NM sera GI_1 à l'échelle du premier plan.

Le géométral peut être inférieur ou supérieur : la règle telle que nous venons de l'énoncer est toujours juste.

Il arrive quelquefois, surtout dans les tableaux d'intérieur, que les divers points représentés peuvent être rapportés indifféremment à un géométral inférieur ou à un géométral supérieur. Dans ce cas l'abaissement du point de vue fera paraître les verticales plus grandes ou plus petites, suivant que, par une préoccupation involontaire, on attachera plus d'importance au premier ou au second de ces plans. Ce sera généralement au plan inférieur représentant le parquet; le plafond paraîtra alors légèrement incliné.

Quand l'œil se meut dans le plan d'horizon, l'objet restitué se modifie de la même manière, à quelque plan horizontal qu'on le rapporte; mais quand l'œil s'élève ou s'abaisse, l'objet est différent suivant le géométral auquel on l'assujettit.

238. Toute droite primitive étant représentée par une droite sur une restitution quelconque, il en résulte que la position relative des objets est toujours conservée. Nous avons vu (art. 225) qu'un portrait qui regarde le spectateur dans une position le suit toujours de son regard; il en est de même des personnages représentés. Si l'un d'eux en regarde un autre dans une restitution, il le regardera dans toutes, et aucun autre personnage ne viendra se placer entre eux.

CHAPITRE II. — RESTITUTIONS COMPARÉES.

Ce que nous disons du regard s'étend à tout ce qui comporte l'idée de direction : une pierre qu'on jette, un cheval qui s'élance, une main qu'on tend, des rayons qui éclairent; cette dernière question, ayant une grande importance, mérite une étude spéciale.

Des ombres dans les objets restitués.

239. Supposons qu'un peintre ait mis en perspective des objets éclairés par des rayons divergents, et qu'il ait déterminé les ombres avec soin. Si le tableau est regardé d'un point différent du point de vue, les objets restitués, que nous supposons assujettis à un géométral, seront homologiques des objets réels, et les lignes homologues des rayons de lumière seront des droites qui divergeront de la nouvelle position du point lumineux. Ceux des rayons qui étaient tangents aux surfaces seront encore tangents aux points homologues, et détermineront les mêmes lignes de séparation d'ombre et de lumière. Ceux qui portaient ombre de certains points sur d'autres passeront par les homologues de ces points, et donneront les mêmes ombres portées. En résumé, quelque part que le spectateur se place, les ombres seront toujours justes et le tableau convenablement éclairé.

240. On voit d'après cela que la position du point de vue est inutile pour la construction des ombres; et, en effet, si l'on jette les yeux sur les figures des planches 11 et 12, on remarquera que les ombres ont été obtenues sans le secours des points principaux de fuite et de distance qui sont restés indéterminés. Nous avons utilisé la ligne d'horizon, mais seulement comme ligne de fuite des plans considérés. Reportons-nous, par exemple, à la figure 81, et supposons que le point principal ne soit pas sur la ligne FF, mais au-dessous d'elle. Le sol, ayant toujours FF pour ligne de fuite, ira en s'élevant, et, comme le

Prisme conserve des arêtes verticales, il se trouvera obliquangle. Le point s' sera le point de fuite des rayons de lumière projetés sur le sol par des plans verticaux. Il n'y a d'ailleurs rien à changer aux ombres : toute l'épure est exacte.

Des points accidentels sont indiqués sur les planches 13 et 16, mais ils ne servent pas pour la détermination des ombres.

Sur la planche 20, nous avons utilisé pour les ombres le point principal, mais uniquement parce qu'il se trouve être le point de fuite des génératrices du Berceau.

241. Le point principal et le point de distance nous ont été nécessaires pour la détermination des ombres de la Niche (pl. **22**); il est facile de reconnaître la cause de cette différence. Nous avons vu que quand deux figures à trois dimensions sont restituées d'une même perspective pour des points de vue différents, toute droite de l'une a pour homologue dans l'autre une ligne droite; il en résulte qu'un plan a pour homologue un plan, et, par suite, que quand un tableau représente des polyèdres, les raisonnements et les constructions pour déterminer les ombres qu'ils projettent les uns sur les autres restent les mêmes, quelque part que l'œil soit placé.

S'il s'agit, au contraire, d'une surface courbe, sa nature varie suivant la position du spectateur. Une sphère, par exemple, n'a pas une sphère pour homologue. Si donc on base la détermination de ses ombres sur ses propriétés spéciales, il faudra appuyer la construction sur la position du point de vue. Lorsque le spectateur se déplace, la surface courbe s'altère, mais les ombres restent exactes.

Nous avons pu déterminer les ombres des cylindres représentés sur les figures 82 et 83, sans connaître la position du point de vue, parce que les lignes droites restant droites pour toutes les positions de l'œil, un cylindre ne cesse pas d'être un cylindre, et que, par suite, les propriétés qui ne dépendent pas de la forme de la directrice sont conservées.

CHAPITRE II. — RESTITUTIONS COMPARÉES. 167

Les mêmes considérations s'appliquent au cône de la figure 85, et aux intrados cylindriques des planches 16 et 20.

Conséquences de la loi géométrique des déformations des objets restitués.

242. En rapprochant les résultats successivement exposés dans ce chapitre, on comprend pourquoi la projection conique donne des perspectives convenables; c'est que le déplacement du spectateur, qui se fait généralement de manière à conserver à peu près le plan d'horizon, n'altère pas l'harmonie de la composition, et n'introduit aucune forme que les lois de l'architecture repoussent. Les angles des édifices sont un peu modifiés, les images produites par les miroirs ne sont plus complètement exactes, mais l'œil ne saisit pas facilement ces altérations, surtout la dernière. Il en est de même des effets de la réfraction, que d'ailleurs les peintres atténuent toujours, et peut-être avec raison. Les contours apparents des surfaces soulèvent seuls quelques difficultés; c'est une question dont nous nous occuperons dans le prochain chapitre.

243. Nous avons supposé que les objets étaient assujettis à un géométral. Nous pouvons examiner rapidement les autres cas.

Quand les objets primitifs présentent des droites diversement placées, toute restitution doit leur être homologique. Le tableau est le plan d'homologie. Si l'œil est resté dans le plan d'horizon, le centre d'homologie est à l'infini; s'il en est sorti, on peut appuyer la restitution sur un géométral quelconque, et, par suite, le centre d'homologie peut être placé arbitrairement sur la ligne des points de vue. Le spectateur profite de l'indétermination du problème géométrique, pour soumettre les objets aux convenances de leur nature.

Enfin, lorsque les objets ne présentent ni arêtes droites, ni direc-

tions nécessaires à conserver, les restitutions que font les spectateurs sont plus satisfaisantes encore que dans les autres cas, parce que l'indétermination géométrique est plus grande.

Observations sur les plafonds.

244. Quand un spectateur est devant un tableau vertical, il peut se placer à diverses distances et donner ainsi plus ou moins de profondeur à la scène; son œil reste d'ailleurs dans le plan d'horizon, ce qui est essentiel. Pour un plafond, au contraire, le spectateur est toujours à la même distance du tableau, et il peut prendre diverses positions autour du point principal.

Les directions verticales ne sont conservées que quand on se trouve directement au-dessous du point principal; lorsqu'on s'éloigne de cette position, les inclinaisons peuvent devenir assez grandes. C'est un inconvénient, car les verticales ont plus d'importance que les autres droites. Quand un édifice se présente obliquement, il est difficile de voir si les lignes des cordons ou des corniches ne sont pas inclinées, tandis qu'un défaut dans la verticalité est promptement remarqué. On trouve d'ailleurs dans la stature des animaux, dans les arbres et dans beaucoup d'autres objets, une direction à peu près rectiligne et verticale, qui doit être conservée.

On voit que les plafonds sont, pour la perspective, dans des conditions plus mauvaises que les tableaux ordinaires. Néanmoins, quand la hauteur d'une salle est un peu grande relativement à ses dimensions horizontales, on peut très-bien représenter des édifices sur son plafond. Il suffit, pour les empêcher de surplomber dans les différentes positions que prend le spectateur, de donner, sur les figures géométrales, un peu de fruit aux murs. Cela diminue, il est vrai, leur hauteur perspective, et il peut en résulter quelque confusion dans le des-

CHAPITRE II. — RESTITUTIONS COMPARÉES.

sin, mais il est facile de remédier à cet inconvénient en élevant le point de vue. Nous croyons donc que Montucla s'est exprimé en termes beaucoup trop absolus, quand il a écrit, à l'occasion des plafonds du Père Pozzo : « Il n'y a pas moyen d'empêcher que l'architecture ainsi mise en perspective n'ait l'air de crouler sur le spectateur. »

Nous sommes porté à penser que Montucla n'avait pas étudié cette question, et qu'il a seulement exprimé l'impression qu'il avait éprouvée à la vue des plafonds qui sont dans l'ouvrage du Père Pozzo [1].

Si le plafond est un tableau vertical couché, il ne pourra être regardé que par les personnes qui sont du côté de la salle où se trouve le bord supérieur du cadre. Le plan d'horizon aura dû être établi en conséquence.

[1] Les plafonds du Père Pozzo ne sont pas irréprochables à tous égards. Si, par exemple, nous regardons celui qui est représenté sur la figure 88 de son ouvrage, nous verrons que la distance est petite ; comme d'ailleurs les murs représentés n'ont pas de fruit, il en résulte que leur développement perspectif est considérable, ce qui leur donne un peu l'air de crouler sur le spectateur. Néanmoins cet effet diminue beaucoup quand on place son œil dans l'espace qui correspond à la salle.

Le Père Pozzo reconnaît expressément que pour ce plafond la distance est trop petite.

En général les plafonds doivent être vus sur place ; ils perdent beaucoup, sous le rapport de la perspective, à être reproduits par la gravure, d'abord parce qu'on ne les regarde pas dans la position convenable, ensuite et surtout parce que l'œil peut se rapprocher du dessin, et s'éloigner du rayon principal, beaucoup plus que le spectateur qui a nécessairement les pieds sur le parquet dans la salle du plafond.

CHAPITRE III.

DÉROGATIONS RELATIVES AUX SURFACES COURBES.

Étude des pratiques des peintres pour la représentation des corps dont les surfaces sont courbes.

245. L'ensemble des rayons visuels tangents à une surface forme un cône dont la trace sur le tableau est le contour apparent perspectif de la surface. Ce cône est dit *circonscrit*.

Le cône circonscrit à une sphère est de révolution; sa trace est un cercle quand l'axe est perpendiculaire au tableau, et une ellipse quand il est incliné. Nous supposons la sphère placée entièrement devant le spectateur, de manière qu'aucune des génératrices du cône circonscrit ne soit de front.

Les règles ordinaires de la Perspective nous conduisent donc à représenter une sphère par une ellipse quand elle est près des bords du tableau. Ce résultat est contraire à la pratique des artistes, qui tracent toujours un cercle lorsqu'ils veulent dessiner une sphère.

Pour nous éclairer sur cette question, nous avons remplacé sur une gravure de l'*École d'Athènes* les deux cercles qui représentent des sphères par des ellipses dont les excentricités avaient été déterminées avec soin. Nous avons fait une correction semblable à une gravure de

l'*Hémorroïsse* de Paul Véronèse. Les cercles produisaient un effet très-satisfaisant ; celui des ellipses a été inacceptable, bien que la différence des axes fût petite.

Nous engageons les personnes pour qui cette question serait douteuse à faire la même épreuve ; nous la regardons comme décisive, et nous tenons pour certain qu'on doit représenter une sphère par un cercle.

246. Les rayons visuels tangents à une colonne exactement cylindrique forment deux plans qui coupent le tableau suivant des verticales. Si les colonnes sont de front, plus elles sont éloignées de l'œil, plus leur largeur perspective augmente.

Pour le reconnaître, considérons les cercles $C, C_1, C_2,...$ (fig. 202) qui sont, sur le plan d'horizon, les traces des cylindres égaux qui forment les fûts des colonnes. Le tableau AB est parallèle à la ligne des centres. Si l'œil est au droit de la première colonne, la corde mn qui joint les points de contact sera de front. Les cordes m_1n_1, m_2n_2 qui correspondent à mn auront des perspectives M_1N_1, M_2N_2 égales à MN, mais les largeurs perspectives des colonnes données par les rayons visuels tangents seront plus grandes que ces lignes ; la différence augmente graduellement de telle sorte qu'à une certaine distance du rayon principal, chaque colonne cache une partie de la suivante.

Quand les peintres ont à dessiner des colonnes de front, ils leur donnent toujours des largeurs égales. Lorsqu'on veut suivre les indications de la géométrie, la différence de largeur devient choquante dès qu'elle est sensible.

Si la colonnade est légèrement fuyante, l'obliquité des plans perspectifs peut avoir une influence assez grande pour dominer l'effet de l'éloignement, et faire paraître les colonnes rapprochées du tableau plus étroites que les autres. Ainsi, le tableau étant A'B' (fig. 202), la quatrième colonne est plus large en perspective que la troisième. Les règles ordinaires ne peuvent pas être suivies dans ce cas.

247. Passons aux surfaces de révolution. Le plan qui contient le point de vue et l'axe de la surface partage le cône circonscrit en deux parties symétriques. Si ce plan est perpendiculaire au tableau, sa trace sera un axe du contour apparent perspectif; s'il est oblique, le contour apparent ne sera pas composé de deux parties symétriques.

Les peintres représentent souvent des balustres, des vases, des lampes, des pieds de table tournés et d'autres solides de révolution à axe vertical; ils leur donnent toujours pour contour apparent des courbes ayant un axe vertical, même quand l'objet est rapproché des bords latéraux de la toile. Ils ne suivent donc pas pour les surfaces de révolution les règles ordinaires de la perspective, et c'est avec raison qu'ils agissent ainsi, car les courbes déterminées géométriquement sont d'un effet très-désagréable.

Les artistes se rapprochent des formes géométriques pour les moulures circulaires des colonnes. S'ils voulaient composer leur contour apparent de deux parties exactement symétriques, ils pourraient difficilement l'agencer avec la perspective des lignes que présentent les bases et les chapiteaux.

248. Les peintres s'éloignent autant de la projection conique pour les surfaces irrégulières, que pour celles que nous venons d'examiner.

Si une sphère était représentée par une ellipse, la forme de cette courbe indiquerait nettement dans quelle partie du tableau elle se trouve. Suivant que son grand axe serait vertical, incliné ou horizontal, elle serait au droit du point principal, près d'un angle du tableau, ou sur la ligne d'horizon; l'excentricité ferait d'ailleurs connaître sa distance au point principal.

Toute surface mise en perspective par les règles ordinaires présenterait des circonstances analogues. Une tête placée au-dessus ou au-dessous du point principal devrait être allongée; sur la ligne d'horizon elle se trouverait élargie; dans un angle du tableau ses dimensions seraient augmentées en biais. On ne trouve rien de semblable

CHAP. III. — DÉROGATIONS RELATIVES AUX SURFACES COURBES. 173

dans les œuvres des artistes. Les personnages sont représentés de la même manière dans quelque partie du tableau qu'ils soient placés. On ne les fait pas plus gros près des bords verticaux du cadre. En examinant isolément une tête, il est impossible de dire quelle est sa position par rapport au point de vue.

249. Quand on étudie de bonnes gravures, on remarque que les corps terminés par des surfaces courbes ne sont assujettis au système général de la projection conique que pour leur position, et que chacun d'eux est dessiné comme s'il s'était trouvé sur la verticale du point principal. Pour la sphère, il faut supposer que le point principal est précisément à la perspective du centre.

D'après cela, voici comment nous croyons qu'il convient d'établir une perspective. On construira d'abord la projection conique de toutes les lignes; puis, dans chaque corps terminé par une surface, on prendra un point central m (fig. 203), qu'on mettra en perspective en un point M. On supposera ensuite que le point m entraînant l'objet s'est transporté en m_1, et que le point de vue s'est placé en O_1. On achèvera d'après les règles ordinaires.

Les contours apparents ainsi déterminés ne s'harmoniseront pas toujours avec la perspective des lignes. Nous verrons plus loin comment on doit opérer dans ce cas (art. 261).

Un cylindre isolé et une colonnade fuyante seront mis en perspective par les procédés habituels.

250. Les peintres n'ont pas défini les règles que nous venons d'indiquer; mais tandis qu'ils soumettaient les lignes à la projection conique, ils dessinaient chaque corps terminé par une surface courbe en se plaçant devant lui, et cherchant à imiter la nature. L'expérience a justifié cette pratique, et cependant elle n'est pas indiquée dans les ouvrages sur la Perspective. D'après les auteurs, les surfaces doivent être assujetties, comme les lignes, à un seul point de vue, non-seulement pour leur position, mais encore pour leur contour apparent. Thibault,

Montabert et peut-être quelques autres (¹) disent qu'on doit représenter une sphère par un cercle; mais ce n'est à leurs yeux qu'une licence isolée que le bon goût exige (²).

Considérations géométriques sur les dérogations relatives au contour apparent des surfaces.

251. Après avoir exposé la solution que la peinture a donnée de la représentation des surfaces, il convient de rechercher le motif de cette dérogation aux lois ordinaires de la Perspective.

La difficulté provient de la mobilité de l'œil; s'il était fixe, la projection conique serait la solution complète du problème de la Perspective. Une sphère ne doit pas être représentée par une ellipse, parce que si l'œil n'est pas exactement au point de vue, le cône, qui a pour directrice l'ellipse, est scalène et qu'une sphère ne peut pas y être inscrite.

Quand un cône de révolution est coupé par un plan, le grand axe de l'ellipse d'intersection est la trace du plan passant par l'axe du cône, et perpendiculaire au plan sécant. D'après cela, si nous considérons une ellipse AA' (fig. 204), tout cône de révolution dont elle serait la directrice aurait nécessairement son sommet dans le plan passant par le grand axe et perpendiculaire au tableau. Nous supposerons que ce plan ait été rabattu en tournant autour de AA'.

Si nous traçons un cercle tangent au grand axe en l'un des foyers F, d'après un théorème de M. Dandelin, le point de rencontre M des tan-

(¹) Dans l'une des planches de sa *Perspective*, le Père Lamy-Bernard représente une sphère par un cercle, mais il ne s'explique pas sur cette question.

(²) Thibault reconnaît que pour les figures humaines on doit *abandonner quelquefois la précision géométrique*. Le chapitre qu'il a écrit sur les licences est fort intéressant, bien qu'il laisse beaucoup de vague dans la question.

gentes AG et A'G', relevé dans le plan perpendiculaire, pourra être pris pour sommet d'un cône de révolution ayant pour directrice l'ellipse donnée.

En traçant un second cercle tangent en F', on obtiendra un autre point analogue à M, et on pourra construire une courbe FMO dont tous les points satisferont à la question. Cette courbe est une hyperbole, mais cette circonstance n'a pas d'importance dans la question.

Le plan d'horizon est déterminé par la hauteur de l'œil du spectateur; son intersection avec le plan perpendiculaire au tableau sera une droite PO, et le point O sera le seul de la courbe où le spectateur puisse placer son œil. Dans toutes les autres positions qu'il prendra le cône perspective de l'ellipse sera scalène.

252. Léonard de Vinci a prescrit de représenter une sphère par une ellipse, mais il a ajouté, comme conséquence nécessaire, qu'un tableau ne devait être regardé que d'un seul point. On ne peut se soumettre à cette sujétion, que pour des dessins destinés à être enchâssés dans des appareils d'optique.

On ne trouve aucune sphère dans l'œuvre de Léonard de Vinci. Si ce grand artiste en avait eu à représenter, il eût certainement reculé devant l'application de la règle qu'il avait posée.

253. Nous avons vu (art. 201) qu'une ellipse ne peut être restituée suivant un cercle horizontal, que lorsque l'œil est placé en un certain point du plan d'horizon. On pourrait être porté à en conclure, par des raisonnements analogues à ceux que nous venons de faire, qu'un cercle placé sur un plan déterminé ne doit pas être représenté par une ellipse; mais les circonstances sont, en réalité, très-différentes.

Une ellipse projection conique d'un cercle horizontal est restituée, par un spectateur éloigné du point de vue, suivant un cercle incliné, ou une ellipse horizontale, ou encore une courbe qui, différant légèrement d'un cercle, et prenant une petite inclinaison, trouve dans ces

deux altérations peu sensibles le moyen de rester sur le cône perspectif. Ainsi, quand on s'éloigne du point de vue, une table ronde placée dans un salon reste horizontale mais devient ovale. Dans les mêmes circonstances un bassin circulaire fait paraître le sol d'un jardin incliné. On voit, dans chaque cas, la disposition qui peut être acceptée le plus facilement. Ces effets, du reste, ne sont très-sensibles que pour les personnes qui ont pris l'habitude de les étudier.

Si une ellipse représente une sphère, le plus petit déplacement de l'œil rend le cône scalène, et il n'y a plus aucun moyen d'y inscrire une sphère.

Nous ajouterons que quand un cône perspectif est de révolution, on ne peut pas l'altérer que l'œil ne le remarque, tandis que quand il est déjà scalène, de petites modifications restent inaperçues. Si l'on regarde successivement en face des ellipses ayant peu d'excentricité, on reconnaît facilement quelle est la direction des axes et si l'une d'elles est un cercle. Vues obliquement d'une distance égale, elles paraissent toutes également circulaires.

Le problème de la perspective n'étant pas susceptible d'une solution rigoureuse, c'est l'expérience qui doit indiquer les altérations que l'œil accepte et celles qu'il repousse.

Une sphère représentée par un cercle ne devrait paraître que comme un disque vertical; mais le spectateur reconnaissant sa forme lui donne spontanément la saillie nécessaire.

254. Nous nous arrêterons peu aux autres surfaces parce que, au fond, la question est la même. Des colonnes de front présentent des largeurs inégales sur le tableau. Si le spectateur se place devant celle qui est représentée la plus grosse, les largeurs n'ayant plus de rapports convenables, il ne peut comprendre comment la colonnade est disposée.

En la restituant par la théorie des figures homologiques, on trouve des fûts elliptiques qui, se présentant à l'œil sous différents aspects,

paraissent inégalement gros. Cette forme elliptique est d'ailleurs inacceptable.

Des piliers ne présentent pas ces inconvénients. S'ils sont de front, leurs largeurs restent égales, quelque part que le spectateur se place : l'angle de leurs faces varie seul.

CHAPITRE IV.

CHOIX DU POINT DE VUE.

Position de la ligne d'horizon.

255. La hauteur qu'il est le plus naturel de donner au plan d'horizon est celle de l'œil d'un spectateur placé debout sur le sol prolongé jusqu'à lui. D'après cela, si le terrain est horizontal, la ligne d'horizon doit passer à peu près aux yeux de tous les personnages qui se tiennent debout (fig. 68). Cette règle, du reste, est bien loin d'être absolue, et l'on y déroge assez souvent.

Quand la scène a de la profondeur, il faut, pour qu'elle se développe sans confusion, que la ligne d'horizon soit élevée; le spectateur est alors supposé sur une éminence. Cette disposition est nécessaire pour les tableaux de bataille.

Lorsqu'on veut montrer tout l'ensemble d'une ville, et dans d'autres circonstances analogues, on élève la ligne d'horizon jusqu'à la transporter hors du tableau. Nous avons donné (fig. 112) un exemple de ces vues à vol d'oiseau.

En général, le spectateur doit être supposé dans une position possible, et d'où il puisse bien voir la scène, mais dans tous les arts il y a des choses convenues. Les vues à vol d'oiseau sont admises en peinture pour certaines représentations. On dessine les vues d'intérieur

CHAPITRE. IV. — CHOIX DU POINT DE VUE.

comme si un mur était enlevé, et que le spectateur fût placé au delà, à la distance convenable.

256. On trouve deux lignes d'horizon sur quelques tableaux de grands peintres, de Paul Véronèse entre autres. C'est une licence qui paraît bien entendue. Lorsqu'on voit, en effet, la grande importance du plan d'horizon pour les restitutions, et l'impossibilité de le maintenir complétement invariable, par suite de la diversité des statures et des positions, on se demande s'il ne serait pas possible de donner de l'épaisseur à la ligne d'horizon de construction, de la changer en une zone. Plusieurs dispositions se présentent alors ; la plus simple paraît être de donner aux horizontales parallèles plusieurs points de concours sur une même verticale. Les plus élevées, celles de l'entablement, convergeraient vers un point de la ligne supérieure de la zone, celles du soubassement vers un point de la ligne inférieure. Si nous ne soumettons pas cette combinaison à une discussion géométrique, c'est que nous croyons que ces questions doivent être décidées par l'expérience et l'opinion des artistes, et qu'on ne doit y introduire les raisonnements mathématiques qu'avec beaucoup de prudence.

Position du point principal.

257. Le point principal est généralement placé au milieu de la ligne d'horizon. Le Poussin le rapprochait souvent du côté où le tableau présentait le plus d'intérêt. Quand une toile a une position assignée à l'avance dans un édifice, il est nécessaire d'avoir égard à cette circonstance.

Dans les dessins de front on éloigne quelquefois le point principal du milieu du tableau, soit pour éviter une trop grande symétrie, soit pour donner à une façade fuyante un plus grand développement, sans

diminuer la distance. Nous donnons des exemples de cette disposition, fig. 98 et 127.

On voit qu'il n'y a pas de règle absolue.

Distance principale.

258. La question de la distance principale ou rectangulaire est une des plus délicates de la Perspective. Nous rapporterons d'abord les opinions des principaux auteurs.

Léonard de Vinci donne deux règles : il exige, dans un premier passage, que la distance soit triple de la grandeur de l'objet ; dans un second, il la veut double de largeur du tableau.

Desargues et Bosse ont adopté deux fois cette largeur ; Peruzzi, Serlio et Vignole une fois et demie seulement.

Fréart de Chambray place le point de vue au sommet d'un triangle équilatéral construit sur la largeur du tableau.

Egnatio Danti dit que les limites admises par les plus habiles peintres sont une fois et demie, et deux fois la largeur.

Jeaurat prend le double de la ligne qui va du point principal au point le plus éloigné du tableau, et Montabert trois fois au moins le rayon du cercle circonscrit au plus grand objet.

Valenciennes fixe la distance à trois fois la largeur.

259. Léonard de Vinci n'a pas toujours suivi les règles qu'il pose : dans son tableau de *la Cène*, la distance est seulement égale à la largeur. Raphaël a adopté à peu près la même distance dans plusieurs de ses grandes compositions, notamment dans *la Dispute du Saint-Sacrement*, dans le tableau d'*Héliodore* et dans *l'Ecole d'Athènes*.

On voit que les opinions que nous avons rapportées sont trop ab-

solues; mais en les considérant dans leur ensemble elles représentent bien les pratiques des peintres. La plus grande distance qu'elles indiquent est de trois largeurs; la plus petite est peu inférieure à une largeur : ce sont en effet là les limites ordinaires de la distance.

Nous allons présenter les considérations qui doivent, dans chaque cas, déterminer le choix de l'artiste.

260. On a dit qu'il fallait éviter les petites distances, parce qu'elles produisent des déformations. Cette assertion est juste, pourvu que l'on applique le mot *déformation* à l'objet restitué et non au dessin. La Perspective déforme toujours sur le tableau, et ses effets résultent précisément des raccourcis, et de l'inclinaison des lignes fuyantes. La question consiste non pas à éviter ces altérations, mais à faire en sorte que l'objet restitué, pour les diverses positions de l'œil, ne diffère jamais beaucoup de l'objet véritable. Les grandes distances sont avantageuses sous ce rapport, comme nous allons le voir.

Supposons qu'un spectateur prenne diverses positions sur une ligne perpendiculaire à un tableau AB (fig. 197). Soient O et O' ses stations extrêmes.

Si une figure MNRS située sur le géométral est dessinée du point de vue O', lorsque le spectateur sera en O, il restituera en $M_1N_1R_1S_1$ (art. **227**). Si elle avait été mise en perspective du point de vue O, la restitution pour la station O' serait $M_2N_2R_2S_2$, figure plus déformée et plus déplacée.

Le mieux est sans doute de placer le point de vue entre O et O', mais on voit qu'il devra être plus rapproché de ce dernier point.

261. Nous avons vu (art. **249**) que chaque surface devait être dessinée d'après un point de vue particulier placé au-devant d'elle. Il est nécessaire de modifier les résultats partiels ainsi obtenus pour les faire concorder avec l'ensemble général de la perspective. Quand la distance est petite, ces altérations sont difficiles à combiner pour les

contours apparents voisins du tableau. On peut se trouver ainsi conduit à placer le point de vue un peu loin.

262. A côté de ces avantages les grandes distances présentent l'inconvénient de réduire excessivement la longueur perspective des lignes fuyantes, surtout dans les vues de front, de sorte qu'il peut en résulter de la confusion. Nous avons déjà indiqué le déplacement du point principal sur la ligne d'horizon comme un moyen de remédier quelquefois à ce défaut (art. 257).

Nous avons cru remarquer que les vues de front comportent les petites distances mieux que les vues obliques. Cela tient probablement à ce que dans les premières les angles des édifices paraissent droits en quelque point du rayon principal que se place le spectateur (art. 231); tandis que dans les vues obliques, les angles sont altérés, du moment que le spectateur est plus rapproché ou plus éloigné du tableau que le point de vue.

263. Quand la distance principale est petite, le spectateur se place souvent au delà du point de vue, et alors tous les objets paraissent plus éloignés qu'ils ne le sont réellement (art. 226). Cela est un inconvénient si la scène a déjà une profondeur naturelle considérable.

Au contraire, lorsque les divers objets sont sur des plans rapprochés, une petite distance est utile en rendant la dégradation perspective plus sensible, et donnant de la profondeur au tableau.

S'il y a une scène secondaire à un plan de front éloigné, pour qu'elle soit vue d'une manière distincte, il faut faire la distance un peu grande [1].

[1] Nous sommes ici en opposition directe avec M. Leroy, qui a écrit : « On peut descendre jusqu'à rendre la distance égale à la moitié de la largeur du tableau, lorsque la scène a beaucoup de profondeur et présente des détails éloignés qu'on veut faire apercevoir. »

Plus on rapproche le point de vue du tableau, et plus les objets éloignés sont réduits

261. En résumé, quand la distance est petite, il est plus difficile d'agencer la perspective générale des lignes avec les contours apparents voisins des bords de la toile, les objets éloignés sont plus réduits, le tableau a plus de profondeur; enfin les objets éprouvent dans leur forme et dans leur position des altérations plus grandes lorsque le spectateur se déplace, surtout si la vue est oblique.

Un artiste doit choisir entre les limites que nous avons indiquées (art. 259) d'après la composition de la scène et les effets qu'il veut obtenir; il doit aussi avoir égard aux dimensions des plus grands objets.

Le point de vue ainsi déterminé pourra se trouver hors de la salle où le tableau sera placé. Cette considération ne doit pas arrêter le peintre. Les salles de théâtre n'ont pas une profondeur triple de la largeur du rideau, et cependant on n'hésite pas à adopter cette distance quand elle paraît convenable pour la peinture qui doit le recouvrir. Quelquefois l'artiste réduit par une large bordure la partie de la toile qui forme tableau, mais cette disposition n'est pas nécessaire.

En faisant beaucoup de croquis, et en analysant les œuvres des maîtres sous le rapport géométrique, on arrive à apprécier d'avance, et avec sûreté, les conséquences perspectives d'une distance.

Une petite distance produit souvent de grands effets; elle donne plus de mouvement au tableau, mais on doit la considérer comme une hardiesse. Le dessinateur peu expérimenté doit préférer une grande di-

en perspective. Pour les faire paraître aussi distinctement que ceux du premier plan, il faudrait non pas diminuer la distance, mais la rendre infinie, et faire un dessin géométral.

On voit à quelles erreurs on est conduit quand on suppose, comme on le fait ordinairement, que le spectateur va se placer au point de vue. Des objets éloignés sont nécessairement réduits par la perspective, et pour les bien distinguer le spectateur doit être près du tableau. On en conclut qu'il faut adopter une distance exceptionnellement petite; cela diminue excessivement la grandeur perspective des objets, de sorte qu'en cherchant à les faire bien voir, on arrive à les rendre invisibles.

stance : le tableau est plus froid, mais les déformations disgracieuses sont impossibles.

265. Un portrait doit être fait d'après une distance très-grande, parce que la dégradation perspective ne peut pas être assez accusée pour que la réduction de certaines parties produise l'effet de l'éloignement, et qu'alors la disproportion choque l'esprit sans donner du relief.

On peut remarquer que les peintres dessinent toujours à la même échelle les longueurs de front sur les mains et le visage.

M. Gavard, inventeur d'un instrument délinéateur, qui lui permet de tracer à volonté des figures géométrales et des figures perspectives (art. 295), a écrit : « J'ai dans mes cartons des portraits faits, les uns avec le diagraphe ordinaire, les autres avec le diagraphe à deux montants ; de très-grands peintres les ont regardés, et ont toujours plus approuvé les portraits géométraux que les autres, sans savoir qu'ils avaient été obtenus d'une autre manière. »

D'après le savant M. Babinet, il n'y a de portrait daguerrien fidèle que celui qui est pris à dix mètres du modèle. Avec cette distance, la représentation n'est pas perspective, mais géométrale.

266. Il ne pourrait pas y avoir accord entre les diverses parties d'un tableau, si elles étaient établies d'après des points de vue différents. La règle de l'unité du point de vue comporte cependant quelques exceptions : nous en avons déjà établi une pour les contours apparents.

On doit dessiner un personnage isolé sur un tableau, comme un portrait, c'est-à-dire qu'on doit prendre un point de vue spécial et assez éloigné pour qu'il n'y ait pas de dégradation perspective sensible.

Quand un détail est nettement circonscrit, on peut le dessiner d'après un point de vue spécial. Cette observation s'applique aux échappées de vue, et, dans certains cas, aux images produites par la réflexion d'une glace.

267. On fait quelquefois des tableaux d'une grande longueur, qui ne sont pas destinés à être vus en entier, d'une seule station. Ils représentent un ensemble de scènes enchaînées les unes avec les autres, ou une série d'épisodes d'un même événement. Nous citerons pour exemple *la Prise de la Smala d'Abd-el-Kader*, de M. Horace Vernet.

Cette disposition ne peut être adoptée que quand on représente principalement des personnages, des animaux, et plus généralement des objets dont les formes n'ont pas entre elles une connexité géométrique certaine. Pour des édifices formant un ensemble, et qui devraient être assujettis à un même point de vue, l'obliquité des rayons extrêmes produirait dans les restitutions des déformations inacceptables.

Il est évident que dans ces tableaux la distance ne doit pas être fixée d'après la largeur de la toile. On peut la régler sur la grandeur des objets du premier plan, et la faire double, par exemple, de leur plus grande dimension, suivant une des deux règles de Léonard de Vinci.

LIVRE VI.

ÉTUDES DES FORMES DES CONTOURS APPARENTS DES SURFACES ET DE LEURS LIGNES D'OMBRE.

268. Les contours apparents de certaines surfaces et leurs lignes d'ombre présentent des formes remarquables que les dessinateurs représentent souvent d'une manière peu correcte. Nous allons les étudier avec soin, non pas tant pour donner au lecteur des procédés graphiques qu'il puisse employer dans la pratique, que pour le familiariser avec certaines apparences, et lui montrer comment les effets d'ombre peuvent être analysés sur les diverses surfaces.

Nous serons obligé de nous appuyer sur quelques théorèmes relatifs à la courbure des surfaces. Nous mettons, en conséquence, tout ce livre en petits caractères, bien que plusieurs de ses parties n'exigent, pour être comprises, que des notions élémentaires en géométrie.

CHAPITRE I.

CONTOURS APPARENTS.

Généralités.

269. Les surfaces, telles que nous avons à les considérer, recouvrent des corps opaques, et la courbe de contact d'un cône circonscrit ne forme contour apparent, pour un œil placé au sommet, que quand les génératrices rectilignes sont extérieures. Si, près du point de tangence, les génératrices sont noyées dans la partie opaque, la courbe de contact n'a aucune importance.

La figure 214 représente une section faite dans le corps regardé par un plan contenant l'œil O du spectateur. On peut mener de ce point six tangentes. Les points m, r et q appartiennent au contour apparent : nous dirons que ce sont des points *réels* de contact, tandis que nous appellerons *virtuels* les points s et t situés sur des tangentes géométriques qui n'existent pas comme rayons visuels. Au point n la tangente est extérieure, mais elle traverse le corps avant d'arriver à l'œil. Ce point est donc invisible; nous le considérerons cependant comme réel : il est dans la position de tout autre point réel, tel que m ou r, devant lequel on placerait un écran. Le point s ne peut appartenir au contour apparent quelque part qu'on suppose l'œil sur la tangente Os; le point n, au contraire, deviendrait *utile*, si l'œil était entre n_1 et n, ou au delà de n en O_1.

Si le corps opaque se trouvait de l'autre côté de la surface, comme il est représenté sur la figure 212, les points réels deviendraient virtuels, et réciproquement.

270. Les points réels et les points virtuels forment quelquefois des courbes séparées ; ainsi, dans le cas de la figure 213, qui représente une surface de révolution vue par un œil placé sur son axe, on trouve un parallèle réel mm', un second virtuel nn', et un troisième réel mais invisible rr'.

Le plus souvent les points réels et les points virtuels forment des parties distinctes d'une même courbe, et alors le contour apparent se compose d'arcs qui se terminent brusquement. On comprend qu'il est utile de connaître la position des *points limites*.

La génératrice du cône circonscrit est extérieure ou intérieure suivant que le point de contact est réel ou virtuel ; au point limite la génératrice, passant de l'intérieur du corps à l'extérieur, a un contact du second ordre avec la surface.

Cette circonstance ne peut pas se présenter sur les surfaces convexes, parce qu'elles n'ont qu'un contact du premier ordre avec leurs tangentes. La courbe de contour apparent d'une surface de ce genre est donc entièrement réelle ou entièrement virtuelle. Elle est réelle pour une sphère en relief, et virtuelle pour une sphère creuse : les génératrices du cône circonscrit à la partie supérieure de la Niche (fig. 128) sont évidemment noyées dans la maçonnerie près le point de contact.

Mais les surfaces à courbures opposées ont en chaque point un contact du second ordre avec deux de leurs tangentes qui sont les asymptotes de l'indicatrice. Les courbes de contour apparent de ces surfaces peuvent donc être composées d'arcs réels et d'arcs virtuels : aux points limites la génératrice du cône circonscrit, c'est-à-dire le rayon visuel, est une des deux asymptotes de l'indicatrice.

271. D'après un théorème dû à M. Dupin, la tangente à la courbe de contact est le diamètre de l'indicatrice conjugué avec la génératrice du cône circonscrit ; or, l'asymptote d'une hyperbole est son propre diamètre conjugué ; donc aux points limites la génératrice du cône circonscrit est tangente à la courbe de contact.

La réciproque est vraie : si la génératrice du cône est tangente à la courbe de contact, elle sera une asymptote de l'indicatrice ; elle aura par suite un contact du second ordre avec la surface, et se trouvera à la limite des tangentes extérieures et des tangentes intérieures. Le contour apparent réel s'arrêtera donc au point considéré.

Ces résultats sont soumis à certaines restrictions. Si la génératrice du cône qui est asymptote de l'indicatrice du point de contact avait avec la surface une tangence du troisième ordre, elle serait tout entière d'un même côté, en dehors du corps, par exemple, et elle ne formerait plus limite : la courbe serait réelle d'un côté comme de l'autre. On peut supposer qu'elle avait primitivement un arc virtuel, et que l'œil s'est transporté dans l'espace, de manière à le réduire graduellement et à l'anéantir.

Nous ne reviendrons pas sur ces cas d'exception ; toutes les questions de géométrie en présentent d'analogues.

272. Le rayon visuel d'un point limite étant tangent à la courbe de contact qui peut être considérée comme la directrice du cône circonscrit, on voit que ce cône aura un rebroussement (art. 109), et que par suite le contour apparent en aura un en perspective. Une des deux branches qui s'y réuniront sera réelle, et l'autre virtuelle.

En général, quand, en construisant la perspective d'une surface, on trouve un rebroussement, on doit regarder que l'une des branches est réelle et l'autre virtuelle, car la courbe du contour apparent sur la surface ne peut passer sans rebroussement d'une partie à l'autre du cône perspectif, qu'en touchant la génératrice qui forme arête, et celle-ci se trouvant ainsi tangente à la courbe de contact est une asymptote de l'indicatrice ; elle a donc une tangence du second ordre avec la surface et elle doit être, par suite, à la limite des tangentes extérieures et des tangentes intérieures.

Nous avons supposé que le contour apparent dans l'espace n'avait pas de rebroussement. Il est toujours facile de voir, d'après la forme de la surface, si un rebroussement perspectif est la reproduction d'un rebroussement réel : dans ce cas les deux branches seraient de même nature.

273. Quand on construit directement en perspective le contour apparent d'une surface, les rebroussements se dessinent nettement, et on voit où les

CHAPITRE I. — CONTOURS APPARENTS. — PIÉDOUCHE. — P. 35. 191

arcs réels s'arrêtent. Si l'on établit d'abord une projection, les tangentes à la courbe de contact menées par l'œil détermineront sur cette ligne les points limites ; il n'y aura d'exception que quand le plan tangent sera perpendiculaire au plan de projection, parce qu'alors la tangente à la courbe de contact et le rayon visuel, même lorsqu'ils sont distincts dans l'espace, se confondent en projection.

Nous allons éclaircir ces considérations par l'examen de la perspective d'une surface à courbures opposées.

Perspective d'un piédouche.
(Planche 35.)

274. Conformément aux observations contenues dans les articles 247 et 249, nous plaçons le plan de vue (O, O') dans le plan passant par l'axe du piédouche, et perpendiculaire au tableau AB.

Nous déterminerons d'abord les projections du contour apparent sur les figures géométrales 207 et 208, puis nous construirons la perspective par les procédés généraux de la Géométrie descriptive, selon la méthode exposée aux articles 107 et suivants. Nous ne nous occuperons que de la scotie.

Si nous menons à la méridienne de cette surface de révolution une tangente quelconque N'I', en la supposant entraînée dans le mouvement de rotation, elle engendrera un cône qui touchera la scotie tout le long du parallèle (NN,, N'N',) : il aura son sommet en C''; sa trace sur le plan d'horizon sera le cercle IVv.

Les tangentes OV et Ov sont, sur le même plan, les traces de deux plans qui passent par l'œil, et qui, touchant le cône auxiliaire le long des génératrices CV et Cv, touchent également la scotie aux points M et m où ces droites rencontrent le parallèle considéré. On obtient ainsi pour la projection horizontale du contour apparent deux points qui correspondent à un seul point M' sur l'élévation. Pour déterminer avec précision les points V et v, il convient de tracer un cercle sur CO comme diamètre.

La construction que nous venons d'indiquer peut être simplifiée. Les triangles semblables C''O, C''m,m, donnent :

$$\frac{Cm_1}{Cm} = \frac{Cv}{CO} \text{ (fig. 207) ou } \frac{C'M'}{C'N'_1} = \frac{C'I'}{C'O'} \text{ (fig. 208)}.$$

Les trois droites O'N', C''C' et I'M', partageant en parties proportionnelles les horizontales M'N' et I'O', doivent se couper en un même point C''. On obtiendra donc directement le point M' sur le parallèle N'N', en traçant la droite O'N' jusqu'à l'axe, et joignant C''I'.

On peut, par cette construction, tracer très-rapidement la projection verticale du contour apparent, et même en déterminer les parties parasites situées au delà des points E' et e', car une courbe considérée dans son étendue géométrique ne s'arrête pas brusquement.

275. En menant du point O des tangentes à la projection horizontale de la courbe de contact, nous déterminons six points K, k, R, r, G et g. Aux deux derniers le plan tangent est vertical; les quatre autres sont nécessairement des points limites (art. 273). D'après cela et eu égard à la forme de la scotie, on voit que le contour apparent n'est réel que sur les arcs RGK et rgk.

En menant de O' des tangentes à la courbe sur l'élévation, on aura les points K' et R' qui correspondent nécessairement à ceux qui ont été déterminés sur le plan.

La manière dont nous obtenons les points limites ne les fait pas connaître avec une grande précision. Pour fixer leur position, on peut employer des courbes d'erreur disposées de diverses manières, mais ces procédés sont peu utiles.

Si l'œil s'élevait graduellement, les points K' et R' se rapprocheraient de G'; chacun des arcs réels diminuerait ainsi peu à peu et finirait par disparaître.

276. Le tableau XY est transporté parallèlement à lui-même en X_1Y_1, et ramené dans le plan vertical CO par une rotation autour de la verticale du point c_1. Un point (μ, μ') perspective d'un point quelconque (M, M') du contour apparent est porté en (μ, μ'_1) et amené en (μ_2, M) (fig. 209).

On voit sur la perspective (fig. 209) les rebroussements qui séparent les arcs virtuels des arcs réels. Ces derniers, du reste, ne sont pas visibles sur toute leur longueur : le bandeau cylindrique supérieur cache leurs extrémités voisines de R et de r.

Le socle n'est pas représenté sur la figure 208. Sa perspective est obtenue, en partie, à l'aide des points principaux de fuite et de distance réduite, suivant la méthode ordinaire.

977. Le théorème des tangentes conjuguées donne un moyen de construire les tangentes aux projections du contour apparent, à l'aide des rayons de courbure de la méridienne, mais nous ne nous arrêterons pas à cette question, parce qu'il n'est pas nécessaire de connaître les tangentes des projections pour construire celles des perspectives, qui sont tout simplement les traces, sur le tableau, des plans tangents de la scotie aux points du contour apparent.

Ainsi, pour avoir la tangente en m (fig. 209), il suffit de porter en s la trace (s, s') de la tangente $(ms, M's')$ du parallèle (fig. 207 et 208). Cette construction, qui est parfaitement applicable aux points limites, fait connaître les tangentes aux rebroussements. On peut employer, au lieu de la tangente au parallèle, celle de tout autre courbe de la surface, par exemple du méridien. Ainsi, pour avoir la tangente au point k (fig. 209) nous traçons la tangente ll_1 du méridien principal, au point l (fig. 208) situé sur le même parallèle que K'. En ce dernier point la tangente du méridien est $K'l_1$, et en projection horizontale KC; elle perce le tableau au point (u, u') que l'on reporte en u (fig. 209). Le point U a une position symétrique.

978. D'après ce que nous venons de voir, la position de la tangente au contour apparent d'une surface dans l'espace dépend de la forme de l'indicatrice, tandis que la tangente en perspective est obtenue par la simple considération du plan tangent. Il résulte de là que si la méridienne du Piédouche était formée d'arcs de courbes différentes ayant un contact du premier ordre seulement, le contour apparent serait brisé à chaque parallèle de raccordement (¹), mais présenterait à l'œil une ligne continue.

(¹) Plusieurs auteurs n'ont pas pris garde à cette circonstance, et par suite ont présenté des figures peu exactes pour la perspective du Piédouche.

Nous ferons ressortir ce résultat par un exemple. Considérons un cylindre terminé par une demi-sphère (fig. 192 et 193). Le contour apparent, par rapport à un œil (O, O'), se projette sur la ligne brisée M'N'R', tandis que la perspective (fig. 194) se compose d'une demi-ellipse prolongée par les deux tangentes extrêmes.

279. La construction que nous venons de donner pour la perspective d'un piédouche est plus commode pour la discussion que dans la pratique. Lorsqu'on veut représenter un corps de ce genre, il convient d'employer la méthode des enveloppes que nous avons déjà indiquée à l'article 144.

En tout point du contour apparent d'une surface le plan tangent passe par l'œil ; par suite la tangente du contour apparent en un point, et celle de toute autre ligne de la surface qui la croise en ce point, ont le même plan perspectif, et les lignes qui représentent ces courbes sur le tableau se touchent.

D'après cela si l'on considère sur une surface une série de courbes qui se succèdent dans un ordre régulier, et qui, par conséquent, puissent être considérées comme des génératrices, elles toucheront toutes, en perspective, le contour apparent qui sera ainsi leur enveloppe. Il peut arriver qu'au delà d'une certaine position, ces génératrices se trouvent disposées de manière à n'avoir pas d'enveloppe ; alors le contour apparent ne s'étendra pas sur la partie correspondante de la surface.

280. Nous prenons pour génératrices les parallèles de la surface de révolution. Les points 1, 2, 3... (fig. 208) sont les centres des cercles que nous considérons. On construit leurs perspectives (fig. 210), soit à l'aide des points de fuite et de distance réduite, soit par les procédés généraux de la Géométrie descriptive. Ils doivent être assez rapprochés pour que le tracé de l'enveloppe ne présente pas d'incertitude.

L'arc RK est extérieur aux ellipses ; au delà du point K la courbe devient intérieure. Ainsi, les cercles 7 et 9 sont touchés, l'un extérieurement, l'autre intérieurement. L'enveloppe est composée de branches, dont deux se réunissent sur le cercle limite 8 en le touchant l'une à l'intérieur, l'autre à l'extérieur.

Les cercles sont pleins à l'intérieur, par conséquent les arcs RK et rk qui les touchent à l'extérieur forment un contour apparent réel. Par la raison contraire, les arcs Rr et Kk sont virtuels.

CHAPITRE II.

LIGNES D'OMBRE.

Généralités.

281. Dans l'étude des ombres d'une surface il faut considérer la courbe de l'ombre propre, et celle de l'ombre portée par le corps sur lui-même. La première est la ligne de contact d'un cône ou d'un cylindre circonscrit; elle présente les circonstances que nous avons déjà remarquées sur les contours apparents. Nous la dirons réelle quand il y aura des rayons de lumière tangents extérieurement, et virtuelle quand les génératrices rectilignes seront, dans l'intérieur du corps, les prolongements de rayons de lumière arrêtés par lui. Un arc réel est utile quand il forme séparation d'ombre et de lumière, et non utile quand il y a ombre des deux côtés, ce qui arrive lorsqu'une partie du corps ou un autre objet forme écran.

Les points limites des arcs réels sont déterminés, sur les lignes d'ombre, par les mêmes procédés que sur les courbes de contour apparent.

La ligne d'ombre portée est la courbe d'intersection du cône d'ombre avec la surface; mais il ne faut considérer que les points des premières rencontres des génératrices tels que m_1 et non pas m_2 (fig. 211). Il faut encore que ces points correspondent à des parties réelles et utiles de la courbe de contact; ainsi les points s_1 et n_2 sont également à rejeter.

282. Il est important d'étudier la manière dont les parties réelles des courbes de l'ombre propre et de l'ombre portée se succèdent et se continuent.

Considérons sur la figure 201 la courbe à nœud A qui est la section d'une surface à courbures opposées par son plan tangent en un point M. Si des rayons de lumière sont parallèles au plan de la section, l'un d'eux S'm passera par le point M qui, par suite, appartiendra à la courbe de l'ombre propre, tandis que le point m sera sur celle de l'ombre portée. Cette dernière touchera la courbe à nœud A au point m, parce que le plan tangent au cylindre d'ombre le long de la génératrice Mm étant tangent à la surface en M, les courbes ont l'une et l'autre pour tangente l'intersection des plans tangents en M et en m.

283. Si les rayons de lumière changent de direction et deviennent parallèles à la droite MS tangente en M à la courbe à nœud A, le point m viendra se confondre avec M; le rayon de lumière aura donc un contact du second ordre avec la surface, et sera, par suite, tangent à la courbe de l'ombre propre (art. 271). Mais la courbe d'intersection se sera transportée en restant toujours tangente à la courbe à nœud; elle se trouvera donc ainsi tangente à la courbe de l'ombre propre, quand le point m sera venu en M.

Les lignes CM'C₁, IMi₁I, sont les courbes de contact et d'intersection du cylindre circonscrit avec la surface, quand les génératrices sont parallèles à MS.

284. Avant d'aller plus loin, nous devons dire que pour ne pas présenter des lignes tracées au hasard, nous avons voulu que les différentes courbes appartinssent à une surface ayant une génération déterminée. En conséquence, après avoir tracé une ligne plane B, nous avons supposé qu'un demi-cercle de rayon variable se transportait de manière que son diamètre toujours parallèle à XX' eût ses extrémités sur cette courbe directrice. Le plan du cercle restait d'ailleurs constamment perpendiculaire à celui de la figure. M est le point le plus élevé du cercle du plus petit rayon.

Les raisonnements que nous présentons sont du reste applicables à toute surface à courbures opposées.

285. Les points des courbes de contact et de section se correspondent deux à deux sur les rayons de lumière. Ces points sont réels sur le rayon Nn qui touche la surface en N et la rencontre en n; ils sont virtuels sur la ligne CI qui touche la surface en C et la coupe en I. Ils se trouvent toujours ainsi

CHAPITRE. II. — LIGNES D'OMBRE. 197

réels ensemble, et virtuels ensemble. Ces points se confondent en M, mais, d'après ce que nous avons vu (art. 271), le point M est la limite de la partie réelle de l'ombre propre ; il est donc aussi la limite de la partie réelle de l'ombre portée. A l'arc réel C,NM de la courbe de l'ombre propre, succède tangentiellement l'arc réel Mn*i* de la courbe de l'ombre portée.

La courbe d'ombre propre présente une autre branche C'C',, mais elle ne peut être tangente à aucun rayon de lumière, parce que dans cette partie la surface est convexe.

286. Une génératrice du cylindre d'ombre telle que Nn perce la surface en deux points *n* et n_1 : jusqu'à présent nous n'avons considéré que le premier. Si nous supposons que cette génératrice se transporte sur le cylindre, elle arrivera généralement dans une position *i'i* où les deux points *n* et n_1 se confondront en un seul *i* qui sera nécessairement sur une branche de la courbe de contact, car la génératrice du cylindre, déjà tangente en *i'*, se trouvera évidemment l'être une seconde fois en *i*. La ligne d'ombre propre *i*C' succédera alors à la ligne d'ombre portée M*i*, mais la rencontre ne sera pas tangentielle comme en M.

La génératrice *ii'* est l'intersection du cylindre circonscrit complet, avec lui-même. Si l'on reçoit l'ombre du corps sur un plan, le périmètre sera formé par les intersections du plan avec les parties du cylindre circonscrit qui ont pour directrices C'*i* et *i*'C,, et ces deux parties formeront généralement un angle brusque. On voit donc qu'un corps peut projeter une ombre anguleuse, même quand la surface est lisse et continue.

Considérons la droite C',l' qui touche la surface en C', et la coupe en l' et en l', ; si elle s'élève en restant toujours tangente en un point de C',C', elle arrivera dans une position où les points l' et l', se confondront ; la génératrice sera alors bitangente, et par suite ce sera la droite *ii'* que nous avons déjà examinée, et qui se trouve tangente en *i'* à la seconde branche de la courbe d'intersection.

Nous allons voir sur un tore l'application de ces principes, mais nous avons désiré les exposer d'une manière générale. Il est d'ailleurs difficile d'adopter pour un tore des proportions qui permettent de représenter les différentes courbes d'une manière tout à fait distincte.

Ombres d'un tore.

(Planche 36.)

287. Le Tore représenté par les figures géométrales 214 et 215 est éclairé par une flamme placée en (S, S'). En employant la méthode exposée à l'article 274 pour la perspective d'un piédouche, nous trouvons que le cône d'ombre est formé de deux parties distinctes : l'une enveloppe le Tore et le touche suivant la ligne entièrement réelle QELe (fig. 214) ; la courbe de contact du second est MRGKNkgr. En menant à cette dernière des tangentes du point S, on détermine quatre points limites R, r, K et k. Les points G et g ne sont pas à considérer, non plus que les points E et e de la courbe extérieure, parce que les rayons de lumière n'y sont tangents, en projection, à la courbe, que par suite de la verticalité du plan tangent (art. 273). Les arcs RMr, KNk sont réels; les arcs KGR, kgr sont virtuels.

La figure 215 est une coupe par le plan vertical dont la trace est CLS ; elle ne représente en conséquence qu'une moitié du Tore, mais cependant elle suffit pour l'étude complète de la question, parce que les ombres de l'autre moitié du Tore sont évidemment symétriques. La courbe de l'ombre extérieure est Q'E'L', et celle de l'ombre intérieure M'R'G'K'N'. Les points limites sont R' et K'.

288. En faisant un certain nombre de sections par des plans verticaux contenant la flamme, et traçant les rayons de lumière tangents, on trouve que le cône circonscrit intérieur coupe le Tore suivant les courbes $M_1I_1RKN_1$,... et $M_2R_2KJ_2N_2$,... (fig. 214). Elles rencontrent tangentiellement la courbe de contact, l'une aux points limites R et r, l'autre aux points K et k. A ces points correspondent sur le cône circonscrit des rebroussements qui se dessinent sur la surface du Tore aux points R_2, r_2, K_1 et k_1.

Les lignes d'intersection sont sur le plan vertical $M'_1I'_1R'K'_1N'_1$ et $M'_2R'_2K'J'_2N'_2$.

Une tangente à la courbe d'intersection est dans les plans tangents du Tore

CHAPITRE II. — LIGNES D'OMBRE. — TORE. — P. 36. 199

au point considéré, et au point qui lui correspond sur la courbe de contact. Ainsi, la tangente au point (R_1, R'_1) est l'intersection des plans tangents aux points (R_2, R'_2) et (R, R').

Les parties réelles et utiles sont uniquement l'arc (RMr, R'M') de la courbe d'ombre propre et l'arc (ri,M,I,R, R'I',M',) de la courbe d'ombre portée qui lui correspond. Il est facile de voir que l'arc (KNk, K'N') de la courbe de contact n'est pas à considérer, parce qu'il se trouve dans l'ombre de la partie antérieure du Tore.

289. Les figures 216 et 217 représentent un Tore avec ses lignes d'ombre, dans le cas où les rayons de lumière sont assez peu inclinés pour qu'il en puisse passer par le vide intérieur. Les lettres établissent la correspondance avec les figures 214 et 215.

Le cône circonscrit coupe le Tore suivant la courbe RI,BR,KJ,AK, (fig. 216) et une autre courbe symétrique indiquée par des minuscules. Les rayons SAB, Sab sont bitangents à la surface et aux courbes de section (art. 286). L'arc RMr de la courbe d'ombre propre est réel et utile; l'arc KNk est réel, mais la partie BNb seule est utile, parce que les arcs BK et bk sont dans l'ombre portée. Enfin, les parties réelles et utiles de la courbe d'ombre portée sont IIB et rb; elles se raccordent avec la courbe d'ombre propre en R et r, et la rejoignent avec un angle en B et b.

On peut suivre les différentes lignes sur la figure 217; on remarquera notamment en B' l'angle que forment les arcs réels et utiles.

La figure 218 montre la partie d'un plan horizontal XX' qui serait éclairée par les rayons qui traversent le Tore.

290. Nous avons représenté sur la droite de la planche 36 les perspectives des deux tores sur les tableaux TT' et tt', en supposant l'œil au point (S, S'). Nous avons construit les figures 220 et 219, en mettant en perspective les cercles méridiens parallèles au tableau, les divisant en huit parties égales, et traçant les ellipses qui représentent les cercles parallèles passant par ces points (art. 279).

La courbe intérieure du contour apparent a quatre rebroussements, et par suite deux parties réelles et deux virtuelles. Sur la figure 220 l'arc Rr est seul réel et utile; sur la figure 219 une partie de l'arc Kk l'est également.

LIVRE VII.

INSTRUMENTS DE PERSPECTIVE.

901. Nous ne parlerons pas des instruments plus ou moins ingénieux qui ont été proposés à diverses époques pour faciliter quelques-uns des tracés de la Perspective, par exemple pour faire passer par des points donnés des droites dirigées vers le point de concours éloigné de deux lignes. Nous regardons ces appareils comme peu utiles, et nous croyons que les tracés de la Perspective n'exigent que les instruments qui sont employés dans tous les arts graphiques, et qu'il est inutile de décrire. Nous nous occuperons seulement des appareils qui servent à faire la perspective d'objets visibles, mais souvent inaccessibles, et dont les dimensions et la forme exacte peuvent être inconnus.

CHAPITRE I.

APPAREILS DÉLINÉATEURS.

Généralités.

203. Si l'on établit devant une vitre légèrement dépolie, et dans une position fixe, une carte percée d'un trou servant d'oculaire, on pourra tracer sur la vitre les contours perspectifs des objets. Cet appareil donne des résultats d'une exactitude médiocre, mais qui cependant peuvent être quelquefois utiles. Le trou de l'oculaire doit être assez grand pour qu'on voie les objets d'une manière nette, et assez petit pour que la position de l'œil soit assujettie d'une manière précise, et que, dans ses plus grands déplacements, un point extérieur se projette toujours sur le même point de la vitre. Plus les objets sont éloignés, plus le trou doit être grand.

On obtient la distance en mesurant la longueur de la perpendiculaire abaissée de l'oculaire sur la vitre; mais des constructions sont difficiles à faire dans l'espace, et si l'on tient à connaître les éléments de la perspective, il vaut mieux placer au delà de la vitre des objets de forme convenable pour qu'on puisse appliquer au dessin les tracés expliqués dans le premier chapitre du cinquième livre.

Au lieu d'une glace quelques peintres emploient un treillis de fils

horizontaux et verticaux avec lequel ils craticulent sur la nature même. On attribue ce procédé à Albert Durer.

L'appareil très-simple que nous venons d'indiquer a été progressivement amélioré. Wren a supprimé la vitre, et a introduit un point de mire qui commande le crayon ; nous ne décrirons ni son appareil, ni beaucoup d'autres du même genre (on en compte plus de cent), et nous ne nous arrêterons qu'au diagraphe, seul instrument délinéateur aujourd'hui employé en Perspective.

Diagraphe.

(Figure 227.)

293. Le *Diagraphe* a été inventé par M. Gavard ; cet instrument présente un oculaire fixe, un point de mire que l'on fait mouvoir dans un plan vertical suivant les contours perspectifs des objets à dessiner, et un crayon qui reproduit sur une planchette les mouvements du point de mire.

L'oculaire est porté par une plaque GH saisie dans une boîte KL, qui peut glisser le long d'un tube XY (fig. 227). On fixe ce tube à la planchette, et on l'incline de manière à donner à l'oculaire une position convenable.

A l'extrémité de la plaque GH est une rondelle percée de plusieurs trous. On choisit entre eux d'après l'éloignement des objets à dessiner (art. 292).

La boîte Q du porte-crayon *m* se meut le long d'une tige méplate en acier, portée à une extrémité par un galet R et à l'autre par un chariot à deux galets R' et R'' qui roulent sur une règle en cuivre CD.

Les diamètres des trois galets sont réglés de manière que la tige d'acier se meuve parallèlement à la planchette.

La cage F du point de mire est fixée à une boîte E qui glisse sur un tube vertical porté par le chariot.

Un bouton placé sous la boîte Q du porte-crayon, et tournant à frottement dur, reçoit un fil qui passe sous une poulie P et remonte le long du tube vertical jusqu'à la boîte E de la cage du point de mire. Un autre fil part de cette boîte, et, après avoir contourné la poulie P', descend dans le tube, où il porte un contre-poids qui appelle constamment la cage F vers le haut du tube.

Le point de mire se trouve ainsi, dans tous ses mouvements, commandé par le crayon, et le dessinateur, en tenant celui-ci à la main, peut faire suivre au point de mire les contours perspectifs.

La cage F est traversée par un cheveu sur lequel on marque deux points, l'un au bitume, l'autre au blanc d'argent. Ils servent de points de mire, le premier sur les fonds clairs, le second sur les fonds sombres.

Quand, après s'être servi du point blanc, on veut employer le noir, on vise un point bien apparent, et, tenant le crayon immobile, on tourne le bouton sur lequel le fil est enroulé, de manière à amener le point noir dans la visée.

On emploie une lunette quand on veut dessiner des objets dont le détail échapperait à l'œil nu. Le centre de l'oculaire reste immobile, et le corps de la lunette peut se balancer dans tous les sens, en glissant dans une douille qui traverse un double anneau mobile placé dans la cage F.

294. Le Diagraphe sert avantageusement à faire des réductions; on l'a même plus employé à cet usage qu'à des perspectives d'après nature. Il faut que le plan décrit par le point de mire soit bien parallèle au tableau. Pour un plafond ou un terrain horizontal dont on veut faire le plan, on vise dans une glace inclinée à 45 degrés.

On fait au Diagraphe des dessins qui ont 53 centimètres de longueur sur 46 de hauteur. On comprend que le crayon étant conduit

par la main, et l'œil restant fixe, il n'est pas possible de dépasser ces dimensions.

295. On a quelquefois employé le Diagraphe pour faire des élévations. Pour cela on fixait le tube XY au chariot près le galet R, on l'établissait verticalement, et on rendait le porte-oculaire mobile, en le faisant commander par le crayon à l'aide d'un second fil, de manière qu'il fût toujours à la hauteur du point de mire.

Le *Diagraphe projetant* était d'un usage peu commode parce que l'œil devait suivre les mouvements du crayon; on l'a abandonné, et nous n'en parlons que parce que nous avons dû l'indiquer précédemment (art. 265).

CHAPITRE II.

APPAREILS D'OPTIQUE.

Chambre noire.

296. On a utilisé les images d'optique dans deux instruments fort utiles pour la Perspective : la *Chambre noire* et la *Chambre claire*.

Quand un point matériel est vu par réflexion ou par réfraction, sa position paraît modifiée ; on peut supposer que ce n'est pas le point lui-même que l'on voit, mais son image, point fictif d'où divergent les directions des rayons qui arrivent à l'œil. L'image est *réelle* quand les rayons en viennent véritablement ; elle est dite virtuelle quand ce sont leurs prolongements qui y concourent, comme cela a lieu dans le cas des miroirs (art. 178).

Une image réelle peut être reçue sur un tableau, puis vue de différents endroits, car elle a alors une existence propre ; mais, à moins que l'objet ne soit lumineux par lui-même, l'image est peu apparente, et on ne la voit d'une manière nette que dans une enceinte obscure. C'est sur ce principe des images réelles, bien connu par l'application qui en est faite dans la lanterne magique, qu'est fondée la Chambre noire de Porta.

297. Cet appareil, dans sa construction la plus simple, consiste en

un seul verre convergent *ll'* (fig. 228) placé dans l'ouverture du volet d'une chambre complétement fermée. Tous les points compris dans le cône *abc* qui forme le champ de l'instrument, ont des images réelles à des distances plus ou moins grandes dans l'intérieur de la chambre, mais pour des objets éloignés les différences sont petites, et on obtient une image générale sensiblement plate, qui peut être reçue sur une planchette *a'c'*.

Cette image est renversée, c'est-à-dire symétrique d'une perspective véritable des objets. Pour la redresser, et lui donner une position où l'on puisse la calquer commodément, on place ordinairement un miroir en dehors, et en avant de la lentille (fig. 229). En faisant tourner le miroir, et en l'inclinant plus ou moins, on peut amener sur la planchette les images des divers objets extérieurs. On parvient au même résultat en remplaçant la lentille et le miroir par un prisme ménisque dont la base fait l'office de réflecteur, tandis que les faces courbes réfractent les rayons comme une lentille convergente. On fixe le prisme ou la lentille à un tube mobile dans une douille, de manière qu'on puisse amener le foyer sur la planchette, et donner à l'image toute la netteté possible.

Il faut quelque habitude pour calquer une vue dans une Chambre noire disposée comme nous venons de le dire, parce que le crayon arrête les rayons. Pour remédier à cet inconvénient, on a fait des appareils dans lesquels l'image se dépose sur la face inférieure d'une plaque de verre dépoli. On en aura une idée en supposant qu'on retourne sens dessus dessous la Chambre noire de la figure 229. On calque facilement l'image sur la face supérieure de la plaque: mais, comme on la voit à travers une feuille de papier et un verre, elle est souvent peu apparente.

Quelle que soit la disposition adoptée, il faut intercepter par des tubes ou des diaphragmes les rayons extérieurs qui nuiraient à la netteté de l'image.

Dans ces dernières années, on a apporté quelques modifications aux Chambres noires, pour les rendre d'un usage commode en photographie ; nous n'avons pas à nous occuper de ce sujet.

298. Dans une Chambre noire le champ de la vision est de 30 à 35 degrés, mais les parties du dessin éloignées du point principal de la perspective sont un peu altérées. Généralement on réduit le champ à un seizième de l'horizon ; la distance est alors égale à deux fois et demie la largeur du dessin, proportion qui est très-convenable, comme nous l'avons vu.

La distance principale est la perpendiculaire abaissée du centre optique de la lentille sur la planchette ; elle diffère peu de la distance focale, et par conséquent elle reste à peu près constante pour une même lentille, mais, comme on peut donner plus ou moins de largeur au dessin, la distance relative varie entre certaines limites.

Chambre claire.

299. La Chambre claire a été inventée par Wollaston, en 1804.

Quand on regarde sous de certaines incidences dans une glace à faces parallèles, on voit en même temps, par réfraction, les objets situés au delà, et par réflexion certains objets situés en deçà. Plaçant derrière la glace une feuille de papier sur une planchette, on peut y calquer l'image des objets par réflexion.

Si le spectateur met son œil en O (fig. 224), il verra un objet A_1C_1 en AC, au delà de la planchette TT' par la réflexion de la glace mn. Le calque qu'il pourra faire sera un dessin symétrique de la perspective de l'objet, prise d'un point de vue O_1, sur un tableau qui serait placé en T_1T_1. L'image étant virtuelle n'est contrariée ni par la planchette, ni par le crayon ou la main du dessinateur.

La figure 224 ne fait pas ressortir la symétrie, parce que l'objet repré-

CHAPITRE. II. — APPAREILS D'OPTIQUE. — CHAMBRE CLAIRE. 209

senté est une simple ligne; mais la disposition des images par réflexion est tellement connue, que nous croyons inutile d'insister sur ce point.

300. Supposons maintenant que l'on emploie deux glaces mn et nr (fig. 225). Si l'on détermine un point O_1 symétrique par rapport à mn du centre O du cristallin, et un point O_2 symétrique de O_1 par rapport à nr, l'effet des deux réflexions successives sera de réunir au point O les rayons qui convergeaient vers O_2. Le cône perspectif de l'image A_1C_1 vue de O_1 est symétrique des cônes perspectifs de l'objet A_2C_2 vu de O_2, et de l'image AC vue de O : ces deux derniers sont donc identiques.

Considérons un rayon brisé C_2eiO situé dans un plan perpendiculaire aux deux miroirs; nous aurons entre les angles des triangles nei, qei les relations

$$nie + nei = 180° - ine$$

$$qie + qei = 180° - iqe.$$

D'après la loi de la réflexion, les angles contenus dans le premier membre de la seconde équation sont doubles de ceux du membre correspondant de la première ; donc, si nous retranchons la seconde équation du double de la première, nous aurons

$$180° - 2.ine. + iqe = 0.$$

L'angle iqe, qui mesure la déviation du rayon considéré, ne dépend donc que de l'angle des miroirs; il est droit quand les miroirs sont inclinés l'un sur l'autre de 135° : tous les rayons situés dans le plan de la figure se trouvant alors déviés à angle droit, l'image calquée sur une planchette horizontale TT' sera exactement la perspective de l'objet, prise du point O_2, sur un plan vertical $T_2T'_2$.

Les circonstances ne sont pas les mêmes dans le cas de la figure 224 ; le rayon d'un seul point B_1 est dévié à angle droit, et le tableau fictif $T_1T'_1$ doit être supposé dans une position symétrique de la planchette par rapport à la glace.

301. Dans les dispositions que nous venons d'indiquer, l'image manque généralement de netteté, parce qu'il se produit une réflexion à chaque face des lames de verre, et qu'il y a des réfractions qui affaiblissent la lumière. Le moyen le meilleur et le plus employé de remédier à ces inconvénients, consiste à remplacer les glaces par un prisme ayant un angle de 135°, deux de 67° 30', et le quatrième de 90° (fig. 225 *bis*). Le cône perspectif rencontre les faces inclinées sous des incidences qui déterminent des réflexions totales, mais on ne peut plus voir la planchette par réfraction : il faut placer l'œil au-dessus de l'arête *u*, de manière qu'il reçoive des demi-faisceaux, les uns réfléchis venant de l'objet, les autres directs venant de la planchette. Ces demi-faisceaux suffisent pour faire voir distinctement l'objet et le dessin ; mais il faut un peu d'habitude pour maintenir son œil exactement sur l'arête.

Les différents rayons qui forment le cône perspectif subissent deux réfractions : l'une, à la face d'incidence, l'autre, lorsqu'ils ont été déviés à angle droit, à la face d'émergence. Les choses se passent comme si le cône, sans éprouver de réflexion, traversait une glace dont les faces fussent parallèles, c'est-à-dire que les effets des deux réfractions se détruisent.

Le prisme est placé dans une monture qui forme diaphragme à la face supérieure, n'en laissant apparente qu'une très-petite partie voisine de l'arête. La position de l'œil dans le sens de la longueur du prisme, se trouve ainsi déterminée d'une manière précise.

302. L'image virtuelle AC (fig. 225), et la planchette TT' sont à des distances très-différentes du prisme ; il en résulte que l'œil éprouve de la fatigue à les regarder fixement à la fois, et que le plus petit dépla-

cement du spectateur altère le dessin, car l'image est immobile dans l'espace, et, malgré le diaphragme, l'œil peut encore s'éloigner un peu sans cesser de voir l'objet et la planchette.

Pour remédier à ce double inconvénient, les chambres claires sont généralement pourvues d'une lentille bi-concave qui, placée devant la face d'incidence, rapproche l'image : quand elle se trouve précisément sur la planchette, le déplacement de l'œil n'altère plus le dessin.

Wollaston a proposé de remplacer la lentille par une simple calotte sphérique creusée sur la face supérieure du prisme. M. Laussédat a montré qu'il convenait de placer le centre de la calotte sur l'arête; il donne au rayon de la sphère une grandeur de 15 centimètres qui, d'après la puissance réfractive du verre, convient pour amener à la distance de 30 centimètres l'image d'un objet éloigné. Le prisme doit être élevé à cette hauteur au-dessus de la planchette; si son support peut être allongé, il faut, dans chaque cas, lui donner la longueur nécessaire pour que l'image des objets regardés soit exactement sur la feuille de dessin.

La figure 223, prise dans le mémoire de M. Laussédat, donne en vraie grandeur le plan et l'élévation du prisme *hémipériscopique* qu'il emploie. La figure 222 est une perspective cavalière un peu amplifiée. On voit sur la figure 221 la chambre claire établie au-dessus de la planchette.

303. Le champ horizontal d'une Chambre claire s'étend facilement à 60 degrés. Le champ vertical est indéfini, si le prisme est monté de manière à pouvoir tourner autour de l'arête *u* (fig. 225 *bis*); car la déviation du cône perspectif, qui ne dépend que de l'angle des faces réfléchissantes, reste la même pendant le mouvement de rotation du prisme, et l'image est fixe sur la planchette; seulement elle s'efface graduellement dans le bas, et se développe dans le haut, ou inversement.

En résumé, la Chambre claire a un champ total plus étendu qu'il n'est nécessaire dans la pratique.

Pour que le tracé ne fatigue pas la vue, il faut que l'image et le dessin aient à peu près le même éclat. On affaiblit en conséquence la lumière d'un côté ou de l'autre, en projetant de l'ombre sur la planchette, ou en plaçant des verres colorés devant le prisme.

304. La planchette et le prisme étant établis de niveau, on détermine le point principal par un fil à plomb, qui rase l'arête du prisme au milieu de la partie restée apparente dans la petite échancrure faite à la monture.

On a la distance principale en mesurant, avec une règle divisée, l'élévation de l'arête du prisme au-dessus de la planchette. On peut aussi opérer comme il est dit à l'article 292.

Le moyen le plus simple d'obtenir la ligne d'horizon consiste à prendre les perspectives de quelques droites verticales, et à leur mener une perpendiculaire du point principal : c'est ainsi qu'on opère pour le diagraphe et pour la chambre noire; mais comme le paysage ne présente pas toujours des droites verticales, et que l'emploi du fil à plomb peut être contrarié par l'agitation de l'air, nous indiquerons un moyen commode et exact décrit par M. Laussédat.

Supposons qu'on ait pris la perspective M d'un point m sur un tableau ab (fig. 226). Si ce point parcourait un cercle horizontal autour de la verticale du spectateur, sa perspective décrirait une courbe MrM_1, et, après s'être rapproché de la ligne d'horizon, reviendrait à sa hauteur primitive et à la même distance de la verticale pr, quand le point m serait parvenu à une position m_1 symétrique de m.

On ne peut pas faire mouvoir le point que l'on vise, mais on obtient le même résultat graphique, en faisant tourner horizontalement la planchette; elle entraîne avec elle la Chambre claire, et on voit le point visé décrire une courbe, et couper successivement en deux points M et M_1 un arc de cercle qu'on a eu soin de tracer du point principal

comme centre, avec un rayon d'une grandeur suffisante. La droite MM, est parallèle à la ligne d'horizon.

On voit sur la planchette de la figure 221 la ligne d'horizon, les arcs de cercle qui ont servi à la déterminer, et les courbes décrites dans le mouvement de rotation par les images des points considérés.

LIVRE VIII.

TABLEAUX COURBES.

CHAPITRE I.

GÉNÉRALITÉS.

305. La Projection conique peut être employée pour construire une perspective sur une surface courbe comme sur un plan, mais les tracés sont bien plus compliqués. Les tableaux courbes ont d'ailleurs de graves inconvénients : il s'y produit, suivant l'intensité des lumières et la direction des rayons, des différences d'éclat qui contrarient beaucoup les effets de la peinture ; ensuite une droite est généralement représentée par une courbe, de sorte que, si le spectateur s'éloigne du point de vue, la courbure devenant sensible produit un effet très-désagréable.

Il y a sans doute des exceptions ; des droites sont quelquefois représentées par des droites : ainsi des verticales sur un cylindre vertical. S'il n'y a pas de gradins dans la salle, et que par suite l'œil ne s'éloigne jamais beaucoup de l'horizon, les horizontales voisines de ce plan paraîtront toujours à peu près droites et horizontales, quelle que soit la forme du tableau sur lequel elles sont représentées.

Les lignes droites n'étant pas, en général, représentées par des droites sur un tableau courbe, la forme et la position relative des objets restitués dépend beaucoup du point d'où l'on regarde. Trois personnages sont sur une même direction pour un spectateur, et en triangle pour un autre. Enfin les ombres les mieux étudiées ne sont vraies que quand on se place près du point de vue. Dans toute autre position, on ne peut les expliquer qu'en supposant à la lumière des rayons courbes.

La représentation des lignes droites par des lignes droites est, en perspective, un principe essentiel pour la conservation de l'harmonie d'une composition. Cette condition n'est pas remplie pour les tableaux courbes. L'inconvénient n'est pas grave, si la courbure de la surface est faible ; si les lignes droites des objets sont accidentellement représentées par des lignes droites, ou si elles sont horizontales et peu éloignées du plan d'horizon ; si la composition n'est pas compliquée, et si les ombres sont peu accusées. Il faut encore que la lumière soit distribuée d'une manière régulière. Quand ces circonstances ne sont pas réunies, les tableaux courbes présentent des effets faux et choquants.

306. Nous avons eu occasion de remarquer (art. 241) que les verticales avaient plus d'importance que les autres droites, et qu'en perspective la conservation de la verticalité était tout à fait nécessaire. On voit d'après cela que le cylindre vertical est la forme de tableau courbe pour laquelle les convenances de la perspective sont le moins blessées. On dessine sans inconvénient des colonnes, des mâts, des arbres sur une surface de ce genre, tandis que sur une sphère ou un cylindre horizontal, on ne pourrait même pas figurer un homme debout : il paraîtrait grotesque à tout spectateur qui ne serait pas au point de vue.

Quelques tableaux ont été faits sur des murs cylindriques verticaux ; il existe un grand nombre de peintures sur des vases ayant à peu près cette forme, mais c'est surtout pour les panoramas que les perspectives cylindriques ont de l'importance. Nous parlerons plus loin de ce genre de représentation.

CHAPITRE I. — GÉNÉRALITÉS.

307. On déduit les perspectives courbes des perspectives planes en craticulant.

Quelquefois on fixe un grillage devant la surface qui sera, par exemple, l'intrados d'une voûte, et, la nuit, quand l'obscurité est grande, on place une lampe au point de vue, et on trace les lignes d'ombre. Le grillage est ensuite placé sur la perspective plane auxiliaire.

Lavit blâme cette méthode qu'il avait vu employer; il dit que les ombres sont larges, que leur tracé est incertain, et que l'emploi des procédés de la Géométrie descriptive est bien préférable.

Nous sommes porté à croire que si l'on dispose d'une lumière très-vive, comme on sait maintenant en produire, on pourra obtenir par les ombres la perspective des lignes d'un réseau, avec une exactitude suffisante dans bien des cas, et nous croyons qu'on ne doit pas abandonner légèrement une méthode toujours facile, pour s'engager dans des tracés quelquefois compliqués.

308. Quand on veut recourir aux procédés de la Géométrie descriptive, il convient de tracer les carreaux sur la surface courbe, et de chercher leur perspective sur le plan auxiliaire.

Supposons qu'on veuille construire une perspective sur une portion aa' d'un cylindre vertical comprise entre deux génératrices (fig. 230). Le plan auxiliaire AA' sera vertical comme le cylindre, parallèle à la corde aa', et plus ou moins avancé vers le sommet de l'angle optique, suivant la grandeur que l'on voudra donner à la perspective plane.

On divisera la surface du cylindre en carreaux par des génératrices équidistantes, et par des arcs de section droite tracés à des hauteurs égales les uns au-dessus des autres. On obtiendra immédiatement les perspectives des génératrices sur le plan auxiliaire (fig. 232); pour les arcs de cercle, on supposera que tous les plans dont les traces sont Oa, Ob, Oc... (fig. 230), ont tourné autour de la verticale du point O de manière à se rabattre les uns sur les autres (fig. 231). Une même verticale d_1 représentera les génératrices du cylindre; les différentes verticales du

plan auxiliaire seront tracées aux distances qui leur conviennent. Portant sur la ligne d_1 des parties égales à la hauteur des carreaux du cylindre, et joignant au point O_1, on aura des lignes qui diviseront les verticales. Il ne restera plus qu'à reporter les points de division de la figure 231 à la figure 232.

En général, il convient peu d'employer le calcul pour ces opérations ; cependant, si le point de vue était éloigné, il pourrait y avoir avantage à tracer les courbes par ordonnées calculées.

Quand la surface courbe a beaucoup de développement, il est nécessaire de la fractionner et d'employer plusieurs plans auxiliaires.

CHAPITRE II.

PANORAMAS.

—

309. Sauf la difficulté des tracés, les inconvénients que nous avons signalés pour les tableaux courbes disparaissent quand le spectateur est retenu près du point de vue, et que la lumière est régulièrement distribuée. Nous avons vu (art. 306) que le cylindre vertical convenait mieux pour la perspective que les autres surfaces courbes. Cette forme permet d'ailleurs de représenter un horizon entier : la toile n'a plus de bords verticaux, et il est facile de cacher les autres par les saillies d'un pavillon central où l'on retient le spectateur. Ainsi disposé, le tableau n'est pas limité par un cadre qui rendrait l'illusion impossible.

Tels sont les principes sur lesquels l'art des *panoramas* est fondé.

310. Tous nos lecteurs savent qu'un panorama est une perspective sur un cylindre vertical complet, prise d'un point de vue placé sur l'axe de la surface.

Pour faire un tableau de ce genre, on établit un petit observatoire en un point élevé, au centre du lieu qu'on veut représenter. On partage l'horizon en seize parties égales, et on fait la perspective plane de chacune d'elles à la chambre obscure. On marque avec soin les points situés aux limites des segments et qui doivent servir à les raccorder ; si des repères bien visibles n'existent pas sur le terrain à toutes les lignes de division, on place des bornes.

On trace ensuite les carreaux, comme nous l'avons vu à l'article 308, et on craticule. L'esquisse est faite sur la toile tendue courbe par segments. Quand une droite n'est pas verticale, on détermine ses points extrêmes, on tend un cordeau de l'un à l'autre, et on fait marquer les points qu'il cache quand on fixe son œil au point de vue ou seulement dans le plan perspectif.

Il faut, pour réussir, des soins minutieux, une grande habitude des constructions graphiques, et un talent réel en peinture.

Puissant et M. Gavard ont inventé des instruments délinéateurs pour tracer directement des perspectives cylindriques rectifiées. Nous ne les décrirons pas, parce que nous croyons qu'ils n'ont jamais été employés.

311. Dans la perspective des panoramas, une droite indéfinie est représentée par une demi-ellipse; elle a deux points de fuite déterminés par la rencontre d'une parallèle menée par l'œil avec le cylindre. Les points de fuite d'une droite horizontale sont aux petits sommets de l'ellipse perspective. Les droites parallèles à un plan ont toutes leurs points de fuite sur une même ellipse ligne de fuite du plan. Les plans horizontaux ont pour ligne de fuite le cercle d'horizon, intersection du cylindre par le plan horizontal qui contient l'œil.

312. Le Panorama a été inventé en 1787 par Robert Barker. On trouve dans sa patente toutes les conditions essentielles de ce genre de tableau : donner à la toile la forme d'un cylindre entier, retenir le spectateur dans un pavillon central, et éclairer convenablement.

Barker établit une rotonde à Londres, et y montra en 1793 une vue de l'île de Wight, qui eut un grand succès. C'est le plus ancien panorama sur lequel on ait des données précises, car nous n'avons rien pu trouver de certain sur un essai de ce genre, qui paraît avoir été fait à Edimbourg quelques années auparavant.

Fulton prit, en l'an VII et en l'an IX, des brevets pour l'importation du Panorama en France, et pour diverses modifications; mais il céda

promptement ses droits à un de ses compatriotes, James Thayer, qui, jusqu'à l'expiration des brevets en 1814, montra à Paris, près du boulevard Montmartre, une série de panoramas qui firent une sensation immense. Ce fut d'abord Paris, vu du haut du pavillon de l'Horloge aux Tuileries, puis Lyon, Toulon, au moment du départ de la flotte anglaise, Londres, Naples, Jérusalem, Athènes; enfin les champs de bataille de l'Empire.

Plusieurs artistes se firent un nom par ces tableaux; nous citerons, au-dessus de tous les autres Prévost, qui apporta de tels perfectionnements à la peinture des panoramas, qu'on l'a souvent regardé comme l'inventeur du genre.

Thayer avait deux rotondes de dix-huit mètres de diamètre. Prévost en établit une de trente-deux mètres, lorsque l'industrie des panoramas fut devenue libre. Enfin, M. Langlois en a construit successivement deux, l'une de trente-cinq mètres et l'autre de quarante (*).

On trouvait plusieurs avantages à agrandir ainsi le diamètre des rotondes : d'abord, les dimensions du pavillon central étant toujours à

(*) La dernière rotonde de M. Langlois a été comprise, en 1855, dans les annexes du palais de l'Exposition, puis détruite en 1856, de sorte que Paris n'a pas de panorama depuis près de quatre ans. Ainsi, cet art, qui a produit une sensation si profonde à son apparition, paraît ne plus préoccuper que médiocrement le public.

L'administration municipale fait construire, aux Champs-Élysées, une rotonde de trente-neuf mètres de diamètre. On annonce des vues du plus grand intérêt : Sébastopol du haut de la tour Malakoff et les champs de bataille de la Crimée. Chacun voudra voir les lieux illustrés par tant d'héroïsme, mais cet empressement n'aura qu'un temps. Le panorama ne produit plus l'étonnement, et il lui sera difficile d'éveiller toujours la curiosité. On peut douter que, même à Paris, cette industrie puisse vivre par ses propres ressources.

Un art ne peut espérer des succès durables que quand il s'adresse à l'intelligence, parce que c'est alors seulement qu'il est estimé et recherché pour lui-même (Décembre, 1858).

peu près les mêmes, le spectateur se trouvait retenu à une plus petite distance relative du point de vue ; ensuite la vision binoculaire présentait moins d'inconvénients; enfin la toile et la peinture disparaissaient d'une manière plus complète. Quant aux difficultés de la perspective, elles ne pourraient être diminuées que si l'on partageait l'horizon en plus de seize parties, ce qui augmenterait considérablement le travail.

Les progrès de l'art des panoramas n'ont pas été aussi rapides en Angleterre qu'en France. De 1824 à 1829, Thomas Horner construisit à Londres le Colosseum, rotonde de trente-huit mètres de diamètre environ ; il lui donna la forme d'un prisme de seize côtés, pour rendre les tracés de la perspective plus faciles. Cette disposition conserve les inconvénients des tableaux courbes; si le spectateur était un peu éloigné du point de vue, l'angle que forment les deux lignes qui représentent une même droite sur deux faces différentes du prisme pourrait devenir sensible.

313. Nous croyons devoir dire quelques mots du panorama représentant l'intérieur de Saint-Pierre de Rome, qui a été exposé à Paris par M. Alaux. Il sera toujours très-difficile de mettre en perspective sur un tableau courbe des lignes d'architecture peu éloignées. M. Alaux a réussi : son *Néorama* (c'est ainsi qu'il appelait ce genre de panorama) a été fort admiré. Il y a lieu de penser que ce résultat n'avait été obtenu que par beaucoup de travail.

Daguerre et Bouton ayant imaginé un moyen d'augmenter l'illusion et de produire des effets de nuit, en peignant des deux côtés une toile transparente et en l'éclairant de diverses manières, eurent d'abord la pensée d'appliquer ce procédé à des panoramas, mais ils se décidèrent pour des toiles plates, afin d'éviter la difficulté des perspectives courbes. Ce fut l'origine du *Diorama*.

On voit que le dessin sur les tableaux courbes présente des difficultés réelles, toutes les fois qu'on ne se borne pas à représenter quelques personnages avec des rochers et des nuages.

Dans le Diorama, pour cacher au spectateur les bords de la toile, on ne la lui laisse voir que par la fenêtre d'une pièce où il est retenu, ou par quelque autre échappée du même genre.

314. On rend l'illusion complète dans le Panorama et le Diorama par des artifices qui ont pour but de dépayser le spectateur : on l'amène par des couloirs longs et obscurs, on lui cache les bords de la toile et les lumières qui l'éclairent, on lui présente des repoussoirs en relief, enfin on donne souvent à l'enceinte où il est retenu une forme qui la rattache à l'ensemble de la vue. Ainsi, aux panoramas de Paris, de Londres et de Navarin, le spectateur était placé sur le pavillon de l'Horloge aux Tuileries, dans la galerie qui surmonte la coupole de Saint-Paul, et sur la dunette de la frégate amirale.

Ces moyens d'illusion sont essentiellement différents de ceux du stéréoscope et du miroir. Avec ces appareils on reproduit plus complétement les effets de la vision des reliefs ; dans le Panorama on surprend l'esprit autant que les sens.

LIVRE IX.

BAS-RELIEFS.

CHAPITRE I.

THÉORIE DE LA PERSPECTIVE RELIEF.

Principes.

315. La Statuaire proprement dite ne représente que très-rarement des groupes de plus de trois personnages. Pour les compositions plus étendues, la Sculpture emploie des reliefs qui sont épargnés dans un tympan, et qui, par suite, ne peuvent être vus que d'un côté, comme un tableau.

Dans le *haut relief* ou *plein relief*, les personnages sont en ronde bosse; ce mode est très-convenable quand ils sont tous à peu près sur le même plan; dans le cas contraire, il faut recourir au *bas-relief*, genre de représentation dans lequel les dimensions perpendiculaires aux plans de front sont réduites, de manière que la composition n'occupe qu'une profondeur donnée.

Un bas-relief doit être soumis, comme un tableau, à la projection conique; mais tandis que cette projection résout complétement le

problème de la Perspective picturale, il laisse indéterminé celui de la Perspective relief, et, pour achever la solution, nous introduisons la condition qu'une ligne droite soit toujours représentée par une droite. Les considérations que nous avons développées dans le deuxième chapitre du cinquième livre, et plus récemment à l'occasion des tableaux courbes (art. 305), montrent la nécessité de cette condition.

La transformation homologique est la solution du problème. Nous pourrions déduire ce résultat de quelques propositions démontrées dans le cinquième livre ; mais la théorie des bas-reliefs étant très-importante, nous croyons devoir l'établir directement.

Nous étudierons d'abord la question sur un plan passant par l'œil.

316. Diverses figures étant tracées sur la superficie plane comprise entre deux droites parallèles AB, CD (fig. 233), supposons que la droite CD avance parallèlement à elle-même vers l'œil O, jusqu'à une position C_1D_1 plus rapprochée de AB, rétrécissant ainsi l'espace occupé par les figures.

Un point E situé sur la ligne invariable AB ne change pas de position ; un point G de la ligne CD glisse sur son rayon visuel, et arrive en G_1 sur C_1D_1. Puisque nous voulons que toute droite soit encore droite après la transformation, il faut que EG soit devenu EG_1. La perspective d'un point M sera sur son rayon visuel en M_1. Toutefois nous devons prouver que l'on trouvera le point M_1 pour perspective du point M, quelle que soit la ligne EG qui aura servi à la construction. Sans cela le problème, tel que nous l'avons posé, n'aurait pas de solution.

317. Si l'on met en perspective, au moyen d'une droite IK, un point N situé sur la même ligne de front que le point M, on aura un point N_1 qui sera sur la ligne de front du point M_1.

Pour le démontrer, mettons en perspective la figure 233 considérée comme horizontale, sur le plan vertical qui a pour trace AB.

Cette opération est représentée sur la figure 234. Le sommet de la

projection conique est en un point quelconque O' de la verticale du point O.

Les lignes qui convergent vers le point O ont des perspectives verticales; les droites CD, MN et C_1D_1 qui sont parallèles à AB ont pour perspectives des horizontales.

Les deux parallèles G'g et M'm sont coupées en segments proportionnels par les trois droites qui sur le tableau divergent du point E. Nous avons donc

$$G'g : M'm :: G'_1g : M'_1m.$$

Les parallèles K'k, Nn donnent de la même manière

$$K'k : Nn :: K'_1k : N'_1n.$$

Les trois premiers termes de ces proportions sont respectivement égaux deux à deux; les quatrièmes sont donc aussi égaux, ce qui prouve que la ligne $M'_1N'_1$ est horizontale, et par suite que la droite M_1N_1 qui lui correspond sur le géométral est de front.

318. D'après cela, pour avoir la perspective d'un point M (fig. 233), on peut mener par ce point une ligne de front MN jusqu'à la rencontre d'une droite IK déjà tracée, et dont la perspective IK_1 soit construite; chercher la perspective N_1 du point N, et mener par ce point une droite de front N_1M_1 jusqu'au rayon visuel MO. Le point M_1 ainsi obtenu sera sur la perspective EG_1 d'une droite quelconque EG passant par le point M.

Il suit de là que si plusieurs droites se croisent au point M, leurs perspectives déterminées, comme il est dit à l'article 316, passeront par le point M_1. Le mode de transformation auquel nous avons été conduit satisfait donc aux conditions de maintenir les points sur leurs rayons visuels, et de représenter chaque droite par une droite.

Les deux figures sont évidemment homologiques. La ligne invariable AB et l'œil O sont l'axe et le centre d'homologie.

319. La droite IK, considérée comme indéfinie, a pour perspective la droite indéfinie IK, (fig. 235).

Une droite OF, menée par l'œil parallèlement à IK, rencontrera la perspective IK, en un point F qui, correspondant au point de IK situé à l'infini, sera le point de fuite de cette ligne.

Nous avons vu à l'article 317 que les lignes de front de la figure originale et de la perspective se correspondent deux à deux. Si l'on considère sur la figure transformée des lignes de front de plus en plus rapprochées du point F, leurs homologues sur la figure originale seront de plus en plus éloignées ; la ligne FP elle même correspond à une droite située à l'infini, c'est-à-dire qu'elle contient les points de fuite de toutes les droites : on la nomme *ligne de fuite*.

On peut déterminer le point de fuite d'une droite IK, en lui menant une parallèle jusqu'à la ligne de fuite. Il suit de là que des lignes parallèles ont un même point de fuite.

Le point de fuite P des perpendiculaires aux lignes de front est le *point principal* de la perspective.

320. Pour construire la perspective relief d'une figure située dans un plan qui contient l'œil, il suffit d'avoir la ligne invariable AB, l'œil O, et le point principal P (fig. 237). La perspective EF d'une droite EG sera obtenue par sa trace E sur la ligne invariable et son point de fuite F facile à déterminer sur la ligne de fuite PQ. La ligne M_1N_1 qui correspond à une ligne de front MN peut être déterminée à l'aide d'un point N pris sur une droite IQ perpendiculaire à AB.

Tout ce que nous venons de dire peut être suivi sur la figure 237, ou sur la figure 236 qui est placée au-dessus d'elle avec des lettres accentuées. Celle-ci ne diffère de la première que par la position des droites E'G', E'F' et O'M' ; toutes les autres forment un ensemble superposable avec la partie correspondante de la figure 237.

CHAPITRE I. — THÉORIE DE LA PERSPECTIVE RELIEF. 229

381. Il suffit de considérer ces deux figures, comme deux projections, l'une horizontale, l'autre verticale, pour reconnaître que le mode de transformation qui convient aux figures planes peut être étendu à celles qui ont trois dimensions, sans cesser de satisfaire aux conditions que nous nous sommes posées.

Les données sont : l'œil (O, O'); les droites AB, A'B' qui représentent le plan invariable ou premier plan, et la perspective (IP, I'P') d'une droite quelconque (IQ, I'Q') perpendiculaire au tableau, ou simplement son point de fuite (P, P').

À un plan de front (SN, NS') correspond un autre plan de front (N₁S₁, N'₁S'₁); un point (M, M') du premier a sa perspective au point (M₁, M'₁) où son rayon visuel perce le second. Une droite (EG, E'G') est représentée par une autre qui est déterminée par le point invariable (E, E') et par le point de fuite (F, F') situé sur le plan de front du point (P, P'). La droite ainsi obtenue passe par la perspective (M₁, M'₁) d'un point quelconque (M, M') de la ligne originale. On voit que tout est déterminé : la solution est complète et unique.

Le plan (PQ, P'Q') contient les points de fuite de toutes les droites : on le nomme *plan de fuite*.

Le point principal est au pied de la perpendiculaire abaissée de l'œil sur le plan de fuite.

382. Une verticale est représentée par une verticale; une horizontale de front par une horizontale de front.

Un cylindre incliné sur les plans de front est représenté par un tronc de cône dont le sommet est sur le plan de fuite.

De ce que toute droite a pour perspective une ligne droite, on conclut que les plans sont représentés par des plans. Chaque plan de la figure transformée passe par la trace du plan original sur le plan invariable, et par sa ligne de fuite, intersection d'un plan parallèle passant par l'œil avec le plan de fuite.

Tous les plans parallèles ont la même ligne de fuite.

Un plan vertical est représenté par un plan vertical.

Le plan d'horizon est le plan horizontal qui passe par l'œil.

Établissement des bas-reliefs

323. Pour construire un bas-relief, on doit commencer par établir sa projection sur le premier plan. Nous allons voir que cette figure peut être obtenue comme une perspective picturale.

Un plan passant par l'œil O, le point principal P, et un point quelconque M de l'objet à représenter (fig. 238), coupera le premier plan suivant une droite AB perpendiculaire à OP.

La perspective relief de M est dans ce plan en un point m qui se projette en m' sur le premier plan. Nous traçons la ligne Mm', et nous la prolongeons jusqu'à sa rencontre O' avec la droite PO.

Les deux triangles qui ont leur sommet en M, et pour bases mm' et OO', donnent

$$mm' : OO' :: Mm : MO.$$

De même, en considérant les triangles qui ont leur sommet en K, on a

$$mm' : GP :: Km : KP.$$

Les seconds rapports de ces proportions sont égaux, car ils sont établis entre des segments faits dans deux droites par des parallèles; la longueur OO' est donc égale à GP, ce qui montre que la projection d'une perspective relief sur le premier plan est la perspective picturale de l'objet original, prise sur ce plan d'un point de vue placé sur le rayon principal à une distance égale à l'éloignement de l'œil du plan de fuite.

CHAPITRE I. — THÉORIE DE LA PERSPECTIVE RELIEF. 231

Ainsi donc le plan et l'élévation de l'objet à représenter étant déterminés, on pourra tracer la projection du bas-relief sur le premier plan par les méthodes que nous avons développées dans cet ouvrage.

324. Il sera ensuite nécessaire, pour savoir à quelle profondeur la pierre devra être refouillée en chaque point, d'avoir la projection horizontale du bas-relief. On l'obtiendra en mettant le plan des objets en perspective relief (art. 320 à 325).

On opérera généralement à une échelle réduite; il sera utile de disposer d'une étendue assez grande, pour pouvoir placer la ligne de fuite CE (fig. 239). Le point de vue sera indiqué par sa distance à cette droite réduite dans la proportion nécessaire : ici c'est au dixième.

On prendra les longueurs Pc et Pe égales aux dixièmes de PC et PE, et joignant $\frac{1}{10}$ O aux points c et e, on aura deux droites dont les points de fuite seront C et E.

Pour avoir la perspective m d'un point M, on mènera par ce point des parallèles à $\frac{1}{10}$O.c, $\frac{1}{10}$O.e, et on joindra les points c_1 et e_1, où ces droites rencontrent la ligne invariable, aux points C et E.

Si l'on a une série K de droites parallèles, pour déterminer leur point de fuite, on mènera par le point $\frac{1}{10}$ O une parallèle qui rencontrera la ligne de fuite en f, et on décuplera Pf.

Nous ne donnerons pas plus de détails sur ces tracés; nous ferons seulement observer que les constructions déjà indiquées en divers passages pour les lignes homologiques sont applicables aux figures que nous considérons. On peut, par exemple, les regarder comme la perspective picturale d'un plan géométral, et son relèvement sur un plan de front : la ligne invariable AB est alors la trace du géométral, CE la ligne d'horizon, et l'œil le point de distance inférieure.

Dans les bas-reliefs qui ont beaucoup de saillie, le plan de fuite peut être tellement loin qu'on ne puisse placer le point principal sur l'épure qu'en la faisant à une échelle très-petite et à laquelle les tracés

n'auraient pas d'exactitude. Nous nous contenterons d'indiquer, pour ce cas, les méthodes générales des articles 14 et 15.

Si le bas-relief ne contient que des personnages, on pourra se contenter de partager la profondeur fictive par un certain nombre de plans de front équidistants, et de chercher la position des plans qui leur correspondent dans le bas-relief. Cette opération est représentée sur la figure 212. P est le point principal; les droites AB et *dc* représentent le plan invariable, et le plan extrême, dont la position naturelle serait DC : le point *d* est ainsi la perspective de D.

La profondeur apparente AD a été divisée en quatre parties égales aux points N, N', N". Joignant un point quelconque ω du rayon principal, à D et à N, on détermine sur la parallèle à AD, menée par le point *d*, un segment KK_1, qui porté trois fois à partir de *d* donne les points N_1, N'_1, $N"_1$. Les droites NN_1, $N'N'_1$, $N"N"_1$, convergent vers l'œil, et font connaître les points *n*, *n'*, *n"*, perspectives de N, N', N".

Pour connaître l'échelle de chaque plan de front, on portera sur la ligne invariable AB une longueur G*g* égale à l'unité. La ligne *g*P, dirigée vers le point principal, interceptera sur les traces des différents plans de front des longueurs égales en perspective à G*g*.

325. Les artistes ne suivent pas ces procédés. En général ils ne connaissent pas la perspective des bas-reliefs ; cependant ils représentent toujours les lignes droites par des lignes droites, et, par suite, ils se conforment en réalité, d'une manière plus ou moins correcte, aux lois géométriques pour l'espacement des plans de front qui comprennent les objets où se trouvent des droites. En deçà et au delà ils échelonnent leurs plans suivant des lois différentes et fort incertaines. Cela n'empêche pas qu'une composition ne puisse présenter des beautés réelles et être justement admirée, mais l'harmonie de l'œuvre serait plus grande si toutes les figures avaient été réduites en profondeur d'après la même loi, et si des tracés rigoureux avaient dirigé le sculpteur pour la perspective des formes géométriques.

Il est probable que les artistes se soumettront peu à peu à la perspective dans l'établissement des bas-reliefs. Nous croyons qu'on sera alors surpris des effets qu'on peut obtenir par ce genre de représentation, principalement pour les objets situés dans des plans un peu éloignés.

Les règles géométriques indiquées dans ce chapitre ne sont pas applicables aux pierres gravées, aux camées et aux médailles. Ici, comme pour un portrait, la projection géométrale paraît devoir être préférée à la projection conique (art. 265). La déformation homologique ne serait d'ailleurs nécessaire, pour ces petits objets, que si plusieurs lignes droites devaient être représentées. Sur une médaille on se propose moins de produire l'apparence du relief, que d'indiquer d'une manière très-nette les lignes de l'esquisse.

CHAPITRE II.

THÉORIE DES EFFETS DE PERSPECTIVE DANS LES BAS-RELIEFS.

Problème inverse de la perspective.

326. Supposons qu'un bas-relief ait été construit d'après les principes que nous avons indiqués, et proposons-nous de restituer la figure originale.

On cherchera d'abord l'éloignement du plan de fuite. S'il y a des droites parallèles, on les prolongera jusqu'à leur point de rencontre: dans tous les cas, d'après la grandeur naturelle des objets, on pourra apprécier les échelles de deux plans de front différents, et on placera verticalement dans chacun d'eux une longueur égale à l'unité : les droites qui passeront par leurs extrémités se rencontreront sur le plan de fuite.

On projettera ensuite le bas-relief sur le premier plan, et considérant cette figure comme une perspective picturale, on déterminera la ligne d'horizon, le point principal, et la distance qui fera connaître la longueur de la perpendiculaire abaissée de l'œil sur le plan de fuite (art. 323).

Si les principes de la Perspective plane ne suffisent pas pour déterminer la distance, on appréciera la profondeur AD (fig. 212) qui doit correspondre, dans la figure restituée, à la profondeur du bas-relief.

CHAPITRE II. — EFFETS DE PERSPECTIVE DANS LES BAS-RELIEFS. 235

Alors, connaissant le point principal, il sera facile de déterminer la position de l'œil.

322. Soient maintenant O l'œil (fig. 211), AB la ligne invariable, PF la ligne de fuite et $M_1 m_1$ une droite du bas-relief qu'on veut restituer.

La figure est une projection sur un plan passant par le rayon principal, et qu'on peut d'ailleurs supposer horizontal, vertical ou incliné. Les propositions auxquelles nous arriverons pour les figures projetées sur ce plan s'étendent naturellement à celles qui sont dans l'espace, sans que nous ayons besoin de reproduire les considérations déjà présentées à l'article 321.

Prolongeons la droite $M_1 m_1$ jusqu'à ce qu'elle rencontre la ligne invariable et la ligne de fuite, aux points E et F. La ligne restituée indéfinie sera la parallèle à OF menée par le point E. Nous rapportons sur cette ligne les points M_1 et m_1 par des rayons visuels.

On voit que quand la position de l'œil est connue, le problème ne présente aucune indétermination.

Construisons un parallélogramme sur OF et FE, et par le sommet F_1 menons une parallèle $F_1 P_1$ aux lignes de front. Les droites FE et OF_1 étant égales et parallèles, leurs projections KP et $P_1 O$ sont égales. On peut donc déterminer tout d'abord la ligne $P_1 F_1$, et menant du point O une parallèle à la ligne considérée du bas-relief, on obtiendra un point F_1 situé sur la ligne qui lui correspond dans la figure restituée.

Le point F_1 serait également sur toutes les droites dont les homologues, dans le bas-relief, seraient parallèles à $M_1 m_1$, car il ne dépend que de leur direction.

Les deux figures originale et transformée ne présentent aucune différence caractéristique sous le rapport géométrique. $P_1 F_1$ est la ligne de fuite de la première, comme PF de la seconde, c'est-à-dire que chacune de ces droites correspond, dans sa figure, aux points de l'autre qui sont à l'infini.

Les constructions sont les mêmes pour transformer une figure originale, ou pour la restituer d'après le bas-relief; seulement on les appuie, suivant le cas, sur l'une ou l'autre des deux lignes de fuite PF ou P_1F_1.

Restitutions comparées.

328. Comparons maintenant deux figures restituées d'une même perspective, pour deux positions différentes de l'œil.

Soient AB la ligne invariable (fig. 210), et FF' la ligne de fuite.

Un spectateur placé successivement en O et en O' restituera le point m du bas-relief en M puis en M'. Les lignes Pm et mG étant dans le même rapport que P'm et mG', on voit que la figure se compose de deux parties inversement semblables : m est le pôle commun de la similitude.

Il résulte de là que MM' est parallèle à OO'.

Ainsi, toutes les lignes qui joignent les points homologues sont parallèles. Les deux figures sont homologiques : AB est l'axe d'homologie.

Cette proposition démontrée pour un plan perpendiculaire aux plans de front s'étend naturellement à l'espace. Ainsi, deux figures à trois dimensions restituées d'un même bas-relief, pour deux positions différentes de l'œil, sont homologiques; les lignes qui joignent les points homologues sont parallèles.

Si l'œil se meut parallèlement aux plans de front, les points restitués se transportent dans leurs plans de front.

La Perspective picturale n'est qu'un cas particulier de la Perspective relief, celui où l'on suppose que le plan de fuite de la figure transformée coïncide avec le plan invariable. Les résultats que nous venons

d'obtenir paraissent donc en contradiction avec ceux des articles 228 et 235, où nous avons reconnu que les lignes qui joignent les points homologues de deux figures restituées d'une même perspective ne sont parallèles que quand les deux positions de l'œil sont dans un même plan horizontal.

La restitution des objets représentés sur un tableau pour une position donnée de l'œil est un problème indéterminé, et pour le résoudre nous avons dû introduire une condition spéciale, la conservation du géométral. Quelque mouvement que prenne l'œil, les points situés sur ce plan se transportent toujours horizontalement.

La restitution, pour une position donnée de l'œil, d'un bas-relief dont on connaît le plan de fuite, est un problème déterminé. Si l'œil s'élève, tous les points s'abaissent, les plans horizontaux s'inclinent, et des plans inclinés peuvent devenir horizontaux. La solution n'est pas influencée par une condition légitime, mais étrangère au problème géométrique : la question est essentiellement différente.

389. Nous avons vu (art. 227) que le carré $mnrs$ (fig. 199) étant une figure horizontale restituée d'une perspective plane, si, pour une position différente de l'œil dans le plan d'horizon, l'un de ses points m passe en m_1, les autres se porteront aux sommets du parallélogramme $m_1 n_1 r_1 s_1$.

Il en sera de même si le carré est restitué de la projection d'un bas-relief sur un plan perpendiculaire aux plans de front, mais dans le premier cas la perspective de m était en un point M de l'axe d'homologie, tandis que dans le second elle est en un point M' plus éloigné de l'œil. Il résulte de là que pour que le point considéré soit vu en m_1, il avait suffi que l'œil se transportât au point O_1, homologue de O, et qu'il doit maintenant se transporter jusqu'en O'.

En résumé, les objets restitués d'un bas-relief et d'un tableau varient suivant les mêmes lois; mais pour un déplacement donné du spectateur, la modification est moins grande dans le bas-relief, et les

positions du point de vue ne sont pas des points homologues des figures.

Étude des effets d'ombre.

330. Nous avons reconnu (art. 327) que quand des droites sont parallèles dans un bas-relief, celles qui leur correspondent dans la figure restituée divergent d'un point situé sur le plan de front qui est placé derrière le spectateur, à une distance égale à celle à laquelle le plan invariable se trouve du plan de fuite.

D'après cela, quand un bas-relief est éclairé par des rayons parallèles, les ombres sont les perspectives des ombres que produiraient, dans la figure originale, des rayons qui divergeraient d'un point situé sur ce plan, qui est le plan de fuite de la figure restituée.

Le point de divergence conserve toujours la même position par rapport au spectateur; il s'éloigne quand on s'éloigne; il se transporte à droite ou à gauche, quand on avance vers la droite ou vers la gauche.

Si un sculpteur a fait des maquettes représentant le sujet qu'il se propose de réduire en bas-relief, pour juger de l'effet des ombres que produiraient des rayons parallèles, il devra placer un flambeau successivement en divers points du plan de fuite de la figure originale.

Si un bas-relief est éclairé par une lampe, les rayons paraîtront diverger du point qui, dans la figure originale, correspondra au lieu de la flamme considérée comme appartenant au bas-relief.

Dans tout ce qui précède il n'est question que du contour des ombres, et nullement de leur intensité.

Quand on n'a pas suivi la perspective géométrique pour l'établissement d'un bas-relief, les lignes droites ne correspondent pas à des lignes droites dans la figure originale, les rayons de lumière ne sont

plus des perspectives de rayons, et les ombres réelles ne représentent pas des ombres possibles.

Parallèle du bas-relief avec le dessin et avec la ronde bosse, sous le rapport de la perspective.

331. Un groupe en ronde bosse est le même pour tous les spectateurs qui le regardent, mais il se présente à eux sous des aspects différents. En peinture, au contraire, les objets restitués pour divers spectateurs sont différents, mais ils se présentent à eux tous sous le même aspect. Chacun des deux arts a donc, sous le rapport de la perspective, des inconvénients et des avantages qui lui sont propres. La Sculpture ne peut pas, comme la Peinture, représenter de nombreux personnages à des plans de front différents, car si le spectateur ne se plaçait pas exactement au point de vue, les personnages secondaires cacheraient des détails importants. Deux statues formant un groupe ne peuvent être convenablement appréciées qu'autant qu'on se place près du point de vue, tandis qu'un tableau, sans reflets de lumière, peut être parfaitement jugé de points assez éloignés les uns des autres.

Sous ce rapport le bas-relief est un intermédiaire de la ronde bosse au dessin. Quand le spectateur change de position, l'objet restitué se modifie moins que dans la peinture, et son aspect change moins que dans la ronde bosse. Si, dans une certaine position, on est visé par un archer, en se déplaçant on voit la flèche se tourner un peu vers soi, mais on cesse cependant bientôt d'en être menacé. La flèche restituée est, en effet, toujours dirigée vers son point de fuite situé derrière le spectateur, et mobile avec lui (fig. 213).

Le bas-relief se rapproche du dessin ou de la ronde bosse, suivant que le plan de fuite avance vers le premier plan ou s'en éloigne. Il suit de là que si un bas-relief doit être vu de près, si la composition

est compliquée, et s'il y a des personnages à des plans de front différents, il sera convenable que le plan de fuite soit rapproché. On peut, au contraire, conserver une grande saillie quand les personnages sont à peu près sur le même plan, et quand le spectateur doit être éloigné, parce qu'alors son déplacement a peu d'importance.

LIVRE X.

DÉCORATIONS THÉATRALES.

CHAPITRE I.

DÉFINITIONS.

332. L'art du peintre décorateur consiste à représenter sur plusieurs tableaux tous les objets qui composent la décoration d'une scène. La perspective de chaque tableau est établie suivant les règles ordinaires, mais leur agencement présente diverses difficultés. Nous définirons d'abord celles des expressions de l'art scénique qui se rapportent à la Décoration.

Le *manteau d'arlequin* est une toile de front qui sert de cadre aux décorations; elle représente généralement une draperie. Le plan du manteau d'arlequin divise le théâtre proprement dit en deux parties, la scène et l'avant-scène. Quand les acteurs sont sur l'avant-scène, ils se trouvent dans la salle, tout à fait en dehors des décorations.

Les divers tableaux employés dans une décoration portent, suivant la manière dont ils sont *plantés*, les noms de *châssis de front, châssis obliques, fermes, demi-fermes, rideaux de fond, bandes d'air, ciels, plafonds, terrains* et *petits fonds*.

Les châssis de front sont des *feuilles de décoration* parallèles au plan du manteau d'arlequin; ils sont montés sur de *faux châssis* qui traversent le plancher dans des rainures dites *costières*, et qui sont fixés à des chariots mobiles sur des rails placés sur un plancher inférieur appelé *premier dessous* ([1]).

On peut placer, de chaque côté de la scène, autant de châssis de front qu'il y a de *plans*. Chaque plan doit avoir au moins deux costières, afin que deux décorations différentes puissent être montées simultanément. Beaucoup de théâtres ont trois costières par plan. En général, on n'utilise, pour une même décoration, qu'un certain nombre de plans : on dit alors que les plans intermédiaires sont *sautés*.

Les châssis obliques sont des feuilles de décoration verticales, mais non parallèles au plan du manteau d'arlequin. On les manœuvre généralement à bras. Quelquefois ils sont réunis par des charnières à des châssis de front sur lesquels on peut ainsi les rabattre : ils sont ensuite entraînés dans le mouvement des chariots.

Une ferme est une feuille de décoration qui peut occuper toute la largeur de la scène. Elle est *guindée* ou *chargée*, suivant qu'on l'élève du dessous par une ligne de *trapillons*, ou qu'on l'abaisse des *cintres*. On emploie quelquefois des demi-fermes qui n'occupent qu'une partie de la largeur de la scène.

Les trapillons destinés au passage des fermes se trouvent, à chaque plan, entre les lignes des costières. Ces espaces sont appelés *rues*. Dans les plans éloignés on place quelquefois des lignes de trapillons au delà des costières : on les nomme *fausses rues*.

Le rideau de fond est une toile généralement de front qui forme le

([1]) Nous ne donnons sur les théâtres que les renseignements qui nous paraissent indispensables pour faire comprendre la manière dont les châssis sont disposés. Les personnes qui voudraient connaître la construction des théâtres, et les machines que l'on y emploie, pourront lire l'*Essai sur l'art de construire les théâtres*, par Boullet, et le second volume de l'*Architectonographie des théâtres*, de Kaufmann.

dernier tableau de la décoration ; elle vient des cintres. Il est presque toujours nécessaire d'avoir un rideau de fond, bien qu'il ne soit vu quelquefois que par les fenêtres et les autres ouvertures d'une ferme.

Au-dessus des châssis et des fermes sont des toiles transversales suspendues verticalement ; elles viennent des cintres. On les appelle *bandes d'air, ciels* ou *plafonds,* suivant qu'elles représentent le bleu de l'atmosphère, des nuages, ou bien des frises, des soffites, des retombées de voûtes, etc.

Dans certains cas, on emploie des *plafonds plats* : ce sont des toiles à peu près horizontales qui représentent des plafonds.

Les terrains sont des feuilles de décorations peu élevées qui représentent un terrain ; on les plante comme des fermes ou des demi-fermes, en les échelonnant les unes derrière les autres. Elles sont séparées par des passages plus ou moins inclinés, et disposés de telle manière que l'acteur qui les parcourt semble suivre un sentier.

Quand une décoration présente des ouvertures, on peut être obligé de placer des petits fonds pour empêcher la *découverte,* c'est-à-dire pour qu'aucun spectateur ne puisse voir les murs et les *corridors.* Ces petits fonds sont des châssis de front ou obliques qu'on plante au delà des ouvertures. Quelquefois on en réunit deux en les disposant comme les feuilles d'un paravent.

Les corridors sont des passages placés de chaque côté de la scène à une certaine élévation ; ils limitent la longueur des plafonds.

Les lieux et les passages qui existent réellement, et qu'un acteur peut occuper ou parcourir, sont dits *praticables.* Une porte, un escalier, un sentier, un balcon peuvent être représentés en peinture ou praticables.

Les deux côtés droit et gauche de la scène (gauche et droit par rapport au spectateur) sont appelés *côté du jardin* et *côté de la cour.*

333. Quand un peintre veut faire une décoration, il établit le plan géométral du lieu et des objets à représenter, et la vue générale sur le

plan du manteau d'arlequin. Lorsque les dispositions générales sont acceptées par le directeur du théâtre, il arrête la plantation des châssis, et fait, à une échelle réduite, les tracés perspectifs de chacun d'eux. Il découpe ensuite ces dessins et les plante, comme des maquettes, de la manière dont les feuilles de la décoration doivent l'être. Si l'ensemble, vu de divers points, lui paraît satisfaisant, il fait préparer les châssis, craticule et peint.

Nous étudierons celles de ces opérations qui concernent la Perspective, dans un exemple où toutes les difficultés importantes se trouvent réunies; mais, afin de ne pas nous interrompre pour des développements théoriques, nous allons d'abord exposer quelques constructions qui sont utiles pour les châssis obliques, et que nos lecteurs ne connaissent pas encore.

CHAPITRE II.

CONSTRUCTIONS SPÉCIALES AUX CHASSIS OBLIQUES.

334. Nous supposons que le châssis oblique, représenté en plan par la ligne BC (fig. 282), est rabattu sur le plan de front de la figure 283 par une rotation autour de la verticale BB'. Un point quelconque (n, n') perspective d'un point (M, M') est amené par ce mouvement en n'_1.

Si l'on détermine sur le plan de front AB' la perspective m' du point considéré, la droite $m'n'$ (fig. 283) sera la perspective de la corde de l'arc qui est décrit par le point (n, n'), et dont la projection est tracée en vraie grandeur sur le plan; elle ira donc passer par le point de fuite F de cette corde.

Les arcs décrits par tous les points ayant des cordes parallèles, on voit que les droites qui joignent les perspectives d'un même point sur un châssis de front et sur un châssis oblique rabattu convergent vers un point facile à déterminer sur la ligne d'horizon. Les figures sont homologiques (art. 26) : le point F et la ligne BB' sont le centre et l'axe d'homologie.

335. Si nous connaissons sur les deux figures des points homologues R et R$_1$ (fig. 272), en traçant la droite qu'ils déterminent, nous obtiendrons sur la ligne d'horizon P$_1$H le centre d'homologie F. Ce cas se présente rarement, mais il arrive souvent que l'on ait deux droites homologues B'G et B'C$_1$; cette dernière sera, par exemple, le bord

supérieur du châssis oblique. On peut alors déterminer des points homologues, sans recourir à la position du point de vue sur le plan.

Nous construisons, à l'aide du plan (fig. 271), la projection B′C′ de la droite B′C, quand le châssis oblique est remis en position. La ligne (BC, B′C′) est dans le même plan perspectif que B′G, et une droite quelconque P_1R passant par le point principal P_1 est la projection d'un rayon visuel. Le point R a donc pour homologue R′ sur le châssis oblique relevé, et par suite R_1 sur le châssis rabattu.

Cette construction exige que la droite B′G ne soit pas dirigée vers le point principal. Elle peut être employée très-utilement quand le centre d'homologie est éloigné, pour déterminer sur un châssis oblique la perspective NR_1 d'une droite représentée par une ligne MN sur le châssis de front contigu.

336. Quelquefois on a simplement à dessiner sur un châssis oblique des perpendiculaires aux plans de front. Les opérations sont alors très-simples.

Soit BC (fig. 269) la trace horizontale d'un châssis oblique qu'on amène de front sur le plan de la figure 270, en le faisant tourner autour de la verticale du point B. Traçons une droite ck, projection de la verticale du point C sur le plan du châssis de front. Pour mener par un point K pris sur l'axe une droite Kk_1 perspective d'une perpendiculaire aux plans de front, il suffit de tracer du point principal P_1 la ligne Kk, de rapporter k en k_1 par une horizontale, et de tracer Kk_1.

Cela résulte de ce que le plan perspectif de la droite a pour traces, sur le plan de front de la figure 270, la ligne P_1k, et sur le plan vertical cC l'horizontale du point k. Il coupe, à la même hauteur, les verticales des points C et c.

Si le point donné, au lieu d'être sur l'axe du rabattement, avait sur le châssis une position quelconque r_1, on le ramènerait en r par l'arc s_1s tracé sur le plan. La ligne P_1r ferait connaître, sur la verticale du point B, le point R qui appartient à la ligne cherchée.

CHAPITRE III.

ÉTABLISSEMENT D'UNE DÉCORATION.

Nous allons maintenant exposer, dans tous leurs détails, les opérations de perspective nécessaires à l'établissement d'une décoration. Celle qui nous servira d'exemple a été peinte pour le ballet des *Elfes*, à l'Opéra de Paris.

Plantation des châssis.

(Planche 40.)

337. On commence par établir le plan de la salle que l'on veut représenter; on choisit ensuite une position O pour le point de vue (voir art. 363), enfin on dispose les différents châssis, en ayant égard à la grandeur que l'on veut donner à la scène.

La figure 246 a été établie dans la supposition que les murs étaient coupés à une certaine hauteur, et que la partie supérieure de la salle était vue en dessous. Les lignes des masses des moulures sont, en conséquence, tracées en trait plein, et dans toutes les opérations de per-

spective nous considérerons le géométral comme supérieur au plan d'horizon. Chaque châssis ou plafond est indiqué par un trait ressenti.

Le théâtre de l'Opéra présente douze plans à deux costières chacun. Le premier plan est en partie occupé par des loges intérieures A, A_1 : on ne l'utilise jamais.

Le châssis de front CD est établi à la seconde costière du second plan; on y dessinera le premier pilastre : ses extrémités C et D sont en conséquence données par les rayons visuels des points c et d.

Le mur cB sera représenté sur un châssis oblique CB, dont l'extrémité B doit se trouver sur la droite tracée par l'angle b de la loge A, et par un point ω pris de l'autre côté du théâtre, à l'ouverture de la scène. De cette manière on est assuré qu'il ne peut y avoir de découverte pour aucun spectateur. Le point ω est appelé *point de découverte*, et la droite ωbB *rayon de découverte*.

On saute le troisième plan, et on place à la seconde costière du quatrième un châssis de front IG. Comme il est destiné à recevoir le dessin du second pilastre, on le limite aux rayons visuels des points i et g.

Il est nécessaire, pour empêcher la découverte, de placer du second au quatrième plan un châssis oblique GE. Aucune condition ne détermine sa direction d'une manière précise, mais son extrémité E doit se trouver sur le rayon de découverte ωD. On dessinera sur ce châssis le mur ge, ou plutôt ge, car on est obligé de faire la perspective, comme si l'espacement des pilastres s'étendait jusqu'au point e situé sur le rayon visuel du point E.

338. Le fond de la salle sera représenté sur une ferme guindée MM_1; elle est placée dans la rue du sixième plan. Ses extrémités sont sur les rayons visuels des points m et m_1. La position du passage praticable NN_1 est déterminée par les lignes On_2 et On_1, rayons visuels extrêmes des pilastres des arcades des deux côtés.

Un rideau de fond est placé au delà de la ferme en QQ_1; ses extrémités sont données par les rayons de découverte ωN, $\omega_1 N_1$.

Le pan coupé de la salle sera représenté sur un châssis oblique JM qui doit lui être à peu près parallèle (voir art. 354). L'extrémité J est sur le rayon de découverte ωI.

Ce châssis contient une porte praticable KL, dont on obtient la position par les rayons visuels des points *k* et *l*. Cette porte laisse voir un cabinet *usr*, qui est représenté par deux châssis, l'un de front US à la première costière du septième plan, l'autre SR à peu près parallèle à *sr*. Le point S est sur le rayon visuel OS. Les rayons de découverte ωK et $\omega_1 L$ font connaître les points extrêmes R et U.

339. Ces divers tracés doivent être reproduits du côté du jardin. La disposition des châssis y est analogue mais non symétrique, parce que le point de vue n'est pas sur la ligne du milieu du théâtre.

Les points B et B_1 se trouvent sur une même ligne de front. On détermine la direction des châssis obliques $G_1 E_1$, $M_1 J_1$, $S_1 R_1$, de manière que les points E_1, J_1 et R_1 soient également sur les lignes de front des points E, J et R. Ces correspondances ne sont pas nécessaires, mais elles simplifient le tracé de la figure 247.

On représentera les pilastres et les murs sur les châssis, jusqu'à la hauteur de la corniche : les parties plus élevées seront dessinées sur des plafonds. Deux plafonds VV_1, WW_1, sont en conséquence placés l'un au second plan, l'autre au quatrième, pour prolonger et relier les châssis de front. Un troisième XX_1 continue vers le haut la ferme du sixième plan. Nous dirons plus loin comment on détermine leur longueur et leur hauteur.

Une grande partie du rideau de fond QQ_1 n'est pas vue du point O; on devra néanmoins assujettir toute sa perspective à ce point. L'unité du point de vue est, en effet, nécessaire à l'harmonie d'une composition. Cette observation est applicable aux châssis obliques et aux plafonds.

Châssis de front et plafond du second plan. — Châssis obliques du premier au second plan.

(Planche 40.)

340. Les plafonds ne peuvent pas dépasser les lignes des corridors VW, V_1W_1 (fig. 246). La plus grande longueur que l'on puisse donner au plafond du deuxième plan est donc VV_1. La ligne Vb prolongée passe en deçà du point ω; pour empêcher complétement la découverte, il faudrait donc avoir un plafond oblique au-dessus du châssis CB ([1]), mais on peut se contenter de cacher la partie VB_2 par une draperie : ainsi placée dans un angle éloigné, et à peine visible à quelques spectateurs, elle ne nuira aucunement à l'effet général. Les questions de découverte ne sont jamais traitées aussi sévèrement pour les extrémités des plafonds que pour les châssis.

On peut supposer que les points de découverte ont été transportés en deux points voisins de l'orchestre n et n_1 sur les droites Vb, $V_1 b_1$.

341. Le plancher $Q'B'$ du théâtre (fig. 247) est incliné vers les spectateurs. On établit le plan d'horizon $O'H$ à une petite hauteur au-dessus de lui. Nous verrons plus loin (art. 368) les motifs de ces dispositions.

Nous plaçons le point de découverte pour la hauteur des plafonds sur le prolongement du plancher, au point n' relevé de n et n_1.

Le manteau d'arlequin est représenté par TT'; sa partie supérieure descend seulement jusqu'au point T', à la hauteur des mou-

[1] On donne quelquefois une grande hauteur aux châssis obliques : ils sont alors composés de deux parties que l'on peut désassembler: mais ces dispositions sont compliquées, et il convient de les éviter.

lures les plus élevées de la corniche de la salle représentée. Les diverses moulures sont indiquées par masses sur le profil Σ.

Si le plafond du second plan s'élevait jusqu'au rayon de découverte $n'T$, sa hauteur serait très-grande, et il produirait un mauvais effet aux spectateurs voisins de la scène, par suite de la grande obliquité des rayons. On préfère placer une draperie tt' qui forme, dans la partie haute, un second manteau d'arlequin; elle descend jusqu'au rayon visuel OT'. Le point le plus élevé V du plafond est alors donnée par le rayon de découverte $n't$.

342. Nous avons dit (art. 339) que les châssis étaient terminés à la perspective de la ligne de naissance de la corniche. D'après cela, si nous traçons une ligne $c'g'$ (fig. 217) à cette hauteur, l'arête verticale CC', commune au châssis de front et au châssis oblique, se terminera au point C' sur le rayon visuel du point c' relevé de c. L'arête du point B étant sur le nu du mur s'étendra jusqu'à la droite $c'g'$ en B'.

Les châssis obliques du premier au second plan des deux côtés de la scène seront ainsi représentés en élévation par le trapèze $B'B'C'C''$.

(Planche 11.)

343. Tous les dessins de détail de la décoration sont à une échelle double de celle des figures 216 et 217, c'est-à-dire au cinquantième ([1]).

([1]) L'échelle du centième, que nous avons adoptée pour les dessins d'ensemble, est appropriée à la grandeur de nos planches, mais un peu petite pour les tracés. Les peintres étudient les questions de découverte sur des plans gravés qui leur sont remis par les administrations des théâtres. Celui de l'Opéra est au soixante-douzième; d'autres sont à une échelle un peu plus grande.

En général on double l'échelle pour les dessins de détail, quelquefois même on l'augmente dans une plus grande proportion, quand on veut apporter beaucoup de précision dans les tracés.

Chaque châssis, ferme ou plafond, est considéré comme une figure distincte, et porte un numéro spécial ; son périmètre est formé par un trait ressenti.

Les figures 250, 251 et 252 sont les châssis et le plafond du second plan : ce sont trois parties d'un même tableau. Le plafond est un peu en arrière des châssis, comme il est indiqué sur le plan, mais l'écartement est tellement petit qu'on ne doit pas y avoir égard.

Les figures 253 et 254 représentent les châssis obliques ramenés de front par une rotation autour des verticales $C''C'$, $C''_1C'_1$.

Après avoir placé le point principal P, on trace le périmètre extérieur des châssis et du plafond d'après les données des figures d'ensemble de la planche 40. On procède ensuite à l'établissement de la perspective de la partie du plan qui doit être représentée.

344. La ligne de terre $V'V'_1$ du géométral (fig. 248) est placée à une hauteur suffisante pour que la figure se développe en dehors du plafond. Le point principal est élevé en P'. En portant sur la ligne d'horizon la distance Op' mesurée sur le plan, on obtient le point d' de la distance réduite.

La longueur $p'y'$ du plan portée deux fois sur la ligne d'horizon à partir de P' donne le point Y que l'on élève en Y_1 ; on trace ensuite la droite $P'Y_1$ perspective de l'axe $yy'y'$ du théâtre. Le point y', milieu de $P'Y_1$, appartient à l'échelle des largeurs $y'Z$, et peut être pris pour son origine.

L'établissement de la figure 248 ne présente plus de difficultés.

345. Nous portons au delà de B, sur la ligne d'horizon PB, deux longueurs égales Ba et aA (fig. 249), et prenant la verticale aZ pour échelle des hauteurs, nous appuyons sur cette ligne le profil Σ qui a déjà été tracé sur la figure 247. Le point A est le point de concours des divergentes qui représentent les horizontales échelonnées aux diverses hauteurs, dans le plan vertical dont la trace sur le géométral est $A'b'$. La droite Bb' correspond au plan des châssis. Les échelles des

hauteurs et des largeurs doivent rencontrer la ligne A'b' en son milieu Z.

Les points sont ramenés du géométral par la méthode ordinaire.

Au-dessous de l'horizon, les verticales sont toutes arrêtées à l'horizontale C'$_i$C' qui limite les châssis de front (voir art. 362).

346. Nous n'avons à tracer sur les châssis obliques (fig. 253 et 254) que les perspectives des lignes des moulures; comme ces droites sont perpendiculaires aux plans de front, nous pouvons employer la construction expliquée à l'article 336.

Nous portons sur la ligne d'horizon une longueur CC$_i$ (fig. 253) double de la ligne représentée par les mêmes lettres sur le plan (fig. 246); nous menons du point principal des droites $c\gamma$, $c'\gamma'$ jusqu'à la verticale du point C$_i$. Les points γ, γ' transportés horizontalement en γ_i, γ'_i appartiennent aux droites cherchées.

Le point γ' doit faire retrouver le point B' qui a été obtenu directement, d'après la figure 247. On peut faire la construction en ordre inverse, et partir du point B' pour tracer la verticale $\gamma'C_i$, sans avoir à relever la longueur CC$_i$ sur le plan.

Le plafond doit avoir des caissons; ils n'ont pas été représentés sur la figure 252, nous verrons plus loin comment on les trace (art. 319).

Châssis et plafond du quatrième plan. — Châssis obliques du deuxième au quatrième plan.

(Planche 40.)

347. Le plafond du quatrième plan occupe toute la largeur comprise entre les lignes des corridors du point W au point W$_1$.

Par suite de la saillie de la corniche des premiers pilastres, l'espace ouvert à la partie haute, entre les châssis du deuxième plan, est un

peu moins grand que DD_1 (fig. 246). Si nous prenons sur la figure 252 la distance du point δ à la verticale YY_1 qui correspond au milieu du théâtre, la moitié de cette longueur portée sur le plan à partir d'y' donnera le point de saillie δ. La droite $W\delta$ ne passe pas loin de η. En faisant les mêmes opérations du côté du jardin, on trouve un résultat un peu moins satisfaisant. Quoi qu'il en soit, le plafond du quatrième plan est, pour la découverte, dans des conditions peu différentes de celui du second plan, dont les dispositions ont été justifiées à l'article 310.

Les exigences du ballet ont conduit à donner une grande largeur à la scène. Cela rend la question des découvertes un peu plus difficile qu'elle ne l'est souvent.

Nous prenons sur la figure 252 la hauteur intérieure du plafond du second plan qui est donnée par l'élévation du point v au-dessus de la ligne d'horizon, et nous la portons réduite à moitié sur la figure 247; nous obtenons ainsi le point v', et le rayon de découverte $\eta'v'$ fait connaître le point W' qui correspond à la ligne supérieure du plafond du quatrième plan.

348. On détermine sur la figure 247 la projection des châssis GE, G_1E_1 du plan, par la construction déjà employée (art. 312) pour les châssis obliques du premier au second plan. Toutefois, il faut remarquer que les points e et e_1 (fig. 246) se projettent en des points différents e' et e'_1, sur l'horizontale $B'g'$ (fig. 247). Il en résulte que les deux châssis obliques du second au quatrième plan ne se projettent pas exactement sur le même trapèze. Nous avons tracé la projection du châssis G_1E_1; pour le châssis GE, il faudrait remplacer le point E'_1 par celui que le rayon visuel du point e' détermine sur la verticale $E''E'_1$.

(Planche 12.)

349. Les constructions pour les châssis du quatrième plan sont

semblables à celles que nous avons expliquées, aux articles 343, 344, 345 et 346, pour les châssis du second plan.

Des caissons, les uns hexagonaux et les autres carrés, sont dessinés sur les plafonds. Les hexagones ne sont pas réguliers : deux de leurs angles sont droits, les autres sont égaux entre eux.

Les droites perpendiculaires aux plans de front, tracées par les points μ et μ_1, milieux des pilastres (fig. 246), donnent à chaque plafond deux points qui servent à fixer la position des caissons. Ces points sont indiqués au quatrième plan par les lettres λ et λ_1; on les reporte en L et L, sur la ligne W', W' de la figure 262, à une distance du point Y', double de la ligne $y\lambda$ du plan. En joignant les points L et L' au point principal P', nous déterminons sur la droite qui représente le plan antérieur de la poutre les points λ' et λ'_1, qui doivent être abaissés en λ et λ_1 sur la figure 266.

L'intervalle compris entre ces points est partagé en huit parties égales aux points ν, ξ, o, π...

On porte à droite et à gauche de L et de L, des longueurs égales à la moitié de la largeur que l'on veut donner aux rebords des caissons, à l'échelle de la figure qui est double de celle du plan; puis on ramène les points d'abord sur la ligne λ'_1, λ' par des droites fuyantes, puis sur $\lambda_1\lambda$ par des verticales. Des demi-largeurs perspectives égales à celles qui sont ainsi obtenues sont prises de chaque côté des points ξ, π, σ; et par les points déterminés on trace les lignes qui divergent de P.

Pour les éloignements, la construction devant être appuyée sur le point d de la distance réduite à moitié, nous prenons le point ν milieu de $o\varepsilon$, et nous traçons la droite Pν; nous menons ensuite des droites du point d : la construction est facile à comprendre.

Il faut donner aux caissons carrés une grandeur telle que les rebords obliques aient la même largeur que ceux qui sont parallèles ou perpendiculaires au tableau. On y parvient en traçant des lignes telles que 1. 2, et en les prolongeant d'une quantité 2. 3 égale aux deux cin-

quièmes de 1.2. Cela tient à ce que la fraction $\frac{7}{5}$ est à peu près la racine carrée de 2, et qu'elle représente, par suite, la longueur d'une ligne inclinée à quarante-cinq degrés entre deux parallèles dont l'écartement est pris pour unité.

Ferme et plafond du sixième plan. — Châssis obliques du quatrième au sixième plan.

(Planche 40.)

350. Le plafond du sixième plan est limité dans sa largeur aux points X et X_1 (fig. 246), par les rayons de découverte ωI et $\omega_1 I_1$. Pour avoir la hauteur du point X' (fig. 247) jusqu'auquel il s'élève, nous prenons sur la figure 266 l'élévation du point w au-dessus de la ligne d'horizon, et nous la portons réduite à moitié sur la figure 247, où elle détermine le point w'. Une construction analogue a déjà été exposée à l'article 347.

Nous devons maintenant déterminer la projection verticale des châssis obliques représentés sur le plan par les lignes MJ, $M_1 J_1$. Pour cela nous projetons d'abord les points m et m_1 (fig. 246) en m' (fig. 247); les points J et J_1 sont ensuite ramenés par des rayons visuels aux points j et j_1 qu'on élève en j' et j'_1 (fig. 247). Les rayons $O'm'$, $O'j'$ et $O'j'_1$ déterminent les deux trapèzes qui diffèrent peu l'un de l'autre. Cette circonstance s'est déjà présentée pour les châssis obliques du second au quatrième plan (art. 348). Nous n'avons représenté, sur la figure 247, que la projection du châssis $M_1 J_1$.

(Planche 43.)

351. Les figures 275 et 276 sont la ferme et le plafond du sixième plan. On les établit par des constructions que nous avons déjà expli-

quées (art. 343 à 345), et sur lesquelles il est inutile de revenir.

Les châssis obliques qui représentent les pans coupés de la salle (fig. 277 et 278) offrent plus de difficultés que ceux que nous avons déjà examinés, et sur lesquels nous n'avons eu à dessiner que des perpendiculaires aux plans de front. Il faut les établir d'après la perspective du géométral (fig. 273), mais après lui avoir fait les modifications qu'exige la rotation autour des verticales M'M', M'₁M'₁. Les relations d'homologie que nous avons reconnues à l'article 334 rendent cette préparation facile.

Pour obtenir le centre d'homologie des perspectives d'un même objet sur les figures 275 et 277, on transporte le point J en J₂ (fig. 246) par une rotation autour du point M. Le rayon visuel parallèle à JJ₂ perce le plan de front au point cherché φ, que l'on rapporte sur les lignes d'horizon des figures 275 et 273 (¹).

On peut aussi employer la construction exposée à l'article 335, en remarquant que la droite M'J', établie sur la figure 277 par des hauteurs relevées sur l'élévation (fig. 247), a pour perspective sur le plafond, avant la rotation du châssis, la droite M'x'. On trace l'horizontale J'm, et portant sur cette ligne une longueur mJ₄ double de la projection MJ (fig. 246), on obtient le point J₄ où se projette J' quand le châssis est remis en place. Le rayon visuel projeté PJ₄ fait connaître le point J₆ homologue de J' : la droite J₆J' est donc dirigée sur φ.

Il serait facile de placer le point J₆ sur la droite M'x' par sa distance à la verticale du point M relevée sur le plan, et par suite on pourrait faire les opérations en ordre inverse, et déterminer le point J' sur la verticale du point J, sans recourir à la figure 247.

(¹) Le cadre de la figure 246 n'étant pas assez grand pour qu'on puisse y placer le point φ dans sa position naturelle, nous avons supposé que le rayon visuel parallèle à JJ₂ était réfléchi par la ligne du cadre. La distance du point principal au centre d'homologie est ainsi : $p''+\varphi$.

352. Les nouvelles positions a', b'... (fig. 273) des points a, b... sont sur des droites qui convergent vers φ'. Le point γ, qui correspond à c sur la droite $M'x'$, se transporte au point γ' situé sur la droite $\gamma\varphi$. Relevant γ' sur $c\varphi'$, nous avons la position de c'. Nous pouvons maintenant déterminer les points a', b' et e', en remarquant que chaque droite tourne autour de son point de rencontre avec l'axe d'homologie $m'm'$, prolongement de M'M'.

Cette méthode est facile; souvent, il est vrai, il sera encore plus simple de construire directement la perspective du géométral pour le châssis rabattu, comme nous le ferons plus loin (art. 358); mais ici, où la figure 273 a dû être établie pour la ferme et le plafond, il y a tout avantage à en profiter. Les tracés des figures 276 et 277 présenteront d'ailleurs plus de concordance que si ces perspectives avaient été obtenues par des opérations tout à fait distinctes.

353. La perspective complète du châssis (fig. 277) s'établit ensuite d'après le géométral, et à l'aide de l'échelle des hauteurs, suivant la méthode ordinaire.

On peut employer pour le demi-cercle du cintre de la porte l'une ou l'autre des constructions expliquées aux articles 38 et 39.

On appliquera le principe d'homologie pour déterminer les perspectives des lignes qui eussent été représentées sur le plan de la ferme par les droites 1.3 et 2.3. La construction est indiquée sur la figure; elle ne nous paraît exiger aucune explication nouvelle.

354. Le plein cintre de la porte est représenté sur la figure 277 par une courbe surbaissée, parce que le châssis JM (fig. 246) est plus oblique sur le cône perspectif que le pan coupé jm. Les spectateurs placés presque en face du châssis, près le point ω, verront une courbe surbaissée, ce qui n'a rien de choquant. Ceux qui sont voisins du point de vue verront un demi-cercle. Enfin le châssis se présentera trop obliquement aux spectateurs placés du côté du point ω_1, pour qu'ils puissent apprécier la forme de la courbe.

CHAPITRE. III. — ÉTABLISSEMENT D'UNE DÉCORATION. 259

Si, au contraire, le châssis JM avait été moins incliné sur le cône perspectif que le pan coupé, le cintre de la porte eût été représenté par une courbe surhaussée, et les spectateurs voisins du point ω l'eussent restitué en lui conservant cette forme peu acceptable. On voit que les aspects divers sous lesquels les châssis se présentent aux spectateurs obligent à étudier avec soin les effets de perspective.

355. Le châssis oblique, du côté du jardin, s'établit comme celui du côté de la cour, et nous ne nous en occuperions pas, sans cette circonstance que le centre d'homologie est éloigné. Quoique le lecteur doive être familiarisé avec les constructions à faire dans ce cas, nous croyons devoir entrer dans quelques détails.

La distance $p''\psi$ (fig. 246) du point principal au centre d'homologie ne peut être portée sur la planche 43, dont l'échelle est double, qu'à sa grandeur même sur le plan ; elle donne les points $\frac{1}{2}\psi$, $\frac{1}{2}\psi'$ analogues aux points de distance réduite, que nous avons eu souvent à considérer.

Des points a_1, b_1... (fig. 273), on mène des droites aux points P' et $\frac{1}{2}\psi'$. Ces lignes déterminent, sur une horizontale X_1X, les points a_2, b_2... a_3, b_3... Doublant les longueurs a_2a_3, b_2b_3... on obtient les points a'_2, b'_2... qui font connaître les lignes $a_1 a'_2$, $b_1 b'_2$ dirigées vers le centre d'homologie.

On continue la construction comme pour la figure 277 (art. 352).

Si l'on voulait déterminer le point $\frac{1}{2}\psi$ par la méthode de l'article 335, on porterait le double de la longueur M_1J_5 (fig. 246), de m_1 en J_7 (fig. 278) : la droite PJ_5 donne le point J_7 homologue de J'_1, et la droite $J_7J'_1$ est dirigée vers le centre d'homologie ; prenant sur une horizontale xy le point j_7 milieu de jj_7, on détermine la ligne J_7j_7, dirigée vers le point cherché $\frac{1}{2}\psi$.

Rideau de fond.

(Planche 44.)

356. Le rideau de fond est représenté sur le plan (fig. 246) par la droite QQ_1. Sa hauteur $Q'Q'$ (fig. 247) est donnée par le rayon de découverte du point q' qui correspond au point le plus élevé q de la courbe intérieure suivant laquelle la ferme est découpée (fig. 276).

Nous traçons le périmètre de la toile (fig. 281); la ligne d'horizon est placée à sa hauteur relevée de la figure 247. Pour faire la perspective du géométral, nous conservons cette ligne d'horizon, et nous établissons la ligne de terre en Q''_1Q'', à une hauteur assez grande pour que la figure se développe en dehors du rideau.

Nous devons dessiner des arcades semblables à celles qui sont représentées sur la ferme (pl. 43), mais sans passage praticable, et, par suite, avec un lointain. Nous n'avons pas pu les tracer entièrement sur la figure 246, mais cela n'était pas nécessaire.

Lorsque nous établirons la vue de ces arcades éloignées sur le plan du manteau d'arlequin (pl. 45), nous transporterons le tableau TT_1 en Q_2Q_1, à une distance double du point de vue, suivant la méthode exposée à l'article 113. Nous allons reculer également la toile de fond QQ_1 jusqu'en Q_2Q_1', ce qui donne plus de développement à la perspective du géométral. Les figures 279 et 285, quoique expliquées séparément, ont été construites en même temps, et à l'aide des mêmes éloignements, ce qui a un peu abrégé le travail.

Nous prenons sur la ligne d'horizon une longueur Pq_2 (fig. 280) égale à la ligne $p'Q_2$ du plan (fig. 246). La verticale du point q_2 donne sur la ligne PQ'' l'origine Q_2 de l'échelle des largeurs.

Le point de fuite A des horizontales échelonnées est pris arbitrairement sur la ligne d'horizon. La droite AQ'' détermine sur l'échelle des

CHAPITRE III. — ÉTABLISSEMENT D'UNE DÉCORATION. 261

largeurs un point Z qui appartient à l'échelle des hauteurs. On appuie le profil Σ' des pilastres sur cette droite aZ.

La distance Op^v (fig. 246) ne peut être portée sur la ligne d'horizon que réduite à moitié. Les éloignements doivent, en conséquence, être diminués dans le même rapport.

Petits fonds.

(Planche 40.)

357. Nous allons nous occuper des châssis US, SR, U_1S_1 et S_1R_1 qui sont vus par les portes praticables KL, K_1L_1 (fig. 246).

Nous prenons sur la figure 278 le point le plus élevé u' de la courbe intérieure de la porte, et nous le projetons en u sur la ligne d'horizon. Ce point est ensuite rapporté en u sur le plan, et en u' sur l'élévation. Le rayon de découverte $_0'u'$ donne le point U'' sur la verticale du point U'' qui représente le châssis de front $U_1 S_1$.

La même construction faite pour le châssis correspondant du côté du jardin donnerait une hauteur peu différente. Nous empêcherons la découverte d'une manière certaine, en prenant, pour déterminer la hauteur des quatre châssis, un point U' un peu plus élevé que U''.

(Planche 41.)

358. Nous pouvons maintenant établir les périmètres des châssis : ils sont représentés sur les figures 258, 259, 260 et 261.

Nous prenons sur la ligne RS (fig. 246) un point quelconque f pour point de fuite, et nous le portons en F et en F', sur les lignes d'horizon du châssis et du géométral correspondant (fig. 258 et 256). La distance accidentelle ne peut être représentée que par la moitié de sa

grandeur à l'échelle du plan; elle donne le point $\frac{1}{2}d'$ placé vers la gauche.

Pour le châssis S_tR_t (fig. 246), nous plaçons le point de fuite au point R_t, qui devient F_t et F'_t sur les lignes d'horizon des figures 259 et 257. La distance accidentelle mesurée sur le plan peut être portée tout entière sur la ligne d'horizon; elle détermine le point d_t.

Nous prenons sur la ligne F_tR deux longueurs égales Ra_t et aA_t, et nous faisons passer l'échelle des hauteurs par le point a_t. Les divergentes qui représentent les horizontales échelonnées divergent du point A'_t qui correspond à A_t.

La position de l'échelle des largeurs est déterminée par le point z où la droite $A'R''$ coupe l'échelle des hauteurs. L'échelle des largeurs a son origine en r et r_t pour les figures 256 et 257.

Toutes les questions relatives à la perspective des deux châssis obliques se trouvent résolues.

359. Nous n'avons à représenter sur les châssis de front 260 et 261 que des droites horizontales et de front. Celles qui sont sur le nu du mur, telles que 1.2 et 3.4, sont tracées par les points situés sur la brisure.

Une ligne telle que 5.6 doit également être tracée par le point correspondant 7 de la ligne $S'S'$; le point 5 est en réalité un peu moins élevé, mais la différence de hauteur est trop petite pour qu'on puisse y avoir égard, comme nous allons le reconnaître.

Nous déterminons d'abord, sur la figure 256, la droite $S''U''$ perspective de SU sur le plan RS (fig. 246), puis le point χ, trace du rayon visuel parallèle aux cordes des arcs décrits par les points de SU, et centre d'homologie des lignes du châssis de front rabattues et de leur perspective sur le châssis oblique (art. 334). Ce point χ est abaissé en χ', sur la ligne d'horizon de la figure 256.

L'angle de la principale moulure étant représenté en 5' sur le géométral qui correspond au châssis oblique, nous prolongeons jusqu'en 8

la projection 7′.5′, et le rayon d'homologie 8.γ′ fait connaître le point 8′ homologue de 8. La ligne 8.7, sur le châssis oblique, devient donc 8′.7′ sur le châssis de front. On voit que le point 5′ n'éprouve pas un déplacement appréciable ; le point 5 étant plus rapproché de la ligne d'horizon, son abaissement est encore moins sensible.

Vue générale de la décoration.

Planche 45.

360. La planche 45 présente une vue générale de la décoration, prise sur le plan du manteau d'arlequin. Ordinairement ce dessin est fait immédiatement après le plan général (art. 333), mais nous avons cru préférable, pour l'exposition, de faire d'abord les opérations de perspective sur les différents châssis.

La largeur et la hauteur sont doubles des longueurs $TT_{,}$ et TT' mesurées sur les figures 246 et 247.

Les lignes de terre et d'horizon du géométral sont $T''_{,}T'$ et $P'A'$; nous les avons placées à des distances égales de la droite $T_{,}T'$, de manière que celle-ci fût l'échelle des largeurs.

Relevant le point P' en p, et prenant une longueur py égale à la ligne indiquée par les mêmes lettres sur le plan (fig. 246), on obtient le point y qui indique sur la droite $T_{,}T'$, considérée comme échelle des largeurs du géométral, le milieu perspectif de la salle représentée.

L'échelle des hauteurs aZ et le point A', vers lequel fuient les horizontales échelonnées, sont établis comme sur les planches 41, 42 et 43.

Les points de la distance réduite sont d et d'.

361. Pour les arcades éloignées, nous transportons le tableau en $Q_{,}Q$, (fig. 246), à une distance double du point de vue (art. 113). Le point d' indique la moitié de la distance à l'échelle du plan ; il pourra

servir pour la figure 285, pourvu qu'on réduise les éloignements à moitié.

La ligne T″,T′ devient l'échelle des largeurs; le point y_t relevé de y y indique le milieu du théâtre.

Les échelles de front se rencontrent en z; la droite A′z est, par suite, la trace du plan des horizontales échelonnées sur le géométral auquel appartient la figure 285.

309. La figure 287 donne une idée de l'ensemble de la décoration. Les lignes de division des châssis sont tracées en trait ressenti; cette disposition nuit beaucoup à l'effet général, mais nous tenions à faire ressortir la manière dont les différents tableaux sont combinés, et à faciliter les rapprochements avec les dessins de détail. Nous avons représenté les moulures de l'un des pilastres, sans supprimer les lignes de la perspective des masses, afin de bien marquer le passage des tracés géométriques au dessin artistique.

Le périmètre perspectif du parquet horizontal de la salle, que représente la décoration, est indiqué par des lignes en trait discontinu; il se trouve généralement au-dessous des droites qui forment le bord inférieur des châssis; cependant il s'élève un peu au-dessus, près les angles intérieurs des châssis de front du second plan. La représentation ne serait donc exacte que si l'on dessinait les parties inférieures des pilastres et des murs sur le plancher, et deux très-petites parties du parquet sur les châssis; mais ces dispositions ne peuvent être adoptées : on ne peint jamais le plancher, et on ne représente le sol que sur les rideaux de fond, dans quelques circonstances (*).

(*) Lavit blâme ces pratiques des peintres, et donne des tracés qui conduisent à dessiner du parquet sur les châssis (voir sa figure 77, t. II). Nous croyons que les artistes ont eu raison de ne pas suivre ses conseils.

Les très-petites parties des châssis qui représenteraient du parquet ne pourraient pas produire une apparence concordante avec celle du plancher. Les châssis d'ailleurs ne reposent pas sur le plancher; ils sont portés au-dessus de lui par les agrafes des faux

L'attention se porte peu sur les parties inférieures des décorations; et, d'ailleurs, les acteurs et les meubles empêchent d'en saisir l'ensemble et de remarquer les irrégularités qui s'y trouvent. Pour les rendre encore moins sensibles et éviter les contrastes de direction, on ne donne aucune inclinaison aux lignes horizontales fuyantes situées au-dessous du plan d'horizon, et par suite on est obligé de placer ce plan très-bas pour ne pas contrarier l'effet perspectif.

La position que l'on adopte pour l'horizon est d'ailleurs assez convenable pour les spectateurs placés au parterre et à la première galerie; à la seconde galerie les effets sont moins satisfaisants; il n'y a pas de perspective pour les spectateurs plus élevés.

363. Le point de vue de la décoration correspond aux bancs élevés du parterre; bien qu'il soit ainsi un peu rapproché de la scène, la distance est encore de près de quatre largeurs pour la ferme du sixième plan, et de trois et demi pour le rideau de fond. Le mouvement perspectif n'aurait pas été suffisamment prononcé si l'on n'avait placé le point de vue en dehors de l'axe commun du théâtre et de la salle à représenter.

Les principes qui doivent guider dans le choix du point de vue sont ceux que nous avons exposés aux articles 262, 263 et 264. On fait souvent la distance assez petite quand la scène représente un intérieur, afin d'augmenter la profondeur apparente. Quelquefois on est conduit à placer le point de vue hors de la salle.

châssis, et l'intervalle, quoique étroit, suffit cependant pour dessiner d'une manière très-nette leur bord inférieur.

Un rideau de fond est plus éloigné des spectateurs; il descend jusqu'à toucher le plancher du théâtre, et on peut y représenter une certaine étendue du sol. Les circonstances sont donc très-différentes.

Observations sur les plantations à l'italienne.

364. Les décorations avec châssis de front sont dites *à l'italienne*; elles ont l'avantage de bien se prêter aux changements à vue et de permettre aux acteurs qui ne sont pas en scène de suivre l'action, et de faire leur entrée au moment convenable. Elles donnent d'ailleurs des passages faciles par les coulisses, et dispensent de portes praticables. Ces décorations perdent beaucoup de leur simplicité, lorsqu'on est obligé d'ajouter des châssis obliques pour empêcher la découverte.

La décoration que nous avons expliquée est une plantation à l'italienne.

365. Si une façade continue était représentée sur différents châssis, ses parties ne paraîtraient concordantes qu'aux spectateurs voisins du point de vue. Pour éviter ce grave inconvénient, on interrompt à chaque châssis toutes les lignes fuyantes par un objet saillant, tel qu'un pilastre, ou une poutre, s'il s'agit d'un plafond. Les formes ordinaires de l'architecture ne se prêtent pas toujours à ces combinaisons; mais on se permet assez souvent de les modifier quelque peu, pour satisfaire aux exigences de la perspective.

Une décoration est assujettie tout entière à un même point de vue, mais les déformations doivent être étudiées pour les positions extrêmes des spectateurs, qui sont les points de découverte. En raisonnant comme nous l'avons fait à l'article 354, on reconnaît que les indications de la Perspective ne peuvent être complétement suivies pour les colonnes et corps terminés par des surfaces courbes, que quand les rayons visuels sont peu obliques sur le châssis. L'examen que nous avons fait de cette question, dans le troisième chapitre du cinquième livre, nous dispense d'entrer dans de nouveaux détails.

On a quelquefois représenté sur des châssis de front des arcades,

dont le plan de tête était perpendiculaire au plan du manteau d'arlequin. Une arcade était peinte sur chaque châssis. On conçoit qu'il n'était pas possible d'indiquer la retombée sur le châssis précédent; aussi, lorsqu'on avait tracé les lignes jusqu'au sommet de la voûte, on les prolongeait par leurs tangentes, qui divergeaient du point principal, c'est-à-dire qu'on dessinait une moitié d'arcade continuée par une plate-bande.

Ces dispositions seraient très-choquantes si elles étaient bien vues; mais on place à chaque pied-droit une partie saillante qui cache un peu l'arcade suivante. On trouve aussi quelquefois le moyen de rompre la vue par des feuillages. En général, les arbres et les buissons sont d'un grand secours, partout où l'on peut en placer, pour masquer les irrégularités que le déplacement du point de vue introduit dans les décorations.

CHAPITRE IV.

DÉCORATIONS FERMÉES.

366. Les plantations à l'italienne sont toujours employées pour les extérieurs, les galeries et les grandes salles; mais quand on doit représenter un salon ordinaire, et à plus forte raison une pièce modeste, les dispositions architecturales à l'aide desquelles on peut déguiser aux spectateurs éloignés du point de vue le manque d'accord des châssis deviennent impossibles, et il faut placer une feuille de décoration pour former chaque paroi(¹). Si l'on ne cherchait pas à faire paraître la pièce plus profonde qu'elle ne l'est, il n'y aurait qu'à la construire avec des châssis. La perspective n'aurait à intervenir dans ce travail que pour la représentation de la corniche et des autres moulures qui pourraient exister.

Dans la décoration que nous avons examinée, la salle représentée était plus grande que la scène (fig. 216); il en est presque toujours ainsi.

(¹) Les salons ordinaires sont les intérieurs qu'il est le plus difficile de représenter par des châssis plantés à l'italienne. Pour un atelier, une mansarde ou une chaumière, on trouve dans les pièces de la charpente, et dans divers objets appuyés contre les murs, les saillies qu'il est nécessaire d'avoir pour rompre les droites horizontales.

En général, on ne donne pas une grande profondeur à un ballet, mais on lui fait occuper toute la largeur de la scène. Dans un ouvrage dramatique, les personnages sont également à des plans de front assez rapprochés. En un mot, au théâtre on développe l'action en largeur; d'un autre côté, les acteurs s'avancent souvent sur l'avant-scène. On voit donc qu'il convient de donner peu de profondeur à la scène proprement dite, tout en lui conservant des dimensions apparentes bien proportionnées. Quelquefois, d'ailleurs, l'espace manque, soit par l'exiguité du théâtre, soit parce que d'autres décorations doivent rester en place.

367. D'après cela, voici comment le problème doit être posé :

On veut représenter, dans l'espace compris entre le plan du manteau d'arlequin (TT_1, $T'T'$, fig. 214 et 215) et un certain plan de front (BB_1, $B'B'$), une salle d'une forme donnée, qui s'étend jusqu'à un plan de front plus éloigné (AA_1, $A'A'$).

La décoration devant être regardée d'un grand nombre de points différents, il est nécessaire que les droites soient représentées par des droites. Un point (A, A') est transporté sur son rayon visuel en (B, B'). La droite (TA, $T'A'$) devient (TB, $T'B'$). On voit que le problème est exactement le même que celui des bas-reliefs.

Le point principal vers lequel convergent les lignes qui représentent des droites perpendiculaires aux plans de front a reçu dans la Décoration théâtrale le nom de *centre de contraction*.

Les détails que nous avons donnés à ce sujet, au livre IX, nous dispensent de toute explication nouvelle; nous dirons seulement, pour ceux de nos lecteurs qui n'auraient pas cru devoir s'arrêter à la perspective relief, que les arêtes (TB, $T'B'$), (TB, $T'B'$), (T_1B_1, $T'B'$) et (T_1B_1, $T'B'$) doivent se rencontrer en un même point sur le rayon principal (Oa, $O'a'$).

368. Le plancher devrait être horizontal pour les décorations à *plan réel*, ce sont celles où l'on ne cherche pas à faire paraître la scène

plus profonde qu'elle ne l'est. Pour les autres, il faudrait lui donner l'inclinaison T'B' (fig. 214), différente dans chaque cas (¹).

La pente des planchers est généralement plus grande qu'il ne serait nécessaire, d'après la théorie que nous venons d'exposer : elle s'élève jusqu'à quatre centimètres par mètre. On a probablement voulu que les personnages qui peuvent se trouver aux plans de front éloignés fussent bien vus des loges basses et du parterre.

369. Les règles de la Perspective relief doivent être suivies, non-seulement pour la plantation des châssis et la position du plafond plat, mais encore pour les jambages des cheminées et tous les objets que l'on peut vouloir établir en relief. Les tracés sur les châssis se font d'après les principes de la Perspective picturale. Le soin avec lequel nous avons traité la question des châssis obliques nous dispense d'entrer dans de nouveaux détails.

(¹) Le plancher doit être incliné toutes les fois que l'on veut faire paraître la scène plus profonde qu'elle ne l'est. Ce résultat est applicable aux plantations à l'italienne comme aux décorations fermées, mais nous avons préféré l'établir dans le chapitre relatif à ces dernières, parce qu'il est une conséquence immédiate des relations d'homologie qui doivent exister entre la scène et la salle représentée.

On peut faire les mêmes raisonnements sur la figure 217, mais on n'obtiendrait pas une pente uniforme, parce que l'emplacement des châssis est déterminé par la position des costières, et non pas par les lois de l'homologie. Ainsi une certaine pente serait nécessaire pour que les premiers pilastres fussent représentés, en entier, sur les châssis du deuxième plan ; puis une autre pour que la même condition fût remplie à l'égard des seconds pilastres, relativement aux châssis du quatrième plan.

On ne doit user qu'avec réserve des moyens que donne la Perspective pour augmenter la profondeur apparente d'une scène; car lorsqu'un acteur s'éloigne, sa taille ne diminuant pas se trouverait en désaccord évident avec la grandeur des objets représentés. Quelquefois on a placé aux derniers rangs les figurants les plus petits, et même des enfants, mais cet artifice ne peut pas toujours être employé, car souvent le jeu de la scène rapproche successivement des spectateurs les différents groupes.

FIN.

TABLE DES MATIÈRES.

	Pages.
Avant-propos.	VII

LIVRE I.

PRINCIPES DE PERSPECTIVE.

Chapitre I. — *Notions générales.*	1
Chapitre II. — *Perspective des plans.*	4
Exposition de la méthode	4
Points et lignes de construction hors du cadre de l'épure.	11
Chapitre III. — *Constructions diverses sur le géométral en perspective.*	14
Constructions simples qui n'exigent pas le relèvement du géométral.	15
Constructions sur le géométral par relèvement.	17
Relations géométriques entre deux perspectives d'une même figure considérée sur le géométral et dans un plan de front.	20
Chapitre IV. — *Perspective des courbes horizontales.*	23
Principes généraux.	23
Perspective des cercles horizontaux.	25
Chapitre V. — *Principe des hauteurs.*	31
Échelle des hauteurs.	31
Perspective des figures situées dans des plans verticaux.	33
Constructions diverses dans l'espace en perspective.	35
Chapitre VI. — *Extension des constructions de la perspective à la projection conique considérée d'une manière générale.*	37

LIVRE II.

EXERCICES ET DÉVELOPPEMENTS.

	Pages.
CHAPITRE I. — *Vues de polyèdres*	41
Perspective d'une Croix	41
— d'un Perron	43
— d'un Escalier	46
CHAPITRE II. — *Perspectives de voûtes*	49
Perspective d'une Galerie fuyante. Comparaison des vues de front et des vues obliques, sous le rapport du tracé	49
Arcades vues obliquement	51
Perspective d'un Pont biais	55
Vue de front d'une Voûte d'arêtes	58
Vue oblique d'une Voûte d'arêtes	62
Vue d'un Berceau avec lunette	65
Perspective d'une Voûte d'arêtes en tour ronde	70
Vue oblique d'une Niche sphérique	73
Observations sur la perspective des courbes à double courbure. Construction d'une perspective par les procédés généraux de la Géométrie descriptive	77
CHAPITRE III. — *Perspective des objets éloignés*	81
Généralités	81
Perspective d'un Ponteeau	83
CHAPITRE IV. — *Plafonds*	86
Plafond représentant une voûte en dôme et des voûtes d'arêtes	86
CHAPITRE V. — *Moulures*	92
Vue de front d'un Soubassement	93
Vue oblique d'un Entablement	94
Vue oblique d'un Fronton	96
Vue oblique d'une Arcade avec imposte et archivolte	98
Vue de la base d'une Colonne	100
CHAPITRE VI. — *Paysages, Marines*	103

LIVRE III.

OMBRES LINÉAIRES.

	Pages.
Chapitre I. — *Généralités*.	105
Principes. — Ombres sur un plan horizontal.	105
Ombres sur un plan vertical.	108
Chapitre II. — *Ombres de polyèdres*.	110
Ombres de Prismes et de Pyramides.	110
Ombres d'un Perron.	112
Ombres dans un Intérieur.	114
Chapitre III. — *Ombres portées ou reçues par des surfaces courbes*.	117
Ombres d'un Cône.	117
Ombres d'un Cylindre vertical portant un prisme droit.	117
Ombres d'un Cylindre horizontal.	118
Ombres dans un Berceau.	119
Ombres dans des Arcades.	120
Ombres d'une Niche vue obliquement.	122

LIVRE IV.

IMAGES D'OPTIQUE.

Chapitre I. — *Images par réflexion*.	127
Loi de la réflexion.	127
Réflexion par une nappe d'eau.	128
Réflexion par des miroirs.	130
Points de fuite et lignes de fuite des images. — Renversement de la ligne d'horizon.	133
Chapitre II. — *Images par réfraction*.	136

LIVRE V.

THÉORIE DES EFFETS DE PERSPECTIVE.

	Pages.
Chapitre I. — *Problème inverse de la perspective.*	141
Exposé de la question.	141
Recherche de la ligne d'horizon.	141
Recherche du point principal et de la distance.	143
Restitution de divers objets simples.	147
Restitution des édifices représentés par des vues obliques.	149
Restitution des édifices représentés par des vues de front.	151
Restitution des édifices qui présentent des directions biaises ou des parties courbes.	153
Chapitre II. — *Restitutions comparées.*	156
Exposé de la question, et premières considérations.	156
Relations géométriques entre deux figures planes restituées d'une même perspective.	158
Application des théories qui précèdent à la restitution des édifices.	160
Relations entre deux figures à trois dimensions restituées d'une même perspective assujettie à un géométral.	163
Des ombres dans les objets restitués.	165
Conséquences de la loi géométrique des déformations des objets restitués.	167
Observations sur les plafonds.	168
Chapitre III. — *Dérogations relatives aux surfaces courbes.*	170
Étude des pratiques des peintres pour la représentation des corps dont les surfaces sont courbes.	170
Considérations géométriques sur les dérogations relatives au contour apparent des surfaces.	174
Chapitre IV. — *Choix du point de vue.*	178
Position de la ligne d'horizon.	178
Position du point principal.	179
Distance principale.	180

LIVRE VI.

ÉTUDE DES CONTOURS APPARENTS DES SURFACES ET DE LEURS LIGNES D'OMBRE.

Pages.

CHAPITRE I. — *Contours apparents.* 188
 Généralités. 188
 Perspective d'un Piédouche. 191
CHAPITRE II. — *Lignes d'ombre.* 195
 Généralités. 195
 Ombres d'un Tore. 198

LIVRE VII.

INSTRUMENTS DE PERSPECTIVE.

CHAPITRE I. — *Appareils délinéateurs.* 202
 Généralités. 202
 Diagraphe . 203
CHAPITRE II. — *Appareils d'optique.* 206
 Chambre noire. 206
 Chambre claire. 208

LIVRE VIII.

TABLEAUX COURBES.

CHAPITRE I. — *Généralités.* 215
CHAPITRE II. — *Panoramas.* 219

TABLE DES MATIÈRES.

LIVRE IX.

BAS-RELIEFS.

	Pages.
CHAPITRE I. — *Théorie de la perspective relief*	226
Principes	226
Établissement des bas-reliefs.	230
CHAPITRE II. — *Théorie des effets de perspective dans les bas-reliefs.*	232
Problème inverse de la perspective.	232
Restitutions comparées.	236
Étude des effets d'ombre	238
Parallèle du bas-relief avec le dessin et avec la ronde bosse, sous le rapport de la perspective.	239

LIVRE X.

DÉCORATIONS THÉATRALES.

CHAPITRE I. — *Définitions.*	241
CHAPITRE II. — *Constructions spéciales aux châssis obliques.*	245
CHAPITRE III. — *Établissement d'une décoration.*	247
Plantation des châssis.	247
Châssis de front et plafond du second plan. — Châssis obliques du premier au second plan.	250
Châssis de front et plafond du quatrième plan. — Châssis oblique du second au quatrième plan.	253
Ferme et plafond du sixième plan. — Châssis obliques du quatrième au sixième plan.	256
Rideau de fond	260
Petits fonds.	261
Vue générale de la décoration.	263
Observations sur les plantations à l'italienne.	266
CHAPITRE IV. — *Décorations fermées.*	268

FIN DE LA TABLE DES MATIÈRES.

TABLE DES FIGURES.

Sujets.	Planches.	Figures.	Articles corresp. du texte.
Exposition.	1	1-3	2, 3.
		4	4.
Constructions élémentaires.	2	5-7	6, 7, 13.
		8-10	8, 9.
		11, 12	10.
		13, 14	11.
		15	13, 43.
		16, 17	12.
Points éloignés.	3	18-20	15, 194.
		21	14.
		22	16.
Constructions sur le géométral.		23, 24	18, 19, 64, 130.
		25	20.
		26	21.
Relèvement du géométral.	4	27, 28	22, 26, 27.
		29	23.
Division des horizontales.		30, 31	17, 194.
Construction sur le géométral par relèvement.		32	24.
		33, 34	27, 28.
		35	25.
Graticuler.	5	36, 37	32.
Figures homologiques.		38	28.
Perspective du cercle.	6	39, 40	38.
		41, 42	39.
		43	35.
		44	33.
		45	36, 201.
		46, 47	34, 37.

TABLE DES FIGURES.

Sujets.	Planches.	Figures.	Articles corresp. du texte.
Échelle des hauteurs.	7	48,49	41, 42.
Perspective des courbes.		50,52	29-30.
Division des droites.		53-55	45, 46.
Droites perpendiculaires à un plan.		56	47, 202.
Méthode de la corde de l'arc.	8	57-59	43, 44.
Extension des constructions de la perspective.	9	60-63	48-50, 150.
Perspective hyperbolique du cercle.		64,65	51.
Croix, horizon, personnages.	10	66-69	52-54, 115, 191, 207-209, 255.
Éléments d'ombre.	11	70-73	119-151.
		74,75	152.
		76-79	155, 163, 168.
Ombres de prismes et de pyramides.		80	157.
		81	156, 203, 210.
Ombres de cylindres.	12	82	167, 204, 211.
		83	166, 205, 211.
Ombres d'une pièce de bois.		84	158, 159, 206.
Ombres d'un cône.		85	165, 211.
Perron.	13	86-90	55-58, 160, 191, 207, 210.
Escalier.	14	91-94	59-63, 191, 207.
Galerie fuyante.	15	95-98	64, 65, 213, 229.
Arcades.	16	99-103	66-71, 169-170, 207, 240, 241.
Pont biais.	17	104-106	72-78, 215.
		107-109	72-74, 215.
		110-112	75-78, 143, 216, 255.
Vue de front d'une voûte d'arêtes.	18	113-115	79-84.
Voûte d'arêtes en tour ronde.		116-121	95-99, 217, 218.
Vue oblique d'une voûte d'arêtes.	19	122-126	85-87, 207.
Vue d'un berceau avec lunette.	20	127	88-91, 163, 212, 240, 241.
Vue oblique d'une niche sphérique.	21	128	100-105, 219.
Ombres d'une niche sphérique.	22	129-132	171-177, 241.
Perspective des courbes à double courbure.	23	133-138	107-111.
Vue d'un ponceau et de son image.	24	139-144	114-117, 179, 180, 191, 207, 233.
Plafond.	25	145-149	119-127, 211.
Vue d'un intérieur.	26	150	40, 161-164, 183, 212.
Vue d'un soubassement.		151	130-132.

TABLE DES FIGURES.

Sujets.	Planches.	Figures.	Articles corresp. du texte.
Vue d'un entablement.	27	152-155	133, 134.
Vue d'un fronton.	28	156-160	135-137.
Vue d'une arcade avec archivolte.	29	161-165	138-141.
Perspective des objets éloignés.	30	166-168	113.
Construction pour les images par réflexion.		169-173	178, 181.
Perspectives avec miroirs verticaux.	31	174, 175	181.
Perspectives avec miroirs inclinés.		176	183.
		177, 178	182.
Renversement de la ligne d'horizon par la réflexion.		180	185-188.
Images par réfraction.		179	192.
		181	189-191.
Problème inverse de la perspective.	32	182-188	197-200.
Restitutions comparées.		189, 190	226, 227.
Problème inverse.		191	199.
Contours apparents brisés.	33	192-194	278.
Homologie des restitutions d'une même perspective.		195-200	227, 228, 230, 231, 235, 237, 269, 329.
Lignes d'ombre des surfaces.		201	282-286.
Contours apparents des surfaces.	34	202	246.
		203	249.
		204	251.
Vue de la base d'une colonne.		205, 206	142-144.
Perspective d'un piédouche.	35	207-210	274-280.
Points réels et points virtuels des courbes d'ombre et de perspective.	36	211-213	269, 270, 281.
Ombres et perspective d'un tore.		214-220	287-290.
Chambre claire.	37	221-226	299-301.
Diagraphe.		227	293-295.
Chambre noire.		228, 229	296-298.
Tableaux courbes.	38	230-232	308.
Théorie des bas-reliefs.		233-235	316-319.
		236, 237	320, 321.
	39	238	323.
		239	324.
		240	328.
		241	327.
		242	324, 326.
		243	331.

TABLE DES FIGURES.

Sujets.	Planches.	Figures.	Articles corresp. du texte.
Décorations théâtrales.	40	244, 245	367.
		246, 247	337-363.
	41	248-254	343-346, 347.
		255-261	358, 359.
	42	262-268	349, 350.
		269-272	335, 336.
	43	273-278	354-355, 356, 357.
	44	279-281	356.
		282, 283	334.
	45	284-287	360-362.

FIN.

TYPOGRAPHIE HENNUYER, RUE DU BOULEVARD, 7, BATIGNOLLES.
Boulevard extérieur de Paris.